HISTOIRE MONÉTAIRE

DES

COLONIES FRANÇAISES

D'APRÈS LES DOCUMENTS OFFICIELS

avec 278 figures

PAR

E. ZAY

MEMBRE DE LA SOCIÉTÉ FRANÇAISE DE NUMISMATIQUE

PARIS
TYPOGRAPHIE DE J. MONTORIER
16, COUR DES PETITES-ÉCURIES, 16

1892

HISTOIRE MONÉTAIRE

DES

COLONIES FRANÇAISES

HISTOIRE MONÉTAIRE

DES

COLONIES FRANÇAISES

D'APRÈS LES DOCUMENTS OFFICIELS

avec 278 figures

PAR

E. ZAY

MEMBRE DE LA SOCIÉTÉ FRANÇAISE DE NUMISMATIQUE

PARIS

TYPOGRAPHIE DE J. MONTORIER

16, COUR DES PETITES-ÉCURIES, 16

1892

La numismatique coloniale exige deux choses : la description des monnaies émises, appuyée des documents officiels en vertu desquels ces monnaies ont été créées, et la connaissance des faits historiques ou géographiques qui ont modifié successivement les droits de possession des colonies. C'est dans cet ordre d'idées que depuis longtemps nous avons conçu notre œuvre de vulgarisation et multiplié nos investigations pour assurer l'authenticité des émissions, la valeur des pièces et leur classement régulier. La tâche était assez ardue, on en conviendra, avec des points de départ aussi incertains que ceux qui nous sont parvenus jusqu'à ce jour.

Pour les monnaies coloniales frappées en France, nous avons recherché les Edits, Déclarations, Ordonnances et Arrêts rendus en Conseil

d'Etat qui en prescrivent la fabrication en même temps qu'ils en déterminent l'usage, et à l'aide des titres, mémoires, lettres, etc., en dépôt au Ministère de la Marine et des Colonies, nous avons retracé l'historique de ces monnaies. L'identité, jusqu'alors controuvée, de plusieurs pièces a pu être ainsi définitivement établie. C'est la première partie de notre travail.

La seconde partie qui traite des monnaies émises par les colonies elles-mêmes a été plus laborieuse. A l'exception de Pondichéry qui avait un hôtel des monnaies, de Saint-Domingue et de l'Ile-de-France qui, par circonstance, ont frappé une monnaie locale, les colonies en général, et notamment les Antilles, ne possédaient pas l'outillage nécessaire à la fabrication des monnaies. Afin de remédier à l'insuffisance du numéraire importé de France, elles avaient adopté des monnaies étrangères qu'elles poinçonnaient ou découpaient pour obtenir une menue monnaie de valeur purement conventionnelle. Nous avons relevé un certain nombre d'arrêts relatifs à ces émissions; les autres, dont la plupart ont été rendus pendant l'occupation étrangère, ne se sont pas retrouvés et la tradition locale, qui aurait pu expliquer certaines pièces, s'est perdue. D'ailleurs les éléments font défaut pour établir une nomenclature complète des monnaies

émises par les colonies, et c'est le plus souvent à un concours de circonstances imprévues que nous devons la découverte des quelques pièces qui, jusqu'alors, nous étaient inconnues et dont nous avons essayé de démontrer, par induction, l'origine d'après le type qu'elles représentaient. Il y a donc nécessairement des lacunes. Nous croyons néanmoins que notre Etude apportera la lumière dans ce domaine inexploré et que bientôt la numismatique des colonies françaises, si intéressante, si patriotique, prendra place à côté des aînées que les maîtres nous ont fait connaître et apprécier. Nous avons ouvert la voie, à ceux qui nous suivront de l'élargir.

Nous ne saurions terminer cet exposé sans offrir le témoignage de notre vive gratitude à M. A. Gambey, le sympathique archiviste du Ministère de la Marine et des Colonies, qui nous a facilité nos recherches dans l'important dépôt de documents confiés à sa garde et compulsés pour la première fois au profit de la numismatique.

L'ANCIEN RÉGIME MONÉTAIRE
DES COLONIES

Les colonies françaises, dans l'origine, furent pauvres en numéraire, et les premiers colons, artisans ou agriculteurs, engagés par les Compagnies, ne possédaient qu'un léger pécule. Les transactions ne pouvaient donc se faire alors qu'à l'aide de denrées et de marchandises. C'est ainsi qu'au Canada les peaux de castor servirent longtemps de monnaie, et qu'en 1669, le Conseil déclara le blé offre légale à quatre livres le minot. Cinq ans plus tard, tous les créanciers reçurent l'ordre de recevoir les peaux de rennes en paiement au cours du marché. Aux Antilles, c'étaient les sucres et les petuns qui remplaçaient l'argent. Il en fut de même à peu près partout.

Sous Louis XIV, les colonies n'avaient pas encore de monnaies particulières. Elles se servaient de quelques monnaies de la métropole, toujours distribuées par elle avec parcimonie et qui ont continué d'avoir cours dans la suite mais avec augmentation de valeur

comme garantie contre l'exportation. A la livre tournois de 20 sols de France, elles opposaient la livre coloniale d'une valeur nominale plus élevée et qui pouvait s'accroître ou diminuer suivant les besoins et les localités. D'ailleurs, l'ordonnance royale du 4 mars 1690 défendait l'exportation aux colonies de toute monnaie nationale d'or et d'argent. Il fallut donc remplacer cette monnaie par l'argent étranger que le commerce indigène avec les riches possessions de l'Espagne et du Portugal apportait dans nos colonies et admettre cet argent à un cours légal et forcé afin de créer une unité monétaire qui pût servir de régulateur pour la fixation de la valeur respective des différentes espèces. Cependant cette unité n'a été que purement nominale tant que la France, usant elle-même d'une monnaie de compte, n'a pu arriver à une computation qui convînt également à la métropole et à ses colonies[1]. D'autre part, la masse du numéraire étranger en circulation eût bientôt excédé les besoins, si le commerce extérieur ne l'avait absorbé et souvent dans des proportions tellement inquiétantes, que le gouvernement crut prudent d'y mettre un terme en décrétant (ordonnances des 13 février et 20 mars 1712) que le taux de cet argent serait rehaussé, en même temps qu'il conservait intact celui de la monnaie nationale. Cette opération avait le double but d'empê-

1. Cette régularisation n'a eu lieu que sous Charles X. L'ordonnance royale du 30 août 1826, en adoptant la computation monétaire en francs, abolit la livre coloniale, et les monnaies aux colonies eurent dès lors la même valeur qu'en France.

cher la réexportation des monnaies étrangères circulant aux colonies et l'exportation de la monnaie de France dans ces mêmes colonies.

En somme, on peut dire, et c'est l'opinion qu'en exprime le ministre de la Marine et des Colonies dans son rapport au roi du 30 août 1826, que les colonies eurent longtemps un système monétaire des plus vicieux, car il reposait sur la fausse théorie qui suppose la faculté par le gouvernement d'ajouter à la valeur réelle par une valeur fictive, et de rehausser le cours des espèces pour en arrêter la sortie et provoquer un plus grand débit de denrées.

LES COLONIES FRANÇAISES

PRÉCIS HISTORIQUE

La première colonie française date de la fondation de Québec, en 1608, et l'expansion coloniale de la France acquit son plus grand développement sous le ministère de Colbert, pendant la seconde moitié du xvii° siècle.

A l'avènement de Louis XIV, nous ne possédions que le Canada avec l'Acadie, Cayenne, l'île Bourbon et quelques comptoirs à Madagascar et aux Indes ; le Canada seul était colonisé.

Colbert voulut rendre la vie à notre système colonial fort négligé depuis Richelieu. Il racheta, au nom du roi, de la Compagnie française des Indes occidentales[1], pour moins d'un million, la Martinique, la Guadeloupe, Sainte-Lucie, la Grenade et les Grenadilles, Marie-Galante, Sainte-Croix, Saint-Christophe, Saint-Martin et la Tortue qui furent réunies à la couronne (1674). Il plaça sous la protection de la France les flibustiers français de Saint-Domingue qui, venus de la Tortue, s'étaient emparés de la par-

[1]. Fondée par Richelieu en 1627.

tie occidentale de l'île (1664); il envoya de nouveaux colons à Cayenne (1664) et au Canada (1665); il prit Terre-Neuve pour dominer l'entrée du Saint-Laurent (1680) et commença l'occupation de la magnifique vallée du Mississipi ou Louisiane qui venait d'être explorée par un hardi capitaine, Robert de la Salle.

En Afrique, il enleva Gorée aux Hollandais, dans le Sénégal, et prit possession des côtes orientales de Madagascar (1665) d'où les colons ne tardèrent pas à être expulsés.

En Asie, la Compagnie des Indes s'établit à Surate, à Chandernagor et, plus tard, à Pondichéry.

Pour assurer l'existence de ces possessions lointaines, Colbert substitua les associations privilégiées aux efforts isolés des particuliers. Reprenant le projet qu'Henri IV n'eut pas le temps de réaliser et que Richelieu ne put qu'effleurer, il établit, en reformant sur de nouvelles bases celles qui existaient déjà[1], cinq grandes compagnies sur le modèle des sociétés hollandaise ou anglaise : celles des Indes orientales et des Indes occidentales, en 1664; celles du Nord et du Levant, en 1669; celle du Sénégal, en 1673. Il leur accorda, avec des primes, le monopole exclusif du commerce et de la navigation dans les parages que chacune d'elles devait visiter, et, secondé par le roi et la nation tout entière, il leur fit des avances considérables.

Le traité d'Utrecht (1713) porta une première atteinte à notre puissance coloniale en nous forçant d'abandonner à l'Angleterre la baie d'Hudson, l'île de

1. La Compagnie des Indes occidentales créée en 1627, et, depuis Henri IV, trois Compagnies s'étaient ruinées dans les Indes orientales. En 1664, la Compagnie de Dieppe et de Rouen céda ses privilèges à la nouvelle Compagnie des Indes occidentales pour la somme de 150,000 livres.

Terre-Neuve, l'Acadie et la moitié française de l'île Saint-Christophe. Plus tard, le traité de Paris (1763), après la guerre de Sept-Ans, nous enleva l'Empire des Indes que, grâce à Dupleix, nous avions commencé à fonder : il ne nous laissa que des comptoirs que nous n'avions plus le droit de fortifier, Chandernagor, Yanaon, Karikal, Mahé et Pondichéry; il nous prit l'île du Cap-Breton, tout le Canada, avec les 70,000 Français qui l'habitaient, ne nous cédant en retour que les îles Saint-Pierre, Miquelon et Langlade, simple station de pêche de médiocre étendue, et donna à la Grande-Bretagne toutes les terres à l'est du Mississipi, la plupart des petites Antilles[1], le Sénégal; la Louisiane, qui nous restait à l'ouest du Mississipi, fut concédée comme indemnité aux Espagnols, nos alliés.

Sous Louis XVI, la France recouvra Sainte-Lucie, Tabago et le Sénégal (traité de Versailles, 1783), mais pour les perdre avec toutes nos autres colonies qui tombèrent aux mains des Anglais, de 1793 à 1810[2].

Les traités de 1814-1815 nous rendirent nos possessions de 1789, moins l'Ile-de-France (Afrique) où les Français s'étaient établis depuis 1720, Sainte-Lucie et Tabago (Antilles) et Saint-Domingue qui resta indépendant.

Notre établissement définitif à Sainte-Marie de Madagascar date de 1818.

1. La Grenade et les Grenadilles, Saint-Vincent, la Dominique, Tabago. — Sainte-Lucie fut déclarée neutre.

2. On sait que la monarchie de Louis XVI dirigea une expédition coloniale dans les mers de Chine, et que les premiers traités signés entre la France et le roi d'Annam, aïeul de Tu-Duc, date de 1787. Ce sont des officiers français qui ont fortifié Hué, Thuan-An, Mytho, Hanoï et Saïgon.

En 1830, la France commença la conquête de l'Algérie et, sous Louis-Philippe, elle acquit, en Afrique, les comptoirs de Grand-Bassam, de Dabou, de Lahou, d'Assinie, de Gabon (1842), les îles de Nossi-Bé (1841) et de Mayotte (1843); en Océanie, l'archipel des îles Marquises (1842) et le protectorat de Futuna, des Wallis (1842) et de Tahiti (1843).

Sous le règne de Napoléon III, le Sénégal a été agrandi, le royaume de Porto-Novo s'est mis sous notre protection (1863) et le Dahomey nous a cédé le port de Kotonou (1864); le territoire d'Obock avec les îles de Soba et de Machah, sur la mer Rouge, ont été acquis, en 1862, des sultans de Tadjourah; la Basse-Cochinchine nous a été cédée à la suite d'une guerre avec l'empire d'Annam (1862), en même temps que cet empire et le royaume de Cambodge se sont placés sous la suzeraineté de la France (1863); en Océanie, nous avons pris possession de la Nouvelle-Calédonie et de ses dépendances : les îles Nou, Ducos, à l'ouest; Ouen et l'île des Pins, au sud; Belep et Huon, au nord, et les îles Loyalty, à l'est (1853).

Depuis 1877, l'île de Saint-Barthélemy (Antilles) nous a été rétrocédée par la Suède, et Tahiti et ses dépendances sont devenues colonie française (1880), ainsi que les îles Rimatara et Rurutu (1889). La Tunisie (1881), Madagascar (1885), l'archipel des Comores (1886) et, en Océanie, le groupe des îles Chesterfield (1878) et les îles Wallis (1886), Futuna et Alofi (1888)[1] sont placés sous notre protectorat; les

1. Le traité du 19 novembre 1886, ratifié par le décret présidentiel du 5 avril 1887, renouvelle et complète la convention du 4 novembre 1842, qui a placé les îles Wallis sous le protectorat de la France. Le décret du 16 février 1888 a eu les mêmes conséquences pour Futuna.

archipels de Tuamotu ou Pomotu (1881), de Tubuaï (1882), des Gambier (1881) et celui des îles sous le vent de Tahiti (1888) ont été annexés à la France[1]. La Basse-Cochinchine, dans l'Extrême-Orient, s'est accrue du Tonkin (1885) et forme, avec les protectorats de l'Annam et du Cambodge, notre importante colonie d'Indo-Chine, à laquelle se rattache, au sud des bouches du Cambodge, le groupe des îles de Poulo-Condore et de Phu-Quoc.

De nouveaux comptoirs ont été établis au Sénégal et au Soudan[2], depuis le cap Blanc jusqu'au Niger (1881-1889); sur la côte d'Ivoire, dans les royaumes d'Amatifou et des Yatékés (1884), à Assinie, Grand-Bassam, Abidjean, Alépé, Dabou, Grand-Bouboury, Toupa, etc.[3]; sur la côte des Esclaves, au golfe de

1. En Océanie, les établissements occidentaux français ou de la Mélanésie, comprennent :

La Nouvelle-Calédonie et ses dépendances : les îles Loyalty (trois grandes îles et quelques petites), Futuna et les îles Chesterfield (deux îles, Avon et Bellona), les Nouvelles-Hébrides, (protection mixte).

Les établissements orientaux français ou de la Polynésie, sont :

Les îles de la Société : Tahiti, Mooréa et trois autres îles (îles du Vent);

Les archipels des îles Marquises, des Tuamotu et des Gambier ;

Les îles Tubuaï, Raivavae et Rapa ;

Les îles sous le vent de Tahiti comprenant 7 îles et quelques îlots : Huahine, Raïatea, Bora-Bora et dépendances, annexées en 1888;

Les îles Wallis et l'îlot Clipperton.

Les îles Rimatara et Rurutu (1889).

2. Le Soudan français, attenant par l'ouest à la colonie du Sénégal, et dont la jonction avec le territoire de Grand-Bassam a été ratifiée le 2 mars 1890, forme un important établissement dont les limites se perdent dans les nombreux états voisins, soumis à notre protectorat. Il est administré par un commandant supérieur sous l'autorité du gouverneur du Sénégal (décret du 18 août 1890).

3. C'est-à-dire toute la côte d'Ivoire depuis la frontière anglaise à l'est (Newton) jusqu'à la rivière Cavally à l'ouest.

Benin, à Agoué, Whyda, Godomey, Grand-Popo, Kotonou, Porto-Novo (1885), etc.¹, et, de la côte occidentale d'Afrique au Congo, à Mandji, Franceville, Loango, Brazzaville, etc., comprenant, avec le Gabon constitué en colonie (1881), un vaste territoire qui a pris le nom d'Ouest-Africain ou Gabon-Congo français et dont M. de Brazza a été nommé gouverneur (1885)².

Le territoire de Cheik-Saïd, sur la côte d'Arabie, en face de l'île de Perim, a été acheté, en 1868, par un syndicat de négociants et d'armateurs marseillais et fut cédé à la France en 1886. Sur la côte orientale d'Afrique, nous avons acquis le pays de Tadjourah avec Ras-Ali, Doulloul, Sagallo, Sukti et Rood-Ali (dans le Gubbet-Karab), ainsi que les îles Moussah, le territoire compris entre Adaili et Ambabo (1885) et le Ras-Jibouti (1888) qui complètent nos établissements sur la mer Rouge, avec notre protectorat sur les pays de l'intérieur et les droits que possède la France à Mascate, à Moka et sur les territoires d'Amfilah et de Zoulla qu'elle a achetés, l'un en 1839 et l'autre en 1859, d'un roi du Tigré.

1. En 1889, on a réuni sous le *Gouvernement des Rivières du Sud et dépendances* les établissements français de la côte d'Or et du golfe de Benin, ainsi que le protectorat de Fouta-Djallon.

2. En 1891, les possessions françaises du Gabon et du « Congo français » ont été réunies sous le nom de Congo français.

COLONIES DE PREMIÈRE FORMATION

AMÉRIQUE DU NORD

ACADIE.

En 1521, le Florentin Verrazzani, qui était au service de la France, aborda la côte orientale de l'Amérique du Nord; mais ce ne fut qu'en 1604 que des colons français s'y établirent et lui donnèrent le nom d'Acadie. Henri IV, pour encourager le commerce dans ces parages, qui s'accroissait à ce point qu'en 1578 il était venu à Terre-Neuve cent-cinquante navires français, envoya Champlain, gentilhomme de Saintonge, fonder sur ces côtes Port-Royal (aujourd'hui Annapolis). Plus tard, les Français du Canada s'étendirent sur la presqu'île que le roi Charles Ier d'Angleterre fut obligé de leur céder en 1632. Ils s'y maintinrent, malgré les Anglais qui s'en emparèrent à plusieurs reprises, jusqu'à la paix d'Utrecht (1713), qui en assura définitivement la possession à la Grande-Bretagne.

CANADA.

Le Canada fut reconnu, en 1497, par Cabot, puis en 1524, par Verrazzani, envoyé de François Ier; mais c'est véritablement Jacques Cartier qui découvrit le

Canada en remontant le Saint-Laurent (1534) jusqu'à l'endroit où l'on bâtit Montréal et en y formant un premier établissement, celui de Sainte-Croix (1540) que Roberval étendit, vers 1547. En 1608, Samuel de Champlain fut chargé par Henri IV de continuer les découvertes de Jacques Cartier et fonda Québec qui devint la capitale de la région entre Terre-Neuve et les grands lacs et qu'on désignait sous le nom de *Nouvelle-France*; il en fut nommé gouverneur en 1620. Une Compagnie de commerce fut créée, en 1627, par Richelieu, mais Champlain, attaqué par les Anglais, fut forcé de capituler dans Québec, en 1629. Richelieu obtint la restitution du Canada et Champlain en reprit le gouvernement. Le Canada reçut, en 1665, des colons de Bretagne et surtout de Normandie. Colbert divisa la colonie en fiefs, et la colonie prospéra, mais lentement. Dans la guerre de Sept-Ans, les Canadiens, abandonnés de la France, durent succomber, malgré l'héroïsme de Montcalm, de Vaudreuil[1], de Lévis. La capitulation de Montréal fut suivie du traité de Paris (1763) qui céda cette belle contrée à l'Angleterre.

TERRE-NEUVE, SAINT-PIERRE et MIQUELON.

Il y avait à peine vingt ans que Terre-Neuve était découverte qu'on comptait dans ses parages, pour la pêche, plus de 50 bâtiments de différentes nations;

1. Le marquis de Montcalm, général français, avait été envoyé en 1756 pour défendre les colonies françaises de l'Amérique du Nord. Il fut blessé mortellement sous les murs de Québec dans la bataille qui fit perdre le Canada à la France (1759). Le marquis de Vaudreuil, marin français, fut le dernier gouverneur du Canada sous la domination française. Son fils, Philippe de Vaudreuil, conquit le Sénégal.

en 1578, la France y avait plus de 150 navires
Louis XIV s'empara de l'île, en 1623, et en donna le
gouvernement à Georges Calvert. Les Anglais s'y
établirent en 1645 et fondèrent une colonie à Saint-
John, détruite en 1696 par les Français qui voulaient
s'assurer l'entrée du Saint-Laurent. La paix d'U-
trecht (1713) dépouilla la France de cet établissement,
lui conférant seulement les droits de pêche et de sé-
cherie. Cinquante ans plus tard, le traité de 1763
nous céda, avec les droits de pêche sur les côtes de
Terre-Neuve, les petites îles de Saint-Pierre et Mi-
quelon qui nous furent enlevées par les Anglais en
1778, lors de la guerre de l'indépendance de l'Amé-
rique et que le traité de Versailles (1783) nous rendit[1].
Elles nous furent encore reprises pendant les guerres
de la République, mais restituées par le traité d'A-
miens (1802), puis reperdues en mars 1803 et enfin
rendues en 1814 et nos droits consacrés de nouveau
par le traité de Paris du 30 mai 1840.

LA LOUISIANE.

La Louisiane, découverte en 1504 par un Fran-
çais, Thomas Albert, quoique l'honneur en ait été
attribué à l'Espagnol de Soto qui ne la visita qu'en
1541, fut pendant longtemps l'objet de projets de co-
lonisation de la France. En 1680, Louis XIV y en-
voya une expédition sous les ordres de Robert de la
Salle qui, le premier, explora les vallées de l'Ohio,
de l'Illinois et du Mississipi et donna, en l'honneur
du roi, le nom de *Louisiane* à cette contrée qui s'é-
tendait jusqu'aux possessions espagnoles du Pacifi-

[1]. La déclaration jointe au traité de Versailles de 1783, assura
également les droits des pêcheurs français.

que. En 1698, quelques Français, partis du Canada avec d'Yberville, fondèrent sur le Mississipi la seconde colonie française qui devint la souche de la population européenne actuelle. Un grand nombre de colons qui s'y établirent, en 1718, 1719 et 1720 périrent victimes de l'insalubrité du climat. En 1731, la Compagnie du Mississipi, après avoir éprouvé des pertes considérables, se vit obligée de rendre sa charte et la colonie à la couronne, et la Louisiane, si longtemps languissante, trouva dans la liberté du commerce une fortune que le monopole ne lui avait pu donner. Par le traité de Paris (1763), la France céda la partie de la colonie à l'orient du Mississipi à l'Angleterre. Un peu plus tard, la partie située à l'occident fut abandonnée à Charles III d'Espagne par Louis XV. Cependant, la paix d'Ildefonse (1800), rétrocéda la Louisiane à la France; mais, en 1803, Napoléon la vendit aux Etats-Unis pour quatre-vingts millions, dont vingt pour indemniser le commerce américain des captures illégales faites pendant la dernière guerre et soixante pour le Trésor de France.

AMÉRIQUE DU SUD

CAYENNE.

Ce fut au commencement du xviie siècle que les Français firent les premiers essais de colonisation sur cette contrée et, pendant la première moitié du même siècle, plusieurs expéditions furent successivement envoyées par le Gouvernement pour protéger et développer les entreprises des colons. Les Hollandais et les Anglais cherchèrent à s'y établir, mais Le Fèvre

de la Barre (1664) et l'amiral d'Estrées (1676)[1] la leur reprirent, et elle fut, à cette époque, réunie à la couronne comme les autres colonies franco-américaines. Les guerres de la République et de l'Empire firent déchoir cet établissement. En janvier 1809, les Portugais s'en emparèrent et elle ne rentra dans le domaine colonial de la France qu'en 1818, par les traités de 1815. L'île de Cayenne forme à elle seule presque toute la colonie.

SURINAM.

Surinam fut colonisé, en 1640, par les Français qui l'avaient fortifié et y avaient formé des plantations importantes de sucre et de tabac; mais les Caraïbes les forcèrent peu à peu à abandonner cette colonie. Cependant, le capitaine Cassart s'en empara en 1712, sans pouvoir y fonder un établissement durable.

AFRIQUE

ILE BOURBON.

Les Français prirent, au nom du roi, possession de cette île dès l'année 1638, mais ils ne s'y établirent qu'en 1649; ils l'appelèrent Ile Bourbon, nom qu'elle conserva jusqu'à la Révolution française. Un décret de la Convention du 13 mars 1793 lui attribua le nom de Réunion[2] qui fut changé sous l'Empire en

1. Le vice-amiral d'Estrées fut le premier maréchal en 1681, puis vice-roi d'Amérique.
2. En 1790, pendant la période révolutionnaire de la colonie, les Iles de France et de Bourbon fusionnèrent et, à raison de cet évé-

celui de Bonaparte (11 octobre 1806) pour reprendre, en 1814, celui de Bourbon. Un arrêté du Gouvernement provisoire du 7 mars 1848 lui rendit le nom de Réunion.

L'île Bourbon avec Dumas, le réel fondateur de la colonie (1727 à 1735), avec La Bourdonnais qui en fut le gouverneur pour la Compagnie des Indes, devint une grande colonie agricole : les cultures, les arsenaux, les fortifications, tout fut créé par ces vaillants administrateurs. Elle est celle de toutes nos anciennes colonies dont notre possession, solidement établie, a le moins subi les vicissitudes de la guerre et des révolutions. Elle tomba cependant au pouvoir des Anglais le 8 juillet 1810, mais nous fut rétrocédée le 6 avril 1815.

ILE DE FRANCE.

L'île de France est dite *Acerno* ou *Cerné* par les Portugais et *Maurice* par les Hollandais et les Anglais. Les Français l'occupèrent dès 1715, mais ne s'y établirent qu'en 1720, et La Bourdonnais, qui en devint le gouverneur en même temps que de l'île Bourbon, en fit la clef de l'Océan Indien. La France posséda sans conteste cette belle colonie jusqu'au jour

nement, Bourbon reçut des *patriotes réunis* des îles sœurs le nom emblématique de la Réunion qui lui fut confirmé par la Convention.

« Lorsque les *patriotes* de l'île de France vinrent, le 11 avril 1794, se réunir à ceux de Bourbon pour enlever le gouverneur Duplessis, suspecté de royalisme, ils crurent de bonne foi qu'ils imitaient les hommes du 10 août. Pour préserver leur action de l'oubli des siècles, ils firent graver une petite médaille d'argent portant d'un côté l'arbre de la liberté, et de l'autre en légende : *La Réunion des sans-culottes, 16 germinal 1794.* (*Simples renseignements sur l'île Bourbon*, par Elie Pajot, Paris 1887, p.246).

(3 décembre 1810) où elle fut prise par les Anglais qui s'en firent conférer la possession définitive par les traités de 1815.

MADAGASCAR.

Madagascar était désignée, depuis le règne de Henri IV, sous le nom d'île Dauphine. Les Français sont les seuls Européens qui y possédaient des établissements [1] desquels Richelieu fit don, par lettres patentes signées par Louis XIII le 24 juin 1642, à une compagnie normande « pour y ériger des colonies et en prendre possession au nom de Sa Majesté Très Chrétienne ». Le 20 septembre 1643, Louis XIV confirma cette concession. Telle est l'origine de nos droits sur l'île. Colbert y envoya des colons et la réunit définitivement au domaine royal. Mais ses successeurs laissèrent péricliter cette colonie et lorsqu'après 1815 nous voulûmes reprendre l'œuvre interrompue, nous nous sommes constamment heurtés au mauvais vouloir des Hovas, encouragé par l'Angleterre. Les relations ne furent rétablies dans ces parages que par l'occupation des îles Sainte-Marie (15 octobre 1818)[2], et plus tard de l'archipel de Nossi-Bé (1841) et de Mayotte (1843). Aujourd'hui, après une guerre qui se termina en 1885, Madagascar et l'archipel des

1. Notamment à Andevorante, à Fort-Dauphin, à Foulepointe.
2. L'île Sainte-Marie avait été cédée par la reine Beti au roi Louis XV, par un acte formel du 30 juillet 1750, renouvelé le 15 juillet 1753. Un petit fortin carré, présentant sur une des faces les armes de France et la date de 1753, rappelle cette cession et se voit encore dans l'île Sainte-Marie.

Sous Louis XIV, une pierre commémorative portant trois lis d'or sur champ d'azur avait déjà été élevée en 1653 par Etienne de Flacourt, gouverneur de Fort-Dauphin, pour établir la domination de la France.

Comores, dans le canal de Mozambique, reconnaissent notre protectorat ; la baie de Diégo-Suarez, chef-lieu Antsirane, position militaire importante au nord-est, nous a été cédée en toute propriété et sans réserve par le traité du 17 décembre 1885. Sainte-Marie et Nossi-Bé ont été rattachées administrativement à Diégo-Suarez par un décret du 4 mai 1888.

SÉNÉGAL.

Colonie française de la Sénégambie. Dès la fin du xiv° siècle, des marchands de Dieppe[1] et de Rouen y venaient faire le commerce des gommes fournies par les forêts qui bordent le Sénégal. Mais c'est seulement en 1626 que naît le Sénégal comme colonie française. Louis XIV y fit apparaître ses vaisseaux et le vice-amiral d'Estrées s'empara de l'île de Gorée, d'Arguin, de Rufisque, de Joal (1667). Plus tard, Philippe de Vaudreuil, fils de l'ancien gouverneur du Canada, reprit sur les Hollandais le fort d'Arguin et Portendick (1723-1727)[2] qui était alors le marché général des gommes, et, à partir de ce moment, les postes français se multiplièrent sur la côte. Le traité de 1763 nous rendit Gorée dont les Anglais s'étaient emparés en 1758, mais nous enleva la plupart de nos possessions du Sénégal qui ne nous fûrent restituées

[1] On cite entre autres trois navires de Dieppe qui allèrent sur la côte de Guinée en 1339, deux navires du même port qui visitèrent le cap Vert et deux autres qui longèrent la côte du Poivre et la côte d'Or (1364). En septembre 1381 partaient, à destination de ces parages, trois bâtiments : la *Vierge*, *Saint-Nicolas* et l'*Espérance*. Enfin en 1381, les Dieppois fondèrent une colonie à la Mine, qui fut abandonnée en 1413.

[2] La cession de Portendick à la France, suivant la convention signée à la Haye, date du 13 janvier 1727, mais une première cession avait eu lieu en 1723.

qu'à la paix de Versailles (1783). Sous la République et l'Empire, ces établissements eurent le sort de nos autres colonies et ne firent retour à la France que par l'article 8 du traité de Paris (30 mai 1814); ce n'est que le 25 janvier 1817 qu'eut lieu la remise de la colonie à l'administration française. Depuis cette époque, cette colonie végéta jusqu'au jour (16 décembre 1854) où Faidherbe, nommé gouverneur, vint lui donner la vie et la grandeur par la conquête successive des côtes et des rivières du Sud, du bassin du Sénégal et du bassin du Niger [1]. On ne compte d'ailleurs d'Européens établis au Sénégal qu'à Saint-Louis, à Gorée, à Dakar, à Rufisque; les autres possessions où nous avons des traités de protectorat et de commerce, ne sont que des bourgs, des villages ou des postes occupés par des employés civils ou militaires, des soldats indigènes et des noirs.

AMÉRIQUE CENTRALE

LES GRANDES ANTILLES OU ILES SOUS LE VENT [2].

TORTUGA (LA TORTUE).

Dès 1625, cette île devint le repaire des célèbres flibustiers et boucaniers français, qui s'emparèrent de

1. Cette dernière partie forme le Soudan français qui se divise en territoires *annexés*, dans le bassin du Haut Sénégal, et en pays *protégés*, dans le bassin du haut et du moyen Niger, ainsi que dans le Sahara, au nord de l'empire d'Ahmadou.

2. Dans l'origine, les Espagnols, premiers explorateurs des Antilles, les avaient divisées en îles *au-dessus du vent* (bar lo vento)

la côte septentrionale de Saint-Domingue et en formèrent, sous la protection de la France, notre premier établissement. La Tortue fut réunie à la couronne en 1674.

SAINT-DOMINGUE.

Les Espagnols, paisibles possesseurs de Santo-Domingo, après l'extermination des indigènes, négligeaient leur conquête, quand, vers 1625, un grand nombre de Français vinrent s'établir dans la petite île de Tortuga située au nord d'Haïti [1]. Ces aventuriers, flibustiers ou boucaniers, ne tardèrent pas à s'emparer de la région septentrionale de Saint-Domingue. La

ou simplement îles du vent, et en îles *au-dessous du vent* ou sous le vent (sotto vento), parce qu'ils laissaient les premières au-dessus du vent, en allant d'Europe au Mexique, tandis qu'ils laissaient les secondes au-dessous du vent qui souffle d'ordinaire de l'Est à l'Ouest dans ces parages. Saint-Domingue et ses dépendances : la Tortue, Gonave, la Vache, les seules possessions françaises de cette dernière région, étaient comprises dans les îles *sous le vent*.

1. Haïti est le nom caraïbe de l'île qui, au moment où les flibustiers de la Tortue vinrent s'y établir, ne désignait déjà plus que la partie occidentale. Depuis longtemps, en effet, les Espagnols, après avoir refoulé les indigènes, avaient fondé à l'Est la ville de Santo-Domingo ou Saint-Domingue, qui acquit rapidement une grande prospérité et donna son nom à la région espagnole et bientôt après à l'île tout entière. Mais en 1791, lors de l'insurrection des nègres, les chefs noirs insurgés rendirent à la partie occidentale qu'ils occupaient le nom d'Haïti, qui lui est resté après l'émancipation.

Cette partie occidentale de l'île qu'on appelait aussi la partie française, par opposition à la région espagnole de Santo Domingo, se divisait en départements du Nord, de l'Ouest et du Sud. Dans le département du Nord, c'était le Cap qui était le port principal et le chef-lieu; dans le département de l'Ouest, c'était Port-au-Prince. Les Cayes, Jacmel, rivalisaient de richesse et d'influence dans le Sud.

France les prit sous sa protection (1664) et obtint de l'Espagne, par le traité de Ryswick (1697), la cession de toute la partie ouest de l'île qui atteignit bientôt, sous ses nouveaux maîtres, un haut degré de prospérité. Cet état subsista jusqu'à la Révolution française. Mais, en 1791, une terrible insurrection des noirs contre les blancs et les mulâtres, ayant pour chef Toussaint Louverture qui, avec une dissimulation profonde, affectait une soumission scrupuleuse envers la France qui l'avait investi du gouvernement général de l'île[1], vint anéantir la légitime domination de la métropole que ne purent rétablir ni le général

1. Toussaint Louverture parvint à calmer cette première insurrection et à rétablir un état de société tolérable et de liberté de commerce à peu près absolue. Le Directoire lui conféra des grades militaires et, en l'an VII (26 octobre 1798), le gouvernement de l'île qu'il conserva jusqu'au moment où un acte constitutionnel du 29 août 1801, émané d'une assemblée représentative de la colonie réunie par la terreur, lui donna des pouvoirs dictatoriaux, ne réservant à la France que le droit illusoire de sanctionner son usurpation. Le chef noir avait mis d'ailleurs le comble à sa prospérité par l'occupation hardie, soi-disant au nom de la République française, de la partie espagnole de Saint-Domingue, ce qui réunissait entre ses mains les deux parties de l'île. C'est alors que le premier consul Bonaparte, qui avait confirmé Toussaint dans ses grades militaires et dans le gouvernement de la colonie, à la condition d'y avoir un capitaine général français, se vit obligé d'envoyer le général Leclerc et une armée pour empêcher cette possession, française depuis des siècles, d'échapper à notre influence. Toussaint démasqua son ambition et prit le parti de recourir aux dernières extrémités plutôt que de subir l'autorité de la métropole. Il succomba, laissant dans le cœur des Espagnols une prévention défavorable contre toute espèce de domination étrangère et alla mourir en France, prisonnier au fort de Jouy (1813); mais l'armée française, décimée par le fer et par les maladies d'un climat dévorant, ne put empêcher Dessalines, Christophe, Clervaux et autres, de ravager le pays et de révolutionner, les Anglais aidant, la partie espagnole de Saint-Domingue, d'où les derniers colons français furent définitivement expulsés en 1809.

Leclerc, ni le général Rochambeau (1802-1803). Cependant, par des opérations bien conduites, Haïti se soumit; la rupture de la paix d'Amiens ranima l'insurrection, et le reste des Français fut obligé d'évacuer cette contrée, la plus enviée des possessions d'outre-mer. Après l'expulsion des blancs, Dessalines, sous le nom de Jacques 1er, fonda en 1804 l'empire éphémère d'Haïti. Au nord, un État nègre se forma sous Christophe ; au sud, une république gouvernée par le mulâtre Pétion, qui fut le noyau de la république actuelle d'Haïti reconnue par la France en 1825.

Ce fut pendant cette dernière et longue période de guerres, de massacres, de révolutions, que la partie espagnole de Saint-Domingue qui avait été cédée à la France, par le traité de Bâle entre la Prusse, l'Espagne et la République française (22 juillet 1795), devint le refuge d'un petit nombre de braves bien décidés à disputer à ses nombreux ennemis, ce précieux et dernier lambeau de notre possession. Mais Santo-Domingo, la capitale, fut elle-même menacée par vingt-deux mille nègres conduits par Dessalines que le général Ferrand obligea cependant à se retirer (1804). La tranquillité était à peine rétablie dans le pays, que les Espagnols, excités et soutenus par les Anglais, se révoltèrent à leur tour (1808). Santo-Domingo, investie par terre et bloquée par mer, dut capituler (7 juillet 1809) après une défense héroïque de huit mois que dirigeait le général Barquier, commandant en chef les troupes françaises[1]. Occupée alors par les Espagnols, cette possession leur fut définitive-

1. *Précis historique des derniers événemens de la partie de l'est de Saint-Domingue, depuis le 10 août 1808, jusqu'à la capitulation de Santo-Domingo*, par M. Gilbert Guillermin, chef d'escadron attaché à l'état-major. Paris, 1811.

ment confirmée par le traité de 1814, et après avoir été quelque temps soumise à la république d'Haïti, cette région s'émancipa et forma la république de Santo-Domingo (1ᵉʳ décembre 1821), souvent attaquée par celle d'Haïti, par les Espagnols, et convoitée par les Américains du Nord. C'est aujourd'hui la République Dominicaine.

LES PETITES ANTILLES OU ILES DU VENT.

Découvertes pour la plupart par Christophe Colomb de 1493 à 1502, les Petites Antilles ont été occupées, dès 1635, par les Français qui en détruisirent ou en refoulèrent les habitants primitifs, les Caraïbes. Devenues possessions immédiates de la couronne en 1674 par leur rachat de la Compagnie des Indes occidentales[1], elles ne tardèrent pas à acquérir une grande importance : aussi les Anglais, jaloux de leurs richesses, s'en emparèrent-ils plusieurs fois sous Louis XV, pendant la Révolution et l'Empire.

SAINT-CHRISTOPHE.

En 1625, les Français, avec d'Esnambuc, y fondèrent la première colonie qui, en 1627, fut partagée entre la France et la Grande-Bretagne. La moitié française fut rachetée par Colbert de la Compagnie des Indes occidentales et devint, en 1674, possession immédiate de la couronne. Mais le traité d'Utrecht (1713) céda cette partie à l'Angleterre qui réunit ainsi

1. Par suite de l'erreur de Christophe Colomb qui croyait aborder à l'extrémité orientale de l'Asie en trouvant l'Amérique, les Antilles reçurent le nom d'Indes occidentales. On réserva à l'Inde asiatique celui d'Indes orientales.

sous sa domination l'île entière et lui donna le nom de Saint-Kitts.

SAINT-EUSTACHE.

Les Hollandais prirent possession de cette île en 1635 ; ils en furent repoussés en 1665 par les Anglais et en 1686 par les Français. Elle fut cédée à la Hollande par la paix de Ryswick (1697). Cependant les Français l'occupèrent de 1781 à 1801 et les Anglais en 1810. Elle fit retour à la Hollande en 1814.

LA MARTINIQUE.

La Martinique (Madiana pour les indigènes), capitale Fort-Royal[1], appartient à la France depuis 1635 où une partie de l'île fut occupée par 150 colons amenés par d'Esnambuc, gouverneur de Saint-Christophe. Les Caraïbes, ses habitants primitifs, l'abandonnèrent en 1658, après différents combats très sanglants avec les colons. Durant plusieurs années, cette colonie appartint à une société de négociants de laquelle Colbert l'acheta en 1664 pour la somme de 240,000 livres et la céda à la Compagnie des Indes occidentales. Un édit du mois de décembre 1674 la réunit au domaine royal. Les Anglais et les Hollandais dirigèrent plusieurs expéditions infructueuses contre la Martinique (1667, 1674, 1693) et les Anglais l'occupèrent en 1762 ; elle nous fut rendue par le traité de Paris (1763). En 1790, la guerre civile éclate dans la colonie et l'abolition de l'esclavage, proclamée par la Convention, augmente la violence des discussions. Les Anglais intervinrent, et malgré la résistance héroïque de Rochambeau, ils s'emparèrent de la Martinique (1794) et la conservèrent jusqu'à la paix

1. Un arrêté du gouverneur de la Martinique, en date du 29 mars 1848, donna à Fort-Royal le nom de Fort-de-France.

d'Amiens. En 1809, l'île retomba entre les mains des Anglais qui ne l'évacuèrent que le 2 décembre 1814. Ils revinrent pendant les Cent jours. Enfin le traité du 20 novembre 1815 fit rentrer définitivement la Martinique sous la domination française [1].

LA GUADELOUPE.

Un parti de 5 à 600 Français, sous la conduite des capitaines Lolive et Duplessis, s'empara de l'île en 1636 (29 juin) et y établit une colonie qui resta dans un très mauvais état jusqu'au moment où Louis XIV en fit l'acquisition [2] et la concéda à la Compagnie des Indes occidentales (1664). Dix ans plus tard, elle fut réunie au domaine de la couronne. En 1691 et en 1705, elle repoussa vivement les attaques des Anglais; cependant, elle tomba en leur pouvoir en 1759 et ne revint à la France qu'en 1763. Reprise pendant les guerres de la République, elle fut occupée par les Anglais qui nous la restituèrent à la paix d'Amiens (1802); elle resta entre nos mains jusque dans les derniers jours de janvier 1810. Le 3 février suivant, le général Ernouf, commandant l'île, fut obligé de la rendre aux Anglais. Le traité du 3 mars 1813, conclu à Stockholm, entre l'Angleterre et la Suède, céda la Guadeloupe à cette dernière puissance qui la rétrocéda à la France le 30 mars 1814. Ce n'est que le 25 juillet 1816 que la Guadeloupe redevint définitivement colonie française.

La Guadeloupe a cinq dépendances :

1° *Marie-Galante.*

Les Français en prirent possession en 1648 et en

1. En réalité, elle ne nous fut remise que le 10 octobre 1818.
2. Colbert fit l'acquisition de l'île de la Guadeloupe et de ses dépendances pour une somme de 125,000 livres.

chassèrent les Caraïbes, ses habitants primitifs. Elle fut prise par les Anglais en 1794 et en 1808 et restituée à la France en 1814.

2° *Les Saintes.*

Le groupe des Saintes (7 îlots) qui protège les communications entre la Martinique et la Guadeloupe, fut occupé, en 1648, par les Français qui n'y fondèrent le premier établissement qu'en 1652. Pris par les Anglais, au mois d'avril 1809, il fut rendu à la France par les traités de 1815.

3° *La Désirade.*

La Désirade doit à sa position avancée vers l'est d'avoir été la première découverte de Christophe Colomb, lors de son second voyage en Amérique. Elle appartient à la France depuis 1648 (8 novembre). Tombée au pouvoir des Anglais en 1759, elle nous fut rendue à la paix de Paris, en 1763.

4° *Saint-Martin.*

En 1639, le gouverneur de l'île française de Saint-Christophe fit prendre possession de Saint-Martin au nom de Louis XIII, mais ce n'est qu'en 1648 que les Français purent s'établir dans la partie septentrionale, la plus importante, avec le Marigot qui en est le chef-lieu, et, en 1674, cette partie fut réunie à la couronne avec l'îlot Tintamarre situé à 2 kil. N.-E. La Hollande possède la partie méridionale qui comprend environ le tiers de l'île avec la ville de Philipsburg.

5° *Saint-Barthélemy.*

Cette île, entourée de six petits îlots, appartient à la France depuis 1648. Rachetée de la Compagnie

des Indes occidentales, elle fut réunie à la couronne en 1674. Elle fut cédée, à la paix de Versailles (1783), aux Suédois qui nous la rétrocédèrent par le traité du 10 août 1877; la remise a eu lieu le 6 mars 1878.

SAINTE-LUCIE.

Sainte-Lucie fut pendant longtemps un sujet de discorde entre la France et l'Angleterre. Les Français l'occupèrent les premiers, en 1650. Réunie à la couronne en 1674, cette île fut déclarée neutre par la paix d'Utrecht (1713) et cédée à la France à la paix de Paris (1763). Pendant la guerre de l'indépendance de l'Amérique (1778), Sainte-Lucie tomba au pouvoir des Anglais qui la restituèrent en 1783. Dix ans plus tard, elle fut de nouveau occupée par eux jusqu'à la paix d'Amiens (1802). Au renouvellement des hostilités, ils en firent le blocus et la prirent d'assaut (23 juin 1803), mais elle ne fut placée définitivement sous la puissance britannique qu'en 1814.

LA GRENADE ET LES GRENADILLES.

Des Français venus de la Martinique y débarquèrent en 1650 et en prirent possession au nom de la France. Ces îles passèrent à la Société française des Indes occidentales (1664) et, après la dissolution de cette Société, elles furent réunies à la couronne (1674). En 1762, les Anglais s'en emparèrent et se les firent concéder par le traité de Paris. Cependant, en 1779, le comte d'Estaing parvint à y rétablir notre autorité, mais à la paix de 1783, elles retombèrent sans retour au pouvoir de l'Angleterre.

SAINT-VINCENT.

Cette île fut habitée par les Caraïbes jusqu'au jour où elle fut concédée à l'Angleterre par le traité de

1763. Les Français s'en emparèrent en 1779, mais ne la conservèrent que jusqu'à la paix de Versailles (1783) qui la réunit à la Grande-Bretagne.

LA DOMINIQUE.

La Dominique n'était habitée que par les Caraïbes et quelques Français qui s'y étaient établis en 1635, quand les Anglais s'en emparèrent. Cette possession leur fut confirmée par le traité du 10 février 1763. Le 7 septembre 1778, les Français s'en rendirent maîtres et la conservèrent jusqu'en 1783 (traité de Versailles).

SAINTE-CROIX.

L'île de Sainte-Croix fut prise pour la première fois, en 1643, par les Hollandais qui se virent forcés de la céder aux Anglais trois ans plus tard. Ces derniers en furent chassés en 1650 par les Espagnols qui, eux-mêmes, en furent repoussés en 1664 par des colons français qui défrichèrent la partie est de l'île. Elle devint possession immédiate du domaine royal en 1674. Vingt ans après, les Français l'abandonnèrent (1695) pour venir s'établir à Saint-Domingue. Toute culture disparut alors et l'île resta longtemps déserte. En 1733, Louis XV la céda, pour la somme de 738,000 livres, à la Société danoise des Indes occidentales qui la vendit, en 1755, au roi de Danemark.

TABAGO.

En 1677, les Français enlevèrent Tabago aux Hollandais, mais sans pouvoir s'y maintenir par suite du traité de Nimègue (1678) qui déclara Tabago territoire neutre. A la paix de Paris (1763), elle fut cédée à l'Angleterre. Reprise le 2 juin 1781, par le marquis de Bouillé, commandant en chef au golfe du

Mexique, le traité de Versailles (1783) la rendit à la France qui la posséda jusqu'en 1793. Pendant les guerres de la République, Tabago fut bloquée par les Anglais jusqu'à la paix d'Amiens qui nous la rendit; mais, dès 1803, les Anglais s'en emparèrent de nouveau et le traité de 1814 leur en assura la possession défininitive.

ASIE

L'INDE FRANÇAISE.

SURATE.

En 1612, les Français, les Anglais et les Hollandais obtinrent de l'empereur Mogol Yehangire l'autorisation d'établir à Surate un comptoir, le premier qu'ils y aient eu dans l'Inde et que Colbert consolida (1675). Depuis 1759, cette ville est sous la domination des Anglais, mais nous y avons conservé une factorerie.

CHANDERNAGOR.

Chandernagor fut cédée en 1688 par le Grand Mogol Aurengzeb à la Compagnie française des Indes orientales. Dupleix en fit le principal établissement français dans le Bengale (1730). Elle partagea le sort de nos colonies de l'Inde et, d'après les derniers traités de 1815, ce comptoir nous fut restitué le 4 décembre 1816, sous la condition que ses fortifications ne seraient pas rétablies.

PONDICHÉRY.

Dès le commencement du xvii° siècle, plusieurs associations particulières libres formées en Bretagne

et en Normandie, avaient envoyé des bâtiments dans les Indes orientales et surtout à Java. Colbert excita l'opinion publique en faveur de pareilles entreprises. Il reforma (août 1664) sur de meilleures bases la Compagnie des Indes orientales. Cette Compagnie avait dirigé plusieurs expéditions, mais sans succès sur Madagascar, à Surate, à Trinquemale, à Saint-Thomé sur la côte de Coromandel, lorsque François Martin, agent de la Compagnie et habile administrateur, rallia les derniers colons de Surate, de Ceylan et de Saint-Thomé, au nombre de 150, qu'il conduisit à Pondichéry (14 janvier 1674), dont il acheta, la même année, le territoire du roi de Bedjapour. Martin s'y établit définitivement (1680), la fortifia et en devint gouverneur après la paix de Ryswick (1697) qui la rendit aux Français, car les Hollandais s'en étaient emparés le 5 septembre 1693. Pondichéry devint, dès 1699, le chef-lieu des possessions françaises dans l'Inde qui, avec Chandernagor, s'accrurent successivement de Mahé, de Karikal, de Yanaon, de Mazulipatam. La nouvelle colonie devint très florissante, sous le Régent, grâce aux talents et au courage des gouverneurs généraux, Dumas, qui obtint du Grand Mogol des concessions importantes, entre autres l'autorisation de battre monnaie, Labourdonnais[1] et surtout Dupleix qui parvint, à force de succès, à se rendre l'arbitre de l'Inde. Mais le gouvernement français ne soutint pas leurs efforts héroïques, les abandonna, les disgrâcia, et pendant la guerre de Sept-Ans (1756-1763), la France perdit presque tout ce qu'elle possédait en Asie. Pondichéry prise, en 1761, par les Anglais, ne nous fut rendue que dé-

1. L'escadre de Labourdonnais s'empara de Madras le 21 septembre 1746, et le 4 juin 1756, le comte de Lally Tollendal prit sur les Anglais le fort de Davicotay (Saint-David).

mantelée et avec un territoire considérablement amoindri (1763). Cependant elle se releva, mais la guerre d'Amérique la fit tomber de nouveau entre les mains des Anglais (1778) qui la gardèrent jusqu'à la paix de 1783. De 1793 à 1802, nos possessions furent occupées encore par eux. La paix d'Amiens les restitua pour quelques jours à la métropole, et, en 1803 (11 septembre), les Anglais s'en emparèrent une quatrième et dernière fois. Pondichéry ne nous revint dans les limites actuelles que le 4 décembre 1816, en exécution des traités de 1815.

MAHÉ.

Située sur la côte de Malabar, Mahé, l'ancienne Maïhi des Indiens, reconnue en 1725 par la division du capitaine de Pardailhan, fut cédée par le Grand Mogol aux Français, en 1726 [1], puis occupée par les Anglais en 1761. Ceux-ci la rendirent par suite du traité de Paris de 1783, mais ils s'en emparèrent de nouveau en 1793 pour ne la restituer à la France qu'en 1817 (22 février), en suite des traités de 1815.

KARIKAL.

La ville, bâtie par les Français (1638) et le territoire de Karikal, sur la côte de Coromandel, nous furent cédés en 1739 par le rajah de Tanjore. Ils tombèrent plusieurs fois entre les mains des Anglais et ne nous furent effectivement rendus qu'en 1817 (14 janvier).

MAZULIPATAM.

Mazulipatam fut cédée par le Nizam du Dekkan en 1751 aux Français qui la fortifièrent. Elle est au pou-

[1]. C'est après la prise de Maïhi, en 1726, que Mahé de Labourdonnais lui donna son nom patronymique, en profitant d'une analogie de consonnance.

voir des Anglais depuis 1767, mais nous y avons une loge importante avec le droit d'y faire flotter notre pavillon, et une aldée nommée Francipett.

YANAON.

Yanaon appartient, depuis 1752, avec les aldées ou villages qui en dépendent, à la France, qui y avait un comptoir. Le traité de 1763 nous en a assuré la possession. Cependant les Français abandonnés de la métropole durent l'évacuer avec les autres établissements de l'Inde (1793) et Yanaon ne nous fut rendu que le 12 avril 1817 [1].

1. Les établissements français de l'Inde, tels qu'ils ont été réduits par les traités de 1814 et 1815, ne comportent plus que cinq petits territoires isolés les uns des autres et répartis ainsi :

1° Sur la côte de Coromandel :
Pondichéry, chef-lieu de nos établissements, et son territoire composé des districts de Pondichéry et des maganons de Villenour, Oulgaret et Bahour; Karikal, notre second comptoir français, à l'embouchure du Cavéry, et les maganons ou districts qui en dépendent : la Grande Aldée et Nédounkadou;

2° Sur la côte d'Orixa :
Yanaon, aux bouches du Godavéry et les aldées ou villages qui en dépendent, ainsi que la loge de Mazulipatam ;

3° Dans la province et sur la côte de Malabar :
Mahé, assez bon port, son territoire et la loge de Calicut au Sud ;

4° Dans le Bengale :
Chandernagor, sur la rive droite de l'Hougly (un des bras du Gange), à 35 kil. au-dessus de Calcutta, son territoire et les cinq loges de Cassimbazar, Jougdia, Dacca, Belassore et Patna ;

5° Dans la province de Goudjarate : la factorerie de Surate au nord de Bombay.

COLONIES MODERNES

COCHINCHINE FRANÇAISE

La Cochinchine française ou Basse-Cochinchine, capitale Saïgon, faisait autrefois partie du Cambodge et fut annexée à l'Annam en 1658. Elle s'étend à l'est de la branche orientale du fleuve Mé-Kong ou Cambodge et comprend deux îles du delta. Elle a été cédée par l'Annam à la France en 1862 [1] avec le groupe des îles de Poulo-Condore et de Phu-Quoc [2].

INDO-CHINE FRANÇAISE

L'Indo-Chine française se compose, depuis 1887 [3], de la Cochinchine française, du Tonkin, pays de protectorat, mais régi comme colonie [4], des royaumes de

1. Le traité du 15 mars 1874 a remplacé, en l'affirmant, celui du 5 juin 1862.

2. Dès le 17 février 1859, le vice-amiral Rigault de Genouilly s'était emparé de Saïgon, et trois mois après, du camp retranché devant Tourane. La citadelle de My-thô et Bien-Hoa furent prises en 1861 par le contre-amiral Page, et le 28 mars 1862, le contre-amiral Bonard occupait Vinh-Long.
Trois provinces occidentales de la Basse-Cochinchine, la citadelle et la province de Ha-Tien, furent prises et annexées par l'amiral de la Grandière (20-24 juin 1867) qui, le premier sut créer, organiser et outiller notre colonie naissante.

3. Bien qu'il y ait eu des monnaies frappées en 1885 pour l'Indo-Chine française, la réunion indo-chinoise ne date officiellement que des décrets d'octobre 1887.

4. Au Tonkin, il y a un vice-roi, délégué du roi d'Annam, pour l'administration indigène.

l'Annam et du Cambodge qui sont placés sous le protectorat de la France [1].

OUEST-AFRICAIN
OU GABON-CONGO FRANÇAIS

Sous ce nom, on désigne le vaste territoire compris entre le Congo et la côte occidentale d'Afrique. Il englobe le Gabon que la France possède depuis 1842, Libreville, le chef-lieu bâti en 1849, et depuis 1862 le cap Lopez et l'estuaire de l'Ogooué. C'est de là que sont partis les explorateurs de cette contrée, surtout M. Savorgnan de Brazza. Pendant son deuxième voyage, de 1879 à 1882, M. de Brazza, fonda Franceville sur le haut Ogooué, Brazzaville sur le Congo et conclut avec Makoko, roi des Batékés, un traité qui nous donna la clef du bassin intérieur du Congo (3 octobre 1880) et décida notre établissement définitif dans l'Ouest-Africain.

La France envoya en 1883, une grande mission, sous les ordres de M. de Brazza, nommé à cet effet commissaire général du gouvernement, et assisté d'un lieutenant gouverneur, pour l'organisation du pays, et en 1885, la colonie fut remise officiellement aux mains de la métropole ; la conférence de Berlin (26 avril 1885) et un traité du 12 mai 1886 avec le Portugal, en fixèrent les limites.

[1]. Par un traité du 11 août 1863, passé avec l'amiral de la Grandière, le roi du Cambodge Phra-Norodom s'est placé sous le protectorat français et a livré à la France l'importante position des Quatre-Bras sur le grand fleuve du Cambodge. La convention de Pnom-Penh, en date du 17 juin 1884, a placé d'une manière effective le Cambodge sous la tutelle administrative de la France, et le traité du 6 juin 1884 a établi définitivement notre protectorat en Annam et au Tonkin.

PREMIÈRE PARTIE

MONNAIES FRAPPÉES EN FRANCE

COMPAGNIE DES INDES OCCIDENTALES

En mai 1664, le roi rendit un édit portant établissement d'une *Compagnie des Indes occidentales*. Des lettres-patentes lui accordaient le droit exclusif de commerce, de traite des noirs et de navigation dans toute l'étendue des îles et terre ferme de l'Amérique, depuis la rivière des Amazones jusqu'à l'Orénoque, l'île de Terre-Neuve et les autres îles du Nord et dans tout le pays qui s'étend du Canada jusqu'à la Virginie et la Floride, ainsi que sur les côtes d'Afrique, depuis le cap Vert jusqu'au cap de Bonne-Espérance, avec concession de ces contrées en toute seigneurie, propriété et justice pendant quarante ans.

L'article 32 porte : « Prendra la dite Compagnie
« pour ses armes un écusson au champ d'azur, semé
« de fleurs de lys d'or sans nombre, deux sauvages

« pour supports et une couronne tréflée ; lesquelles
« armes nous lui concédons pour s'en servir dans
« ses sceaux et cachets et que nous lui permettons de
« mettre et apposer aux édifices publics, vaisseaux,
« canons et partout où elle le jugera à propos. »

Cette Compagnie n'exerça que pendant une douzaine d'années. Elle fut révoquée par édit du mois de décembre 1677. Cependant elle avait sollicité le droit de faire fabriquer de la menue monnaie pour le commerce de ses établissements coloniaux. Ce privilège lui fut accordé par lettres-patentes sous forme de déclaration en date du 19 février 1670.

COLONIES DE L'AMÉRIQUE

Louis XIV. 1670.

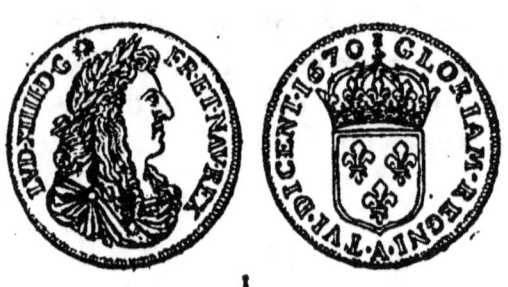
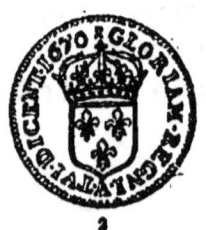

DÉCLARATION DU ROY

Portant qu'il sera fabriqué une monnoye particulière pour les Isles et Terre ferme de l'Amérique.

LOUIS, PAR LA GRACE DE DIEU, ROY DE FRANCE ET DE NAVARRE, à tous ceux qui ces présentes lettres verront, SALUT. Les Directeurs généraux de la Compagnie des Indes occidentales Nous ayans remontré que pour la facilité du commerce dans les Isles et Terre ferme de l'Amérique et autres lieux de la concession que Nous leur avons accordée, et la commodité de nos subjets qui habitent en icelles, il estoit nécessaire d'y envoyer de la menue monnoye, afin d'aider les artisans et gens de journée qui n'ont esté jusques à présent payez de leur travail qu'en sucres et petuns qu'ils sont obligez d'envoyer en France pour en tirer la valeur et denrées nécessaires pour leur subsistance, dont ils ne peuvent recevoir aucun secours que d'une année à l'autre; au lieu que tous les estrangers qui habitent les Isles voisines ont receû l'usage de diverses monnoyes desquelles ils se servent dans leur commerce, ce qui attire la plus part des-

dits artisans et gens de journée dans lesdites Isles, dont nos subjets reçoivent beaucoup de préjudice, parce qu'ils manquent d'ouvriers pour cultiver les sucres et petuns et faire les autres ouvrages nécessaires; et comme nostre premier dessein d'establir la religion dans lesdites Isles et Terre ferme de l'Amérique ne pourroit avoir l'effet que Nous espérons sy nos subjets n'y estoient appelez et retenus par le commerce et les moyens de s'y maintenir, Nous avons résolu de faire fabriquer en l'Hostel de la Monnoye de nostre bonne ville de Paris de nouvelles espèces d'argent et de cuivre jusques à la concurrence de cent mil livres aux mesmes poids, titre, remède et valeur que celles qui ont cours dans nostre Royaume, et d'en remettre nostre droit de seigneuriage, foiblage et escharceté dans les remèdes de l'ordonnance, en considération de l'advance que ladite Compagnie fera des matières et des risques et frais d'envoyer lesdites espèces dans lesdits pays.

A CES CAUSES et autres considérations à ce Nous mouvans et de l'advis de nostre Conseil et de nostre certaine science, pleine puissance et authorité royale, Nous avons dit et ordonné, disons et ordonnons, voulons et Nous plaist, par ces présentes signées de nostre main, qu'il soit incessamment procédé en l'Hostel de la Monnoye de nostre dite ville de Paris, à la fabrique des espèces cy aprez jusques à la concurrence de la somme de cent mil livres, pour avoir cours dans lesdites Isles et Terre ferme de l'Amérique et autres lieux de la concession de ladite Compagnie des Indes occidentales seulement; sçavoir, pour trente mil livres de pièces de quinze sols et cinquante mil livres de pièces de cinq sols aux mesmes poids, titre, remède et valeur que celles qui ont cours en nostre Royaume, et pour vingt mil livres de doubles de pur cuivre de rozette aux mémes taille et remède que ceux qui ont aussy cours en nostre Royaume pour deux deniers. Toutes lesquelles espèces seront faites au moulin et balancier et empreintes; sçavoir, celles de quinze et cinq sols, ainsy que nos pièces de quinze et cinq sols, avec ces mots d'un costé autour *Ludovicus decimus quartus Franciæ et Navarræ rex*, et au revers *Gloriam regni*

lui dicent, et lesdits doubles de cuivre d'un costé d'une L couronnée avec les mesmes mots *Ludovicus decimus quartus Franciæ et Navarræ rex*, et sur le revers ces mots *Double de l'Amérique françoise* et pareille légende; et à cette fin les poinçons, quarrés et matrices à ce nécessaires incessamment faits par le tailleur général moyennant ses salaires raisonnables, pour avoir lesdites espèces cours dans lesdits pays aux prix cy devant ordonnez et y estre envoyez par ladite Compagnie et receûes par lesdits habitans dans le commerce sans qu'elles en puissent estre transportées ny que nos autres subjets les puissent recevoir ou leur donner aucun cours en France, à peine de confiscation desdites espèces et de punition exemplaire. Et en considération de l'advance que ceux de ladite Compagnie feront des matières et des risques et frais d'envoyer lesdites espèces dans lesdits pays, Nous leur avons remis et remettons par les présentes nostre droit de seigneuriage, foiblage et escharceté dans les remèdes de l'ordonnance.

SY DONNONS EN MANDEMENT à nos amez et feaux conseillers, les gens tenans notre Cour des Monnoyes que ces présentes ils fassent lire, publier et registrer et le contenu en icelles exécuter, garder et observer selon leur forme et teneur, et délivrer lesdites espèces aux Directeurs Généraux de ladite Compagnie des Indes occidentales jusques à la concurrence de ladite somme de cent mil livres seulement, et ensuite aprez ledit travail fait, difformer lesdits poinçons, quarrés et matrices qui auront servy à cette fabrication nonobstant toutes choses à ce contraire, oppositions et empeschemens quelconques dont sy aucuns interviennent Nous nous réservons la cognoissance et à nostre Conseil et icelle interdisons à nos autres cours et juges. Et sera adjousté foy comme aux originaux, aux copies de icelles des présentes collationnées par l'un de nos amez et feaux conseillers secrétaires. CAR TEL EST NOSTRE PLAISIR, Donné à St Germain en Laye, le 19e jour du mois de février, l'an de grâce 1670 et de nostre règne le xxvije. *Signé :* LOUIS, *et plus bas,* Par le Roy, COLBERT. — *Scellé de cire jaune sur double queue.*

ARREST DU CONSEIL D'ESTAT DU ROY

Touchant la Monnoye particulière pour les Isles et Terre ferme de l'Amérique.

Du 24 mars 1670.

LE ROY ayant par sa Déclaration du 19 février 1670, ordonné qu'il soit fabriqué en l'Hostel de la Monnoye de Paris des espèces d'argent et de cuivre jusques à la concurrence de cent mil livres, pour avoir cours dans les Isles et Terre ferme de sa domination en l'Amérique, afin de faciliter à tous ses sujets le commerce desdits pays, et les sieurs Directeurs Généraux de la Compagnie des Indes occidentales ayans représenté à Sa Majesté que l'exécution de ladite Déclaration souffriroit un retardement notable et qui seroit très nuisible au commerce desdites Isles et à l'augmentation des Colonies, s'il n'estoit remédié à la difficulté qu'il y a à trouver de l'argent en barre et des cuivres de rozette pour la fabrique desdites espèces, et s'il n'estoit travaillé à icelles que dans la Monnoye de Paris, et oüy le rapport du sieur Colbert, conseiller du Roy en ses conseils au Conseil royal, controoleur général des finances, et tout considéré,

SA MAJESTÉ estant en son Conseil, a ordonné et ordonne que sa Déclaration dudit jour, 19 février 1670, sera exécutée selon sa forme et teneur, et voulant faciliter et advancer la fabrique des espèces y mentionnées pour avoir cours aux Isles et Terre ferme de l'Amérique qui sont sous sa domination, permet Sa Majesté de faire fondre dans sa Monnoye de Paris des Louis d'argent de France de trois livres pièce et au dessous et en la Monnoye de Nantes des Doubles tournois de France de cuivre, pour composer et fabriquer lesdites espèces conformément à ladite Déclaration, enjoignant à cette fin à la Cour des Monnoyes et tous autres juges à tenir la main à l'exécution du présent arrest que Sa Majesté veut estre exécuté selon sa forme et teneur, nonobstant opposition ou appellation quelconque dont si

aucunes interviennent, Sa Majesté s'en réserve à Elle et à son Conseil la cognoissance, icelle interdit et défend à tous autres juges.

1. — *Pièce de 15 sols*. Lég. à g. LVD. XIIII. D. G. (*soleil*) — FR. ET. NAV. REX. Buste junévile à longs cheveux tombant à la naissance de la poitrine, lauré; draperie agrafée par une perle et gorgerin.

℞ Lég. à dr. (*tour*) GLORIAM. REGNI. (Ex. A) TVI. DICENT. 1670. Ecu timbré d'une couronne formée par quatre quarts de cercles. — Titre 11 den. de fin (916 2/3 mil.); diam. 27, épaiss. 1 m/m.; poids 6 gr. 90.

2. — *Pièce de 5 sols*. Semblable à la précédente. — d. 20, ép. 2/3 m/m; p. 2 gr. 30.

Les pièces d'argent ci-dessus ont été frappées à Paris; quant au *double* de cuivre qui devait être fabriqué à Nantes, aucun exemplaire de cette pièce n'a été signalé jusqu'ici. Les archives de la Monnaie de Nantes antérieures à 1700 ayant été détruites, on ne peut s'assurer que la fabrication ait eu lieu. D'après un rapport fait au Conseil souverain de la Martinique, le 12 janvier 1671, il paraîtrait que cette pièce n'a pas été émise. Cependant un essai en a été frappé à Paris.

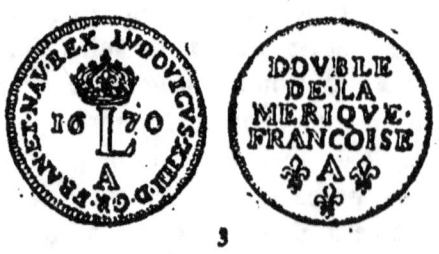

3

3. — Lég. circ. à g. LVDOVICVS. XIIII. D. GR. FRAN. ET. NAV. REX. Dans le champ un grand L sous couronne entre 16 — 70; A au-dessous.

R͞ En quatre lignes : **DOVBLE | DE.LA | MERI-QVE. | FRANCOISE**. Au-dessous **A** entre trois fleurs de lis. — d. 23 m/m.

ARREST DU CONSEIL D'ÉTAT

Touchant le cours des espèces d'argent dans les Isles françoises et Terre ferme de l'Amérique.

Du 18 novembre 1672.

LE ROY ayant par arrest de son Conseil du ——[1] permis aux Directeurs de la Compagnie des Indes occidentales de faire passer dans les Isles françoises de l'Amérique jusqu'à la somme de C^M livres en petites espèces marquées d'une devise particulière, lesquelles ont esté introduites et en cours dans lesdites Isles en conséquence de l'arrest du Conseil souverain de la Martinique du 26ᵉ janvier 1671 aux conditions portées par iceluy et articles arrestez en conséquence. Et Sa Majesté estant informée de l'advantage que les habitans dudit païs reçoivent dans leur commerce par la facilité de ladite monnoie, Elle a résolu que l'exposition en sera non seulement continuée, mais encore que celles qui ont cours en France l'auront aussy dans ledit païs en augmentant le prix d'icelles afin qu'elles puissent y rester, et par ce moyen en réduire tous les paiemens des denrées et marchandises et autres choses qui se font en espèces aux prix de l'argent pour la facilité du commerce et augmentation des colonies.

SA MAJESTÉ EN SON CONSEIL a ordonné et ordonne que la monnoie marquée de ladite devise et toutes les autres Espèces qui ont cours en France auront aussy cours dans les Isles françoises et Terres fermes de l'Amérique de l'obéissance de Sa Majesté ; sçavoir, la pièce de quinze sols pour vingt sols, celle de cinq sols pour six sols huit deniers, le sol de quinze deniers pour vingt deniers, et ainsy des autres Espè-

1. 19 février 1670.

ces à proportion, nonobstant et sans s'arrester aux défenses portées par les articles et arrest du Conseil souverain de la Martinique du 26ᵉ janvier 1671. Et en ce faisant Sa Majesté a deschargé et descharge ladite Compagnie de reprendre ladite monnoïe et des autres clauses portées par lesdits articles. Ordonnons qu'à l'advenir, à commencer du jour de la publication du présent arrest, tous les contracts, billets, comptes, achapts et païemens seront faits entre toutes sortes de personnes au prix d'argent en livres, sols et deniers ainsy qu'il se pratique en France sans qu'il puisse estre plus usé d'eschanges ny compter en sucres ou autres denrées à peine de nullité des actes qui seront passez et des billets qui seront faits et d'amende arbitraire contre chacun des contrevenans. Et à l'égard du passé veut, Sa Majesté, que toutes les stipulations de contracts, billets, debtes, redevances, baux de ferme et autres affaires généralement quelconques faites en sucres et autres denrées soient réduites et païables en argent, suivant le cours des monnoïes aux dites Isles sur le pied de l'évaluation faite des sucres par ledit arrest du Conseil souverain de la Martinique du xxvi janvier мviᶜ soixante onze et des autres denrées à proportion. Enjoint Sa Majesté aux officiers des Conseils souverains establis en iceluy et autres officiers et juges qu'il appartiendra de tenir la main à l'exécution du présent arrest et aux habitans desdits païs et à tous les marchands et négocians de recevoir dans le commerce lesdites monnoïes sur le pied porté par iceluy, qui sera publié et affiché dans lesdites Isles et partout où besoin sera.

COLONIES DE L'AMÉRIQUE

Louis XV. 1717.

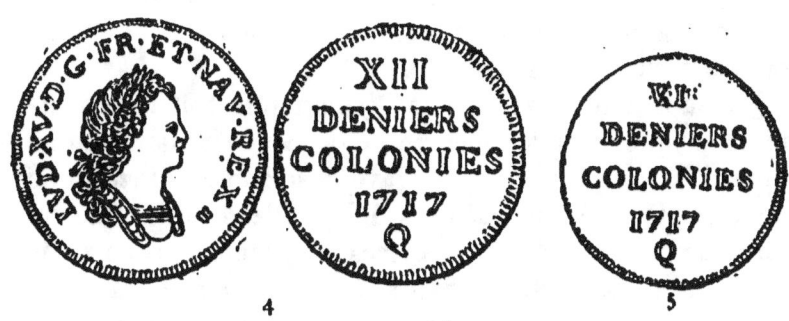

ÉDIT DU ROY

Portant qu'il sera fabriqué dans la Monnoye de Perpignan douze cent cinquante mille marcs [1] *de pièces de cuivre de six deniers et de douze deniers pour les Colonies de l'Amérique.*

Donné à Paris au mois de décembre 1716.

LOUIS, PAR LA GRACE DE DIEU, ROY DE FRANCE ET DE NAVARRE. A tous présens et à venir. SALUT. Dans la veüe de faciliter le menu commerce des denrées et de soulager les pauvres, le feu Roy nostre très honoré Seigneur et Bisayeul ordonna par Edit du mois d'octobre 1709, la fabrication de deux millions de marcs de pièces de six deniers de cuivre, au moyen de laquelle fabrication et des liards qui avoient esté déjà fabriquez il y a suffisamment d'Espèces de cuivre dans nostre Royaume; mais estant informez du besoin qu'en ont les habitans de nos Colonies de l'Amérique, Nous avons crû devoir accepter la proposition qui nous a esté faite de faire fabriquer des pièces de six deniers et de douze deniers. A CES CAUSES et autres à ce Nous mouvans, de l'avis de nostre très cher et très amé oncle le duc d'Orléans régent, de nostre très cher et très amé cousin le duc de

1. Le marc 244 gr. 753.

Bourbon, de nostre très cher et très amé oncle le duc du Maine, de nostre très cher et très amé oncle le comte de Toulouse et autres Pairs de France, grands et nobles personnages de nostre Royaume, Nous avons par notre présent Edit, dit, statué et ordonné, disons, statuons et ordonnons, voulons et nous plaist

Que dans notre Monnoye de Perpignan il soit incessamment fabriqué jusqu'à concurrence de cent cinquante mille marcs d'Espèces de cuivre; sçavoir, soixante quinze mille marcs de pièces de six deniers à la taille de quarante au marc, au remède de deux pièces par marc, et soixante quinze mille marcs de pièces de douze deniers à la taille de vingt au marc, au remède d'une pièce, le fort portant le foible le plus également que faire se pourra, sans néantmoins qu'il y ait de recours de la pièce au marc et du marc à la pièce ; lesquelles Espèces porteront les empreintes figurées dans le cahier attaché sous le contre scel de notre présent Edit, et auront cours dans toute l'estendue de nos Colonies de Saint Domingue, de la Martinique, de la Guadeloupe, de la Grenade, de Marie Galande, de Cayenne, de la Louisianne, du Canada, de l'Isle Royale [1] et autres lieux de notre domination hors de l'Europe, sans qu'elles puissent estre exposées ni avoir cours en France. Si donnons en Mandement à nos amez et feaux Conseillers les gens tenans nostre Cour des Monnoyes à Paris, que nostre présent Edit ils ayent à faire lire, publier et registrer et le contenu en iceluy garder et observer selon sa forme et teneur; Car tel est nostre plaisir. Et afin que ce soit chose ferme et stable à toujours, Nous y avons fait mettre nostre scel. Donné à Paris, au mois de décembre l'an de grâce mil sept cens seize et de nostre Règne le deuxième. *Signé*: LOUIS. *Et plus bas*, par le Roy, le duc d'Orléans, Régent. *Visa* Voysin. Veû au Conseil Villeroy. *Et scellé du grand sceau en cire verte.*

Le texte imprimé de l'Edit ci-dessus reproduit à la suite l'empreinte des deux pièces. Mais la Monnaie

[1]. Aujourd'hui île du Cap Breton, dans le golfe Saint-Laurent.

de Perpignan n'a dû les frapper qu'à très petit nombre, la fabrication en ayant été arrêtée par les motifs qui se trouvent exposés dans l'Edit qui suit. Des lettres-patentes avaient cependant été envoyées aux colonies pour leur faire donner cours.

4. — *Pièce de 12 den.* Lég. circ. à g. LVD. XV. D. G. FR. ET. NAV. REX (rosace). Buste enfantin avec gorgerin et épaulières ; tête laurée, cheveux longs.

℞. XII | DENIERS | COLONIES | 1717 | Q — Tr. lisse ; d. 29, ép. 2 m/m ; 12 gr. 236.

5. — *Pièce de 6 den.* Semblable à la précédente, mais avec VI — d. 26, ép. 1 m/m ; 6 gr. 118.

LETTRES PATENTES

Pour donner cours à l'Amérique aux pièces de douze et de six deniers.

Du 9 mars 1717.

LOUIS, PAR LA GRACE DE DIEU, ROY DE FRANCE ET DE NAVARRE. A nos amez conseillers en nos Conseils, les gouverneurs et lieutenants généraux pour Nous dans l'Amérique et intendants; aux gouverneurs particuliers, commissaires ordonnateurs, officiers des Conseils supérieurs qui y sont establis et autres officiers et juges qu'il appartiendra, SALUT. Nous vous mandons et ordonnons de l'avis de notre très cher et très amé oncle le duc d'Orléans, régent, de notre très cher et très amé cousin le duc de Bourbon, de notre très cher et très amé oncle le duc du Maine, de notre très cher et très amé oncle le comte de Toulouse et autres pairs de France, grands et nobles puissants personnages de notre Royaume, de faire tenir chacun en droit soy la main à l'exécution de l'Édit dont copie collationnée est cy attachée sous le contre scel de notre chancellerie, donné à Paris au mois de

décembre de l'année dernière, en ce qu'il ordonne le cours dans nos Colonies de l'Amérique de pièces de 12 et 6 deniers dont l'empreinte est ensuite dudit Edit, lequel vous ferez lire, publier et afficher partout où besoin sera. Voulons que ledit Edit ensemble les présentes soient enregistrés au Conseil supérieur de Québec ; CAR TEL EST NOSTRE PLAISIR. DONNÉ à Paris, le 9e jour de mars, l'an de grâce 1717 et de notre règne le second. *Signé* LOUIS. *Et plus bas*, par le Roy, le duc D'ORLÉANS Régent présent. PHELYPEAUX.

Idem pour les Conseils supérieurs de la Martinique, la Guadeloupe, Cayenne, Laogane, le Cap [1] et la Louisianne.

1. Les villes de Laogane et du Cap, dans l'île Saint-Domingue.

COLONIES EN GÉNÉRAL

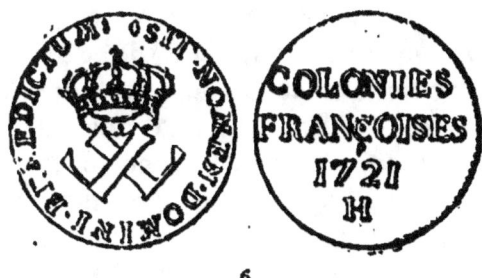

6

Louis XV. 1721.

EDIT DU ROY.

Pour la fabrication de cent cinquante mille marcs d'Espèces de cuivre pour les Colonies de l'Amérique et autres.

Donné à Paris au mois de juin 1721.

LOUIS, PAR LA GRACE DE DIEU, ROY DE FRANCE ET DE NAVARRE. A tous présens et à venir, SALUT. Par nostre Edit du mois de décembre 1716, Nous avions ordonné une fabrication en la Monnoye de Perpignan de cent cinquante mille marcs d'Espèces de cuivre pour nos Colonies de l'Amérique, à laquelle Nous avions destiné des cuivres qui estoient en l'Hôtel de ladite Monnoye; mais la mauvaise qualité desdits cuivres ayant arresté ladite fabrication, et le besoin que lesdites Colonies ont de menües Espèces augmentant tous les jours, Nous avons jugé devoir accepter la proposition qui Nous a esté faite de faire monnoyer dans nos Hôtels des Monnoyes les flaons de cuivre que la Compagnie des Indes a fait fabriquer en Suède. A CES CAUSES et autres à ce Nous mouvans, de l'avis de nostre très cher et très amé oncle le duc d'Orléans petit fils de France Régent, de nostre très cher et très amé oncle le duc de Chartres premier prince de nostre sang, de nostre très cher et très amé cousin le duc de Bourbon, de nostre très

cher et très amé cousin le comte de Charollois, de nostre très cher et très amé cousin le prince de Conty, princes de nostre sang, de nostre très cher et très amé oncle le comte de Toulouse prince légitimé, et autres pairs de France, grands et notables personnages de nostre Royaume, et de nostre certaine science, pleine puissance et autorité royale, Nous avons par nostre présent Edit, dit et ordonné, disons et ordonnons, voulons et Nous plaist que dans les Hôtels de nos Monnoyes de Bordeaux, la Rochelle, Nantes et Roüen, il sera monnoyé jusqu'à concurrence de cent cinquante mille marcs d'Espèces de cuivre, tant en pièces à la taille de vingt au marc, qu'en demies à la taille de quarante au marc et quarts à la taille de quatre vingt au marc, dont les flaons tous fabriquez seront remis; sçavoir, à nostre Hôtel de la Monnoye de Bordeaux trente mille marcs, en celuy de la Rochelle cinquante mille marcs, en celuy de Nantes quarante mille marcs et en celuy de Roüen trente mille marcs; lesquelles Espèces seront au remède de quatre quarts de pièce par marc, le fort portant le foible, le plus également que faire se pourra, sans néantmoins la nécessité du recours de la pièce au marc et du marc à la pièce, porteront les empreintes figurées dans le cahier attaché sous le contre scel du présent Edit, et auront cours dans toutes nos Colonies de l'Amérique et autres lieux de notre domination hors de l'Europe; sçavoir, celles de vingt au marc pour dix huit deniers, celles de quarante au marc pour neuf deniers et celles de quatre vingt au marc pour quatre deniers et demy, sans qu'elles puissent estre exposées en France, à peine d'amende arbitraire et de confiscation. SI DONNONS EN MANDEMENT à nos amez et feaux Conseillers les gens tenans nostre Cour des Monnoyes à Paris, que nostre présent Edit ils ayent à faire lire, publier et registrer et le contenu en iceluy garder, observer et exécuter selon sa forme et teneur; CAR TEL EST NOSTRE PLAISIR. Et afin que ce soit chose ferme et stable à toujours, Nous y avons fait mettre notre scel. DONNÉ à Paris au mois de juin, l'an de grâce mil sept cens vingt et un et de nostre Règne le sixième. *Signé:* LOUIS. *Et plus bas,* Par

le Roy, le duc d'Orléans, Régent présent. Phelypeaux. *Visa* Daguesseau. Vû au Conseil Le Pelletier de la Houssaye. Et scellé du grand sceau de cire verte.

Les ateliers de Bordeaux et de Nantes n'ont pas participé à la fabrication de ces pièces, et des trois valeurs qu'elles devaient comporter, une seule a été émise, la *demi-pièce, de neuf deniers*. Elle a été frappée à La Rochelle (lettre H) en 1721 et 1722 et à Rouen (lettre B) en 1721.

6. — Lég. circ. à dr. (*trèfle*) SIT. NOMEN. DOMINI. BENEDICTUM (*racine*). Champ : deux L en sautoir, couronnés.

℞ COLONIES | FRANÇOISES | 1721 | H — tr. lisse; d. 26, ép. 1 m/m.; 6 gr. 118.

7. — La même avec le millésime 1722.

8. — La pièce frappée à Rouen est semblable, sauf la légende pieuse qui n'a pas de différents et au revers le millésime 1721 entre une *trompe de chasse*[1] et un *fer de lance*; B au-dessous.

CONSEIL DE MARINE.

Monnoye pour les Colonies.

CANADA.

Décision. 5 may 1723.

La Compagnie des Indes envoya l'année dernière en Canada, pour 20 mille livres d'espèces de cuivre de celles fabriquées en conséquence de l'Edit du mois de juin 1721, lesquelles espèces ne doivent avoir cours que dans les Colonies françoises.

Les habitans ont fait difficulté d'en recevoir dans les

[1]. D'après M. de Saulcy, la trompe de chasse avait déjà figuré comme différent sur les monnaies frappées à Rouen du temps de François Ier.

paiemens et n'ont pu y estre contraints parce que cet Edit n'a point esté enregistré au Conseil supérieur.

Comme une somme de 20 mille livres en ceste monnoye ne peut estre à charge à ceste Colonie et que le Conseil des Indes n'y en fera plus passer qu'on ne luy en demande, il demande qu'il soit expédié des ordres nécessaires pour faciliter le cours desdites espèces en Canada.

Il paraît qu'il convient d'expédier des lettres patentes pour ordonner l'enregistrement au Conseil supérieur de Québec dudit Edit, de les envoyer par un mémoire du Roy adressé à MM. de Vaudreuil et Bégon et d'aprouver par ce mémoire que le Conseil supérieur de Québec règle qu'on ne recevra qu'un sixième de cette monnoye dans les payemens, suivant qu'il se pratique dans le Royaume.

Au reçu de ces instructions, MM. de Vaudreuil, gouverneur général du Canada, et Bégon, intendant, écrivent au ministre de la marine, de Québec, le 14 octobre 1723 :

« Nous avons reçu le mémoire du Roy du cinq° may dernier joint à la lettre que vous nous avés fait l'honneur de nous écrire le 10 du même mois avec les lettres patentes dudit jour 5 may dernier, pour faire enregistrer au Conseil supérieur de cette ville l'Edit du mois de juin 1721 pour une fabrication de 150,000 marcs de monnoye de cuivre qui doivent avoir cours dans les Colonies.

« Nous les avons fait enregistrer (le 17 juillet 1823) et en conformité des instructions de Sa Majesté, il a été réglé sur l'arrest d'enregistrement que dans les payements qui se feront il n'en pourra entrer que le sixième.

« Le Sr Bégon a rendu une ordonnance dès l'année dernière pour donner cours à cette monnoye en conformité du même Edit qui fut publié et affiché, et nous avons donné toute la protection qui a dépendu

de nous au Sʳ de Lotbinière, directeur de la Compagnie des Indes, pour faire recevoir cette monnoye dans le public; il n'a pas été possible d'y parvenir parce qu'on n'est point dans l'usage dans ce païs cy de recevoir ny faire des payements en monnoye de cuivre, qu'elle a été trouvée incommode par son poids, beaucoup au dessus de sa valleur intrinsèque et parce qu'elle n'a point de cours hors de la Colonie.

« Nous voyons sur cela tant d'oppositions et si peu d'espérance de les surmonter, que nous croyons qu'il ne conviendroit pas de rien tenter au delà de ce que nous avons fait. »

La Compagnie des Indes avait envoyé en 1722 au Canada exactement 20,025 livres en pièces de 9 deniers; 8,180 pièces, faisant la somme de 306 livres 15 sols, avaient été distribuées dans le public. Le reste, s'élevant à 19,718 livres 5 sols, demeuré dans les bureaux de la Compagnie des Indes, fut retourné, le 26 septembre 1726, à la direction de la Compagnie à La Rochelle.

ARREST DU CONSEIL D'ESTAT.

Portant diminution des Espèces de cuivre pour la Loüisianne.
Du 2 may 1724.

LE ROY ayant par arrest de son Conseil du 27 du mois dernier, diminué le prix des Espèces de cuivre qui ont cours dans le Royaume, et estimant nécessaire de réduire aussi la valleur des Espèces de cuivre fabriquées en vertu de l'Edit du mois de juin 1721 pour les Colonies de l'Amérique et autres lieux de la domination de Sa Majesté hors de l'Europe; oü le raport du Sieur Dodun, conseiller ordinaire au Conseil royal, controlleur général des finances, Sa Majesté estant en son Conseil, a ordonné et ordonne

qu'à commencer du jour de la publication du présent arrest dans la Province et Colonie de la Loüisianne, les Espèces de cuivre fabriquées en exécution dudit Edit du mois de juin 1721 et marquées *Colonies françoises*, n'y auront plus cours que sur le pied cy après; sçavoir, celles de vingt au marc dont le prix étoit fixé à dix huit deniers pour douze deniers; celles de quarante au marc dont le prix étoit fixé à neuf deniers pour six deniers, et celles de quatre vingt au marc dont le prix étoit fixé à quatre deniers et demy pour trois deniers. Enjoint Sa Majesté au Commandant général de ladite Province et Colonie de la Loüisianne et aux Conseillers tenant le Conseil d'Administration de ladite Colonie de tenir la main à l'exécution du présent arrest qui sera lu, publié, affiché et registré au greffe du Conseil supérieur. Ordonne Sa Majesté à tous justiciers de tenir chacun en droit soy la main à son exécution. Fait au Conseil d'Estat du Roy, Sa Majesté y estant, tenu à Versailles le deuxiesme jour de may mil sept cent vingt quatre. *Signé* : PHELYPEAUX.

On remarquera que l'arrêt ci-dessus vise les pièces de 18 et 4 1/2 deniers qui n'ont pas été frappées.

ISLES DU VENT

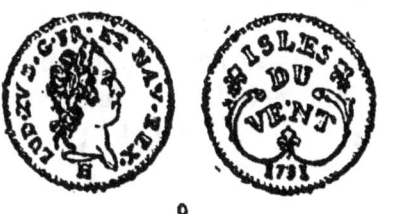
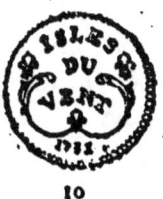

Louis XV. 1731

EDIT DU ROY.

Qui ordonne une fabrication d'Espèces d'argent, particulièrement pour les Isles du Vent de l'Amérique.

Donné à Versailles au mois de décembre 1730.

LOUIS, PAR LA GRACE DE DIEU, ROY DE FRANCE ET DE NAVARRE. A tous présens et à venir, SALUT. Les productions de nos Colonies establies dans les Isles de l'Amérique ont augmenté si considérablement depuis nostre avènement à la Couronne, qu'elles forment aujourd'huy entre les négocians de nostre Royaume et nos sujets desdites Isles un commerce dont l'avantage et le maintien demandent toutes sortes d'attentions. Et comme nous sommes informez que pour faciliter encore plus ce commerce, il seroit nécessaire d'establir dans nos Colonies des Isles du Vent une monnoye particulière qui n'eust cours que dans lesdites Isles, Nous avons résolu d'en ordonner la fabrication. A CES CAUSES et autres à ce Nous mouvans, de nostre certaine science, pleine puissance et authorité Royale, Nous avons par nostre présent Edit dit, statué et ordonné, disons, statuons et ordonnons ce qui suit :

Art. Ier. Qu'il soit incessamment fabriqué dans nostre Monnoye de la Rochelle jusqu'à concurrence de quarante mille marcs de nouvelles Espèces d'argent au titre de onze de-

niers de fin, trois grains de remède, aux empreintes figurées dans le cahier attaché sous le contre-scel de nostre présent Edit; sçavoir, des pièces de douze sols, à la taille de quatre-vingt-dix au marc, deux pièces de remède et des pièces de six sols à la taille de cent quatre-vingt au marc, quatre pièces de remède; lesquelles Espèces seront marquées sur la tranche et auront cours dans nos Isles de la Martinique, la Guadeloupe, la Grenade, Marie-Galante, Saint Alouzie (Sainte-Lucie) et autres nos Isles du Vent de l'Amérique seulement.

II. DÉFENDONS à tous nos sujets de quelques pays et qualitez qu'ils soient, d'exposer lesdites Espèces dans nostre Royaume ni dans aucunes de nos autres Colonies, à peine d'estre poursuivis comme billonneurs, et comme tels punis suivant la rigueur de nos Ordonnances.

III. DÉFENDONS sous les mêmes peines aux capitaines, facteurs, passagers et autres gens composant les équipages des vaisseaux de nos sujets, et à tous autres qui navigueront et commerceront dans nos Isles désignées à l'article premier de nostre Edit, de se charger de porter dans nostre Royaume et dans nos autres Colonies aucunes desdites Espèces.

IV. VOULONS que les frais de brassage, ajustage et monnoyage desdites Espèces, soient payez conformément à ce qui a esté réglé pour les dixièmes et vingtièmes d'écus par l'Arrest de nostre Conseil du 19 janvier 1715. SI DONNONS EN MANDEMENT à nos amez et feaux Conseillers les gens tenans nostre Cour des Monnoyes à Paris, que nostre présent Edit ils ayent à faire lire, publier et enregistrer et le contenu en iceluy garder et observer selon sa forme et teneur; CAR TEL EST NOSTRE PLAISIR. Et afin que ce soit chose ferme et stable à toujours, Nous y avons fait mettre nostre scel. Donné à Versailles, au mois de décembre, l'an de grâce mil sept cens trente, et de nostre Règne le seizième, *Signé :* LOUIS. *Et plus bas,* Par le Roy, PHELYPEAUX. *Et à côté,* Visa : CHAUVELIN. *Et plus bas,* Vû au Conseil, ORRY. Et scellé du grand sceau de cire verte.

9. — *Pièce de 12 sols.* Lég. à g. **LUD. XV D. G. FR. ET NAV. REX.** Tête laurée, cheveux courts et frisés, col à tranche; H au-dessous.

℞ **ISLES | DU | VENT.** Trois fleurs de lis posées 2 et 1, reliées entre elles par un ornement en forme de cartouche. Ex. |73| — Tr. cordonnée; d. 20, ép. 2/3 m/m.; 2 gr. 718.

10. — *Pièce de 6 sols.* Semblable à la précédente. d. 17, ép. 1/2 m/m.; 1 gr. 359.

11. — *Pièce de 12 s.* au millésime de 1732.

12. — *Pièce de 6 s.* au même millésime.

Variétés : Des pièces portent ET., d'autres REX en fin de légende.

JETONS[1]
POUR
LES COLONIES FRANÇAISES DE L'AMÉRIQUE
(CANADA OU NOUVELLE-FRANCE)

Louis XV. 1751-1758.

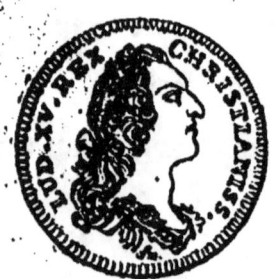 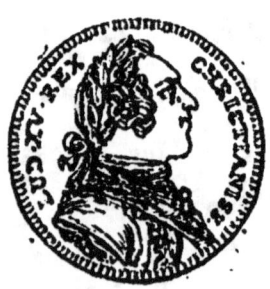

Lég. à g. LUD. XV. REX — CHRISTIANISS.

Têtes ou bustes habillés variés, signés : (1751, buste, 2 var. avec et sans sign.) D. V. (Duvivier); (1752, tête sans sign.) ; (1753, buste) D. V.; (1754, buste) *JCR* (Jh. Ch. Roëttiers); (1755, tête, 2 var.) *fm.* (Fr. Mar-

[1]. Les jetons servaient pour compter. Quand, par exemple, on voulait compter des livres, sous ou deniers, on avait une boîte à trois compartiments dans chacun desquels on *jetait* des jetons jusqu'à former une unité de valeur. Ainsi, lorsqu'il y avait 12 jetons dans le compartiment des deniers, on les retirait et l'on mettait un jeton dans le compartiment des sous. De même, lorsque le compartiment des sous renfermait 20 jetons, on les enlevait et on ajoutait un jeton dans le compartiment des livres.

L'origine de cette manière de compter et l'historique des différents genres de jetons ont été l'objet de publications spéciales. On en trouve un résumé notamment dans la *Notice sur les jetons de la Marine et des Galères* par M. A. Guichon de Grandpont, commissaire général de la marine, publiée dans les *Nouvelles Annales de la Marine et des Colonies*, numéro d'avril 1854.

teau); (1756, tête) *m.* (peut-être J. A. Meisonié); (1757, buste sans sign. et tête avec sign.) *R. filius* (Jh. Ch. Roëttiers fils); (1758, tête) *R. filius* [1].

Le ɴ͞ présente les huit sujets suivants :

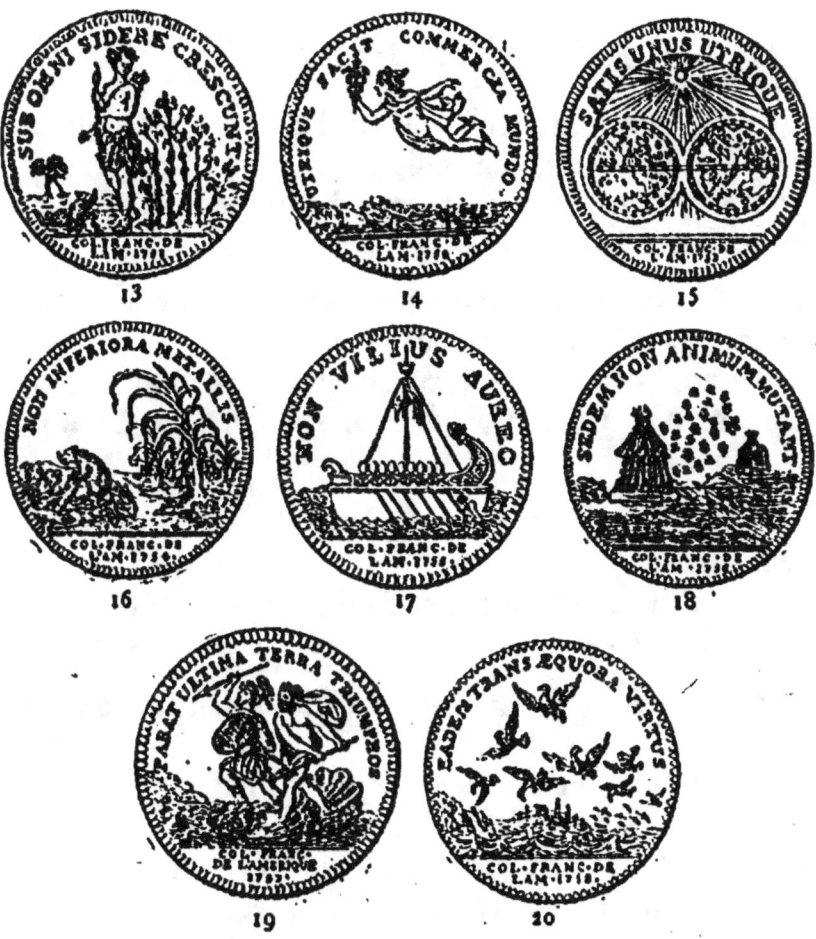

Les devises des six premiers jetons font allusion à la colonisation au Canada; celles des deux derniers sont à la gloire de Louis XV.

1. Les signatures sont celles qui figurent sous la tête du roi sur les jetons de frappe primitive. Ces jetons ont été refrappés dans la suite, et par spéculation, on a adopté des têtes et bustes à un même revers : c'est ainsi qu'on a obtenu un grand nombre de variétés.

La description est tirée du *Catalogue inventaire de tous les carrés de jetons qui se trouvent dans le cabinet de la Monnoie roïale des médailles* (Man. de la Monnaie de Paris.)

13. — *Sub omni sidere crescunt* (Ils croissent sous tous les cieux).

Un sauvage américain au milieu d'une plantation de lys ; au devant, un alligator émerge des eaux. (Variété : Le même sujet sans l'alligator.) Ex. COL. FRANC. DC | LAM. 1751.

14. — *Utrique facit commercia mundo* (Il préside au commerce des deux mondes).

Mercure volant au-dessus de la mer. Sign. à g. C. N. R. (Ch. Norbert Roëttiers). Ex. COL. FRANC. DE | LAM. 1752.

15. — *Satis unus utrique* (Seul, il suffit aux deux hémisphères).

Le soleil au-dessus de deux sphères. Ex. COL. FRANC. DE | L'AM. 1753.

16. — *Non inferiora metallis* (Elles valent les outils les mieux trempés).

Des castors construisent une digue sur une rivière du Canada et montrent leurs dents qui leur servent d'outils pour couper les arbres. Sign. à dr. C. N. R. Ex. COL. FRANC. DE | L'AM. 1754.

17. — *Non vilius aureo* (Non moins précieuse que l'or).

Le vaisseau des Argonautes ramenant la toison d'or. Ex. COL. FRANC. DE | LAM. 1755.

18. — *Sedem non animum mutant* (Elles changent de demeure et non de mœurs).

Une ruche et des abeilles conduites par leur reine ;

elles paraissent traverser un fleuve pour aller vers une autre ruche qui n'est pas occupée. Ex. COL. FRANC. DE | L'AM. 1756.

19. — *Parat ultimo terra triumphos* (La terre la plus éloignée lui promet des triomphes.

Neptune dans un char accompagné d'un guerrier armé d'une lance et d'un bouclier aux armes de France. Ex. COL. FRANC. | DE L'AMERIQUE | 1757.

20. — *Eadem trans æquora virtus* (Sa renommée le suit au-delà des mers).

Un phœnix conduisant une colonie d'oiseaux au-delà des mers. Ex. COL. FRANC. DE | LAM. 1758.

Ces jetons ont été frappés en cuivre et en argent et en or pour le cabinet du roi.

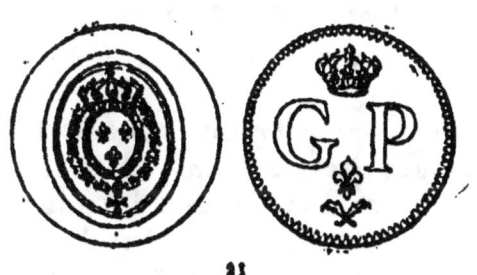

21. — Jeton pour la Guadeloupe[1].

[1]. Les lettres G. P. sont la marque de la colonie. Actuellement des timbres-poste en surcharge portent G. P. E.

COLONIES EN GÉNÉRAL

Louis XV. 1763.

ÉDIT DU ROI

Qui ordonne la réformation dans la Monnoie de Paris ou autres qui seront indiquées par Sa Majesté, jusqu'à concurrence de six cents mille livres en Espèces de billon dont la fabrication a été ordonnée par l'Edit du mois d'octobre 1738, pour, lesdites Espèces, avoir cours dans les Colonies.

Donné à Versailles au mois de janvier 1763.

LOUIS, PAR LA GRACE DE DIEU, ROI DE FRANCE ET DE NAVARRE. A tous présens et avenir, SALUT. Par notre Edit du mois de juin 1721, Nous avons ordonné une fabrication de cent cinquante mille marcs d'Espèces de cuivre pour nos Colonies de l'Amérique, et par notre Edit du mois de décembre 1730, nous avons aussi ordonné une fabrication de quarante mille marcs d'Espèces d'argent en pièces de douze et de six sols pour nos Colonies des Isles du Vent ; mais lesdites Espèces se trouvant presque entièrement épuisées, et nos Colonies ayant besoin plus que jamais de menues monnoies qui puissent fournir aux appoints des petits détails, Nous avons résolu d'y faire passer de billon pour faciliter davantage le commerce et procurer plus de soulagement aux pauvres. A CES CAUSES et autres à ce Nous mouvant, et de notre certaine science, pleine puissance et autorité royale, Nous avons ordonné par notre présent Edit, dit, statué et ordonné, disons, statuons et ordonnons ce qui suit :

ART. I^{er}. Qu'il soit incessamment réformé dans notre

Monnoie de Paris ou autres qui seront par nous indiquées, jusqu'à concurrence de six cents mille livres en Espèces de billon dont la fabrication a été ordonnée par notre Edit du mois d'octobre 1738 [1], lesquelles Espèces seront seulement marquées sur l'un des deux côtés, d'un poinçon particulier qui sera gravé par le graveur général de nos Monnoies, suivant l'empreinte figurée ci-attachée sous le contre-scel de notre présent Edit, pour, lesdites Espèces avoir cours dans nos Colonies.

1. *Double sol de 24 deniers.* Lég. circ. à dr. LVD. XV. D. G. FR. (Ex. *renard*, différend de Renard du Tasta, directeur de la Monnaie de Paris) ET NAV. REX. Grande L couronnée, entre trois fleurs de lis.

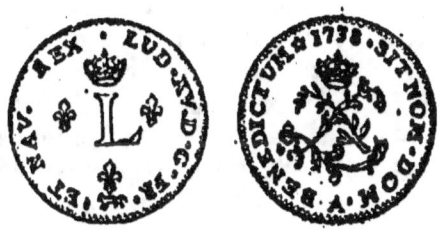

₰ Lég. circ. à dr. SIT NOM. DOM. (Ex. A) BENEDICTUM ✿ 1738. Deux L affrontées et croisées, formées de trois branches feuillues ; couronne au-dessus. — Fab. à la taille de 112 pièces au marc ; au titre de 2 1/2 d. (208 m.) de fin ; 22 1/2 m/m ; 2 gr. 185.

Cette pièce, dite *Marqué*, valait 3 sols aux Iles de France et de Bourbon (Edit de décembre 1770) et 2s 6d aux Antilles où elle était appelée *Noir*. Au Canada, elle avait la même valeur qu'en France, 24 deniers ; la demi-pièce, à proportion (Ord. royale du 30 mars 1744). Cette colonie étant abondamment pourvue des pièces de 30 den. ou 6 blancs de 1710 (aux deux L adossées, dites *Mousquetaire*), réduites par un dernier arrêt du Conseil d'Etat au 1er août 1738, à 18 den., une ordonnance de MM. de Beauharnois, gouverneur général, et Hocquart, intendant, du 30 janvier 1744, fixe, comme en France, la valeur de ces *anciens sols marqués* à 18 den., et, de même que pour la nouvelle pièce de 24 den., il ne pouvait en être donné pour plus de 40 livres dans les paiements de 400 livres et au-dessus et plus d'un 40me dans les paiements au-dessous. Cette monnaie était envoyée en France par somme de 6,000 livres. En 1754, l'intendant Bigot en réclamait

II. Défendons à tous nos sujets, de quelque qualité et condition qu'ils soient, d'exposer lesdites Espèces dans notre royaume, et à tous capitaines, officiers, soldats, matelots, facteurs, passagers et autres gens composant les équipages de nos vaisseaux et ceux de nos sujets, et à tous autres qui navigueront et commerceront dans nos Isles de l'Amérique, de rapporter lesdites Espèces en France, à peine, contre les contrevenans, d'être poursuivis comme billonneurs et punis suivant la rigueur des ordonnances.

III. Ordonnons qu'il sera tenu des registres en bonne

encore pour pareille somme pour le service de la Trésorerie. — Tout billon étranger était interdit dans la colonie.

A Cayenne le *marqué* de 1738 avait été réduit à 18 den. (Ord. royale du 10 décembre 1779). Cette pièce que le climat surtout avait altérée, cessa d'avoir cours par Ordonnance royale du 10 novembre 1781, et fut remboursée sur le pied de 2 sols, sa valeur primitive. Dans le principe, et pour la facilité des transactions, l'usage s'était établi d'envelopper de papier 60 *marqués* qui circulaient pour 6 livres sous la dénomination de *rouleaux*. Mais lorsqu'on développait un de ces rouleaux, on y trouvait parfois, jointes aux pièces de bon aloi, des rondelles de fer-blanc, de cuivre ou de tout autre métal. Pour parer à cette fraude, le Conseil colonial, par arrêt du 8 mars 1775, ordonna « qu'à l'avenir il ne sera pas fait de payement qu'en rouleaux scellés, savoir: 1° en rouleaux étampés en l'un de leurs bouts de la lettre T couronnée, et à l'autre des armes du trésorier ; 2° en rouleaux étampés en l'un de leurs bouts de la lettre D couronnée, et à l'autre du cachet aux armes du Roi, ayant pour légende *Domaine de la colonie de Cayenne*. A cet effet, tous les sols marqués durent être portés au Trésor ou au bureau du Domaine, pour y être mis, sans frais, en rouleaux expurgés de toute fausse monnaie, laquelle était rompue et annulée, et « qu'à défaut de rouleaux ainsi cachetés, les payements ne pourront être faits qu'en sols marqués à découvert ». Des poursuites étaient dirigées contre les falsificateurs de rouleaux.

On cite encore une ordonnance du gouverneur général de Cayenne, du 28 mars 1809 (occupation portugaise) qui prescrit une vérification des rouleaux de sols marqués afin d'en retirer les pièces fausses qui doivent être détruites *(Communication de M. Jules Pellisson, juge d'instruction à Barbézieux)*.

forme de la réformation desdites pièces de deux sols, en la manière portée par les anciennes ordonnances et par l'arrêt du Conseil en forme de règlement du 3 octobre 1690, tant par les officiers que par les directeurs de nos Monnoies ; et que dans les registres des délivrances, il sera fait mention de la quantité desdites Espèces de billon réformées qui, après leur réformation, seront rendues par lesdits officiers pièce pour pièce.

IV. Voulons que les frais de ladite réformation de pièces de deux sols soient passés sur le pied des règlemens faits à ce sujet, Nous réservant d'y pourvoir en cas d'insuffisance. Si donnons en mandement à nos amés et féaux Conseillers, les gens tenant notre Cour des Monnoies à Paris, que notre présent Edit ils aient à faire lire, publier et enregistrer et le contenu en icelui garder et observer selon sa forme et teneur : Car tel est notre plaisir. Et afin que ce soit chose ferme et stable à toujours, Nous y avons fait mettre notre scel. Donné à Versailles, au mois de janvier de l'an de grâce mil sept cent soixante trois et de notre règne le quarante-huitième. *Signé :* LOUIS. *Et plus bas* Phelypeaux. *Visa :* Feydeau. Vû au Conseil, Bertin. Et scellé du grand seau de cire verte sur lacs de soie rouge et verte.

22. — *Pièce de billon* poinçonnée d'un C couronné. ℞ lisse. 23 m/m ; 1 gr. 90.

Les pièces ci-dessous présentent deux essais de poinçons :

Les premières pièces au C couronné, provenant d'anciennes monnaies de billon, laissent encore apercevoir les traces des légendes *Lud. XV* et *sit nom.* etc.

Mais l'utilité de cette monnaie en rendait les demandes très fréquentes; c'est ainsi qu'à la date du 10 décembre 1779, une Ordonnance royale en annonce encore l'envoi pour une somme de 30,000 livres à Cayenne, et comme on ne trouvait plus d'assez grande quantité de billon à réformer, on fut bien obligé de frapper les nouvelles pièces sur des flans de billon neufs. Quant à celles en simple cuivre jaune que l'on rencontre communément, elles ont été introduites aux colonies par des faussaires [1].

Cette pièce appelée en créole *Tampé* (estampé), valait 3 sous 9 den. aux Antilles et 2 sous à Cayenne.

Les *Marqués* aussi appelés *Noirs* ainsi que les

1. La simplicité de fabrication de la pièce en C couronné a incité de nombreux faussaires à les imiter. On remarque entre autres, des pièces frappées avec les mots... .. NOM DOM........ VEM ou...... NOMEN..... BENEDICTUM et conservant dans le champ des fragments des deux L ; mais les contrefaçons ont surtout porté sur la pièce de la deuxième émission de 1779 aux flans neufs, et les colonies en ont été inondées. Le 2 mars 1797, un arrêt du Conseil souverain de la Martinique (occupation anglaise), défend de donner cours aux faux *sols marqués* introduits en grand nombre dans la colonie ; mais le 8 août suivant, considérant le trouble que cette mesure apportait dans les transactions, eu égard à la faible quantité de vrais *sols marqués* qui étaient en circulation, une proclamation du gouverneur général admet provisoirement les faux *sols marqués* et *tampés* à raison de 10 deniers chaque ou 18 à l'escalin de 15 sols.

D'autre part, des pièces en C couronné, apportées par des matelots des bâtiments venant de Cayenne, avaient été mises en circulation à Brest vers 1802, pour 2 sous. Les forçats du bagne les imitèrent avec du cuivre en feuilles volé par eux dans les ateliers du port. De connivence avec des matelots, ils répandirent dans le public une grande quantité de ces fausses pièces. A la suite de la découverte de la fraude, elles furent prohibées et comme conséquence, les véritables pièces cessèrent d'avoir cours à Brest. (*Bibl. pub. de Bar-le-Duc, fond Servais. Communication de M. Léon Maxe-Werly.*

Tampés, après avoir été réduits à 16 1/2 centimes par Ordonnance royale du 16 août 1821, puis à 7 1/2 centimes par Ordonnance du 30 août 1826, ont été démonétisés par Ordonnance du 24 février 1828.

La pièce au C couronné a eu la bonne fortune de circuler dans la plupart des petites Antilles et sur les côtes avoisinantes de l'Amérique du Sud, où elle a été l'objet des contremarques suivantes :

‎ TABAGO ‎ T ou T.B O (en creux)	pour Tabago, aux Français, de 1781 à 1793.
M (en relief)	pour la Martinique.
S E (en creux)	pour Saint-Eustache, aux Français de 1781 à 1801.
S Es (en relief)	pour Saint-Eustatius (rétrocédé aux Hollandais).
S E P (en relief)	pour Paramaribo (Guyane hollandaise).
St M *dans un grènetis* (en relief)	pour Saint-Martin (partie hollandaise).
La même *avec une grande fleur de lis* (en creux)	pour Saint-Martin (partie française).
et M (en creux)	pour la Martinique.
St V *enlacés* (en relief)	pour Saint-Vincent, aux Français dn 1779 à 1783.

S K (en creux)	pour Saint-Kitts (Saint-Christophe), cédée aux Anglais par le traité d'Utrecht (1713).
N E V I S (en relief)	pour Nevis, occupée par les Français en 1782-1783.
Couronne (en relief)	pour Saint-Barthélemy, cédée à la Suède en 1784 et retrocédée à la France en 1877.
◇H◇ (en creux)	Indéterminée.
✼ (en creux)	Indéterminée.

ISLES DU VENT

Louis XV. 1766.
ÉDIT DU ROI

Qui ordonne une fabrication de quatre mille deux cent cinquante marcs de nouvelles Espèces d'argent pour les Isles du Vent.

Donné à Versailles au mois d'avril 1766.

LOUIS, PAR LA GRACE DE DIEU, ROI DE FRANCE ET DE NAVARRE. A tous présens, et à venir. SALUT. L'augmentation du commerce dans nos Colonies établies aux Isles du Vent de l'Amérique, exigeant une quantité de monnoie propre à former les appoints des payemens, et qui ne puisse avoir cours que dans lesdites Isles du Vent, Nous avons résolu d'en ordonner la fabrication. A CES CAUSES et autres à ce nous mouvant, de l'avis de notre Conseil et de notre certaine science, pleine puissance et autorité royale, Nous avons, par notre présent Edit perpétuel et irrévocable, dit statué et ordonné, disons, statuons et ordonnons, voulons et nous plaît ce qui suit :

Art. I^{er}. Qu'il soit incessamment fabriqué dans notre Monnoie de Paris, jusqu'à concurrence de quatre mille deux cent cinquante marcs de nouvelles Espèces d'argent, au titre de onze deniers de fin, trois grains de remède, aux empreintes figurées dans le cahier attaché sous le contre-scel de notre présent Edit; savoir, des pièces de dix-huit sous à la taille de cinquante-cinq un tiers au marc, au remède de poids de trente-six grains par marc, et des pièces de neuf sous à la taille de cent-dix deux tiers au marc, au remède de poids de cinquante-quatre grains par marc; lesquelles Espèces seront fabriquées avec le recours de la pièce au marc et du marc à la pièce, et seront marquées sur la tranche.

II. Défendons à tous nos sujets de quelque pays et qualité qu'ils soient d'exposer lesdites Espèces ailleurs que dans nos Colonies des Isles du Vent, à peine d'être poursuivis comme billonneurs.

III. Voulons que les frais de brassage, ajustage et monnoyage de toutes lesdites Espèces, soient payés conformément à ce qui a été réglé pour les dixièmes et vingtièmes d'écus, par l'arrêt de notre Conseil du 19 janvier 1715. Si DONNONS EN MANDEMENT à nos amés et féaux conseillers les gens tenant notre Cour des Monnoies à Paris, que notre présent Edit ils aient à faire lire, publier et registrer et le contenu en icelui garder, observer et exécuter selon sa forme et teneur : CAR TEL EST NOTRE PLAISIR. Et afin que ce soit chose ferme et stable à toujours, nous y avons fait mettre notre scel. DONNÉ à Versailles, au mois d'avril, l'an de grâce mil sept cent soixante-dix et de notre règne le cinquante-unième. *Signé :* LOUIS. *Et plus bas*, par le Roi. *Signé :* CHOISEUL DUC DE PRASLIN. *Visa :* LOUIS. Vu au Conseil DE L'AVERDY. Et scellé du grand sceau de cire verte en lacs de soie rouge et verte.

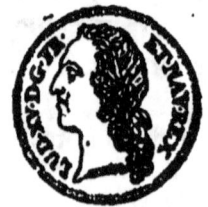 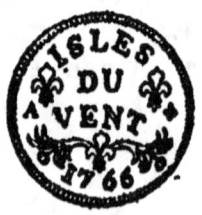 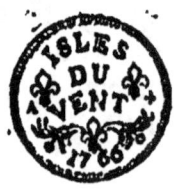

Ces pièces n'ont pas été fabriquées, et jusqu'ici il ne s'est pas présenté d'essais de cette monnaie. On reproduit la « figure de l'empreinte » de ces pièces qui se trouve à la suite de l'Edit de fabrication. Elles devaient avoir 23 et 19 m/m de diamètre.

COLONIES EN GÉNÉRAL

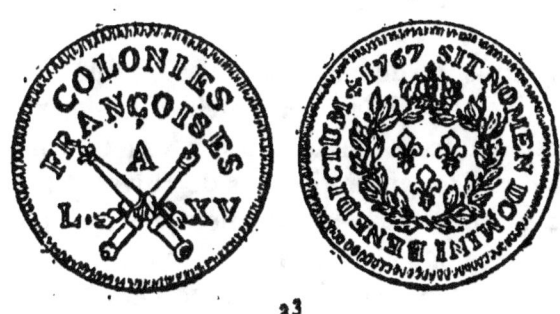

23

Louis XV. 1767.

ÉDIT DU ROI

Qui ordonne la fabrication de pièces de cuivre d'un sou, pour l'usage intérieur des Colonies.

Donné à Versailles au mois d'octobre 1766.

LOUIS, PAR LA GRACE DE DIEU, ROI DE FRANCE ET DE NAVARRE. A tous présens et à venir. SALUT. La disette de petites monnoies dans nos Colonies de l'Amérique, y renchérissant les denrées les plus simples et les plus nécessaires à la vie, Nous avons résolu de remédier à un inconvénient aussi nuisible au commerce et à la circulation, en ordonnant la fabrication de pièces d'un sou destinées à l'usage de ces Colonies. Mais cette fabrication étant également dispendieuse et embarrassante dans nos Hôtels des Monnoies, Nous nous sommes déterminés à écouter les propositions du sieur Vatrin qui s'est soumis à remettre entre les mains des juges-gardes de notre Hôtel des Monnoies de Paris, la matière en flans dérochés prêts à être monnoyés, à un prix moindre qu'ils ne reviendroient s'ils étoient fabriqués dans notre dite Monnoie, pour être frappés à notre coin par les officiers ordinaires de nos Monnoies, ainsi que cela s'est pratiqué pour de pareilles fabrications de

cuivre dans les années 1721 et 1722. A CES CAUSES et autres à ce Nous mouvant, de l'avis de notre Conseil et de notre certaine science, pleine puissance et autorité royale, Nous avons par le présent Edit perpétuel et irrévocable, dit, statué et ordonné, disons, statuons et ordonnons, voulons et nous plaît :

Qu'en conséquence de ladite soumission que Nous avons agréée, il soit remis par le sieur Vatrin entre les mains des juges-gardes de notre Hôtel des Monnoies de Paris, jusqu'à concurrence de seize cent mille flans de cuivre, à la taille de vingt au marc, au remède d'une pièce, le fort portant le foible, le plus également que faire se pourra, sans néanmoins qu'il y ait recours de la pièce au marc et du marc à la pièce, lesquels flans pareils au marc déposé comme échantillon au greffe de notre Cour des Monnoies de Paris, seront marqués sur la tranche en notre Hôtel des Monnoies de Paris, et ensuite monnoyés aux empreintes figurées dans le cahier attaché sous le contre-scel du présent Edit. Défendons à nos sujets habitans dans lesdites Colonies, d'user des monnoies de cuivre d'une autre empreinte que celle ci-dessus spécifiée, sous peine d'être poursuivis comme billonneurs. Ordonnons que personne ne pourra être obligé de recevoir à la fois plus de cinq de ces pièces en payement, ni se dispenser d'en recevoir cette quantité, sous peine par les contrevenans d'être poursuivis extraordinairement. Défendons de donner cours dans notre royaume à ces pièces de cuivre, uniquement destinées pour le service des Colonies, à peine de confiscation et de cinq cents livres d'amende.

SI DONNONS EN MANDEMENT à nos amés et féaux Conseillers les gens tenant notre Cour des Monnoies à Paris, que notre présent Edit ils aient à faire lire, publier et registrer, même en temps de vacation, et le contenu en icelui garder, observer et exécuter selon sa forme et teneur : CAR TEL EST NOTRE PLAISIR. Et afin que ce soit chose ferme et stable à toujours, nous y avons fait mettre notre scel. DONNÉ à Versailles, au mois d'octobre, l'an de grâce mil sept cent soixante-six et de notre règne le cinquante-deuxième. *Signé :* LOUIS.

Et plus bas, par le Roi, *Signé :* Choiseul Duc de Praslin. Et scellé du grand sceau de cire verte en lacs de soie rouge et verte.

23. — *Pièce d'un sou.* COLONIES FRANÇOISES. Sceptre fleurdelisé et main de justice en sautoir, noués par un ruban, cantonnés au 1ᵉʳ d'un A, aux 2ᵉ et 3ᵉ de L — XV.

℞ Lég. circ. à dr. SIT NOMEN DOMINI BENE-DICTUM (*croisette ancrée et enhendée*) 1767. Trois fleurs de lis dans une guirlande de deux branches de laurier; couronne au-dessus.— Tr. cordonnée; d. 29, ép. 2 m/m; 12 gr. 236. Il en a été frappé 1,600,000.

Sous la République, à la Guadeloupe, les fleurs de lis ont été effacées et remplacées par la contremarque R F dans une guirlande ovale (en relief).

ISLES DE FRANCE ET DE BOURBON

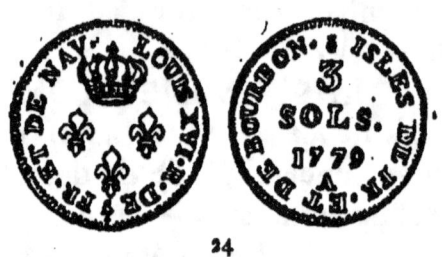

24

Louis XVI. 1779.

ÉDIT DU ROI

Qui ordonne une fabrication dans la Monnoie de Paris, d'une certaine quantité d'Espèces de billon qui ne pourront avoir cours que dans les Isles de France et de Bourbon, où elles seront reçues en toutes sortes de payemens, à raison de trois sous la pièce.

Donné à Versailles au mois d'août 1779.

LOUIS, PAR LA GRACE DE DIEU, ROI DE FRANCE ET DE NAVARRE. A tous présens et avenir. SALUT. Nous sommes informés qu'il résulte beaucoup d'inconvéniens aux Isles de France et de Bourbon, de la circulation de billets-monnoie de petite valeur [1], qu'on est obligé d'employer journellement à faire les payemens les plus modiques, les appoints dans les réglemens de compte et les achats dans les boutiques de détail et dans les marchés; que ces billets, souvent effacés et déchirés, en passant par un nombre infini de mains, peuvent procurer les moyens de commettre des abus; et que les pièces de deux sous de France, envoyées dans les Colonies pour y circuler sur le pied de trois sous [2] en

[1]. Billets de 10, 20, 40 sols et 3 livres, créés par Edit de décembre 1766.

[2]. Edit du mois de décembre 1771 qui fixe à trois sols, pour les

ont été exportées par des navigateurs qui avoient fait des bénéfices suffisans pour se dédommager de la perte qu'ils faisoient sur de tels retours. Voulant remédier efficacement aux difficultés que le défaut de petites monnoies fait éprouver aux habitans de ces Colonies, Nous avons jugé nécessaire d'ordonner la fabrication d'une quantité de monnoie de billon qui puisse suffire à la circulation journalière. A CES CAUSES et autres à ce Nous mouvant, de l'avis de notre Conseil et de notre certaine science, pleine puissance et autorité royale, Nous avons dit, déclaré et ordonné, et par ces présentes signées de notre main, disons, déclarons et ordonnons, voulons et nous plaît ce qui suit :

Art. I. Qu'IL soit incessamment fabriqué dans notre Monnoie de Paris, jusqu'à la concurrence de deux millions de pièces de billon, lesquelles seront comme les sous de la fabrication ordonnée par l'Edit du mois d'octobre 1738, au titre de deux deniers douze grains de fin, quatre grains de remède et à la taille de cent-douze au marc, au remède de quatre pièces, le plus également que faire se pourra, sans néanmoins qu'il y ait recours de la pièce au marc et du marc à la pièce.

II. LESDITES Espèces seront monnoyées aux empreintes figurées dans le cahier attaché sous le contre-scel de notre présent Edit, et ne pourront avoir cours que dans nos Isles de France et de Bourbon, où elles seront reçues en toutes sortes de payemens, à raison de *trois sous* la pièce. Faisons très-expresses défenses et inhibitions à toutes personnes d'emporter lesdites pièces de billon hors desdites Isles, et de s'en servir ou de les vendre ailleurs, à peine d'être poursuivies comme billonneurs.

III. VOULONS que le travail de ladite fabrication soit jugé par les officiers de la Cour des Monnoies en la manière accoutumée; comme aussi que les droits et déchets de fabri-

Isles de France et de Bourbon, la valeur monétaire des pièces de deux sols de la fabrication de 1738 (voir la note à la pièce émise en 1763). — Le 27 mars 1768, une ordonnance du commandant et du gouverneur de Bourbon enjoint de recevoir les pièces de six liards (fabr. de 1710) pour la valeur de deux sols.

cation soient payés et retenus en la forme ordinaire, et alloués sans difficulté sur le pied ci-devant fixé pour les Espèces de billon. SI DONNONS EN MANDEMENT à nos amés et féaux Conseillers, les gens tenant notre Cour des Monnoies à Paris, que notre présent Edit ils aient à faire lire, publier et enregistrer, et le contenu en icelui garder, observer et exécuter selon sa forme et teneur ; CAR TEL EST NOTRE PLAISIR. Et afin que ce soit chose ferme et stable à toujours, Nous y avons fait mettre notre scel. DONNÉ à Versailles, au mois d'août, l'an de grâce mil sept cent soixante-dix-neuf, et de notre règne de sixième. *Signé :* LOUIS. *Et plus bas,* par le Roi, *Signé :* DE SARTINE. *Visa :* HUE DE MIROMÉNIL. Et scellé du grand sceau de cire verte en lacs de soie rouge et verte.

24. — *Pièce de 3 sols.* Lég. circ. à dr. LOUIS XVI. R. DE (Ex. *grue*) FR. ET DE NAV. Trois fleurs de lis sous couronne.

℞ Lég. circ. à dr. (*lyre*) ISLES DE FR. ET DE BOURBON. Champ : 3 | SOLS. | 1779 | A — 23 m/m; 2 gr. 185.

25. — La même, avec le millésime de 1780.

Cette pièce, dite *marqué*, valait 1 s. 6 d. de France; 66 2/3 *marqués* faisaient une piastre de 10 livres coloniales à 20 sous, valant 5 livres de France.

ISLES DE FRANCE ET DE BOURBON
ET AUTRES COLONIES

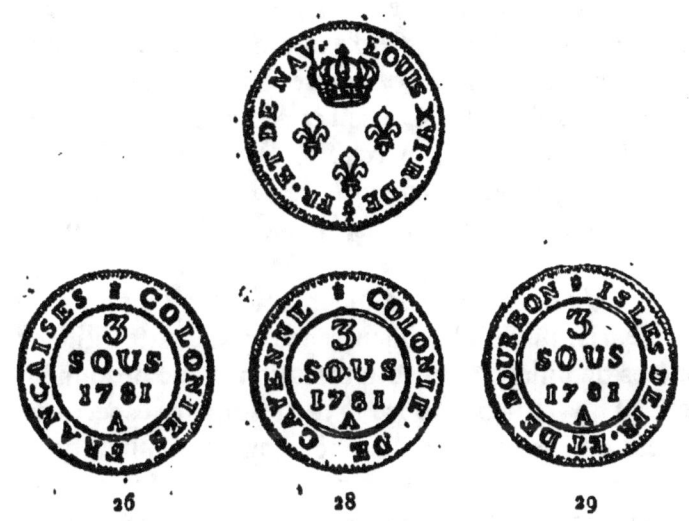

Louis XVI. 1781.

ÉDIT DU ROI

Qui ordonne une réformation dans la Monnoie de Paris de soixante mille marcs d'Espèces de billon, pour être transportées aux Isles de France et de Bourbon et aux Colonies de l'Amérique où elles auront cours seulement.

Donné à Versailles au mois de mars 1781.

LOUIS, par la grace de Dieu, Roi de France et de Navare. A tous présens et à venir. Salut. Nous sommes informés que nos Colonies éprouvent depuis longtemps une disette de menue monnoie qui nuit à leur commerce intérieur, et dont les pauvres ressentent plus particulièrement les inconvéniens, parce qu'elle influe sur le prix des denrées de première nécessité. Nous avons pensé qu'en faisant réformer en

notre Monnoie de Paris, une partie des Espèces de billon de la fabrication de 1738, dont les empreintes se trouvent effacées, et les faisant marquer d'un poinçon particulier qui les distingueroit des autres monnoies de notre Royaume, cette réforme Nous mettroit à portée de pourvoir avec plus d'économie aux besoins de nos Colonies, puisqu'elle nous épargneroit les dépenses qu'exigeroit une fabrication de nouvelles Espèces. A ces causes et autres à ce Nous mouvant, de l'avis de notre Conseil et de notre certaine science, pleine puissance et autorité royale, Nous avons par le présent Édit, perpétuel et irrévocable, dit, statué et ordonné, disons, statuons et ordonnons, voulons et Nous plaît ce qui suit :

Art. I*er*. Qu'il soit incessamment réformé dans notre Monnoie de Paris, jusqu'à la concurrence de soixante mille marcs d'Espèces de billon, dont la fabrication a été ordonnée par notre Édit du mois d'octobre 1738 ; lesquelles espèces seront marquées de chaque côté d'un poinçon particulier qui sera gravé à cet effet, suivant l'empreinte figurée, ci-attachée sous le contre-scel de notre présent Édit, avec cette différence seulement que les mots *Isles de France et de Bourbon* seront substitués à ceux qui composent la légende de cette empreinte, sur les pièces qui seront destinées pour ces Isles.

II. L'objet de cette réforme étant de pourvoir aux besoins de nos dites Colonies, voulons que lesdites Espèces y soient transportées en totalité aussitôt après leur réformation. Défendons en conséquence à tous nos sujets, de quelque qualité et condition qu'ils soient, d'exposer lesdites Espèces dans notre Royaume ; voulons qu'elles ne puissent avoir cours que dans nos dites Colonies, Isles et Possessions, et qu'elles y soient admises en toutes sortes de payemens, à raison de *trois sous* la pièce.

III. Défendons pareillement à tous capitaines, officiers, soldats, matelots, facteurs, passagers et autres gens composant les équipages de nos vaisseaux et ceux de nos sujets, et à tous autres qui navigueront et commerceront dans nos Isles de l'Amérique, de rapporter lesdites Espèces en France, à peine, contre les contrevenans, d'être poursuivis comme

billonneurs et punis suivant la rigueur de nos Ordonnances.

IV. Ordonnons qu'il sera tenu des registres en bonne forme de ladite réformation, tant par les officiers que par le directeur de ladite Monnoie, et que dans le registre des délivrances il sera fait mention de la quantité desdites Espèces de billon. Si donnons en mandement à nos amés et féaux Conseillers, les gens tenant notre Cour des Monnoies à Paris, que notre présent Édit ils aient à faire lire, publier et enregistrer, et le contenu en icelui garder, observer et exécuter selon sa forme et teneur ; Car tel est notre plaisir. Et afin que ce soit chose ferme et stable à toujours, Nous y avons fait mettre notre scel. Donné à Versailles, au mois de mars, l'an de grâce mil sept cent quatre-vingt-un, et de notre règne le septième. *Signé* : LOUIS. *Et plus bas*, par le Roi, *Signé* : Amelot. *Visa* : Hue de Miromenil. Vu au Conseil, Phelypeaux. Et scellé du grand sceau de cire verte en lacs de soie rouge et verte.

La « figure de l'empreinte » dans la publication de l'Edit est celle de la pièce suivante :

26. — Lég. circ. à dr. LOUIS XVI R. DE (Ex. *grue*) FR. ET DE NAV. Trois fleurs de lis sous couronne.

℞ Lég. circ. à dr. (*lyre*) COLONIES FRANÇAISES. Champ (dans un cercle perlé) : 3 | SOUS | 1781 | A.

27. — Pièce semblable à la précédente, mais le champ sans cercle.

28. — On a encore frappé une pièce de 3 SOUS (dans un cercle) pour la COLONIE DE CAYENNE 1781.

Ces pièces n'ont pas circulé.

29. — La seule pièce émise, est un pièce de 3 SOUS (dans un cercle) pour les ISLES DE FR. ET DE BOURBON 1781. — 23 m/m ; 1 gr. 90. On en a frappé 6,720.000.

Ce dernier *marqué*, ainsi que celui de 1779 ont été démonétisés par Ordonnance royale du 24 février 1828.

On remarque, sur la première de ces pièces, l'application pour la première fois, de la nouvelle orthographe au mot FRANÇAIS. Jusqu'en 1793, l'ancienne orthographe avec FRANÇOIS et FRANÇOISE a prévalu sur les monnaies. Cependant quelques ateliers ont fait exception pour certaines pièces seulement, et l'on trouve des pièces de 15 sols de Louis XVI roi constitutionnel, avec FRANÇAIS, frappées à Lyon, Marseille, Metz et Strasbourg. Ce dernier atelier a toute la série jusqu'à l'écu de 6 livres avec la nouvelle orthographe, suivie également sur des monnaies de cuivre; toutefois il se trouve encore de ces dernières et même des pièces d'argent, avec FRANÇOIS. Une pièce de 12 den. frappée à Paris en 1791, se lit à la fois avec un A et un O, cette dernière lettre surchargeant la première.

CAYENNE

ORDONNANCE DU ROI
Qui fixe le prix des piastres et sols marqués à Cayenne et autorise dans la même Colonie le cours d'une monnoye de carte jusqu'à la concurrence de 442,250 livres.

Du 10 décembre 1779.

Sa Majesté voulant prévenir pendant la guerre les inconvéniens tant de la disette d'espèces à Cayenne que ceux de la valeur exagérée des piastres et sols marqués qui y circulent maintenant, a ordonné et ordonne que les piastres et sols marqués seront reçus et donnés en paiement par le trésorier de la Colonie sur le pied de leur valeur intrinsèque; savoir, la piastre à 5 l. 8 s. et le rouleau de soixante pièces de six liards à 4 l. 10 s. Veut Sa Majesté qu'il soit envoyé pour 30,000 livres de pièces de deux sols marquées d'un C et qui serviront de petite monnoye courante. Sa Majesté autorise également l'Ordonnateur de ladite Colonie, pour suppléer aux envois de fonds pour les dépenses du service, à répandre et à donner en paiement pour 442,250 livres tournois de cartes imprimées suivant le modèle cy-joint [1], les-

1. 135 sur 80 m/m.

quelles cartes seront signées par le Contrôleur de la Colonie et visées tant par le Gouverneur que par l'Ordonnateur. Veut Sa Majesté qu'aux quatre époques des 1er janvier, 1er avril, 1er juillet et 1er octobre de chaque année, il soit fait par les ordres de l'Ordonnateur des tirages de lettres de change sur le trésorier général du département de la Marine à Paris, pour la valeur desquelles lesdites cartes seront reçues au pair et remises ensuite en circulation jusqu'à ce que Sa Majesté juge à propos de les en faire retirer. Défend Sa Majesté de faire circuler d'autre papier-monnoye et ordonne que toutes personnes qui seront convaincues d'avoir fabriqué ou contrefait la monnoye de carte établie par la présente Ordonnance, seront poursuivies et jugées comme faux-monnayeurs. Mande et ordonne Sa Majesté aux Gouverneur et Ordonnateur de cette Colonie de tenir la main à l'exécution de la présente Ordonnance et aux Officiers du Conseil supérieur de procéder à son enregistrement. Fait à Versailles, le dix décembre 1779. *Signé :* LOUIS. *Et plus bas,* DE SARTINE.

Bon pour　　　　Sols ou Livres Tournois payables au porteur en conformité de l'Ordonnance du 10 décembre 1779.

Vû　　　　Vû

DÉCLARATION DU ROI
Concernant la monnoye de la Guyanne.

Donné à Versailles, le 10 novembre 1781.

DE PAR LE ROI

Sa Majesté s'étant fait représenter son Ordonnance du 10 décembre 1779, portant que pour prévenir les inconvéniens tant de la disette d'Espèces dans la Guyanne françoise, que de la valeur exagérée des piastres et sols marqués qui y circulent, les piastres et sols marqués seroient reçus et donnés en payement par le trésorier de la Colonie sur le pied de leur valeur intrinsèque, la piastre à 5 l. 8 s. et le rouleau de soixante pièces de dix-huit deniers à 4 l. 10 s., et qu'il seroit envoyé dans ladite Colonie des pièces marquées d'un C pour servir de petite monnoye, ainsi que des cartes imprimées de différentes valeurs pour la somme de 442,250 livres tournois que l'Ordonnateur a été autorisé d'y répandre, donner et recevoir en payement, Sa Majesté auroit jugé qu'il étoit à la fois du bien de son service et des intérêts des habitans de la Guyanne de réduire également pour l'usage du commerce la piastre à sa valeur intrinsèque, de faire cesser le cours des pièces de dix-huit deniers que le climat a altérées en les remboursant sur le pied de deux sols qui étoit leur valeur primitive et d'y substituer la quantité nécessaire de pièces de billon de la valeur intrinsèque et courante de deux sols, lesquelles ne circuleroient que dans ladite Colonie; au moyen de quoi les cartes imprimées dont l'usage ne seroit plus nécessaire seroient retirées de la circulation. En conséquence, Sa Majesté a ordonné et ordonne ce qui suit:

Art. I^{er}. La piastre d'Espagne n'aura cours à la Guyanne, à compter du jour de l'enregistrement de la présente Ordonnance au greffe du Conseil supérieur, que sur le pied de 5 l. 8 s. tournois ainsi qu'il a été déjà ordonné pour les payemens actifs et passifs concernant le service de Sa Majesté.

II. A compter du même jour, les sols marqués de dix-huit

deniers, soit en rouleau soit en détail, cesseront d'être reçus en payement sur aucun pied.

III. Veut Sa Majesté que dans deux mois, à compter du jour de l'enregistrement de la présente Ordonnance pour tout délai, ceux qui auront en leur possession des sols marqués de dix-huit deniers soient tenus de les rapporter à la caisse de la Colonie où le remboursement leur sera fait soit en lettres de change ou en piastres sur le pied ci-dessus réglé, soit en sols marqués dont il sera fait mention dans l'article suivant, et, pour cet effet, le trésorier tiendra un registre cotté et paraphé par l'Ordonnateur, sur lequel il portera sur-le-champ en présence des parties, la quantité des sols marqués qui lui auront été rapportés avec la valeur des remboursemens.

IV. Il sera envoyé à Cayenne la quantité nécessaire de pièces de billon de la valeur intrinsèque de deux sols fabriquées avec la légende *Colonie de Cayenne* pour avoir cours sur le même pied de deux sols dans la Guyanne seulement et non ailleurs.

V. L'usage des cartes imprimées n'étant plus nécessaire pour le service de la Colonie, veut Sa Majesté, qu'à compter du jour de l'enregistrement de la présente Ordonnance, l'Ordonnateur de Cayenne cesse d'en faire donner en payement ; permet Sa Majesté aux habitans et à tous autres qui se trouveront possesseurs desdites cartes, de les rapporter pendant le cours de trois mois, à la caisse de la Colonie, soit en payement des sommes qu'ils pourroient devoir à Sa Majesté, soit pour y être échangées et remboursées en lettres de change sur France, en piastres sur le pied de 5 l. 8 s. et en sols marqués de deux sols. Sera tenu le trésorier de canceller sur-le-champ, en présence des parties lesdites cartes qui lui seront rapportées et d'en tenir un registre particulier, ainsi qu'il est prescrit pour les sols marqués par l'article 3.

VI. Il sera fait par le contrôleur de la Colonie, en présence du Gouverneur et de l'Ordonnateur procès-verbal de la quantité de sols marqués de dix-huit deniers qui auront été rapportés à la caisse, en exécution de l'article 3, et des sommes

qui auront été payées en échange par le trésorier, lequel sera tenu de rapporter une expédition dudit procès-verbal au soutien de son compte. Seront lesdits sols marqués, renfermés dans des barils ou caisses pour être renvoyés en France par les premières occasions sûres.

VII. Il sera également fait à la fin de chaque mois par le contrôleur et en présence des administrateurs, un procès-verbal des cartes imprimées qui auront été rapportées à la caisse, ainsi que de l'état dans lesquelles elles se trouveront, et des sommes qui auront été payées en échange, desquels procès-verbaux le trésorier sera tenu de rapporter des expéditions au soutien de son compte; lesdites cartes seront ensuite séparées suivant leurs valeurs différentes et renvoyées en France pour y être brûlées après que la reconnoissance en aura été faite.

VIII. Les monnoyes d'or et d'argent frappées au coin de Sa Majesté continueront d'avoir cours dans la Guyanne sur le même pied qu'en France.

Mande et ordonne Sa Majesté aux Gouverneur et Ordonnateur de la Guyanne, de tenir la main à l'exécution de la présente Ordonnance et aux officiers du Conseil supérieur de procéder à son enregistrement.

Fait à Versailles, le dix novembre 1781. *Signé :* LOUIS, et plus bas, CASTRIES.

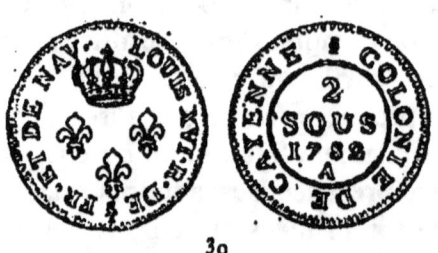

30

Louis XVI. 1782.

ÉDIT DU ROI

Qui ordonne une réformation dans la Monnoie de Paris, de trois cent mille livres en Espèces de billon pour être transportées en l'Isle de Cayenne.

Donné à Versailles au mois de janvier 1782.

LOUIS, PAR LA GRACE DE DIEU, ROI DE FRANCE ET DE NAVARRE. A tous présens et à venir. SALUT. Par notre Édit de mars 1781, Nous avons ordonné une réformation dans la Monnoie de Paris de soixante mille marcs d'Espèces de billon de la fabrication de 1738 pour être transportées aux Isles de France et de Bourbon et aux Colonies de l'Amérique. Les motifs qui Nous ont déterminés à pourvoir de cette manière à la disette de petite monnoie qu'éprouvent ces Colonies, Nous ont fait penser que ce moyen seroit également propre à remplir nos vues relativement aux changemens que Nous nous proposons de faire dans la même monnoie qui circule depuis quelques années dans notre Colonie de Cayenne. A CES CAUSES et autres à ce Nous mouvant, de l'avis de notre Conseil et de notre certaine science, pleine puissance et autorité royale, Nous avons par le présent Édit perpétuel et irrévocable, dit, statué et ordonné, disons, statuons et ordonnons, voulons et nous plaît ce qui suit :

Art. Ier. Qu'il soit incessamment réformé dans notre Monnoie de Paris, jusqu'à la concurrence de trois cent mille livres en Espèces de billon, dont la fabrication a été ordonnée par notre Édit du mois d'octobre 1738; lesquelles

Espèces seront marquées d'un poinçon particulier qui sera gravé à cet effet suivant l'empreinte figurée ci-attachée sous le contre-scel du présent Édit.

II. Cette réformation ayant pour objet de pourvoir aux besoins de notre dite Colonie, voulons que lesdites pièces y soient transportées en totalité aussitôt après leur réformation. Défendons en conséquence à tous nos sujets, de quelque qualité et condition qu'ils soient, d'exposer lesdites Espèces dans notre Royaume; voulons qu'elles ne puissent avoir cours que dans notre dite Colonie, et qu'elles y soient admises à raison de *deux sous* la pièce.

III. Défendons pareillement à tous capitaines, officiers, soldats et matelots, facteurs, passagers et autres gens composant les équipages de nos vaisseaux et ceux de nos sujets, de rapporter lesdites Espèces en France, à peine, contre les contrevenans, d'être poursuivis comme billonneurs et punis suivant la rigueur des ordonnances.

IV. Ordonnons qu'il sera tenu des registres en bonne forme de ladite réformation, tant par les officiers que par le directeur de ladite Monnoie, et que dans le registre des délivrances il sera fait mention de la quantité des dites Espèces de billon. SI DONNONS EN MANDEMENT à nos amés et féaux Conseillers, les gens tenant notre Cour des Monnoies à Paris, que notre présent Édit ils aient à faire lire, publier et enregistrer, et le contenu en icelui garder, observer et exécuter selon sa forme et teneur; CAR TEL EST NOTRE PLAISIR. Et afin que ce soit chose ferme et stable à toujours, Nous y avons fait mettre notre scel. DONNÉ à Versailles, au mois de janvier, l'an de grâce mil sept cent quatre-vingt-deux, et de notre règne le huitième. *Signé :* LOUIS. *Et plus bas,* par le Roi, *Signé :* CASTRIES. *Visa :* HUE DE MIROMÉNIL. Vu au Conseil, JOLY DE FLEURY. Et scellé du grand sceau de cire verte en lacs de soie rouge et verte.

30. — *Pièce de 2 sous.* Lég. circ. à dr. LOUIS XVI. R. DE (Ex. *grue*) FR. ET DE NAV. Trois fleurs de lis sous couronne.

℞ Lég. circ. à dr. *(lyre)* COLONIE DE CAYENNE.

Champ (dans un cercle) : 2 | SOUS | 1782 | A —
23 m/m; 1 gr. 90. On en a frappé 3.000.000.

LETTRE DU MINISTRE DE LA MARINE A M. LE BARON DE BESNER, GOUVERNEUR DE CAYENNE.

26 septembre 1783.

« J'ai examiné, Messieurs, les observations que vous m'avez transmises par votre lettre du 7 mai dernier sur les monnoies qui circulent à Cayenne. D'après ce que vous me dites de l'insuffisance de la somme qui vous a été envoyée en pièces de deux sols pour retirer les pièces de 18 deniers qui ont été démonétisées par l'Ordonnance de 1781, je vous ferai passer incessamment 180,000 livres de la nouvelle monnoie, ce qui devra suffire à tous les besoins. Quant aux nouvelles monnoies au coin de France d'un titre moindre que celles qui y circulent, que vous paroissez désirer, afin d'éviter qu'elles ne soient enlevées, cela ne pourroit avoir lieu sans contrarier les principes sages que le gouvernement a adoptés par l'Ordonnance de 1781, pour la circulation des monnoies d'après leur valeur intrinsèque. Les vieilles pièces de 24 et 12 sols dont la valeur seroit diminuée, seroient sujettes aux mêmes inconvénients. J'ai seulement donné des ordres pour qu'on vous fasse passer le plus de piastres qu'il sera possible.

« L'Ordonnance de 1781, en ne fixant à la Guyanne que le cours des monnoies de France et de la piastre, faisoit entendre suffisamment que toutes les autres monnoies étrangères n'entreroient plus dans la circulation que comme objet de commerce. Cette Ordonnance annulant dès lors implicitement le règle-

ment par lequel MM. de Friedmont (ancien gouverneur) et Maillart (ordonnateur) avoient donné une valeur numéraire à ces monnoies étrangères, et un nouveau règlement n'est pas nécessaire. Quant à la *moëde* de Portugal, dont il va vous être fait un envoi, je vous autorise à la donner et à la recevoir à la caisse du Roi sur le pied de 44 livres, argent de France. Vous voudrez bien, au surplus, vous conformer à ce qui vous est prescrit par ma dépêche du 28 mars 1782[1] et par l'Ordonnance du 10 novembre précédent. »

Les administrateurs de Cayenne avaient fait la proposition suivante au sujet des espèces destinées à cette colonie :

« Pour affoiblir le titre, l'opération la plus simple est de les percer dans le milieu avec un emporte-pièce et de soustraire le dizième ou douzième du poids.

« Cette partie soustraite au profit du Roy, il est juste que S. M. en tienne compte aux gens à sa solde; ainsi, en payant leurs appointemens, on leur donnera le dizième en sus, et justice sera faite. »

A toutes les époques, les colonies ont présenté au gouvernement des moyens plus ou moins ingénieux afin d'arrêter la sortie du numéraire.

On relève dans les « Remontrances du Conseil souverain de la Martinique à S. M. » (12 septembre 1679):

« Il seroit nécessaire que V. M. donnât des ordres dans une de ses Monnoies pour faire le nombre

1. Annonçant l'envoi d'une somme de 120,000 livres en pièces de 2 sous.

qu'elle ordonneroit, qui fut *carrée*, dont ces espèces seroient de valeur de 3 livres, de 12 sols et de 5 sols marqués et des doubles, le tout sur le pied du sol tournois et au mesme titre de celui de France; qu'il plaise aussy à V. M. de faire défendre à toutes sortes de personnes, de quelque qualité et condition qu'elles puissent estre, de les transporter hors des Isles... »

Les Annales du Conseil souverain de la Martinique (1786) enregistrent le vœu suivant :

« Il seroit peut-être aussi à désirer que S. M. voulut introduire dans les Isles une monnoie particulière dont la valeur fut d'une proportion différente à celle des monnoies qui ont cours dans le Royaume, dont la matière fut même au-dessous de la valeur, et qu'elles aient un coin différent seulement à l'usage des colonies. Cette monnoie n'ayant point de cours dans l'intérieur de la France, donnant beaucoup de perte au creuset, il seroit indifférent qu'on voulût l'emporter : celui qui s'en chargeroit ne pourroit que l'échanger dans les villes maritimes du royaume d'où elles seroient nécessairement rapportées aux colonies. »

Au cours d'une disette de monnaie en Canada, le marquis de Beauharnois, gouverneur, dans une lettre au ministre de la marine (14 octobre 1727), demande qu'il soit fait une monnaie spéciale pour le Canada, qui ne sorte pas de la colonie.

On lit encore dans un « Mémoire sur la disette du numéraire », lu à la Chambre de commerce du Cap français (île Saint-Domingue), le 17 mars 1787 :

« On avait proposé d'établir dans cette île une

monnaie coloniale, et la Chambre d'agriculture du Cap a dit dans son mémoire du 26 octobre dernier « la colonie n'a point de numéraire qui lui soit parti- « culier et c'est un grand malheur. »

« En conséquence, elle propose d'effectuer à la colonie une monnaie qui lui soit propre, dont le taux, fixé par la loi, soit tel, qu'il ne soit pas praticable de l'exporter sans éprouver des pertes plus fortes que sur les denrées, et qui ne tente pas partout les étrangers d'essayer de la contrefaire.

« Ce projet valait mieux sans doute. On l'a présenté plusieurs fois et il a toujours échoué par un défaut de confiance entre la colonie et le gouvernement.

« Nous n'avons pas perdu le temps à repousser les craintes qu'on pourrait affecter d'un écoulement insensible des écus et louis de France, par le canal des colonies entre les mains des étrangers.

« On pourrait y parer sans peine, en imprimant ici aux espèces de France qu'on voudrait conserver dans l'île pour les intérieurs, un poinçon caractéristique et une marque spéciale. On obtiendrait par ce moyen la monnaie coloniale que demande la Chambre d'agriculture.

« C'est l'usage qu'emploient les Anglais de la Jamaïque pour empêcher que l'on exporte la quantité de piastres ou de portugaises qu'ils ont cru devoir mettre en circulation [1]. »

[1]. Il s'agit peut-être des piastres et autres monnaies contremarquées du buste de George III ou des lettres G R ornées.

LETTRE DU MINISTRE DE LA MARINE A M. LE CONTROLEUR
GÉNÉRAL DES FINANCES.

26 juillet 1788.

« Sa Majesté avoit annoncé, monsieur, par une Ordonnance du 10 novembre 1781, qu'il seroit envoïé à Cayenne une certaine quantité de pièces de billon marquées d'une marque particulière pour qu'elles ne puissent circuler que dans cette Colonie. Elle a ordonné par Edit, rendu en finances au mois de janvier suivant, qu'il seroit fabriqué pour cette destination jusqu'à concurrence de 300,000 l. de pièces de deux sols timbrées *Colonie de Cayenne 2 sols*. Cette somme a été envoïée dans la Colonie, mais elle s'y trouve réduite aujourd'hui à une quantité insuffisante, parce qu'il en a été transporté une partie dans d'autres Colonies où elles circulent abusivement. Le besoin du service et la nécessité de procurer aux habitans les moïens de faire leurs achats journaliers, exigent qu'il soit envoïé à Cayenne de la monnoie de billon pour une nouvelle somme de 300,000 livres. Je vous prie, monsieur, de vouloir bien prendre les ordres de Sa Majesté pour cette fabrication, aux mêmes titres et empreintes que celle de 1782, en observant seulement d'en faire fabriquer le quart en pièces de la valeur de 5 sols et les trois autres quarts en pièces de 2 sols. Ce sera un débouché pour une partie des vieilles matières montant à 660,000 l. que vous aviés proposé au mois de décembre dernier à M. le comte de Montmorin d'envoïer dans nos Colonies. »

Louis XVI. 1789.

ÉDIT DU ROI

Qui ordonne la réformation en la Monnoie de Paris, de trois cent mille livres en Espèces de billon pour être transportées en l'Isle de Cayenne où elles auront cours seulement.

Donné à Versailles au mois d'octobre 1788.

LOUIS, PAR LA GRACE DE DIEU, ROI DE FRANCE ET DE NAVARRE. A tous présens et avenir. SALUT. Etant informés qu'il devient nécessaire de faire verser dans notre Colonie de Cayenne une certaine quantité de menues monnoies; attendu que celle qui y existe est devenue insuffisante pour les besoins des habitans de notre dite Colonie. A CES CAUSES et autres à ce nous mouvant, de l'avis de notre Conseil et de notre certaine science, pleine puissance et autorité royale, Nous avons, par le présent Édit perpétuel et irrévocable, dit, statué et ordonné, disons, statuons et ordonnons, voulons et nous plaît ce qui suit :

Art. Ier. Il sera incessamment réformé en la Monnoie de Paris, jusqu'à la concurrence de trois cent mille livres en Espèces de billon dont la fabrication a été ordonnée par Édit du mois d'octobre 1738, lesquelles espèces seront marquées de chaque côté conformément à l'empreinte figurée ci-attachée sous le contre-scel de notre présent Édit. En conséquence le sieur Deschamps, trésorier général de nos Monnoies, remettra au directeur de celle de Paris, pour la valeur de trois cent mille livres en Espèces de billon, à compte et en déduction de celles qui lui ont été versées en exécution de l'arrêt de notre Conseil du 21 janvier 1781.

II. Aussitôt après la réformation desdites Espèces, elles seront remises au Trésor royal, en la caisse de la marine, pour être envoyées aux trésoriers des deniers royaux en ladite Colonie, pour y être, par eux, distribuées.

III. Lesdites Espèces ne pourront avoir cours que dans ladite Colonie de Cayenne et elles y seront admises en

toutes sortes de payemens pour la valeur de *deux sous* pièce.

IV. Défendons à tous capitaines, officiers, soldats et matelots, facteurs, passagers et autres gens composant les équipages de nos vaisseaux et ceux de nos sujets, et tous ceux qui navigueront et commerceront dans ladite Colonie, de rapporter lesdites Espèces en France, à peine, contre les contrevenans, d'être poursuivis comme billonneurs et punis suivant la rigueur des ordonnances.

V. Il sera tenu des registres en bonne forme de ladite réformation, tant par lesdits officiers que par le directeur de ladite Monnoie, et dans le registre des délivrances, il sera fait mention de la quantité desdites Espèces de billon. Si donnons en mandement à nos amés et féaux Conseillers, les gens tenant notre Cour des Monnoies à Paris, que notre présent Édit ils ayent à faire lire, publier et registrer, même en temps de vacation, et le contenu en icelui garder, observer et exécuter selon sa forme et teneur. Car tel est notre plaisir. Et afin que ce soit chose ferme et stable à toujours, Nous y avons fait mettre notre sceau. Donné à Versailles, au mois d'octobre, l'an de grâce mil sept cent quatre-vingt-huit et de notre règne le quinzième. *Signé*: LOUIS. *Et plus bas*, par le Roi, *signé* : La Luzerne. *Visa*: Barentin. Et scellé du grand sceau de cire verte, en lacs de soie rouge et verte.

31. — *Pièce de 2 sous.* Semblable à la pièce de 1782, mais avec 1789.

Quoique la Déclaration soit de 1781 et le premier Edit de fabrication de 1782, on rencontre des pièces frappées pour Cayenne en 1780 et 1781, et dans la suite jusqu'en 1789, excepté pour les années 1784 et 1785. On remarquera que l'Édit de 1782 laisse ignorer qu'il y ait eu des pièces frappées dès 1780 et que la lettre du ministre, du 26 juillet 1788, ne fait pas mention de celles émises en 1783 et années suivantes.

Les pièces de 5 sols visées dans cette lettre n'ont pas été fabriquées.

Un décret du gouverneur de la Guyane, du 8 juin 1814, démonétisa et retira de la circulation les *sols marqués noirs* (de 1780 à 1789) qui alors ne valaient plus que 7 1/2 centimes.

ISLES DU VENT ET SOUS LE VENT

Louis XVI. 1789.

ÉDIT DU ROI

Qui ordonne la fabrication de quatre vingt mille marcs d'Espèces de billon pour l'usage des Isles du Vent et Sous le Vent où elles auront cours pour deux sous six deniers.

Donné à Versailles au mois de novembre 1788.

LOUIS, PAR LA GRACE DE DIEU, ROI DE FRANCE ET DE NAVARRE. A tous présens et à venir. SALUT. Etant informés que l'on éprouve dans nos Colonies une disette de menue monnoie qui rend les échanges difficiles et provoque l'augmentation du prix des denrées de première nécessité, Nous nous sommes déterminés à faire fabriquer une certaine quantité d'Espèces de billon uniquement consacrées à leur usage, et dont la valeur corresponde avec celle des autres monnoies que ces Colonies admettent dans la circulation. A CES CAUSES et autres à ce nous mouvant, de l'avis de notre Conseil et de notre certaine science, pleine puissance et autorité royale, Nous avons, par notre présent Édit perpétuel et irrévocable, dit, statué et ordonné, disons, statuons et ordonnons, voulons et nous plaît ce qui suit :

Art. I^{er}. Voulons qu'il soit incessamment fabriqué en notre Monnoie de Paris, quatre-vingt mille marcs d'Espèces de billon au titre de deux deniers trois grains, au remède

de trois grains et à la taille de cent huit pièces au marc ; au remède de quatre pièces par marc, le plus également que faire se pourra, sans néanmoins qu'il y ait recours de la pièce au marc et du marc à la pièce.

II. Seront lesdites Espèces monnoyées aux empreintes figurées dans le cahier attaché sous le contre-scel de notre présent Edit ; voulons qu'elles ne puissent avoir cours que dans les Colonies des Isles du Vent et Sous le Vent, et qu'elles soient admises dans tous les payemens à raison de *deux sols six deniers* la pièce. Faisons très expresses inhibitions et défenses à toutes personnes d'emporter ces espèces hors desdites Colonies et d'en faire usage ou de les vendre ailleurs, à peine d'être poursuivies comme billonneurs.

III. Le travail de la fabrication de ces Espèces sera jugé par notre Cour des Monnoies en la manière accoutumée, et les droits ainsi que les déchets de fabrication seront payés et retenus en la forme ordinaire et alloués sans difficulté sur le pied ci-devant fixé pour les Espèces de billon. Si DONNONS EN MANDEMENT à nos amés et féaux Conseillers, les gens tenant notre Cour des Monnoies à Paris, que notre présent Edit ils aient à faire lire, publier et registrer et le contenu en icelui garder et observer selon sa forme et teneur. CAR TEL EST NOTRE PLAISIR. Et afin que ce soit chose ferme et stable à toujours, Nous y avons fait mettre notre scel. DONNÉ à Versailles, au mois de novembre, l'an de grâce mil sept cent quatre-vingt huit et de notre règne le quinzième. *Signé:* LOUIS. *Et plus bas*, par le Roi, *Signé* : LA LUZERNE. *Visa:* BARENTIN. Et scellé du grand sceau de cire verte en lacs de soie rouge et verte.

32. — *Pièce de 2 sous 6 deniers.* Lég. circ. à dr. LOUIS XVI. R. DE (Ex. *grue*) FR. ET DE NAV Trois fleurs de lis sous couronne.

℞ Lég. circ. à dr. (*lyre*) ISLES DU VENT ET SOUS LE VENT Champ : 2 SOUS | 6 DEN. | 1789 | A — Titre 177 m.; d. 22 m/m; 2 gr. 265.

Cette pièce n'a pas été mise en circulation. La lettre suivante du ministre de la marine, du 18 août 1789, à la Chambre d'agriculture du Cap français, en explique les motifs :

« J'ai mis, messieurs, sous les yeux du Roy, le mémoire par lequel vous faîtes connoître qu'il y auroit des inconvéniens à mettre en circulation à Saint-Domingue la monnoie de billon qui devoit y être envoyée. Les Députés de la Colonie à l'Assemblée nationale ont fait de leur côté de semblables représentations, et S. M. qui ne s'étoit déterminée à ordonner la fabrication de cette monnoie de billon que dans l'opinion qu'elle serait utile, s'est rendue sans peine aux observations contraires que vous lui avez faites. Il ne sera point, en conséquence, envoyé de monnoie de billon à Saint-Domingue, et j'en informerai les administrateurs de cette Colonie. »

Le mémoire de la Chambre d'agriculture du Cap ne s'est pas retrouvé. Les représentations des députés sur cette pièce et autres objets, sont formulées dans une lettre au comte de la Luzerne, ministre de la marine, datée de Versailles, le 29 juillet 1789 :

« 8° Notre opposition à l'introduction de toute monnaie nouvelle et notamment à une petite monnaie de cuivre frappée pour Saint-Domingue, en ce que cette dernière serait un impôt réel pour la colonie qui, en pure perte pour elle, ne profiterait en rien à la métropole. »

CAYENNE

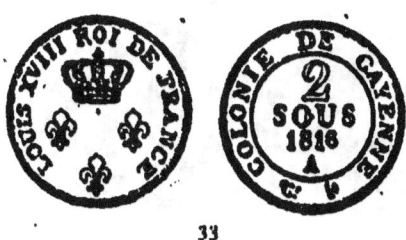

33

Louis XVIII. 1816.

33. — *Pièce de 2 sous. Billon à 2/10 de fin.* Lég. circ. à g. **LOUIS XVIII ROI DE FRANCE** Trois fleurs de lis sous couronne.

℞ Lég. circ. à g. **COLONIE DE CAYENNE.** Ex. ☞ (*Tiolier*) *coq.* Champ (dans un cercle): **2 | SOUS | 1816 | A** — d. 22, ép. 2/3 m/m; 2 gr.

Cette pièce n'a pas été mise en circulation.

ILE BOURBON

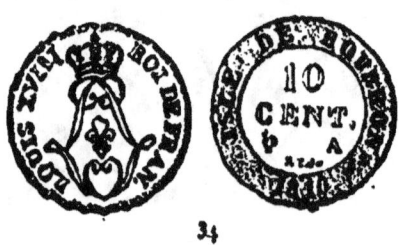

34

Louis XVIII. 1816.

RAPPORT FAIT AU ROI
Le 2 octobre 1816

par le Ministre des finances.

Sire. Monsieur le ministre de la marine a reconnu la nécessité de faire frapper pour l'île Bourbon une monnaie de billon à l'instar de celle qui circulait dans cette colonie en 1779, et d'y envoyer des pièces de un franc et de cinquante centimes au type de Votre Majesté.

Je suis en conséquence convenu avec Monsieur le vicomte du Bouchage, qu'il serait mis à sa disposition 20,000 francs de pièces de un franc, 15,000 francs de pièces de cinquante centimes, et j'ai donné ordre de préparer un coin pour la fabrication de 15,000 francs de pièces de dix centimes conformes au modèle ci-joint, approuvé par ce ministre.

Ces pièces auront à peu près le même diamètre et la même épaisseur que celles qui avaient cours autrefois dans l'île. Quoique à un titre un peu moins élevé que celui des pièces de dix centimes en billon qui circulent dans la métropole, la fabrication de ces nouvelles pièces a été combinée autant qu'il a été possible de le faire, d'après la différence de la pesanteur spécifique des métaux, sur ce principe

de notre système monétaire, que la valeur nominale des monnaies ne doit excéder la valeur de la matière dont elle est composée en y ajoutant celle de la façon.

J'ai l'honneur de soumettre à Votre Majesté un projet d'ordonnance pour autoriser la fabrication de cette monnaie qui ne pourra avoir cours qu'à l'Ile Bourbon.

ORDONNANCE DU ROI
Donné à Paris, le 2 octobre 1816

Portant qu'il sera fabriqué à la Monnaie de Paris jusqu'à concurrence de 15,000 francs en pièces de billon de 10 centimes pour être transportées à l'Ile Bourbon où elles auront cours seulement. Diamètre 22 mil., poids 2 gr. 5 [1].

34. — *Pièce de 10 cent. Billon à 2/10 de fin. 500 pièces au kil.* Lég. à g. **LOUIS XVIII — ROI DE FRAN.** Deux L cursives, affrontées, entrelacées et couronnées; fleur de lis au milieu.

℞ Lég. à g. en creux sur un listel pointillé **ISLE DE BOURBON** Ex. **1816** Champ : **10 CENT.** | coq A — *N. Tiolier* — d. 22, ép. 4/5 m/m; 2 gr. 5.

Cette pièce, réduite à 7 1/2 centimes par arrêté du gouverneur du 10 avril 1850, a été démonétisée en 1879.

[1]. Le texte de cette ordonnance ne se trouve dans aucun recueil de législation de l'époque.

GUYANE FRANÇAISE

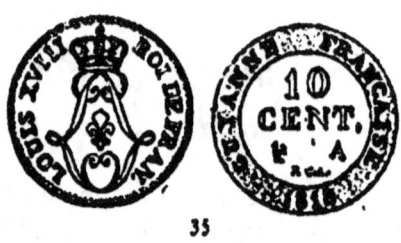

35

Louis XVIII. 1818.

RAPPORT FAIT AU ROI
le 4 octobre 1818
par le Ministre des finances.

Sire. Votre Majesté a autorisé par une ordonnance du 2 octobre 1816, la fabrication d'une somme de 15,000 francs de pièces de billon de dix centimes uniquement destinées à avoir cours dans l'île de Bourbon.

Monsieur le ministre de la marine qui avait sollicité cette première fabrication, demande qu'il en soit fait une seconde pour la Guyane française. Il désire que, conformément aux habitudes de cette colonie, ces pièces de dix centimes soient d'une dimension et d'une épaisseur plus considérables que celles de la pièce de dix centimes destinée à la métropole, et qu'il soit fabriqué deux millions de pièces (en nombre) valant nominalement 200,000 francs.

L'administration des Monnaies que j'ai chargé d'examiner cette demande, m'a adressé sur la manière dont cette opération peut s'exécuter, des calculs dont il résulte que ces espèces contiendront la même quantité de matière fine que les pièces de billon de la métropole, et qu'elles seront fabriquées dans le système établi par nos lois monétaires.

que la monnaie ne doit avoir cours nominalement que pour la valeur de la matière, plus celle de la façon.

J'ai, en conséquence, l'honneur de proposer à Votre Majesté un projet d'ordonnance pour autoriser, d'après ces bases, la fabrication de ces 200,000 francs de pièces de dix centimes.

Cette monnaie ne présentera, quant à l'empreinte, d'autre différence sur celle fabriquée en vertu de l'ordonnance du 2 octobre 1816, que la substitution des mots Guyane française à ceux île de Bourbon, sur le revers de la pièce.

ORDONNANCE DU ROI

Donné à Paris, le 4 novembre 1818.

LOUIS, par la grâce de Dieu
Roi de France et de Navarre.

Sur le rapport de notre ministre secrétaire d'Etat des finances,

Nous avons ordonné et ordonnons ce qui suit :

Art. Ier. Il sera fabriqué dans notre Monnaie de Paris, jusqu'à concurrence de 200,000 francs en pièces de 10 centimes pour être transportées à la Guyane où elles auront cours seulement.

II. Le diamètre de ces pièces sera de 22 millimètres et leur poids de 2 gr. 500 mil.

III. Elles auront pour type, d'un côté deux L entrelacées surmontées d'une couronne royale; au centre, entre les deux L, une fleur de lis; pour légende *Louis XVIII, roi de France*. Sur le revers, au centre, *10 centimes*, et pour légende *Guyane française*, et le millésime en creux.

IV. Notre ministre secrétaire d'Etat des finances est chargé de l'exécution de la présente ordonnance.

Donné à Paris, le 4 novembre 1818 et de notre règne le 24e.

Signé : LOUIS.

Par le Roi ;
Le secrétaire d'Etat des finances,
Signé : Comte Corvetto.

35. — *Pièce de 10 cent. Billon à 2/10 de fin. 500 pièces au kil*. Lég. à g. LOUIS XVIII ROI DE FRAN. Deux L cursives affrontées, entrelacées et couronnées; fleurs de lis au milieu.

℞ Lég. à g. en creux sur un listel pointillé GUYANNE FRANÇAISE Ex. 1818 Champ: 10 | CENT. | coq A | *N. Tiolier*. — d. 22, ép. 4/5 m/m ; 2 gr. 5.

Par arrêté du gouverneur de la Guyane du 21 juin 1819, la valeur de cette pièce dénommée *marqué blanc* est portée à 13 1/3 centimes, argent colonial (6 pièces ou 80 centimes faisant 1 livre coloniale). Elle était émise par le trésorier-payeur par rouleaux de 30 pièces valant 3 fr. de France ou 4 fr. de la colonie, et par rouleaux de 60 pièces valant 6 fr. de France ou 8 fr. de la colonie.

Cette pièce a encore cours à la Guyane.

COLONIES EN GÉNÉRAL

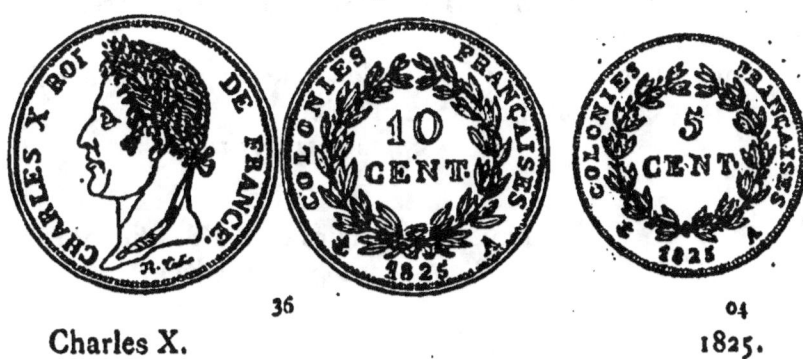

36 04
Charles X. 1825.

ORDONNANCE DU ROI
Donné à Saint-Cloud, le 17 août 1825.

CHARLES, par la grâce de Dieu
Roi de France et de Navarre.

Sur le rapport de notre ministre secrétaire d'État des finances.

Nous avons ordonné et ordonnons ce qui suit :

Art. Ier. Il sera fabriqué en notre Hôtel des Monnaies de Paris des pièces de cinq et de dix centimes en bronze jusqu'à concurrence de trente mille francs, pour être transportées au Sénégal.

II. Les pièces de cinq centimes seront du diamètre de 27 millimètres, et du poids de 10 grammes.

Les pièces de dix centimes seront du diamètre de 31 millimètres, et du poids de 20 grammes.

III. La tolérance pour les pièces de cinq centimes sera de 4 pièces au kilogramme, dont 2 au dedans et 2 au dehors.

La tolérance pour les pièces de dix centimes sera de 2 pièces au kilogramme, dont une au dedans et une au dehors.

IV. Le type de ces monnaies sera, d'un côté notre effigie couronnée d'olivier avec la légende *Charles X roi de France*, et de l'autre une couronne de laurier ayant au centre

les mots cinq et dix centimes, et autour la légende *Colonies françaises* avec le millésime 1825.

V. Nos ministres secrétaires des finances et de la marine et des colonies sont chargés de l'exécution de la présente ordonnance.

Donné au château de Saint-Cloud, le 17 août l'an de grâce 1825 et de notre règne le premier.

Signé: CHARLES.

Par le Roi :
Le ministre secrétaire d'État des finances,
Signé : Joseph DE VILLÈLE.

ORDONNANCE DU ROI

Donné à Paris, le 13 novembre 1825.

CHARLES, par la grâce de Dieu
Roi de France et de Navarre.

Sur le rapport de notre ministre secrétaire d'État des finances.

Nous avons ordonné et ordonnons ce qui suit :

Art. Ier. — Il sera fabriqué dans notre Hôtel des Monnaies de Paris, des pièces de cinq et de dix centimes en bronze, jusqu'à concurrence de trente mille francs ;

Savoir : quinze mille francs en pièces de cinq centimes et quinze mille francs en pièces de dix centimes, pour être transportées à Cayenne.

II. — Le diamètre, le poids, le type et la tolérance de fabrication de ces pièces seront les mêmes que ceux prescrits par les articles II, III et IV de notre ordonnance du 17 août dernier, pour les pièces de pareille valeur destinées à la colonie du Sénégal.

III. — Le bronze, pour les pièces de monnaies destinées à nos colonies, sera fabriqué au titre suivant :

Cuivre pur 90 centièmes.
Étain , . . . 10 —

IV. — La tranche de ces pièces sera formée d'une corde à puits en creux.

V. — Notre ministre secrétaire d'État des finances est chargé de l'exécution de la présente ordonnance.

Donné au château des Tuileries, le 13 novembre l'an de grâce 1825 et de notre règne le deuxième.
Signé : CHARLES.
Par le Roi :
Le ministre secrétaire d'État des finances,
Signé : Joseph DE VILLÈLE.

ORDONNANCE DU ROI
Du 30 août 1826.

(Extrait)

Art. XVIII. — Il sera fabriqué dans nos Hôtels des Monnaies pour les colonies de la Martinique et de la Guadeloupe, des pièces de bronze de cinq et dix centimes semblables à celles qui viennent d'être fabriquées pour le Sénégal et la Guyane française. La circulation desdites pièces n'aura lieu que dans ces colonies.

36. — *Pièce de 10 cent., en cuivre jaune.* Lég. à g. CHARLES X ROI — DE FRANCE. Tête laurée ; le ruban de la couronne prolongé sur le cou ; favoris courts ; *N. Tiolier* sous le cou.

℞ Lég. à g. COLONIES — FRANÇAISES Ex. c dans une *ancre* 1825 A. Dans une guirlande de deux branches de laurier à sept groupes de feuilles, nouées par une rosette |0|CENT. — Grènetis, une « corde à puits » en creux sur le milieu de la tranche ; d. 31, ép. 3 m/m ; 20 gr.

37. — La même, avec 1827.
38. — La même, avec 1828.

39. — La même, avec 1829.

40. — *Pièce de 5 cent.* Semblable au n° 36, mais avec **5 CENT.** et 1825. — d. 27, ép. 2 m/m; 10 gr.

41. — La même, avec 1827.

42. — La même, avec 1828.

43. — La même, avec 1829.

44. — La même, avec 1830.

Les pièces de 10 et 5 cent. de 1827 ont été frappées à La Rochelle (lettre H et un *trident* pour différent).

SÉNÉGAL.

Les échantillons des pièces frappées pour cette colonie portaient ETABLISSEMENS D'AFRIQUE.

MARTINIQUE.

Port Royal, 7 juillet 1828. Arrêté du gouverneur qui prescrit la promulgation à la Martinique de l'ordonnance du roi du 24 février 1828, portant démonétisation des pièces dites *noirs* et *étampés* de la valeur de 7 1/2 centimes, échangeables contre des pièces de bronze de 5 et 10 centimes.

GUYANE.

Le public, à Cayenne, n'a pu s'habituer à l'usage des pièces de bronze. Il trouvait que ces pièces, en raison de leur volume et de leur poids, étaient incommodes dans la circulation et les transactions commerciales. Par décrets coloniaux des 6 juillet 1834 et 24 juillet 1838, cette monnaie a été retirée de la circulation et remplacée par des bons de caisse.

COLONIES EN GÉNÉRAL

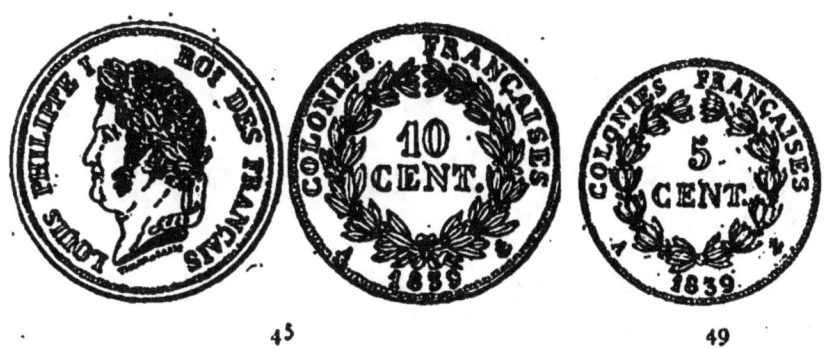

Louis Philippe I. 1839.

Décision du ministre de la marine et des colonies du 6 novembre 1838.

45. — *Pièce de 10 cent., en bronze.* Lég. à g. **LOUIS PHILIPPE I — ROI DES FRANÇAIS** Tête laurée; le ruban de la couronne flottant; favoris longs; col musculeux, à tranche; au-dessous <small>TIOLIER ET BARRE</small>.

℞ Lég. à g. **COLONIES FRANÇAISES** Ex. **A 1839** c dans une *ancre.*. Dans une guirlande de deux branches d'olivier à huit groupes de feuilles, nouées par une rosette. **I 0 | CENT.** — Listel et grènetis; tr. lisse; d. 30 1/2, ép. 3 1/2 m/m; 20 gr.

46. — La même, avec 1841.

47. — La même, avec 1843.

48. — La même, avec 1844.

49. — *Pièce de 5 cent.* Semblable au n° 45, mais avec **FRANÇAIS.** et **5 CENT. 1839** — d. 27, ép. 2 1/3 m/m; 10 gr.

50. — La même, avec 1841.

51. — La même, avec 1843.

52. — La même, avec 1844.

A partir de 1843, les pièces ont pour différent une *proue.*

On a frappé en 1839 des pièces de 10 et 5 cent. en cuivre jaune et en cuivre rouge.

Le conseiller d'État, président de la commission des monnaies, en présentant au ministre de la marine et des colonies un échantillon de la nouvelle monnaie, fait remarquer « la perfection de la face; la « saillie et le listel qui entoure la pièce pour préserver « la face sans nuire à l'empilage. Cet échantillon a été « obtenu de la presse monétaire, à l'exception et à l'ex- « clusion du balancier et permet d'atteindre à la per- « fection des monnaies anglaises » (10 juillet 1839).

GUYANE FRANÇAISE

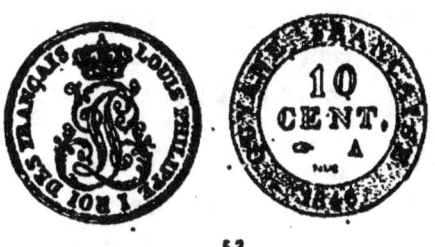

53

Louis Philippe I. 1846.

ORDONNANCE DU ROI
Donné à Neuilly, le 3 août 1845.

LOUIS PHILIPPE I^{er}
Roi des Français.

Vu le décret colonial rendu à la Guyane française, le 8 juin 1844 et sanctionné par nous, le 23 mars 1845 ;

Vu l'ordonnance du 4 novembre 1818 relative à la fabrication de monnaie de billon destinée pour la Guyane française ;

Sur le rapport de notre ministre de la marine et des colonies, notre ministre des finances entendu ;

Nous avons ordonné et ordonnons ce qui suit :

Art. I^{er}. — Il sera fabriqué à la Monnaie de Paris, avec le produit de la refonte des pièces dites *sols marqués noirs*, retirés de la circulation à la Guyane française, jusqu'à concurrence de 140,000 francs de pièces de billon de dix centimes pour être transportées dans cette colonie où elles auront cours exclusivement, au diamètre de 22 millimètres, au poids de 25 décigrammes et au titre de 158 millièmes de fin.

Les tolérances de poids et de titre sont fixées à 7 millièmes en dedans et 7 millièmes en dehors.

II. — Les pièces auront pour type principal une L et un P entrelacés surmontés de la couronne royale, et autour la légende *Louis Philippe Ier, roi des Français*; sur le revers, au centre, en caractères saillants *10 centimes* avec la légende *Guyane française* et le millésime en creux.

III. — Il sera accordé au directeur de la fabrication 2 fr. 25 cent. par kilogramme pour frais de fabrication, déchets compris.

IV. — Nos ministres secrétaires d'État aux départements de la marine et des colonies et des finances, sont chargés de l'exécution de la présente ordonnance.

Donné à Neuilly, le 3 août 1845.

Signé : LOUIS PHILIPPE.

Par le Roi :
Le vice-amiral, pair de France,
ministre secrétaire d'État de la marine
et des colonies
Signé : Baron de Mackau.

53. — *Pièce de 10 cent. Billon à 158 m. de fin.* Lég. circ. à dr. LOUIS PHILIPPE I ROI DES FRANÇAIS Lettres LP cursives et feuillues, entrelacées; couronne au-dessus.

℞ Lég. à g. en creux sur un listel pointillé GUYANE FRANÇAISE Ex. 1846 (en creux). Champ : I0 I CENT. | index A | barre — d. 22, ép. 4/5 m/m; 2 gr. 5.

Par ordonnance du gouverneur de la Guyane, du 23 décembre 1846, les nouveaux *marqués blancs* sont délivrés au public par le trésorier-payeur par rouleaux cachetés de 5 fr. chaque.

COCHINCHINE FRANÇAISE

54. — (1878). *Monnaie française introduite en Cochinchine.* Pièce de 1 centime de France, frappée à Bordeaux (lettre K) en 1875 et percée à l'arsenal de Saïgon d'un trou rond de 3 m/m.

Cette monnaie destinée à remplacer la sapèque en zinc, n'a pas été acceptée des indigènes.

*Décision du ministre des finances
du 15 avril 1879.*

Piastre, pièces de 50, 20 et 10 cents., argent; 1 cent et sapèque, bronze.

55. — 1879. *Essai de piastre.* Lég. à g. **RÉPUBLI- QUE — FRANÇAISE** La République assise à g., drapée à l'antique, tête laurée et radiée. De la main droite élevée, elle tient un faisceau lié à la base et au sommet et surmonté d'une pique; la main gauche est appuyée sur la barre d'un gouvernail, une ancre en arrière; à ses pieds un plant de riz. Au-dessous BARRE **1879**.

℞ Lég. circ. à g. `COCHINCHINE FRANÇAISE` Ex. **TITRE 0,900 POIDS 27,215 GR.** Dans une guirlande formée de deux branches à dix groupes de feuilles alternant de chêne et de laurier, réunies par une touffe d'épis de riz et liées par une double rosette **PIASTRE | DE | COMMERCE** | *abeille* E *ancre* — Listel bordé d'un grènetis; tr. cannelée ; d. 39, ép. 2 1/2 m/m.,

56. — Autre avec essai | — | PIASTRE | DE | COMMERCE | A entre deux *ancres*.

57. — *Essai de pièce de 50 cents*. Semblable à la précédente, mais avec **50 CENT.** | essai | A entre deux *ancres*. **TITRE 0,900. POIDS 13,607 GR.** — d. 29, ép. 2 1/2 m/m.

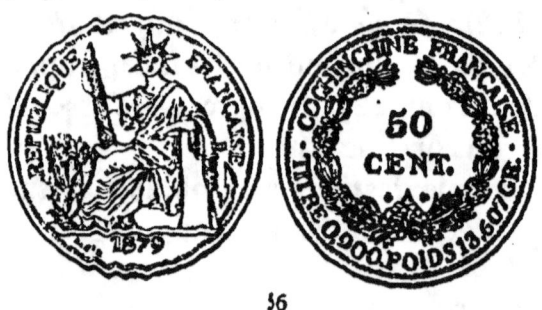

56

58. — *Pièce de 50 cents, courante*. Semblable, mais pour différents *abeille* A *ancre*.

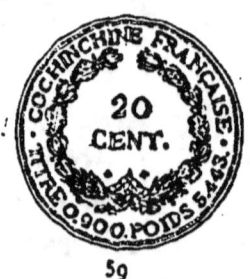

59

59. — *Pièce de 20 cents*. Semblable, mais avec **20 CENT. TITRE 0,900. POIDS 5.443.** — d. 26 ép. 1 1/4 m/m.

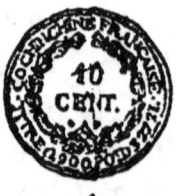

60

60. — *Pièce de 10 cents*. Semblable, mais avec **10 CENT. TITRE 0,900. POIDS 2,721.** — d. 19, ép. 1 m/m.

61. — *Essai de pièce de 1 cent.* Lég. circ. à g. RÉPUBLIQUE FRANÇAISE Ex. ·1879· Dans un cercle de 20 m/m. perlé et bordé, la République; au-dessous ESSAI. A.B

℞ Lég. circ. à g. COCHINCHINE FRANÇAISE Ex. ·POIDS 10 GR· Dans un cercle perlé un rectangle accosté de 1—C avec quatre caractères chinois se lisant en annamite BACH | PHAN | CHI | NHUT | (100 pièces font 1 (piastre) — Grènetis perlé, tr. lisse; d. 31, ép. 1 3/4 m/m.

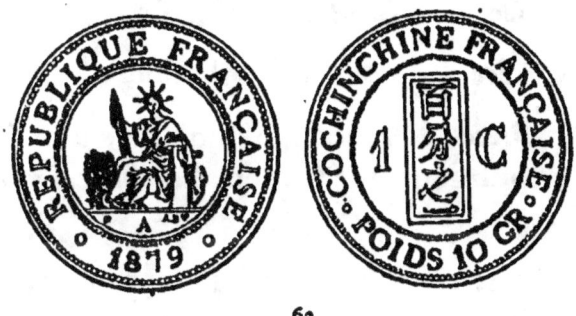

62.

62. — *Pièce de 1 cent, courante.* Semblable à la précédente, mais sous la République *abeille* A A.B *ancre.*

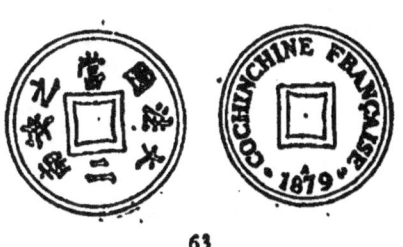

63.

63. — *Sapèque de 1/5 cent.* Lég. annam. à dr. en remontant DAI PHAP QUAC, à g. en descendant AN NAM (gouvernement de la France annamite) CHI; en haut DUONG (vaut); au bas NHI (deux) (2/1000 piastre).

℞ Lég. circ. à g. COCHINCHINE FRANÇAISE Ex. *abeille* 1879 *ancre*; A au-dessus. — La pièce

est percée au centre d'un trou carré de 5 m/m encadré. Bordure; tr. lisse; d. 21, ép. 3/4 m/m; 2 gr.

64. — Un essai de cette pièce, dans ces mêmes conditions, porte en lég. circ. ESSAI FAIT AU MONNAYAGE. Une étoile en ex. ℞ MONNAIE DE PARIS entre deux étoiles.

65. — 1884. *Pièce de 50 cents.* Semblable au n° 58, mais avec 1884 et pour différents *corne d'abondance et faisceau à la hache.*

66. — *Pièce de 20 cents.* Semblable.

67. — *Pièce de 10 cents.* Semblable.

68. — *Pièce de 1 cent.* Semblable au n° 62, mais sous la République A [A.B] et en ex. *corne d'abondance* 1884 *faisceau.*

69. — *Piastre.* Semblable au n° 55, mais avec les différents de 1884.
Cette pièce n'a pas été mise en circulation.

70. — *Pièce de 1 cent.* Semblable au n° 68, mais avec 1885.

INDO-CHINE FRANÇAISE

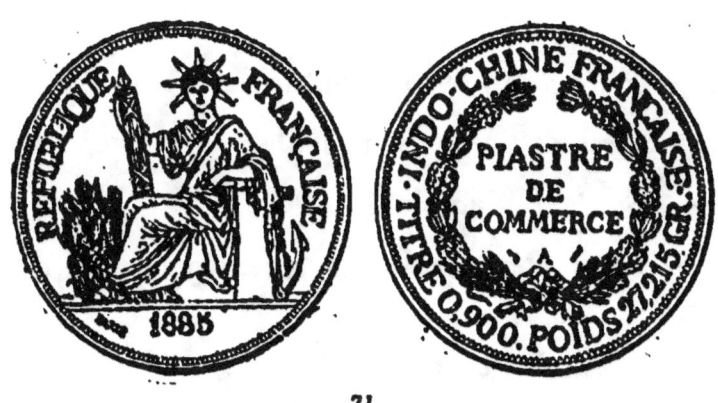

71.

71. — 1885. *Piastre.* Semblable au n° 69, mais avec **INDO-CHINE FRANÇAISE.**

72. — *Pièce de 50 cents.* Semblable.

73. — *Pièce de 20 cents.* Semblable.

74. — *Pièce de 10 cents.* Semblable.

75. — *Pièce de 1 cent.* Semblable au n° 68, mais avec **INDO-CHINE FRANÇAISE** et **1885.**

76. — 1886. *Piastre.* Mêmes type, légendes et différents.

77. — *Pièce de 1 cent.* Semblable.

78. — 1887. *Piastre.* Mêmes type, légendes et difrents.

79. — *Pièce de 20 cents.* Semblable.

80. — *Pièce de 1 cent.* Semblable.

81. — *Sapèque*. Semblable au n° 63, mais avec INDO-CHINE FRANÇAISE et en ex. *corne d'abondance* 1887 *faisceau* ; A au-dessus.

82. — 1888. *Piastre*. Mêmes type, légendes et différents.

83. — *Pièce de 10 cents*. Semblable.

84. — *Pièce de 1 cent*. Semblable.

85. — *Sapèque*. Semblable.

86. — 1889. *Piastre*. Mêmes type, légendes et différents.

87. — *Pièce de 1 cent*. Semblable.

La série *complète*, argent et bronze, frappée sur flan bruni, a figuré à l'Exposition universelle de 1889.

88. — 1890. *Piastre*. Mêmes type, légendes et différents.

ARRÊTÉ

DU GOUVERNEUR DE LA COCHINCHINE

sur les monnaies divisionnaires de la piastre.

Saïgon, le 22 décembre 1879.

Le gouverneur de la Cochinchine française, officier de la Légion d'honneur et de l'Instruction publique.

Vu la situation de l'encaisse du trésor ;

Vu l'envoi, dans la colonie, de monnaies divisionnaires de la piastre ;

Considérant que le trésor ne possède plus de monnaie divisionnaire française et que les transactions risqueraient d'être entravées ou interrompues, s'il n'était pas porté remède à cette situation ;

Sur la demande du trésorier-payeur et la proposition du directeur de l'intérieur ;

Le Conseil privé entendu,

Arrête :

Article Ier. — Les nouvelles monnaies divisionnaires de la piastre et les monnaies de billon, qui ont été frappées pour le service spécial de la Cochinchine, seront émises par le trésor, à compter du 1er janvier 1880 dans les mêmes conditions que les piastres déjà introduites par des décisions antérieures [1].

Les monnaies divisionnaires d'argent sont :

1° La pièce de 50 cents ;
2° La pièce de 20 cents ;
3° La pièce de 10 cents.

Les monnaies de billon sont :

1° Le cent ou centième de la piastre ;
2° Le sapèque ou 1/500 de la piastre.

1. Il s'agit des piastres mexicaines.

II. — La valeur de chacune de ces pièces est déterminée par le taux officiel de la piastre. Elle suivra ce taux s'il vient à être modifié officiellement.

III. — Les règlements financiers qui déterminent le mode et la quantité de mise en circulation des monnaies nationales françaises en argent et en bronze, sont applicables aux nouvelles monnaies ci-dessus désignées.

Les sapèques ne pourront être reçues par les caisses publiques de la colonie qu'en ligatures complètes de cent sapèques valant 20 cents.

Le directeur de l'intérieur et le trésorier-payeur sont chargés, en ce qui les concerne, de l'exécution du présent arrêté, qui sera enregistré, communiqué et publié partout où besoin sera.

Saïgon, le 22 décembre 1879.

<p style="text-align:center">LE MYRE DE VILERS.</p>

Vu le gouverneur :
Le Directeur de l'intérieur,
BELIARD.

DEUXIÈME PARTIE

MONNAIES ÉMISES PAR LES COLONIES

CANADA ET LOUISIANE

LA MONNAIE DE CARTE

Les commencements de la colonisation du Canada furent des plus difficiles. Le pays produisant peu, les transactions commerciales étaient rares, les exportations à peu près nulles, et, pour comble, il n'y avait pas d'argent, ce nerf du trafic comme de la guerre. Les lettres des intendants sont remplies à ce sujet de leurs doléances au ministre de la marine qui n'y pouvait rien. Le numéraire envoyé occasionnellement par le Roi, de même que celui apporté pour leur propre usage par quelques trafiquants ou immigrants, était aussitôt perdu pour la colonie, parce que les importations excédant les exportations, il y avait toujours déficit : la différence qui devait être compensée

en espèces absorbait tout et l'argent passait à l'étranger.

Pour combattre cette tendance de l'argent à émigrer, on ne trouva rien de mieux que d'en hausser le cours. On augmenta d'abord d'un tiers la valeur des monnaies importées de France [1]. C'est ainsi que les espèces particulières émises, en vertu de la Déclaration du Roi du 19 février 1670, par la Compagnie des Indes occidentales, avec la légende *gloriam regni dicent*, furent portées, par arrêt du Conseil d'État du 18 novembre 1672, savoir : la pièce de 15 sols à 20 sols, la pièce de 5 sols à 6 sols et 8 deniers, et les autres dans la même proportion. On adopta en même temps une monnaie de compte, dite *du pays*, qui valait également un tiers en plus de la monnaie de France. Ces mesures illusoires, loin de remédier au mal, n'avaient d'autre effet que d'entraver le commerce à peine naissant.

Le paiement des troupes devenait encore une autre source périodique de tribulations pour les administrateurs de la colonie. Il était d'usage de payer les soldats en janvier; mais l'argent destiné à la solde n'arrivant de France que beaucoup plus tard, l'intendant se voyait sans cesse dans la nécessité de recourir aux expédients pour satisfaire la garnison.

C'est dans cette situation pleine de périls que, à bout de ressources, Jacques de Meulles, chevalier, conseiller du Roy en ses conseils, seigneur de la Source, grand bailly d'Orléans, intendant de justice, police et finances en Canada, Accadie, Isle de Terre-Neuve et autres pays de la France septentrionale, imagina de donner cours à des billets de carte. Voici

1. Garneau, dans son *Histoire du Canada* (Québec, 1869), a évidemment fait erreur en réduisant à un quart l'augmentation de ladite valeur et celle de la monnaie de compte dite du pays.

la lettre qu'il écrivait de Québec, le 24 septembre 1685, au comte de Toulouze, ministre secrétaire d'État au département de la marine, pour lui faire part des résultats de ce premier essai :

« ... Je me suis trouvé cette année dans une très
« grande nécessité touchant la subsistance des sol-
« dats ; vous n'aviez ordonné de fonds, Monseig',
« que jusques en janvier dernier, je n'ay pas laissé de
« les faire vivre jusques en septembre qui font huit
« mois entiers. J'ay tiré de mon coffre et de mes
« amis tout ce que j'ay pû, mais enfin les voyant hors
« d'estat de me pouvoir rendre service davantage, et
« ne sçachant plus à quel saint me voüer, l'argent
« estant dans une extrême rareté, ayant distribué des
« sommes considérables de tous costez pour la solde
« des soldats, je me suis imaginé de donner cours au
« lieu d'argent à des billets de cartes que j'avois fait
« couper en quatre ; je vous envoye, Monseigneur,
« des trois espèces, l'une estant de quatre francs,
« l'autre de quarante sols et la troisième de quinze
« sols, parce qu'avec ces trois espèces je pouvois faire
« leur solde juste d'un mois, j'ay rendu une ordonce
« par laquelle j'ay obligé tous les habitans de rece-
« voir cette monnoye en payement et luy donner cours,
« en m'obligeant en mon nom de rembourser lesdits
« billets, personne ne les a refusés et cela a fait
« un si bon effet que par ce moyen les trouppes ont
« vescu à l'ordinaire. »

Cette lettre a son importance : elle fixe à l'année 1685 la première émission de la monnaie de carte qui paraît avoir échappé aux recherches de la plupart des auteurs qui ont écrit sur la matière.

Les cartes de de Meulles, jointes à sa lettre au ministre, ont disparu, et il ne s'en trouve aucun spécimen dans les dépôts publics de France ou du Ca-

nada. Sauf la valeur et la dimension de ces cartes, on n'en connaît pas les dispositions. George Heriot, maître général des postes de l'Amérique britannique, dans ses *Voyages au Canada* en 1805, cité par Alfred Sandham dans son ouvrage *The Coins, Medals and Tokens of the Dominion of Canada* (Montréal, 1869), dit que chaque carte portait l'empreinte des armes de France (sur de la cire), sa valeur nominale et les signatures du trésorier, du gouverneur général et de l'intendant. Il semble difficile d'admettre qu'autant d'inscriptions aient pu figurer sur une surface aussi restreinte que présente le quart d'une carte à jouer, et l'éminent historien américain, Francis Parkman, dans *The old Régime in Canada*, en se référant, pour la description de ces cartes, à un Mémoire adressé au Régent en 1715, n'a pas remarqué que l'auteur indique d'autres valeurs que celles de l'émission primitive et paraît viser une émission ultérieure. Il y a tout lieu de croire que les cartes de de Meulles ne portaient que l'empreinte dans la cire à cacheter d'une fleur de lis couronnée[1], leur valeur et les signatures du commis du trésorier et de l'intendant.

Le successeur de de Meulles, M. de Champigny, trouva la situation financière de la colonie aussi embarrassée que son prédécesseur. Le 19 novembre 1690, il informe le ministre que le défaut de fonds l'a mis dans la nécessité de faire une monnaie de carte. Le 10 mai 1691, il dit encore : « Quoique nous
« ayons, M. le comte de Frontenac (gouverneur gé-
« néral) et moy, fait tirer, par le commis de M. de
« Lubert (trésorier), au mois de novembre dernier,
« pour 87,377 livres de lettres de change sur France,

1. Cet emblème se trouve sur les monnaies frappées à Pondichéry en 1700.

« affin d'avoir des fonds en ce pays, nous n'avons pas
« laissé d'estre obligez de faire cette année une nou-
« velle monnoye de cartes pour satisfaire à toutes les
« dépenses, une partie de nos fonds qui sont en mu-
« nitions n'étans pas arrivez l'année dernière, et nous
« avons fait rembourser la monnoye de cartes faite en
« 1690. Il est bien nécessaire, Monseigneur, de se
« servir de quelque autre expédient pour avoir des
« fonds en ce pays tous les ans qui puissent sufir
« pour faire les dépenses des cinq ou six premiers
« mois de l'année suivante. Si vous voulez donner un
« ordre pour faire payer en France à deux ou trois
« mois de veüe les lettres de change que l'on feroit ti-
« rer icy par le commis de M. de Lubert au départ
« des derniers vaisseaux, on pourra trouver à em-
« prunter de nos marchands jusqu'à cinquante mil
« écus en argent comptant. Nous vous prions, Mon-
« seigneur, d'y vouloir penser et de considérer le tort
« que cela fait aux troupes qui achètent beaucoup
« plus cher en monnoye de cartes qu'elles ne feroient
« en argent comptant et encore ont elles bien de la
« peine à trouver le nécessaire. »

En 1696, la colonie avait fait des dépenses extraor-
dinaires occasionnées par la guerre. De Champigny
renouvelle sa demande : « Nous espérons que vous
« aurez la bonté de nous les faire remplacer affin de
« nous mettre en état de satisfaire aux dettes dans
« lesquelles nous sommes engagés par le moyen des
« cartes. »

Et le 20 octobre 1699 : « Les provisions que j'ay
« été obligé de faire tous les ans, l'envoy de France
« d'une bonne partie de la solde en farines ou lards
« qui n'ont été convertis en leur paye que longtems
« après, les dépenses faites au delà des fonds cha-
« que année, principalement celle de 39,033 l. 6 s. 1 d.

« en 1693 avec le manque de fonds causé par les
« pertes à la mer en 1690, 1691 et 1692, ont été la
« cause de la fabrique de la monnoye de cartes,
« n'ayant pas d'autres fonds pour toutes ces dépenses
« et pour le remplacement de ces pertes, je ne croy
« pas qu'il y ait lieu, Monseigneur, à me blâmer de
« m'être servy de ce moyen, étant absolument im-
« possible d'en user autrement jusqu'à ce qu'il eut
« plu au Roy d'ordonner des fonds au moins pour
« toutes les dépenses excédentes et les pertes. »

Les fonds si impatiemment attendus arrivent enfin. Il en accuse réception au ministre, le 15 octobre 1700 :
« Toute la colonie est très obligée à S. M. et moi
« particulièrement de ce qu'elle a bien voulu nous
« mettre en état d'acquitter les anciennes dettes
« faites pendant la guerre pour remplacer les pertes
« faites sur mer en 1690, 1691 et 1692 ».

Mais les bonnes dispositions du gouvernement du roi se ralentissent les années suivantes. Les fonds ne sont plus envoyés régulièrement et les intendants qui se succèdent se trouvent sans cesse dans la nécessité de recourir à une émission de monnaie de cartes pour faire face à leurs dépenses. Raudot père et fils, intendants, écrivent au ministre le 23 octobre 1708 :

« On ne peut se dispenser, Monseigneur, de faire
« de tems en tems de petites cartes, lesquelles passantes
« en beaucoup de mains, se gatent et s'usent plus
« que les grosses, c'est la seule monoye qui soit en
« ce païs, n'y en ayant aucune autre des petites espè-
« ces de France qui y étoient venues autrefois comme
« des pièces de 4° et sols marqués ayants toutes
« repassées avec tout l'argent monoyé qui y étoit. Les
« Srs Raudot voudroient bien n'être point obligés
« d'en faire, cette fabrication ne leur cause que de la
« peine et de l'embarras parce qu'il faut qu'ils signent

« et fassent frapper toutes ces cartes, mais le besoin
« que le public en a par la cessation du commerce
« entre les habitans qui arrive quand la monnoye
« manque, les obligent à prendre tous ces soins. Ils
« peuvent vous assuerer, Monseigneur, que quand ils
« en font de petites ils en brulent autant de celles de
« messieurs de Champigny et de Beauharnois [1] qui
« se trouvent des plus gatées, ainsy il ne se trouve
« point d'augmentation de cartes ».

Pas plus que celles de de Meulles, les cartes émises par de Champigny, de Beauharnois et Raudot, ne se sont retrouvées. On les brûlait après leur remboursement et il ne s'en est pas rencontré d'égarées. Un *Mémoire* anonyme *sur l'état présent du Canada* (1712), dit que ces cartes portaient « deux empreintes, la valeur de la carte ou son prix au dessous, le cachet du gouverneur et les signatures de l'intendant et du trésorier en charge ». Mais l'auteur, en avançant que « les cartes ont commencé sous l'intendance de M. de Champigny », n'a sans doute pas eu connaissance de celles de son prédécesseur.

Le Mémoire au Régent, de 1715, cité plus haut, dit qu'il y avait « empreints une fleur de lis couronnée, les armes ou paraphes de Mrs. les gouverneurs et intendants et les signatures du commis du trésorier de la marine à Québec, sous l'inscription d'une livre, de deux livres, de quatre livres, de seize livres et de trente deux livres ».

Un troisième Mémoire du Conseil de marine, de 1717, en donnant une description de cartes, précisément celles de 1714 que nous reproduisons, en attribue également la première émission à de Champigny qui quitta cependant la colonie en 1702.

1. Intendant du Canada de 1702 à 1705.

On voit que les auteurs de ces Mémoires ne s'accordent pas sur la rédaction des cartes primitives ; et de fait, l'émission de de Meulles a été éphémère et n'a laissé de traces que dans sa lettre au Ministre.

On ne trouve une première description des cartes que dans la délibération prise le 1ᵉʳ octobre 1711 par MM. de Vaudreuil, gouverneur ; Raudot, intendant ; et de Monseignat, contrôleur de la marine, mais au sujet seulement de la fabrication de 3,000 cartes de 100 livres et de 3,000 cartes de 50 livres :

L'écriture des cartes de 100 livres en travers, sur des cartes noires entières [1].

Et l'écriture des cartes de 50 livres de haut en bas, sur des cartes rouges entières.

Les poinçons empreints à chacun des coins, savoir :

1° Celui où il y a une fleur de lis sur un piédestal dans un cordon de petites fleurs de lis, en haut, au côté droit ;

2° La même empreinte au bas, au côté gauche ;

3° Celui de M. de Vaudreuil, représenté par trois écussons fascés deux en chef et un en pointe, surmonté d'une couronne de marquis avec un cordon autour, au bas, au côté droit ;

4° Et celui de l'intendant représenté par un croissant surmonté d'un épi de blé couronné de quatre étoiles avec deux palmes au cordon, en haut, au côté gauche.

Ces cartes portaient en haut la signature du commis du trésorier, au centre la valeur nominale et l'année d'émission et au bas sur la même ligne, les signatures du gouverneur et de l'intendant.

C'est le commis du trésorier qui confectionnait les cartes et qui y mettait lui-même ces deux dernières signatures.

1. C'est-à-dire des cartes aux figures noires.

Sur des cartes entières de 32 livres, d'une émission précédente (1708), les poinçons étaient empreints sur la même ligne, en haut de la carte.

Cette monnaie de carte fut abolie en 1717 et le numéraire seul circula avec sa valeur intrinsèque augmentée d'un tiers. L'usage exclusif de l'argent ne dura pas longtemps. Le commerce fut le premier à demander le rétablissement du papier-monnaie, plus facile à transporter. On revint donc aux cartes avec les mêmes multiples et les mêmes divisions, en laissant toutefois aux autorités locales la latitude de leur donner cours pour la moitié de leur valeur (Déclaration royale du 21 mars 1718).

Une ordonnance du roi du 2 mars 1729, prescrit la fabrication de 400 mille livres de monnaie de carte de 24, 12, 6 et 3 livres; 1 liv. 10 sols; 15 sols et 7 sols 6 den, « lesquelles seront empreintes des armes de Sa Majesté et écrites et signées par le contrôleur de la marine de Québec. Les cartes de 24, 12, 6 et 3 liv. seront signées aussi par le gouverneur lieutenant général et par l'intendant ou commissaire ordonnateur. Celles de 1 liv. 10 sols, de 15 sols et de 7 sols 6 den. seront seulement paraphées par le gouverneur lieutenant général et l'intendant ou commissaire ordonnateur ». En 1733, un édit royal ordonne la fabrication de 200 mille livres en augmentation de la même monnaie, et deux ans après, une autre ordonnance royale dispose qu'il en sera fait également 200 mille livres destinées à avoir cours à la Louisiane. Ces cartes étaient de 20, 15, 10 et 5 liv.; 2 liv. 10 sols, 1 liv. 5 sols, 12 sols 6 den. et 6 sols 3 den. En 1741, M. de Beauharnois s'excuse auprès du ministre d'avoir fait émettre sans ordres 60 mille livres de cartes et rend compte peu de temps après du crédit bien établi qu'ont trouvé ces cartes dans les opérations du commerce.

Lorsque la somme de monnaie de carte ne suffisait pas pour les besoins publics, on y suppléait par des Ordonnances de paiement signées par l'intendant seul et non limitées par le nombre, procédé qui devait empêcher tout contrôle. Les moindres étaient de vingt sous et les plus considérables de cent livres. Elles étaient libellées ainsi:

COLONIES 17

Dépenses générales.
N°

Il sera tenu compte par le Roi au mois d'octobre prochain, de la somme de

valeur en la soûmission du Trésorier, restée au bureau du contrôle.

A Québec, le

C'était une formule de 111 sur 145 millim. imprimée en France [1].

Les billets de carte et les ordonnances de paiement circulaient dans la colonie et y remplissaient les fonctions de l'argent jusqu'au mois d'octobre. C'était la saison la plus reculée où les vaisseaux dussent partir du Canada. Alors on convertissait tous ces papiers en lettres de change qui devaient être acquittées par le trésorier général de la marine à Paris.

1. L'imprimerie ne fut introduite que très tard au Canada; le 4 mai 1749, le marquis de la Galissonnière, commandant général, réclamait au ministre de la marine l'établissement d'une imprimerie pour la publication des actes du gouvernement.

En 1734, l'intendant Hocquart accuse réception au ministre d'une somme de 6,000 livres en *sols marqués*. Le 28 octobre 1738, il mande encore « d'ordonner « que dans les fonds qui seront envoyés l'année pro- « chaine, l'on y comprenne pour 6,000 livres de *sols* « *marqués*. Cette monnoie sera fort utile dans le païs « pour ayder à la circulation. Les cartes de 7 sols « 6 deniers estant trop fortes pour l'usage ordinaire « des habitans et pour faire les appoints chez le tré- « sorier ».

Le 28 février 1742, le roi ordonne une nouvelle fabrication de 120 mille livres et la Déclaration royale, du 18 avril 1749, qui autorise une émission de 180 mille livres en augmentation de celle prescrite par l'ordonnance du 2 mars 1729, en porte le total à un million de livres.

La guerre qui survint au Canada apporta un trouble profond dans les finances de la métropole déjà obérées par la guerre de Sept-Ans. Le paiement des dépenses de la colonie fut suspendu par arrêt du 15 octobre 1759 et les lettres de change tirées sur le Trésor demeurèrent impayées. Le Canada abandonné à ses faibles ressources, vit bientôt son papier-monnaie tomber en complet discrédit et perdre toute valeur commerciale.

Après la conclusion de la paix, le Conseil d'État, par un arrêt en date du 29 juin 1764, décida l'extinction et la liquidation définitive de la monnaie de carte. Elle avait duré quatre-vingts ans.

En résumé, les valeurs émises aux différentes époques sont de 7 sols 6 deniers; 10 et 15 sols ; 1 livre ; 1 livre 10 sols ou 30 sols ; 2, 3, 4, 6, 12, 24, 32, 50 et 100 livres, différenciées par la forme et la dimension des cartes et par la couleur rouge ou noire des figures. Il n'y eut pas de cartes au-dessous de 7 sols 6 de-

niers, comme l'avance à tort Raynal (*Histoire philosophique et politique des établissements des Européens dans les deux Indes*), cité par Garneau. Le *marqué*, monnaie de billon de 2 sols, suffisait aux menues transactions.

Les cartes qui se trouvent dans les dépôts publics, à Paris, sont les suivantes :

ARCHIVES DE LA MARINE

Emission de 1714.

Cent livres.	Carte entière, 56/85 m/m, l'écriture dans le sens large de la carte.
Cinquante livres.	Carte entière, l'écriture dans le sens étroit.
Quarante livres.	Carte entière, angles coupés, écriture en sens large.
Vingt livres.	Carte entière, angles coupés, écriture en sens étroit.
Douze livres.	Coupure de carte, 56 m/m carrés.

Six livres.	Coupure, 45/56 m/m, angles coupés, écriture en sens étroit.
Quatre livres.	Coupure, 40/50 m/m, écriture en sens étroit.
Deux livres.	Coupure, 33/50 m/m, écriture en sens étroit.
Vingt sols.	Coupure, 32/46 m/m, écriture en sens large.
Quinze sols.	Coupure, 31/42 m/m, écriture en sens étroit.
Dix sols.	Coupure, 28/42 m/m, écriture en sens étroit.

Les cartes de douze à cent livres sont signées en haut *Duplessis* (commis du trésorier), et au bas *Vaudreuil* (gouverneur général) et *Begon* (intendant).

Celles de 6 livres, 4 livres et 2 livres sont signées en haut *Duplessis* et au bas *Begon*.

Celles d'une livre, 15 sols et 10 sols sont signées en haut *Duplessis* et au bas d'un *B*.

Elles sont toutes timbrées d'un poinçon à sec rond de 5 millimètres (entièrement effacé). Celles de 100 et 50 livres, aux quatre angles, celles de 40 et 20 livres, au centre des quatre côtés; celles des 12, 6 et 4 livres, un timbre en haut et deux au bas; celles de 2 livres, un timbre en haut ; celles de 20, 15 et 10 sols, un timbre en haut et en bas.

Les poinçons des cartes *entières* représentaient en haut, à droite, une fleur de lis sur un piédestal dans un cordon de petites fleurs de lis ; la même empreinte au bas, à gauche. Sur la même ligne, les armes de M. de Vaudreuil, et en haut, à gauche, les armes de M. Begon : d'azur au chevron d'or, accompagné en chef de deux roses et en pointe d'un lion du même.

La coupure de 10 sols, reproduite ci-contre, n'appartient pas à cette émission ; elle porte la même date, mais est d'une autre série. Elle se distingue par le timbre d'en haut, un V antique sommé d'une couronne de marquis; celui d'en bas, trois fleurs de lis dans un cœur et le libellé *dix sols* au lieu de *pour la somme de dix sols*. Elle est en *carton*. 28/44 millimètres.

BIBLIOTHÈQUE NATIONALE

Emission de 1729.
 (Ord. du 2 mars)

Vingt-quatre livres. Carte entière, écriture en sens large.

Douze livres. Carte entière, angles coupés, écriture en sens large.

Six livres. Coupure en carré.

MONNAIE DE CARTE. 139

Trois livres. Coupure en carré, angles coupés.
Trente sols. Coupure, écriture en sens étroit.
Quinze sols. Coupure, angles coupés, écriture en sens large.
Sept sols six deniers. Coupure, écriture en sens étroit.

Ces cartes sont à peu près de même dimension que les précédentes. Elles sont frappées de deux timbres humides aux armes de France, les unes couronnées, les autres entourées de lauriers. Elles sont toutes signées en haut *Varin* (commis du trésorier); celles de 24, 12, 6 et 3 livres portent en outre les signatures de *Beauharnois* (gouverneur) et *Hocquart* (intendant), et celles de 30 sols, 7 sols et 15 sols 6 deniers, un B et le paraphe de Hocquart.

ARCHIVES NATIONALES

Emission de 1749.
(Ord. du 18 avril)
Sept sols six deniers. Coupure de 30/55 m/m, écriture en sens étroit, frappée de deux

timbres secs ovales aux armes de France et de Navarre, signée en haut *Varin* et au bas *H* et *B*.

Emission de 1757.
Quinze sols.

Coupure de 47/53 m/m. angles coupés, écriture en sens large, mêmes timbres que la précédente, signée en haut *Devillers* et au bas *V* et *B*.

CONSEIL DE MARINE.

MÉMOIRE

*sur la monnoye de Carte
et historique de ce qui s'est passé à ce sujet.*
12 avril 1717.

Le Conseil de Marine, avant que d'expliquer son avis sur ce qu'il y a à faire pour remédier aux inconvéniens que l'introduction de la monnoye de carte a produits au Canada, croit qu'il est à propos de rappeler ce qui s'est passé à ce sujet.

Il faut d'abord savoir que le feu Roy, par Déclaration du 19 février 1670, ordonna une fabrication de menüe monnoye d'argent et de cuivre pour l'Amérique, de la valeur depuis 15 sols jusqu'à deux deniers.

La Compagnie des Indes occidentales[1], qui subsistoit encore, obtint, le 18 novembre 1672, un arrest par lequel la valeur de cette monnoye fut augmentée d'un tiers en sus. Par le mesme arrest, il fut ordonné que toutes les Espèces de monnoyes de France qui passeroient en Amérique y auroient pareillement cours pour le tiers en sus de leur valeur et que les stipulations, contracts, achats ou payemens y seroient faits en argent sur le mesme pied du tiers en sus.

Le motif de cet arrest fut de faire rester en Amérique les Espèces qui y passeroient de France.

D'ailleurs, cet arrest estoit très avantageux à la Compagnie des Indes occidentales. Elle payoit les officiers avec cette monnoye sur le pied de l'augmentation; elle achetoit les marchandises et services des habitans avec cette mesme monnoye, et elle donnoit, dans l'un et l'autre cas, un bénéfice du tiers en sus. Elle ne faisoit pas un moindre profit sur

1. (En marge) Elle a esté révoquée par Édit du mois de décembre 1674.

les marchandises de France qu'elle vendoit en Amérique, parce qu'elle en augmentoit le prix à proportion de l'augmentation des Espèces.

De là est venue la distinction de deux sortes de monnoyes dans les Colonies. On appelle l'une monnoye de France, en la prenant sur le pied de la valeur qu'elle a en France; on appelle l'autre monnoye du pays, en la regardant sur le pied du cours qu'elle a dans le pays. Suivant cette idée, une pièce de 10 s., monnoye de France, a cours, en Canada, pour 13 s. 4 d.; un sol de 15 d. de France y a cours pour 20 d. et les autres Espèces à proportion. Mais aujourd'hui, cette augmentation de monnoye n'a rien de réel et ne réside proprement que sur l'imagination, car il est certain que toutes les marchandises se vendent dans tous les pays suivant la proportion qu'il y a entre la monnoye avec laquelle elles sont achetées et celle qu'on reçoit en les vendant; et comme tout ce qui se porte en Canada s'achète en France et que tous les retours s'y font, on suit, dans les achats et ventes, la proportion qu'il y a entre la différente valeur des Espèces suivant le cours qu'elles ont en France et en Canada, cela est vray que l'on aura en Canada, pour 3 liv., en monnoye de France, ce qui coûtera 4 liv. en monnoye dite du pays.

On a cessé de connaistre, aux Isles de l'Amériqué, l'augmentation de la monnoye de France, lorsque la Compagnie des Indes occidentales a cessé, et on n'y a plus parlé de la monnoye du pays, personne n'ayant intérest de la soutenir. Il n'en a pas été de mesme en Canada où le castor et les équipemens qu'on faisoit aux coureurs de bois pour aller faire la traite, ont donné lieu de continuer l'augmentation de cette monnoye.

Ces coureurs de bois sont des Canadiens qui vont dans la profondeur des terres pour traiter le castor avec les sauvages. On leur avançoit, dans la Colonie, une somme, monnoye du pays, qui leur était donnée en marchandises dont ils avaient besoin pour cette traite, et ils s'obligeoient de faire, à leur retour, le payement en castor de la mesme somme, monnoye de France. Par exemple, on donnoit à ces cou-

reurs de bois pour 3,000 liv. de marchandises, monnoye du pays, lesquelles ne valoient que 2,250 liv., monnoye de France, et ils rendoient 3,000 liv. en castor, monnoye de France, ce qui donnoit un profit de 750 liv. à celui qui équipoit pour l'avance et les risques pendant dix huit mois ou deux ans que duroit ordinairement le voyage de ces coureurs de bois.

Quoique la traite du castor dans les bois ait cessé en partie par la défense qu'il y a eûe d'y aller, la distinction de la monnoye du pays à celle de France a toujours continué et subsiste encore aujourd'huy de manière que la somme dont on convient dans les achats et ventes est censée du pays, à moins que l'on ne spécifie que c'est monnoye de France. Mais, outre que cette différence n'est à présent d'aucune utilité et qu'elle ne réside que dans l'imagination, comme on vient de l'expliquer, parce que les marchandises et effets se vendent, en Canada, plus cher d'un tiers en sus en monnoye dite du pays que s'ils étoient achetés en monnoye de France, le moyen qu'il paroist qu'on a voulu employer pour faire rester ces Espèces dans les Colonies en y augmentant leur valeur, n'a pas eu l'effet qu'on s'estoit proposé et on sait d'ailleurs par expérience que l'augmentation des Espèces dans un pays n'est pas un moyen pour les y faire rester.

C'est pourquoy le Conseil proposera, dans la suite de ce Mémoire, d'abroger cette différence de monnoye et d'ordonner que les Espèces auront cours, à l'avenir, en Canada pour la mesme valeur qu'elles ont en France.

Mais, auparavant, il faut expliquer tout ce qui s'est passé à l'égard de la monnoye de carte et le rapport qu'elle a avec les deux différentes valeurs de monnoye dont il vient d'estre parlé.

Dans les premiers tems, le Roy envoyait chaque année en Canada, sur un de ses vaisseaux, les fonds nécessaires pour les dépenses de l'année suivante, en sorte qu'il y avoit toujours chez le commis du trésorier général de la Marine en Canada, des fonds suffisans pour payer les dépenses de l'année courante, jusqu'à l'arrivée du vaisseau qui apportoit

de nouveaux fonds. Dans la suite, les fonds n'ayant pu être remis d'avance, on se contenta d'envoyer ceux de l'année courante; mais comme le vaisseau qui les portoit n'arrivoit ordinairement en Canada qu'au mois de septembre ou d'octobre, et qu'alors presque toutes les dépenses de l'année estoient faites, M. de Champigny, qui estoit intendant, fut obligé de faire de la monnoye de carte pour satisfaire au courant des dépenses de l'année.

Les Espèces de France ayant cours en Canada, ainsy qu'il a déjà été dit, pour le tiers en sus de leur valeur, on a donné à la monnoye de carte la mesme valeur du tiers en sus, afin de lui conserver une juste proportion avec la monnoye dite du pays ; ainsy, une carte de 20 s., monnoye du pays, ne vaut que 15 s., monnoye de France, et les autres cartes de différentes valeurs à proportion.

Cette monnoye fut faite sur des cartes à jouer coupées de différentes façons suivant la différente valeur qu'on leur donne. La valeur estoit écrite de chaque côté, de la main du commis du trésorier, et toutes les cartes estoient signées par le gouverneur général, par l'intendant et par le commis du trésorier; on y frappoit les armes du Roy et celles du gouverneur général et de l'intendant; on faisoit des procès verbaux de la fabrication de ces cartes et en mesme temps, le gouverneur général et l'intendant rendoient une ordonnance pour leur donner cours dans le pays. On a continué d'en user de mesme à chaque fabrication de nouvelles cartes; on les donnoit au commis du trésorier pour luy tenir lieu des fonds qui auroient deû luy estre remis de France, et il en donnoit son récépissé.

On faisoit chaque année précisément pour la mesme somme qui devoit arriver de France par le vaisseau du Roy, et à l'arrivée du vaisseau, l'intendant faisoit retirer exactement toute la monnoye qui avoit esté faite au moyen des fonds qu'il recevoit et de lettres de change qu'il faisoit tirer sur les trésoriers généraux de la Marine pour la facilité du commerce. Toutes les cartes qu'on retiroit estoient rapportées par le commis du trésorier au gouverneur général, à l'intendant et au controlleur de la Marine, lesquels, après

les avoir comptées et examinées, les faisoient brusler en leur présence et en dressoient un procès verbal pour la décharge du commis du trésorier à qui elles avoient esté données pour les fonds. Le mesme ordre s'observe encore aujourd'huy pour les cartes qui sont bruslées.

Pour entendre ce que c'est que les lettres de change qu'on vient de dire que l'on tiroit sur les trésoriers généraux, il est à propos d'expliquer comment et pourquoy elles estoient données. Les officiers qui sont payez par le Roy ayant, de mesme que les habitans, moins besoin d'argent que des effets et marchandises qui leur sont nécessaires, ayment mieux estre payez en France que dans la Colonie. Ils donnent leurs quittances d'appointemens au commis du trésorier qui leur fournit des lettres de change sur le trésorier général, et ils les adressent à leurs correspondans en France qui en reçoivent le payement et leur envoyent ensuite ce dont ils ont besoin. Ceux qui veulent faire remettre de l'argent en France, le portent de mesme au commis du trésorier qui leur donne pareillement des lettres de change sur le trésorier général. Cet usage est étably pour la facilité du commerce.

Les intendans qui ont succédé à M. de Champigny ont continué de faire chaque année de la monnoye de carte pour satisfaire au courant des dépenses, et ils ont toujours retiré exactement toute celle qui estoit faite à l'arrivée du vaisseau qui apportoit les fonds de l'année.

Cela n'a causé aucun inconvénient jusqu'en 1709 que les fonds ont cessé d'estre remis totalement et les lettres de change acquittées, ce qui a fait passer en France le peu d'argent monnoyé qui pouvoit rester dans la Colonie, si bien qu'on n'y a vu depuis ce tems que de la monnoye de carte.

Cette cessation d'envoy de fonds a donné lieu à la multiplication de cette monnoye, parce que n'estant fait aucune remise de fonds pour la retirer, on a esté obligé d'en fabriquer chaque année pour la somme qui auroit dûe estre envoyée de France.

Le montant devint si considérable qu'on commença à douter dans le pays qu'elle fut jamais remboursée, ce qui

la fit tomber dans un si grand discrédit et augmenter à un tel point le prix des marchandises que le pays en souffrit infiniment et que le commerce en fut interrompu.

Cet inconvénient ayant fait prendre la résolution de l'éteindre entièrement, on supposa, en 1714, qu'il y en avoit pour 1,600 m. liv., monnoye de France, et M. Begon, intendant en Canada, ayant marqué que les habitans se trouveroient heureux d'en estre remboursez en y perdant moitié, on détermina de retirer toute cette monnoye de carte sur le pied de la moitié de perte, à quoy les habitans consentirent, mais les 800 m. liv. qu'il falloit remettre estant une somme trop considérable pour en faire la remise en une seule fois, on résolut de la payer en cinq ans et de faire à cet effet chaque année un fond de 160 m. liv. qui absorberoit pour 320 m. liv. de monnoye de carte. Les ordres furent donnés en conséquence et, depuis, il a esté tiré sur le trésorier général, 577,690 liv. de lettres de change qui ont deû éteindre pour 1,155,380 liv. de monnoye de carte, de sorte qu'il n'en devroit plus rester à présent que pour 450 m. liv.

Mais les fonds de 1714 et 1715 n'ayant pu estre remis, on a esté dans l'obligation, pour payer les dépenses de ces deux années, de conserver partie de la monnoye de carte qui auroit deû estre bruslée, en sorte qu'il y en a encore actuellement pour environ 1,300 m. liv., monnoye de France, et elle est toujours si décriée, que les habitans, dans leur propre commerce, ne la prennent au plus que pour la moitié de sa valeur.

Comme les mesmes raisons qui avoient fait prendre la résolution de la supprimer subsistent plus que jamais, il est évident que le plus grand bien qu'on pourroit faire à la Colonie est de prendre des mesures pour en bannir à jamais cette espèce de monnoye.

On propose, à cet effet, de continuer à en retirer chaque année pour 160 m. liv. sur le mesme pied de la moitié de perte, et pour empescher qu'on en fasse de nouvelle à l'avenir, il sera indispensablement nécessaire d'envoyer dorénavant les fonds par avance suivant qu'il se pratiquoit avant l'introduction de cette sorte de monnoye.

Cependant, comme il n'est pas possible de faire un pareil envoy cette année, on sera encore obligé de fabriquer, pour la dernière fois, de la nouvelle monnoye de carte pour la dépense d'une année, et d'envoyer en mesme tems les fonds d'une autre année, au moyen de quoy, ce qui sera fait de carte payera les dépenses de l'année courante, 1717, qui seront déjà deûes pour la plus grande partie à l'arrivée du vaisseau, et le fond qu'on envoyera en argent se trouvera porté d'avance, comme cela se foisoit autrefois, pour l'année 1718, ce qui se continuera dans la suite au moyen du mesme fond qui sera porté tous les ans.

Les dépenses ordinaires de ceste Colonie sont de 315 m. liv. payées sur les fonds de la Marine et de 95 m. liv. sur la ferme du domaine de l'Occident. Il n'est question icy que de ce qui est payé sur les fonds de la Marine, parce que ceux assignés sur la ferme du domaine ont toujours esté acquittés sur les lieux chaque année par le fermier sans interruption.

On peut prendre deux partis à l'égard de la fabrication de la monnoye de carte qu'on propose de faire encore pour cette année. L'un, de la faire différente de celle qui existe actuellement, et d'ordonner que cette nouvelle monnoye aura cours en Canada pour la mesme valeur que la monnoye de France. L'autre parti est de la faire semblable à celle qui existe à présent. Si l'on suit ce dernier parti, il faudra en ce cas faire fabriquer de cette monnoye pour une fois autant que la somme qui devroit estre remise en argent pour la dépense d'une année, en sorte que la dépense d'une année estant de 315 m. liv., il faudra faire de la monnoye de carte pour 630 m. liv., parce que, comme le Roy ne remboursera toute la monnoye de carte que sur le pied de la moitié de sa valeur, il ne seroit pas juste de la donner en payement pour sa valeur entière.

On a cy devant observé qu'il est absolument nécessaire d'envoyer d'avance les fonds d'une année, suivant l'usage qui se pratiquoit autrefois, parce qu'il ne va qu'un vaisseau du Roy chaque année dans la Colonie où il faut que les officiers et soldats soient payez chaque mois comme partout

ailleurs, ce qui ne se peut, à moins que le vaisseau d'une année ne porte tous les fonds qu'il faut jusqu'à l'arrivée de celuy qui doit aller l'année suivante.

Si on vouloit se dispenser d'envoyer les fonds d'avance, il n'y auroit d'autre moyen que celuy de rétablir l'usage de faire de la monnoye de carte pour les dépenses d'une année et de la retirer comme on faisoit par le passé à l'arrivée des fonds qui seroient portés par les vaisseaux du Roy, mais quoiqu'on ait dit que cela n'a produit aucun préjudice dans les commencemens, on ne pourroit rétablir aujourd'huy cet usage sans beaucoup d'inconvéniens parce que cette monnoye estant décriée au point qu'elle l'est, les habitans du pays craindroient que, si après la suppression on en fabriquoit encore de nouvelles, on ne voulut rétablir un usage dont on est si mécontent. Ainsi l'envoy des fonds par avance est le seul expédient qui puisse remédier à tous ces inconvéniens.

Il reste à établir un ordre pour faire acquitter tout le montant, y compris celle qu'on fera encore pour la dépense d'une année. On a supputé que ce remboursement sur le pied de 160 m. liv. par an durera jusqu'en 1724 inclusivement.

Comme il ne seroit pas juste qu'il dépendît de personne de faire payer les uns préférablement aux autres, il est à propos d'ordonner à l'intendant de faire un rolle exact de tous ceux qui lui remettront des cartes pour avoir des lettres de change. S'il ne lui en estoit remis que pour 160 m. liv. de lettres de change à tirer chaque année, il n'y auroit point de difficulté mais comme vraisemblablement il lui en sera apporté les premières années pour des sommes plus considérables, il faut qu'il fasse tirer les lettres de change au sol la livre, c'est à dire qu'il fasse une juste répartition des lettres de change à proportion de ce que chacun lui aura remis de monnoye de carte, de sorte qu'en ne tirant que pour 160 m. liv. de lettres de change [par an, chacun y ait une part proportionnée au montant de la monnoye de carte qui aura esté apportée à l'intendant.

Pour empescher qu'on ne se serve des cartes qui auront

esté retirées chaque année au moyen de lettres de change qu'on tirera sur le trésorier général, il sera ordonné au gouverneur général et à l'intendant de brusler exactement, comme il s'est pratiqué par le passé, toutes les cartes pour lesquelles il aura esté donné des lettres de change, et il sera aussi défendu au commis du trésorier en Canada de payer à l'avenir autrement qu'en argent, lorsqu'il aura une fois payé les dépenses de cette année avec la monnoye de carte qui doit estre faite à cet effet.

A l'égard des fonds de 160 m. liv. qu'il faudra chaque année pour acquitter les lettres de change qui seront tirées jusqu'en 1724, il est à propos d'expliquer ce qui a esté fait sur cela pour le passé.

M. de Pontchartrain et M. des Marets jugèrent à propos de ne point faire tirer des lettres sur les trois trésoriers généraux, chacun pour ce qu'ils devoient des années de leurs exercices afin d'oster de l'esprit des habitans que ces lettres pourroient avoir le mesme sort que celles qui avoient esté tirées dans les derniers tems pour le courant des dépenses, lesquelles ils ont esté obligez d'employer en rentes.

Ils convinrent de faire tirer ces lettres sur M. Gaudion seul, afin de persuader aux habitans que c'estoit affaire nouvelle et qu'il seroit fait de nouveaux fonds pour cela. Ils convinrent effectivement d'en faire le fond au Trésor royal sur ce qui restoit deû au trésorier de ses exercices de 1710 et 1713. Il fut aussi convenu qu'il se chargeroit en recette extraordinaire au profit du Roy du bénéfice de la moitié de la valeur de la monnoye de carte et que les autres trésoriers luy fourniroient des récépissés comptables pour ce qui regarderoit de leurs exercices.

En conséquence, les ordres furent donnés à Québec et il a esté tiré des lettres de change pour les années 1715, 1716, 1717 et partie 1718.

Les fonds des deux premières années ont esté faits et les lettres sont acquittées.

Il reste à faire ceux pour l'acquittement de celles de 1717 qui sont échûes, et dans la suite il faudra continuer le fond de 160 m. liv. par année jusqu'en 1724 inclusivement.

Il reste à examiner ce qu'il convient de faire par rapport à la valeur de la monnoye de carte dans la Colonie.

On a expliqué que cette monnoye a cours dans le pays pour son entière valeur pendant que le Roy ne la retire que sur le pied de la moitié de perte. Cette différence de la valeur des cartes ne peut produire aucune utilité parce que les négocians ne peuvent plus s'en servir pour faire leurs retours en France qu'à moitié de perte, augmentant le prix de leurs marchandises au moins de la moitié et, par une suite nécessaire, les habitans leurs denrées et les ouvriers leur travail à proportion.

Mais loin que cette différence de la valeur des cartes soit d'aucune utilité, elle cause un grand désordre dans la Colonie, parce que comme les cartes y ont cours pour leur entière valeur en vertu des ordonnances rendues par le gouverneur général et l'intendant lors de leur fabrication, le créancier ne peut refuser de son débiteur le payement de ce qui luy est deû en ceste sorte de monnoye sur le pied de sa valeur entière, et comme souvent le débiteur l'a eûe par son commerce pour la moitié de sa valeur, il trouve moyen de payer avec la moitié de ce qu'il doit à son créancier qui ne devant rien à personne, ne peut s'en défaire qu'à moitié de perte.

Ceux qui ont des rentes dont le fond leur est remboursé en cette sorte de monnoye, ceux qui ont fait des prests et les autres créanciers de cette espèce, perdent aussy moitié sur les remboursemens qu'on leur fait, ce qui donne lieu à beaucoup d'injustices et cause en général un grand dérangement dans le commerce. Il y a mesme actuellement des procès sur ces sortes de remboursemens de rentes et de prests faits dont le Conseil supérieur de Québec éloigne le jugement voyant qu'il ne peut décider sans faire injustice.

Pour remédier à ce désordre, le seul expédient est de ne donner cours à cette monnoye que pour la moitié de sa valeur, comme le Roy ne la retire que sur ce pied là et qu'elle ne vaut pas davantage dans le commerce; personne n'y sera lézé à l'exception des débiteurs usuraires dont l'es-

pèce vient d'estre expliqué et dont la cause n'estant pas favorable ne doit pas arrester.

Sur tout ce qui est exposé par ce Mémoire, l'avis du Conseil de Marine est qu'il est nécessaire que le Roy rende une Déclaration par laquelle il soit ordonné :

1° Qu'il ne sera plus fait de monnoye de carte en Canada que pour les dépenses de cette année courante seulement, et que pour éteindre entièrement toute cette monnoye, S. M. en remboursera chaque année pour 160 m. liv. dont il sera tiré des lettres de change sur le trésorier général de la Marine en la manière expliquée cy dessus, lesquelles seront exactement acquittées à leurs échéances;

2° Que jusqu'à l'entière extinction de cette monnoye, elle n'aura plus cours dans le pays que pour la moitié de la valeur qu'elle a actuellement, et que le commis du trésorier la recevra sur ce mesme pied pour les lettres de change qu'il fournira;

3° Pour abolir la monnoye imaginaire du pays, il sera ordonné par la mesme Déclaration que les Espèces de France qui ont cours dans les Colonies sur le pied du tiers en sus de leur valeur, n'y auront plus cours que pour la mesme valeur qu'elles ont en France, et que toutes les stipulations, contracts, billets, achats et payemens s'y feront sur le pied de la valeur des Espèces suivant le cours qu'elles ont en France.

Fait et arresté par le Conseil de Marine,
Le 12 avril 1717.

L. A. DE BOURBON.
LE MARÉCHAL DESTRÉES.

Par le Conseil.
Lachapelle.

(En marge de la 1ʳᵉ page).

Pour estre porté au Conseil de Régence.
L. A. B.
L. M. D.

DÉCISION DU CONSEIL DE RÉGENCE.

Approuvé l'avis du Conseil, et si l'on ne peut pas trouver les expédiens pour payer présentement toutes les monnoyes de carte en argent, on en fera encore pour payer les dépenses de l'année mil sept cens dix et sept, et les fonds d'une année seront aussy envoyés en argent qui serviront pour l'année suivante.

DÉLIBÉRATION

DE M'ˢ DE VAUDREUIL, RAUDOT ET DE MONSEIGNAT

Pour la fabrication d'une nouvelle monnoie de cartes pour la somme de 450,000 livres monnoie du païs.

1ᵉʳ octobre 1711.

(Cartes de 100 et 50 livres).

Le Sʳ Duplessis, commis de Mʳˢ Gaudion et Mouffle de Champigny, trésoriers généraux de la Marine et aussi commis pour Mʳ l'Intendant pour l'exercice de Mʳ de Vanolles de l'année prochaine 1712, le Sʳ de Vanolles n'aïant préparé personne pour faire ledit exercice, aïant représenté à Mʳ l'Intendant que les fonds faits pour la présente année lui aïant manqué à cause des grandes dépenses qu'on a été obligé de faire pour mettre les villes de la Colonie en état de défense contre les Anglois, aïant eu des avis certains qu'ils étoient partis pour venir attaquer cette Colonie ; ces grandes dépenses l'aïant obligé de faire des emprunts considérables de plusieurs personnes qui se montent à environ 80,000 liv., laquelle somme il s'est obligé de leur rendre avant le départ des vaisseaux, ce qu'il ne peut pas faire à moins que l'on ne lui remette entre les mains des fonds, les particuliers qui lui ont prêté ladite somme ne voulant point prendre des lettres de change sur les trésoriers de la Marine, cette même raison a obligé aussi ledit Sʳ Duplessis de représenter à Mʳ l'Intendant que tous les négocians de cette ville aïant refusé, quelques sollicitations qu'il leur ait faites, de prendre de ces mêmes lettres de change, il ne peut païer ni acquitter le reste des dépenses de cette année ni celles de l'année prochaine, à moins que mondit Sʳ l'Intendant ne lui fournisse aussi des fonds et que lui et M. le Marquis de Vaudreüil ne se servent du même expédient qu'ils ont mis en usage les deux années dernières, qui est de fabriquer des cartes jusqu'à concurrence des fonds nécessaires, lesquelles cartes il s'oblige de

rapporter pour être brulées lorsqu'il en aura reçu la valeur des trésoriers généraux de la Marine et ce à fur et à mesure qu'il en sera remboursé et que le S' Petit aura remis en ce païs la somme de 68,130 liv. 10 s. 3 d., monnoie de France, dont il devoit faire la remise cette année et qui est cependant demeurée en souffrance à cause qu'il n'a pas encore rendu son compte à M' de Vanolles.

Après avoir conféré avec M' le Marquis de Vaudreuil, gouverneur et lieutenant général pour le Roi en ce païs, sur lesdites remontrances, nous sommes convenus ensemble en présence du S' de Monseignat, controlleur de la Marine, qu'on travailleroit incessamment à faire une nouvelle monnoie de cartes pour la somme de 450,000 liv., monnaie du païs qui fait, monnoie de France, 337,000 liv.; sçavoir, 200,000 liv., monnoie du païs, pour acquitter les emprunts faits la présente année et achever les autres paiemens restans à faire et les 250,000 liv., même monnoie, restans à compte des dépenses de l'exercice de l'année prochaine 1712, à l'effet de quoi, attendu qu'il y a assés de monnoie de cartes de moindre valeur, il faut fabriquer pour faire les fonds de 450,000 liv., monnoie du païs, 3,000 cartes de 100 liv. et pareille quantité de 50 liv. chacune, et afin de faire connoitre à toutes personnes la différence des cartes de 100 liv. à celles de 50 liv., il sera remarqué que l'écriture de celles de 100 liv. sera mise en travers sur des cartes noires, et l'écriture des cartes de 50 liv. sera faite de haut en bas sur des cartes rouges, et aussi afin qu'on connoisse la différence desdites cartes de 100 et de 50 liv. à celles de 32 liv. qui ont été émises dans les autres fabriques sur des cartes entières, comme celles de la présente fabrique, au lieu qu'aux cartes de 32 liv. les trois empreintes sont placées en haut de la carte, dans cette nouvelle fabrique on y mettra quatre empreintes à chacun des coins, des mêmes poinçons dont on s'est servi dans la précédente fabrique; sçavoir, celui où il y a une fleur de lys sur un pied d'estal avec un cordon de petites fleurs de lys autour, en haut au côté droit, et la même empreinte en bas au côté gauche; celui de M' le Marquis de Vaudreuil, représenté

par trois écussons facés deux en chef de un en pointe surmonté d'une couronne de marquis avec un cordon autour, en bas du côté droit; et celui de M' l'Intendant, représenté par un croissant surmonté d'un épi de bled couronné de quatre étoiles avec deux palmes au cordon, en haut au côté gauche. Toute laquelle somme en monnoie de cartes ainsi qu'elle est cy dessus spécifiée, lesquelles cartes avec toutes celles qui ont été faites pour les fonds des années précédentes, ledit S' Duplessis rapportera, pour être brulées par les Gouverneur et Intendant en présence du Controlleur de la Marine, quand il en aura tiré la valeur en lettres de change sur les trésoriers généraux en exercice. Fait au château S' Louis de Québec, le premier octobre mil sept cens onze. *Signé :* VAUDREUIL, RAUDOT, DE MONSEIGNAT.

ORDONNANCE
DE M¹ˢ DE VAUDREUIL ET BEGON
Pour donner cours à une nouvelle monnoie de cartes.
25 octobre 1711

DE PAR LE ROY

PHILIPPE DE RIGAULT, marquis de Vaudreuil, chevalier de l'Ordre militaire de S' Louis, gouverneur et lieutenant général pour le Roy en toutte la Nouvelle France.

JACQUES RAUDOT, Conseiller du Roy en ses Conseils, intendant de justice, police et finances audit païs.

Les grandes dépenses qu'on a été obligé de faire cette année pour mettre les villes de la Colonie en état de défense contre les Anglais, ayant obligé le S' Duplessis, commis des S'ˢ Gaudion et Mouffle de Champigny, trésoriers généraux de la marine, d'emprunter des sommes considérables de différens particuliers qui se montent à environ 80.000 liv., et le S' Duplessis nous ayant représenté que lesdits particuliers qui demandent leur remboursement de ladite somme ne veullent point prendre de lettres de change sur lesdits trésoriers, et que même tous les négocians de cette ville refusent de prendre de ces mêmes lettres de change, il ne peut payer ny acquitter le reste des dépenses extraordinaires de cette année ny celles de l'année prochaine à moins que nous n'y pourvoyons, de quoy étant persuadés, nous avons résolu en présence du S' Demonseignat, controlleur de la marine, par notre procès verbal du 1ᵉʳ octobre, attendu qu'il y a assez d'autres cartes de moindre valeur, de faire une nouvelle monnoye de carte pour supléer auxdites dépenses, laquelle monnoye de carte est composée de cartes de 100 liv. et de 50 liv. écrites, signées et datées de la main du S' Duplessis dont l'empreinte et la fabrique sont cy contre, lesdites cartes signées aussi de nous. A ces causes.

Nous ordonnons à touttes personnes de quelque qualité et condition qu'elles soient, de recevoir lesdites cartes qui leur seront présentées sous les marques et seings cy dessus, lesquelles auront cours du jour de la publication de la présente ordonnance et jusques à tems qu'il en soit par nous autrement ordonné. Faisons deffense à touttes personnes de contrefaire lesdites cartes à peine d'être poursuivies comme faux monnoyeurs, et sera la présente ordonnance lue, publiée et affichée es villes de Quebec, Trois Rivières et Montréal en ce que personne n'en ignore. MANDONS. Fait à Québec, le vingt cinq octobre mil sept cens onze. *Signé:* VAUDREUIL, RAUDOT.

Et plus bas est écrit: leu, publié et affiché l'ordonnance cy dessus es lieux et endroits accoutumez au son du tambour, par moy huissier audiencier au Conseil supérieur de cette ville, le vingt six octobre mil sept cens onze.

Signé: HUBERT.
J'ay l'original
DAIGREMONT.

BORDEREAU

De nouvelle monnoye de cartes fabriquées en l'année 1711 en conséquence du procés verbal du premier du mois d'octobre de la mesme année.

Sçavoir:

3,000 cartes de 100 liv. chacune, monnoye du pays .,...............	300.000 liv.
3,000 cartes de 50 livres chacune, monnoye du pays	150.000 —
	450.000 liv.
A déduire le quart pour en faire monnoye de France................	112.500 —
Les cartes cy dessus fabriquées reviennent monnoye de France...........	337.500 liv.

NOUS, gouverneur général, et intendant de la Nouvelle France, étant convenus ensemble en présence du S\ De-

monseignat, controlleur de la marine, suivant notre procès verbal du premier octobre mil sept cent onze et sur la remontrance qui nous a été faitte par le S' Duplessis, commis en ce païs des S'' Gaudion et Mouffle de Champigny, trésoriers généraux de la marine, et commis aussy par mondit S' l'intendant pour faire l'exercice de l'année prochaine mil sept cent douze pour le S' Devanolles, aussy trésorier général de la marine, qu'il étoit nécessaire, n'ayant trouvé personne qui ait voulu prendre des lettres de change sur les trésoriers généraux de la marine ny luy faire des fonds en monnoye de cartes, comme il en a été fait les années précédentes, tant pour le remboursement des emprunts qu'il a été obligé de faire et achever de payer les dépenses extraordinaires de cette année, qu'à compte pour les dépenses de l'année prochaine; sur quoy, Nous, gouverneur, et intendant nous aurions ordonné qu'il seroit fait une nouvelle monnoye de cartes pour satisfaire aux fonds nécessaires, tant pour acquitter lesdits emprunts, payer le restant des dépenses extraordinaires de cette année qu'à compte pour les dépenses de l'année prochaine dont la somme réglée par nous suivant ledit procès verbal à celle de quatre cent cinquante mille livres du païs, faisant monnoie de France la somme de trois cent soixante sept mille cinq cent livres, laquelle ayant été fabriquée a été remise par mondit S' l'intendant audit S' Duplessis, à l'effet de quoy ledit S' Duplessis, cy présent, reconnoit qu'il luy a été remis comme il est dit cy devant la somme de quatre cent cinquante mille livres monnoye de ce païs, en trois mille cartes de cent livres chacune et en trois mille cartes de cinquante livres aussy chacune, faisant monnoye de France trois cent trente sept mille cinq cent livres ; toutes lesquelles cartes qui ont été escrittes, signées et marquées ainsi qu'il est désigné par notre dit procès verbal du premier octobre dernier et dont les empreintes sont en marge de notre ordonnance rendue en conséquence le vingt cinq du même mois ensuivant, ledit S' Duplessis s'oblige envers nous gouverneur, et intendant de raporter avec touttes celles qui ont été faites pour les fonds des années précédentes

pour être bruslées par les gouverneur et intendant en présence du controlleur de la marine quand ledit S' Duplessis en aura tiré la valeur en lettres de change sur les trésoriers généraux de la marine en exercice, et mondit S' l'intendant ayant raporté deux poinçons qui ont servi à marquer ladite nouvelle monnoye de cartes pour être brisez, l'un représenté par une fleur de lys sur un pied d'estal avec un cordon de petittes fleurs de lys autour, et l'autre représenté par un croissant surmonté d'un épi de bled couronné de quatre étoilles avec deux palmes au cordon, et à l'intendant M° Gouvreau, armurier du Roy, ayant été mandé pour affaire, ledit Gouvreau a, en présence de nous, gouverneur et intendant, Demonseignat et Duplessis, cassé et brisé lesdits deux poinçons. Fait quintuple à Québec, le cinq novembre mil sept cent onze.

<div style="text-align:right">VANDREUIL. BEGON.
DE MONSEIGNAT. DUPLESSIS.</div>

(En marge :)

Receu les trois cent trente sept mille cinq cents livres monnoye de France faisant monnoye du pays celle de 45,000 liv. mentionnée au procès verbal.

<div style="text-align:right">DUPLESSIS.</div>

DÉCLARATION DU ROY.
Au sujet de la monnoye de carte de Canada.
5 juillet 1717.

(Nouvelle émission).

LOUIS, PAR LA GRACE DE DIEU, ROY DE FRANCE ET DE NAVARRE, A tous ceux qui ces présentes lettres verront, SALUT. Les inconvéniens que la monnoye de carte cause dans nostre Colonie de Canada Nous a fait prendre la résolution de la faire retirer entièrement à moitié de sa valeur, ainsi qu'il a déjà esté pratiqué depuis l'année mil sept cens quatorze. Nous nous sommes déterminez aussi de faire fabriquer pour la dernière fois dans ladite Colonie de Canada, une certaine quantité de monnoye de carte pour satisfaire aux dépenses payables par le trésorier général de la Marine, des six derniers mois de l'année dernière et des six premiers mois de la présente, comme aussi de réduire la valeur de toute la monnoye de carte sur le mesme pied qu'elle sera reçeue chez le trésorier; d'ordonner que les espèces de France auront à l'avenir une valeur égale dans la Colonie que dans nostre Royaume et d'abolir dans ladite Colonie la monnoye dite du pays, ce qui convient également au bien de nostre Estat, à celui de nostre dite Colonie de Canada et au commerce en général. A CES CAUSES et autres à ce nous mouvans, de l'avis de nostre très cher et très amé oncle le duc d Orléans, régent, de nostre très cher et très amé cousin le duc de Bourbon, de nostre très cher et très amé cousin le prince de Conty, de nostre très cher et très amé oncle le duc du Maine, de nostre très cher et très amé oncle le comte de Toulouse et autres pairs de France, grands et notables personnages de nostre Royaume, et de nostre certaine science, pleine puissance et autorité royale, Nous avons dit, déclaré et ordonné, disons, déclarons et ordonnons, voulons et nous plaist ce qui suit :

Art. Ier. — Il sera fait dans nostre Colonie de Canada en la manière ordinaire, de la monnoye de carte pour satisfaire aux dépenses payables par nostre trésorier général de la Marine, des six derniers mois de l'année dernière et des six premiers mois de la présente.

II. — Après que ladite monnoye de carte aura esté fabriquée, Nous défendons à nostre gouverneur et lieutenant général et à nostre intendant audit pays, de faire fabriquer à l'avenir aucune autre monnoye de carte, pour quelque cause et sous quelque prétexte que ce soit, ni de luy donner cours.

III. — Voulons qu'à commencer du jour de l'enregistrement des présentes au Conseil supérieur de Québec, toutes les monnoyes de carte de Canada, tant celles des anciennes fabrications, que de celles ordonnées par les présentes, n'ayent plus cours dans ladite Colonie de Canada que pour la moitié de la valeur écrite sur lesdites cartes et ne soient reçeues que sur ce pied, tant dans les payemens qui se feront, que par le commis du Sr Gaudion, trésorier général de la Marine, qui sera chargé de retirer toutes lesdites cartes, en sorte qu'une carte de quatre livres, monnoye du pays, n'y aura cours que pour deux livres, mesme monnoye, et ne vaudra qu'une livre dix sols, monnoye de France, et ainsi des autres à proportion.

IV. — Toutes lesdites monnoyes de carte seront rapportées, à commencer du jour de l'enregistrement des présentes, au commis dudit Sr Gaudion, trésorier général de la Marine, qui en fera le remboursement sur le pied et conformémen) à la réduction ordonnée par l'art. 3; sçavoir, à ceux qui les rapporteront la présente année avant le départ des vaisseaux pour France, un tiers payable au premier du mois de mars mil sept cens dix huit, un tiers au premier du mois de mars mil sept cens dix neuf et l'autre tiers au premier du mois de mars mil sept cens vingt. Et à ceux qui les rapporteront après le départ desdits vaisseaux et avant le départ des derniers vaisseaux de l'année prochaine mil sept cens dix huit, moitié payable au premier

du mois de mars mil sept cens dix neuf et l'autre moitié au premier du mois de mars mil sept cens vingt, lesquels remboursemens seront faits en lettres de change sur ledit Sr Gaudion, payables dans lesdits termes.

V. — Lesdites lettres de change seront visées par l'intendant dudit pays de Canada, elles ne pourront estre moindres que de la somme de cent livres, elles seront acceptées à leur présentation par ledit Sr Gaudion auquel Nous ferons remettre les fonds nécessaires pour les acquitter à leur échéance.

VI. — Voulons qu'après le dernier départ des vaisseaux pour France en l'année mil sept cens dix huit, lesdites monnoyes de carte, tant des anciennes fabrications que de celle ordonnée par les présentes, qui n'auront pas esté rapportées, soient et demeurent de nulle valeur, et en conséquence, elles n'auront plus dans ledit temps aucun cours dans le commerce ny dans les payemens. Défendons de les y recevoir et au commis dudit Sr Gaudion de donner aucunes lettres de change pour la valeur d'icelles, les déclarons tombées en pure perte à ceux entre les mains desquels elles resteront, sans qu'ils puissent prétendre aucune répétition de quelque sorte et de quelque manière que ce soit, faute par eux d'avoir rapporté lesdites monnoyés de carte avant le départ desdits vaisseaux en l'année mil sept cens dix huit.

VII. — Toutes les monnoyes de carte qui seront retirées seront représentées par le commis dudit Sr Gaudion aussitost après le départ des vaisseaux de chacune année, et après avoir été comptées et examinées, elles seront bruslées en présence du Gouverneur et nostre Lieutenant général, de l'Intendant audit pays, du controlleur de la Marine et de ceux qui voudront s'y trouver; il en sera dressé des procès verbaux qui seront signez par nostre Gouverneur et Lieutenant général, l'Intendant, le controlleur de la Marine et le commis dudit Sr Gaudion, et de chacun desquels procès verbaux il sera envoyé une expédition au Conseil de Marine.

VIII. — Comme la monnoye du pays qui a esté introduite dans le Canada n'est d'aucune utilité à la Colonie, et que les deux sortes de monnoye dans lesquelles on peut stipuler causent de l'embarras dans le commerce, Nous avons abrogé et abrogeons dans le Canada la monnoye dite du pays, et en conséquence, voulons et Nous plaist que toutes stipulations de contracts, redevances, baux à ferme et autres affaires généralement quelconques, se fassent, à commencer du jour de l'enregistrement des présentes au Conseil supérieur de Québec, sur le pied de la monnoye de France, de laquelle monnoye il sera fait mention dans les actes ou billets, après la somme à laquelle le débiteur se sera obligé, et que les espèces de France ayent dans ladite Colonie de Canada la mesme valeur que dans nostre Royaume.

IX. — Voulons que les cens, rentes, redevances, baux à ferme, loyers et autres dettes qui auront été contractées avant l'enregistrement desdites présentes et où il ne sera pas stipulé monnoye de France, puissent estre acquittées avec la monnoye de France à la déduction du quart qui est la réduction de la monnoye du pays en monnoye de France.

Si donnons en mandement à nos amés et féaux conseillers en nos Conseils, le S' Marquis de Vaudreuil, Gouverneur et Lieutenant général en la Nouvelle France, le S' Begon, Intendant audit pays et aux officiers de nostre Conseil supérieur de Québec, que ces présentes ils fassent lire, publier et registrer et le contenu en icelles garder et observer selon leur forme et teneur, nonobstant tous édits, déclarations, arrests, ordonnances, règlemens et autres choses à ce contraire, auxquels Nous avons dérogé et dérogeons par ces présentes; car tel est nostre plaisir.

En témoin de quoy Nous avons fait aposer nostre scel à ces dites présentes. Donné à Paris, le cinquième jour de juillet, l'an de grâce mil sept cens dix sept, et de nostre règne le second. *Signé* : LOUIS. *Et plus bas* : Par le Roy, le duc d'Orléans, Régent présent. *Signé* · Phelypeaux. *Et scellé du grand sceau de cire jaune.*

La déclaration du Roy cy devant au sujet de la monnoye de carte a été registrée au greffe du Conseil supérieur de Québec suivant son arrest de ce jour. Oûy à ce requérant M⁰ Paul Denis de S¹ Simon, conseiller faisant les fonctions de procureur général du Roy, par moy conseiller secrétaire du Roy, greffier en chef dudit Conseil soussigné. A Québec, le unzième octobre mil sept cens dix sept.

Signé : DEMONSEIGNAT.

DÉCLARATION

Qui ordonne que les cartes n'auront cours dans la Colonie de Canada que pour la moitié de leur valeur.

A Paris, le 21 mars 1718.

(*En marge :*) Il est laissé la liberté à M^{rs}. de Vaudreuil et Begon de faire enregistrer ou de ne pas faire enregistrer cette déclaration.

LOUIS, PAR LA GRACE DE DIEU, ROI DE FRANCE ET DE NAVARRE. A tous ceux qui présentes lettres verront. SALUT. Par notre Déclaration du 5 juillet de l'année dernière Nous avons ordonné entre autre chose qu'elle auroit été enregistrée au Conseil supérieur de Québec. Toutes les monnoyes de cartes de Canada, tant des anciennes fabrications que de celle ordonnée par ladite Déclaration n'auroient plus cours dans le commerce et chez le commis du S^r Gaudion, trésorier général de la Marine, que pour moitié de la valleur écrite sur lesdites cartes, et ne seront reçûes que sur ce pied, ce qui n'a cependant pas été exécuté, les S^{rs} marquis de Vaudreuil, et Begon, gouverneur et lieutenant général en la Nouvelle France, et intendant audit pays, Nous ayant représenté que le Conseil supérieur de Québec a surcis à l'exécution de notre Déclaration à cet égard jusqu'à ce qu'il eut receu de nouveaux ordres à cause des inconvéniens qui en seroient provenus qui sont que depuis 1714 les cartes n'ayant été receûes chez le trésorier que pour la moitié de leur valleur et les marchands ayant vendu leurs marchandises sur ce pied de cette diminution, les habitans, leurs denrées et les ouvriers, leurs journées, ceux qui ont contracté des dettes depuis ce tems payeroient le double de ce qu'ils doivent s'ils n'avoient pas la liberté de payer en cartes sur le pied de leur valleur entière, et que pour que cette diminution eut pû avoir lieu, il auroit été nécessaire qu'il eut été porté dans la Déclaration qu'à l'égard des dettes contractées depuis 1714 qu'on a commencé à donner des

lettres de change pour la moitié de la valleur des cartes, les débiteurs auroient pû s'acquitter en fournissant à leurs créanciers des lettres de change sur le Sʳ Gaudion pour la moitié de la valleur de leurs dettes, auquel cas ils auroient été en état de s'arranger jusqu'à l'entière extinction des cartes, à laquelle représentation ayant égard, de l'avis, de nostre très cher et très amé oncle le duc d'Orléans, régent, de nostre très cher et très amé cousin le duc de Bourbon, de nostre très cher et très amé cousin le prince de Conty, de nostre très cher et très amé oncle le comte de Toulouse et autres pairs de France, grands et notables personnages de nostre Royaume, et de nostre certaine science, pleine puissance et autorité royale, Nous avons dit, déclaré et ordonné, disons, déclarons et ordonnons, voulons et nous plaist qu'à commencer du jour de l'enregistrement des présentes au Conseil supérieur de Québec, toutes les monnoyes de cartes de Canada, tant celles des anciennes fabrications que de celle ordonnée par la Déclaration du 5 juillet 1717 n'ayent plus cours dans ladite colonie de Canada que pour moitié de la valleur escrite sur lesdites cartes et ne seront receües que sur ce pied tant dans les payemens qui se feront que par le commis du Sʳ Gaudion, trésorier général de la marine, chargé de retirer lesdites cartes, en sorte qu'une carte de 4 liv. monnoye du pays n'y aura plus cours que pour deux livres mesme monnoye et ne vaudra qu'une livre dix sols monnoye de France, et aussy des autres à proportion.

Voulons cependant que ceux qui ont contracté des dettes depuis l'année 1714 qu'il a été tiré les premières lettres de change pour la moitié de la valleur des cartes, puissent s'en acquitter en fournissant à leurs créanciers des lettres de change qui seront tirées pour l'extinction des cartes par le Sʳ Gaudion pour la moitié de la valleur de leurs dettes, pourvu qu'il n'y ait point stipulations particulières de payer en effets ou en monnoyes désignés autres que les cartes

Ordonnons en conséquence au Conseil supérieur de Québec de statuer le jour pendant l'année 1714 qu'il a été donné par le commis du Sʳ Gaudion des lettres de change

pour la moitié de la valleur des cartes et voulons que depuis ledit jour jusques à celuy de l'enregistrement des présentes, ceux qui auront contracté des dettes puissent les payer comme il est dit ci devant.

Si donnons en mandement à nos amés et féaux Conseillers en nos conseils, le Sr marquis de Vaudreuil, gouverneur et lieutenant général en la Nouvelle France, le Sr Begon, intendant audit pays et aux officiers de notre Conseil supérieur de Québec, que ces présentes ils fassent lire, publier et enregistrer, et le contenu en icelles garder et observer selon leur forme et teneur nonobstant tous édits, déclarations, arrests, ordonnances, réglemens et autres choses à ce contraire auxquels nous avons dérogé et dérogeons par ces présentes, car tel est notre plaisir. En témoin de quoy Nous avons fait aposer notre scel à ces dites présentes. Donné à Paris, le 24 mars de l'an de grâce 1717 et de notre règne le troisième. *Signé:* LOUIS. *Et plus bas:* par le Roy, le duc d'Orléans, régent présent. *Signé:* Phelypeaux. *Et scellé du grand sceau de cire jaune.*

ORDONNANCE DU ROI

Qui proroge jusqu'en 1719, jusqu'au départ du dernier vaisseau, le cours de la monnoïe de cartes en Canada.

12 juillet 1718.

Sa Majesté estimant nécessaire pour le bien et l'avantage de ses sujets et habitans de Canada de prolonger le terme mentionné dans la Déclaration du 5 juillet 1717, art. 6, après lequel les cartes qui servent de monnoïe dans ladite Colonie ne doivent plus y avoir cours dans le commerce ni dans les païemens, Sa Majesté, de l'avis de M. le duc d'Orléans, régent, a ordonné et ordonne que les cartes qui servent de monnoïe dans la Colonie de Canada y auront encore cours pendant la présente année et l'année prochaine, 1719, jusqu'au départ des derniers vaisseaux pour France, après lequel tems elle n'auront plus aucun cours dans ladite Colonie et demeureront de nulle valeur. Veut, Sa Majesté, qu'il soit fourni par le S' Gaudion, trésorier général de la Marine en Canada, des lettres de change à ceux qui lui rapporteront de la monnoïe de cartes pendant la présente année et avant le départ des derniers vaisseaux pour France, ainsi qu'il en a été ordonné par l'art. 4 de ladite Déclaration, se réservant, Sa Majesté, d'ordonner auquel tems seront païées les lettres de change qui seront tirées l'année prochaine à ceux qui rapporteront de la monnoïe de cartes avant le départ des derniers vaisseaux pour France au commis du S' Gaudion. Mande et ordonne, Sa Majesté, au S' Marquis de Vaudreuil, gouverneur et lieutenant général en la Nouvelle France, au S' Begon, intendant, et à tous autres ses officiers, de garder et faire observer la présente Ordonnance qui sera lue, publiée et affichée partout où besoin sera et enregistrée au Conseil supérieur de Québec, et à tous autres ses sujets de s'y conformer encore qu'elle déroge à l'art. 6 de la Déclaration du 5 juillet de l'année 1717. Fait à Paris. *Signé* : Louis, et *plus bas* : Phelypeaux.

ORDONNANCE

DE M^rs DE VAUDREUIL ET BEGON

Qui proroge le cours de la monnoïe de carte en Canada.

1^er novembre 1718.

Par la Déclaration du Roi du 5 juillet 1717, il est ordonné que toute la monnoïe de carte, tant des anciennes fabrications que celle ordonnée par ladite Déclaration, seront rapportées au commis du S^r Gaudion pour en fournir des lettres de change, et qu'après les derniers départs des vaisseaux pour France, la présente année, toutes celles qui n'auront point été rapportées soient et demeurent de nulle valeur et, en conséquence, elles n'aient plus dans ledit tems aucun cours dans le commerce ni dans les paiemens dans lesquels Sa Majesté défend de les y recevoir et au commis du S^r Gaudion de donner aucunes lettres de change pour la valeur d'icelles et les déclarer tombées en pure perte à ceux entre les mains de qui elles seront, sans qu'ils puissent prétendre aucune répétition en quelque sorte ou de quelque manière que ce soit, faute par eux d'avoir rapporté ladite monnoïe de carte avant le départ des derniers vaisseaux la présente année.

Le motif de cette Déclaration qui supprime la monnoïe de carte a été d'y substituer des espèces sonnantes qui aient le même cours qu'en France afin de rendre le commerce de ce païs ci plus solide qu'il ne l'a été par le passé en envoïant tous les ans celles qui sont nécessaires pour les dépenses ordonnées par Sa Majesté payables par les commis des trésoriers généraux de la Marine. Mais le vaisseau du Roi sur lequel ces fonds ont été chargés n'étant pas encore arrivé et la saison avancée donnant lieu de craindre qu'il n'arrive pas cette année, auquel cas le défaut de monnoïe pourrait causer de grands inconvéniens dans le commerce, à quoi étant nécessaire de pourvoir, Nous, par

le bon plaisir du Roi, avons prorogé et prorogeons le terme accordé par Sa Majesté pour retirer ladite monnoie de carte jusqu'à ce qu'il en ait été autrement ordonné par Sa Majesté au cas que le vaisseau du Roi n'arrive pas ici la présente année, auquel cas nous ordonnons que lesdites monnoies auront cours sur le pied de la Déclaration du Roi du 21 mars dernier et qu'elles soient reçues tant dans les paiemens qui se feront que par les commis du Sr Gaudion, trésorier général de la Marine. Et sera la présente ordonnance lue, publiée et affichée partout où besoin sera à ce que personne n'en ignore. Fait à Québec, le premier novembre mil sept cens dix huit *Signé :* VAUDREUIL et BEGON *et plus bas* : par Monseigneur *Signé :* LESTAGE et BARBOT.

ORDONNANCE DU ROY.

Qui ordonne la fabrication de 400,000 livres de monnoye de cartes en Canada.

2 mars 1729.

(cartes de 24, 12, 6, 3 liv., 1 liv. 10 sols, 15 sols et 7 sols 6 den.).

DE PAR LE ROY,

Sa Majesté s'estant fait rendre compte de la situation où se trouve la Colonie de Canada depuis l'extinction de la monnoye de carte et estant informée que les Espèces d'or et d'argent qu'Elle y a fait passer depuis dix années pour les dépenses du pays ont repassé successivement chaque année en France, ce qui, en causant l'anéantissement du commerce intérieur de la Colonie, empesche l'accroissement de ses établissemens, rend plus difficile aux marchands le débit en détail de leurs marchandises et denrées, et par une suite nécessaire fait tomber le commerce extérieur qui ne peut se soutenir que par les consommations que produit le détail; Sa Majesté s'est fait proposer les moyens les plus propres pour remédier à des inconvéniens qui ne sont pas moins intéressans pour le commerce du Royaume que pour ses sujets de la Nouvelle France; dans la discussion de tous ces moyens aucun n'a paru plus convenable que celuy de l'établissement d'une monnoye de carte qui sera reçuë dans les magasins de Sa Majesté en payement de la poudre et autres munitions et marchandises qui y seront venduës et pour laquelle il sera délivré des lettres de change sur le trésorier général de la Marine en exercice; Elle s'est d'autant plus volontiers déterminé qu'Elle n'a fait en cela que répondre aux désirs des négocians de Canada, lesquels ont l'année dernière présenté à cet effet une requeste au gouverneur et lieutenant général et au commissaire ordonnateur de la Nouvelle France et aussi aux demandes des habitans en général qui ont fait les mêmes représentations, et que cette monnoye sera d'une grande utilité au commerce

intérieur et extérieur par la facilité qu'il y aura dans les achats et dans les ventes qui se feront dans la Colonie dont elle augmentera les établissemens, et Sa Majesté voulant expliquer sur ce ses intentions, Elle a ordonné et ordonne ce qui suit :

Art I^{er}. — Il sera fabriqué pour la somme de quatre cent mille livres de monnoye de carte de vingt quatre livres, de douze livres, de six livres, de trois livres, de une livre dix sols et de sept sols six deniers, lesquelles cartes seront empreintes des armes de Sa Majesté et écrites et signées par le controlleur de la Marine à Québec.

Art. II. — Les cartes de vingt quatre livres, de douze livres, de six livres et de trois livres seront aussi signées par le gouverneur lieutenant général et par l'intendant ou commissaire ordonnateur dudit pays.

Art. III. — Celles de une livre dix sols, de quinze sols et de sept sols six deniers seront seulement paraphées par le gouverneur lieutenant général et l'intendant ou commissaire ordonnateur.

Art. IV. — Le fabrique desdites quatre cent mille livres de monnoye de carte pourra estre faite en plusieurs fois différentes et il sera dressé pour chaque fabrique quatre procès verbaux, dont un sera remis au gouverneur général, un autre à l'intendant ou commissaire ordonnateur, le troisième sera déposé et enregistré au bureau du controlle et le quatrième envoyé au secrétaire d'Estat ayant le département de la Marine.

Art. V. — Défend Sa Majesté aux dits gouverneur lieutenant général, intendant ou commissaire ordonnateur et au controlleur d'en écrire, signer ou parapher pour une somme plus forte que celle de quatre cent mille livres, et à toutes personnes de les contrefaire, à peine d'estre poursuivies comme faux monnoyeurs et punies comme tels.

Art. VI. — Veut Sa Majesté que la monnoye de carte faite en exécution de la présente ordonnance aye cours dans la Colonie pour la valeur écrite sur icelle et qu'elle soit reçuë par les garde magasins établis dans la Colonie en payement de la poudre, munitions et marchandises qui

seront vendues des magasins de Sa Majesté, par le trésorier pour le payement des lettres de change qu'il tirera sur les trésoriers généraux de la Marine, chacun dans l'année de son exercice, et dans tous les payemens généralement quelconques qui se feront dans la Colonie, de quelque espèce et de quelque nature qu'ils puissent être.

Mande et ordonne, Sa Majesté au Sr marquis de Beauharnois, gouverneur et lieutenant général de la Nouvelle France et au Sr Hocquart, commissaire ordonnateur faisant les fonctions d'intendant audit pays, de tenir la main à l'exécution de la présente ordonnance, laquelle sera enregistrée au controlle de la Marine à Québec.

Fait à Marly, le deuxe mars mil sept cent vingt neuf. *Signé :* Louis. Et *plus bas* : Phelypeaux *et scellé du petit sceau.*

DÉCLARATION

En interprétation de celle du 5 juillet 1717, au sujet de la monnoye de cartes de Canada.

A Versailles, le 25 mars 1730.

LOUIS, PAR LA GRACE DE DIEU, ROY DE FRANCE ET DE NAVARRE, à tous ceux qui ces présentes verront, SALUT. Par l'art. 8 de notre Déclaration du 5 juillet 1717, Nous avions abrogé dans le Canada la monnoye dite du païs dont la valeur estoit moindre du quart que celle de nostre Royaume et en conséquence ordonné que toutes stipulations de contracts, redevances, baux à ferme et autres affaires généralement quelconques se feroient, à commencer de l'enregistrement de ladite Déclaration au Conseil supérieur de Québec, sur le pied de la monnoye de France, de laquelle monnoye il seroit fait mention dans les actes ou billets après la somme à laquelle le débiteur se seroit obligé, et que les Espèces de France auroient dans ladite Colonie de Canada la même valeur que dans nostre Royaume. Et par l'art. 9, Nous avons aussi ordonné que les cens, rentes, redevances, baux à terme, loyers et autres qui auroient été contractés avant l'enregistrement de ladite Déclaration et où il ne seroit pas stipulé monnoye de France, pourroient estre acquittés avec la monnoye de France avec déduction du quart qui est la réduction de la monnoye du païs en monnoye de France. Nous avons depuis été informez que sur les contestations entre le seigneur et quelques habitans de la paroisse de Beauport audit païs, au sujet du payement des rentes seigneuriales stipulées en livres tournois, le Sʳ Begon, cy devant intendant, auroit rendu une ordonnance le 21 juin 1723 que, conformément audit art. 9 de ladite Déclaration, les rentes stipulées monnoye de France seroient payées à la déduction du quart. Qu'en 1727, sur une autre contestation meüe entre le seigneur et quelques habitans de la paroisse de Bellechasse audit païs, au sujet du payement de pareilles

rentes seigneuriales, le Sr Dupuy, successeur du Sr Begon à l'intendance, auroit rendu une ordonnance le 16 novembre de la mesme année, portant que les redevables payeroient les arrérages des cens, rentes seigneuriales, redevances ainsy qu'il est stipulé par leurs contracts et que ceste dernière ordonnance auroit engagé le seigneur de Beaufort à se pourvoir de nouveau audit Sr Dupuy, lequel auroit rendu une autre ordonnance le 13 janvier 1728, qui condamne les habitans de Beauport à payer les cens et rentes seigneuriales conformément à leurs contracts, sans aucune réduction ni diminution quelconques, et déclare l'ordonnance par luy précédemment rendüe en faveur du seigneur de Bellechasse commune avec lesdits habitans de Beauport. Cette contrariété d'ordonnance a donné lieu aux seigneurs de paroisses et propriétaires de fiefs audit païs à Nous représenter qu'il estoit de nostre justice d'ordonner que tous les cens, rentes et redevances seigneuriales fussent payés en entier au cours de la monnoye de notre Royaume à l'exception de ceux qui seroient stipulés par les contracts payables en monnoye du païs qui doivent, suivant la disposition de l'art. 9 de nostre dite Déclaration, estre déduites aux trois quarts. D'un austre costé, les habitans de ladite Colonie qui sont redevables de cens et rentes seigneuriales nous auroient suplié d'annuller les ordonnances rendües par le Sr Dupuy et, en conséquence, ordonner l'exécution pure et simple de l'art. 9 de notre Déclaration qui porte en termes formels que les cens, rentes, redevances et autres dettes qui auront été contractés avant l'enregistrement d'icelle et où il n'y sera point stipulé monnoye de France, pourront estre acquittés avec la monnoye de France à la déduction du quart qui est la réduction de la monnoye du païs en monnoye de France, et voulant mettre fin aux dites contestations et expliquer sur ce nos intentions. A ces causes et autres à ce Nous mouvans, Nous, en interprétant l'art. 9 de notre dite Déclaration du 5 juillet 1717 et sans Nous arrester aux ordonnances desdits Srs Begon et Dupuy des 21 juin 1723, 16 novembre 1727 et 13 janvier 1728 que Nous avons cassé et annulé, avons dit, déclaré et ordonné,

disons, déclarons et ordonnons par ces présentes signées de nostre main, que les cens, rentes, redevances et autres dettes contractées avant l'enregistrement de notre Déclaration du 5 juillet 1717 et où il ne sera point stipulé monnoye de France ou monnoye tournoise ou parisis, seront acquittés avec la monnoye de France à la déduction du quart qui est la réduction de la monnoye du païs en monnoye de France. Ordonnons au surplus que nostre Déclaration sera exécutée selon sa forme et teneur. SI DONNONS EN MANDEMENT à nos amés et féaux les gens tenants nostre Conseil supérieur de Québec que ces présentes ils fassent lire, publier et registrer et le contenu en icelles garder et observer selon leur forme et teneur nonobstant ce qui est porté par l'art. 9 de notre Déclaration du 5 juillet 1717 auquel Nous avons dérogé et dérogeons pour cet égard seulement, cessant et faisant cesser tous troubles et empeschemens à ce contraire. CAR TEL EST NOTRE PLAISIR, intention de quoy, Nous avons fait aposer notre scel à ces dites présentes. Donné à Versailles, le vingt cinquième jour du mois de mars, l'an de grâce 1730 et de notre règne le seizième. *Signé* : LOUIS. *Et plus bas* : pour le Roy PHELYPEAUX.

ORDONNANCE DU ROY

Qui ordonne la fabrication de 200 m. livres de monnoye de carte d'augmentation en Canada.

Du 12 mai 1733.

DE PAR LE ROY.

Sa Majesté ayant par son ordonnance du deux du mois mars mil sept cent vingt neuf et pour les raisons y contenues, ordonné qu'il soit fabriqué en Canada pour la somme de quatre cent mille livres de monnoye de carte de vingt quatre livres, de douze livres, de six livres, de trois livres, de trente sols, de quinze sols et de sept sols six deniers, Elle aurait eû la satisfaction d'apprendre que l'établissement de cette monnoye qui avait esté désiré de tous les 'estats de la Colonie y avoit en effet produit d'abord les avantages qu'on en avoit attendus; mais Sa Majesté s'estant fait rendre compte des représentations qui ont esté faites l'année dernière tant par les gouverneur et lieutenant général et intendant que par les négocians du pays sur l'estat actuel de la Colonie, Elle auroit reconnu que ladite somme de quatre cent mille livres n'est point suffisante pour les différentes opérations du commerce intérieur et extérieur, soit par le défaut en circulation de partie de cette monnoye que gardent les gens aisés du pays sur le juste crédit qu'elle a, soit parce que la Colonie devient de jour en jour plus susceptible d'un commerce plus considérable, Elle auroit jugé nécessaire pour le bien du pays en général et pour l'avantage du commerce en particulier, d'ordonner une nouvelle fabrication de monnoye de carte, et Elle s'y seroit d'autant plus volontiers déterminé qu'Elle répondra encor par là aux désirs de tous les estats de la Colonie, à quoy voulant pourvoir, Sa Majesté a ordonné et ordonne ce qui suit :

Art. Ier. Outre les quatre cent mille livres de monnoye de carte fabriquées en exécution de l'Ordonnance de Sa Majesté du deux mars mil sept cent vingt neuf, lesquelles

continueront d'avoir cours en Canada, conformément à ladite Ordonnance, il sera fabriqué pour la somme de deux cent mille livres de cette monnoye en carte de vingt quatre livres, de douze livres, de six livres, de trois livres, de trente sols, de quinze sols et de sept sols six deniers, lesquelles cartes seront empreintes des armes de Sa Majesté et écrites et signées par le controlleur de la Marine à Québec.

(Les art. II, III. IV, V et VI sont la répétition des art. II, III, IV, V et VI de l'Ordonnance du 2 mars 1729).

ORDONNANCE DU ROY

Pour une nouvelle fabrication de 120,000 livres de monnoye de carte en Canada.

Du 28 février 1742.

Sa Majesté ayant jugé nécessaire pour le bien du commerce de la Colonie d'ordonner une fabrication de 400 m. livres de monnoye de carte pour avoir cours dans cette Colonie pour la valeur énoncée en l'Ordonnance rendue à cet effet le 2 mars 1729, Elle auroit été informée que cette monnoye qui avoit été désirée de tous les états de la Colonie y avoit d'abord produit les avantages qu'on en avoit attendus, mais que la somme de 400 m. liv. n'étoit pas suffisante pour les différentes opérations du commerce intérieur et extérieur, soit par le défaut de circulation de partie de cette monnoye que gardoient les gens aisés du pays sur le juste crédit qu'elle avoit acquis, soit parce que la Colonie devenoit de jour en jour susceptible d'un commerce plus considérable, en sorte que sur les représentations qui furent faites à Sa Majesté, il luy parut nécessaire d'augmenter cette somme de 200 m. liv., et c'est à quoy elle auroit pourvu par une autre Ordonnance du 12 may 1733; mais Sa Majesté s'étant fait rendre compte des nouvelles représentations qui ont été faites l'année dernière par le gouverneur général et l'intendant de la Colonie à l'occasion de la circulation de cette monnoye, Elle auroit reconnu que les 600 m. liv. qui ont déjà été fabriquées en exécution desdites Ordonnances ne sont pas encore suffisantes pour les différents mouvemens du commerce intérieur et extérieur dont les progrès répondent tous les jours de plus en plus à l'attente que Sa Majesté y donne, et Elle auroit estimé nécessaire de porter la monnoye de carte à 720 m. liv. et d'ordonner à cet effet une nouvelle fabrication de 120 m. liv., à

quoy voulant pourvoir, Elle a ordonné et ordonne ce qui suit :

(Suivent les art. I, II, III, IV et V, de même teneur que ceux de l'Ordonnance qui précède).

ORDONNANCE DU ROY
Pour une augmentation de 280,000 livres en monnoye de carte.

De Versailles, le 17 avril 1749.

(L'exposé des motifs et les articles de cette ordonnance sont les mêmes que ceux de l'ordonnance du 12 mai 1733).

ORDONNANCE

Pour la fabrication de 200 m. livres de monnoye de carte qui aura cours à la Louisianne.

Versailles, le 14 septembre 1735.

(Cartes de 20, 15, 10, 5 liv.; 1 liv. 10 sols, 1 liv. 5 sols, 12 sols 6 den, et 6 sols 3 den.).

Sa Majesté estant informée que les Espèces d'or et d'argent qu'Elle a fait porter à la Louisianne pour les dépenses de ceste Colonie depuis qu'Elle a accepté la rétrocession qui lui en a été faite par la Compagnie des Indes, ont repassé successivement en France, ce qui, en causant l'anéantissement du commerce intérieur de la Colonie, empesche l'accroissement de ses établissemens, et par une suite nécessaire, fait tomber le commerce extérieur de la Colonie. Elle a fait examiner les moyens de remédier à ces inconvéniens également préjudiciables au commerce du Royaume et à ses sujets de la Louisianne, et par le compte qu'Elle s'en est fait rendre, Elle a reconnu qu'il n'y en avoit point de plus convenables que l'établissement d'une monnoye de carte particulière qui auroit cours dans la Colonie, qui sera reçue dans les magasins de Sa Majesté en payement de la poudre et autres munitions et marchandises qui y seront vendues et pour laquelle il pourra être délivré des lettres de change sur le trésorier général de la Marine en exercice chaque année; Elle s'est déterminée d'autant plus volontiers à y établir cette monnoye qu'Elle est informée que les habitans de la Louisianne en souhaitent l'établissement et que d'ailleurs un pareil arrangement qui a été fait depuis quelques années en Canada où l'on éprouvoit les mesmes inconvéniens qui excitent l'attention de Sa Majesté par rapport à la Louisianne, y a produit les avantages qu'Elle se propose pour cette dernière Colonie en y procurant l'augmentation des établissemens et celle du commerce

intérieur et extérieur, et Sa Majesté voulant sur ce expliquer ses intentions, Elle a ordonné et ordonne ce qui suit :

Art. I^{er}. — Il sera fabriqué pour la somme de 200 m. liv. de monnoye de carte de 20 liv., de 15 liv., de 10 liv., de 5 liv., de 2 liv. 10^s, de 1 liv. 5^s, de 12^s 6^d et de 6^s 3^d, lesquelles cartes seront empreintes des armes de Sa Majesté et écrites et signées par le contrôleur de la Marine à la Nouvelle Orléans.

Art. II. — Les cartes de 20 liv., de 15 liv., de 10 liv., de 5 liv. et de 2 liv. 10^s seront aussi signées par le gouverneur de la Louisianne et par le commissaire ordonnateur.

Art. III. — Celles de 1 liv. 5^s, de 12^s 6^d et de 6^s 3^d seront seulement paraphées par le commissaire ordonnateur.

Art. IV. — La fabrication desdites 200 m. liv. de monnoye de carte pourra être faite en plusieurs fois différentes, et il sera dressé pour chaque fabrication quatre procès verbaux, dont un sera remis au gouverneur, un autre au commissaire ordonnateur, le troisième sera déposé et enregistré au bureau du contrôle à la Nouvelle Orléans et le quatrième sera envoyé au secrétaire d'Etat ayant le département de la Marine.

Art. V. — Défend Sa Majesté aux gouverneur, commissaire ordonnateur et contrôleur, d'en écrire, signer et parapher pour une somme plus forte que celle de 200 m. liv., et à toutes personnes de contrefaire lesdites cartes, à peine d'être poursuivies comme faux monnoyeurs et punies comme tels.

Art. VI. — Veut Sa Majesté que la monnoye de carte faite en exécution de la présente ordonnance, ayt cours dans ladite Colonie pour la valeur écrite sur icelle et qu'elle soit reçue par les garde magasins établis dans ladite Colonie en payement de la poudre, munitions et marchandises qui seront vendues des magasins de Sa Majesté, ainsi que par le trésorier, pour le payement des lettres de change qu'il tirera sur les trésoriers généraux de la Marine chacun dans

l'année de son exercice, et dans tous les payemens généralement quelconques qui se feront dans la Colonie, de quelque espèce et de quelque nature qu'ils puissent être.

Mande et ordonne Sa Majesté aux S^{rs} de Bienville et Salmon, gouverneur et commissaire ordonnateur à la Louisianne, de tenir la main à l'exécution de la présente ordonnance, laquelle sera registrée au contrôle de la Marine à la Nouvelle Orléans.

Fait à Versailles, le quatorze septembre mil sept cent trente cinq. *Signé :* Louis. *Et plus bas :* PHELYPEAUX.

DÉCLARATION DU ROY

Concernant les monnoyes de cartes et les billets establis en Canada et à la Louisianne.

27 avril 1744.

LOUIS, PAR LA GRACE DE DIEU, ROY DE FRANCE ET DE NAVARRE, à tous ceux qui ces présentes verront, SALUT. Ayant été informé que les fonds que Nous faisions envoyer en espèces d'or et d'argent à la Louisianne pour le payement des dépenses qui s'y faisoient pour notre service repassoient successivement chaque année en France, en sorte que cette Colonie se trouvoit dénuée de tous alimens pour le commerce, Nous jugeames à propos par notre Ordonnance du 14 septembre 1735, d'y établir une monnoye particulière de cartes dont Nous fixames la quantité à 200 m. livres, et Nous nous déterminames d'autant plus volontiers à cet établissement que Nous sçavions qu'il étoit désiré par les habitans de la Louisianne. Pour assurer un juste crédit à cette monnoye, Nous jugeames qu'après avoir été distribuée pour le payement de nos dépenses, elle seroit reçue de même comme argent comptant, tant pour le prix des ventes qui se faisoient dans nos magasins que pour les lettres de change qui seront tirées sur les trésoriers généraux de la Marine par leurs commis à la Nouvelle Orléans; nos vues à cet égard se trouvèrent d'abord pleinement remplies, la monnoye de cartes acquit une confiance entière et elle l'auroit sans doute conservée sans les révolutions que la Louisianne a éprouvées; mais la guerre que cette Colonie a eû à soutenir contre quelques nations sauvages ayant occasionné des dépenses extraordinaires et imprévues, et les cartes qui rentroient dans la Caisse des trésoriers généraux au moyen des ventes qui se faisoient dans nos magazins et des lettres de change qui étaient tirées sur les trésoriers par leurs commis ne s'étant pas trouvées suffisantes pour le payement des dépenses, on a cherché à y suppléer

par des billets de ces commis qui ont été répandus dans le public; les billets ont été ensuite reçus comme les cartes et pour le prix des ventes de nos magasins et pour les lettres de change tirées sur les trésoriers généraux sans aucune différence; mais, soit qu'ils se soient trouvés trop multipliés ou autrement, ils sont tombés dans un discrédit où ils ont entraîné les cartes, et Nous avons été informé qu'au mois de novembre dernier, les uns et les autres perdoient jusqu'à deux cents pour cent sur l'argent comptant, et les lettres de change qui, par une suite nécessaire de ce discrédit, les marchandises et denrées de France, celles du crû du pays, les mains d'œuvre, et généralement toutes choses sont devenues d'une cherté excessive dans la Colonie et que cette cherté se fait principalement sentir sur les achats, les travaux et les fournitures qui s'y font pour notre commerce, quoy qu'on ait toujours continué de délivrer des lettres de change sur les trésoriers généraux de la Marine aux porteurs des cartes et des billets, sans aucune diminution ny déduction; c'est pour faire cesser ces inconvéniens également préjudiciables à nos finances, au bien de la Colonie et au progrès de son commerce que Nous avons jugé devoir faire retirer la totalité des cartes et des billets qui se trouvent répandus dans le public pour en supprimer le cours, en prenant d'ailleurs des mesures pour pourvoir aux fonds nécessaires pour le payement des dépenses que Nous ordonnons; mais comme il ne serait pas juste que Nous fissions le remboursement de ces cartes et billets au pays puisque les dépenses pour le payement desquelles ils ont été délivrés ont été portées à des prix proportionnés à ce discrédit, Nous avons résolu d'ordonner une diminution que Nous voulons cependant bien ne pas porter aussi loing que le discrédit. A ces causes et autres à ce Nous mouvant, de l'avis de notre Conseil et de notre certaine science, pleine puissance et autorité royale, Nous avons dit, déclaré et ordonné par ces présentes, disons, déclarons et ordonnons, voulons et nous plaît ce qui suit :

Art. Ier. — Tous ceux qui auront de la monnoye de cartes de la Louisianne ou des billets causés pour dépenses

de notre service des commis des trésoriers généraux de la Marine dans ladite Colonie, seront tenus de les rapporter à commencer du jour de l'enregistrement des présentes en notre Conseil supérieur séant à la Nouvelle Orléans . audit commis qui en fera le remboursement à la réduction de 150 pour 100 en lettres de change qui seront par luy tirées sur le S^r Moufle de Georville, trésorier général de la Marine, auquel Nous ferons remettre les fonds nécessaires pour les acquitter à l'échéance.

II. — Lesdites lettres de change seront visées par l'ordonnateur de ladite Colonie, elles ne pourront être moindres que de la somme de cent livres, et elles seront payées à un an de date et cependant acceptées à leur présentation par ledit S^r Moufle de Georville.

III. — Toute la monnoye de cartes et tous les billets qui seront ainsy retirés, seront représentés audit commis au jour indiqué par l'ordonnateur, et après avoir été comptés et examinés, ils seront brulés en présence du gouverneur de ladite Colonie, de l'ordonnateur, du controlleur de la Marine et de ceux qui voudront s'y trouver, de quoy il sera dressé des procès verbaux qui seront signés par le gouverneur, l'ordonnateur, le controlleur de la Marine et ledit commis, et de chacun desdits procès verbaux qui seront dressés au bureau du controlle, il en sera fait deux expéditions, pareillement signées, dont l'une sera envoyée au secrétaire d'Etat ayant le département de la Marine pour nous en rendre compte, et l'autre remise au commis du trésorier.

IV. — Voulons que les cartes et billets qui ne seront pas rapportés dans l'espace de deux mois après ledit enregistrement des présentes audit commis, pour le remboursement en être fait ainsy qu'il est cy dessus ordonné, soient et demeurent de nulle valeur et qu'en conséquence ils n'ayent plus après ledit tems aucun cours dans le commerce ny dans les payemens, défendons de les y recevoir et audit commis de donner aucune lettre de change pour leur valeur et les déclarons tombés en pure perte à ceux

entre les mains de qui ils resteront sans qu'ils puissent prétendre aucune répétition en quelque sorte que ce soit :

Si donnons en mandement à nos amés et féaux Conseillers en nos Conseils, les S⁽ʳˢ⁾ M⁽ⁱˢ⁾ de Beauharnois, gouverneur et notre lieutenant général, et Hocquart, intendant dans la Nouvelle France, aux S⁽ʳˢ⁾ Devaudreuil, gouverneur, et Lenormand, commissaire de la Marine, ordonnateur à la Louisianne, et aux officiers de notre Conseil supérieur à la Nouvelle Orléans, que ces présentes ils ayent à faire lire, publier et enregistrer, et le contenu en icelles garder, observer et exécuter selon leur forme et teneur, nonobstant tous édits, déclarations, arrêts, ordonnances, règlemens et autres choses à ce contraires auxquels nous avons dérogé et dérogeons par ces présentes; Car tel est notre plaisir. Donné à Versailles, le vingt septième jour du mois d'avril, l'an de grâce 1744 et de notre règne le vingt neuvième. *Signé*: Louis. *Et plus bas* :

<div style="text-align:right">Par le Roy : Phelypeaux.</div>

LES ANTILLES

Sous l'ancienne législation commerciale qui les régissait, connue sous le nom de *pacte colonial*, et abolie par la loi du 3 juillet 1861, les Antilles françaises ne pouvaient vendre qu'à la France les denrées qu'elles produisaient (les sirops et les mélasses exceptés); elles se trouvaient ainsi exposées à voir s'écouler continuellement leurs espèces monétaires en paiement du prix des marchandises qu'elles étaient autorisées à recevoir de l'étranger, et il en résultait une pénurie habituelle de numéraire. Pour y remédier, elles avaient établi, par opposition à la livre tournois de France de 20 sous, une monnaie de compte, la livre coloniale, dont la valeur suivit sans cesse un mouvement ascendant. En 1760, le rapport entre la livre coloniale et la livre tournois, était de 150 o/o. Il fut porté à 166 2/3, en 1803, pour la Guadeloupe, et, en 1805, pour la Martinique, puis s'éleva, en 1817, à 185 pour la première et à 180 pour la seconde. Cet état de choses cessa en 1826, lors de l'abolition de la livre coloniale.

D'un autre côté, les espèces françaises étaient non moins rares: les colonies y suppléaient par l'adoption des monnaies d'or et d'argent de toutes les nations commerciales d'Europe, en augmentant toutefois leur valeur, comme moyen de les retenir dans le pays. La principale monnaie était la piastre hispano-américaine qui valait 10 livres coloniales [1], et ses subdivi-

1. En réalité, la piastre ne valait que 9 livres, parce qu'elle

sions jusqu'au demi-réal, la 16ᵉ partie; mais les monnaies divisionnaires étaient peu abondantes et leur défaut ne laissait pas que d'entraver les transactions commerciales. Pour en obtenir, on imagina de couper les piastres ou *gourdes* et leurs divisions en plusieurs fractions. Ces coupures, appelées en créole *mocos* (morceaux), étaient le plus souvent dentelées sur les bords afin d'empêcher qu'on les rognât, et frappées d'un poinçon à la marque de la colonie. Les menues monnaies d'argent françaises et étrangères, ainsi que les pièces de cuivre admises pour une valeur déterminée, devaient être également poinçonnées.

Les mocos furent démonétisés en 1817. Quant aux espèces étrangères mentionnées dans l'ordonnance du 30 août 1826, elles continuèrent de circuler jusqu'au moment où un décret impérial du 25 août 1855 en suspendit le cours légal à la Martinique et à la Guadeloupe, pour n'être plus reçues dans les paiements entre particuliers que comme valeur commerciale.

Actuellement les monnaies de la métropole ont seules cours à la Guadeloupe, comme, du reste, dans les autres colonies, excepté l'Inde et l'Indo-Chine. Les pièces modernes de bronze de 5 et 10 centimes y circulent conjointement avec les anciennes pièces de Charles X et Louis Philippe à la légende *Colonies françaises*, bien que ces dernières soient trouvées incommodes en raison de leur poids [1].

n'avait cours dans les colonies que percée ou coupée de telle sorte que la somme de ses coupures ne dépassait pas généralement 12 escalins de 15 sous. On verra plus loin qu'elle a atteint 14, 16 et même 18 escalins à Sainte-Lucie.

[1]. La Guyane, cependant, a refusé les pièces de 5 centimes qui lui avaient été envoyées dans le principe par le Trésor, cette colonie n'admettant pas dans les transactions de valeur au-dessous de 10 centimes.

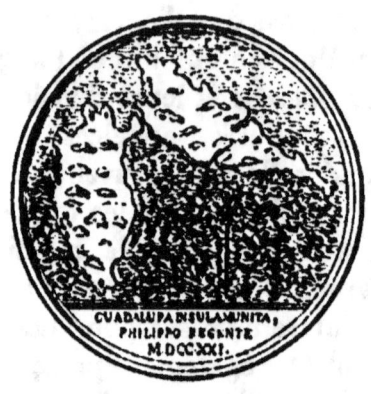

LA GUADELOUPE
ET DÉPENDANCES

MONNAIE D'OR[1]

1. — *La moëde.*

ARRÊTÉ
Relatif aux moëdes clouées.

2 floréal an XI (22 avril 1803).

AU NOM DE LA RÉPUBLIQUE FRANÇOISE
Le Contre-Amiral Lacrosse, Capitaine général
Et le Conseiller d'Etat Lescallier, Préfet de la Guadeloupe et dépendances.

Instruits qu'il vient d'être introduit dans la Colonie des *moëdes* clouées, dont plusieurs ont été reconnues être d'un or altéré;

1. Il ne sera fait mention dans cet article et les suivants que des seules monnaies ayant un caractère local, c'est-à-dire de celles contremarquées par les colonies elles-mêmes.

Vu la nécessité d'empêcher la circulation de cette monnoie à moins d'une vérification préalable, et sur les représentations multipliées qui leur ont été faites par le commerce,

ARRÊTENT :

Que toutes les *moëdes* à clou répandues dans toute l'étendue de la Guadeloupe et dépendances soient apportées dans cette ville pour être vérifiées par les citoyens Gobert et Cayolle, orfèvres. Celles dont le clou sera de mauvais or seront percées et le clou enlevé; au moyen de quoi l'or restant pourra être pris au poids, suivant le cours établi.

Les *moëdes* de bon or seront étampées d'un G par les citoyens Gobert et Cayolle, et d'une autre marque qui puisse servir à les reconnaître.

Les citoyens Gobert et Cayolle seront en conséquence autorisés à recevoir un *sou marqué*[1] de rétribution par *moëde* qu'ils vérifieront.

Les commissaires du gouvernement dans les quartiers feront de suite publier et afficher le présent Arrêté, et il en sera envoyé une expédition aux tribunaux.

Fait à la Basse-Terre-Guadeloupe, le 2 floréal an XI de la République françoise.

Signé : LACROSSE, LESCALLIER.

La *moëde* est ainsi décrite par P. F. Bonneville (1806) :

Moeda d'ouro ou monnaie d'or de 4,800 reis dite **Lisbonnine**. Poids 10 gr. 730; titre 917 m.; diam. 31 m/m; valeur intrinsèque au pair 34 fr. 89 c.

Lég. cir. à dr. PETRUS. V. OU JOANNES. V. D. G. PORTUG. REX. Les armes de Portugal couronnées, accostées de 4 000 et de trois fleurons.

1. Le *Marqué* ou *Noir* est l'ancienne pièce française en billon de 24 deniers, aux deux L feuillues, affrontées et croisées, de la fabrication de 1738 et qui valait 2 sous 6 den. aux Antilles (voir 1^{re} partie, *Monnaies frappées en France*, p. 66, note).

℞ ET. BRASILÆ. DOMINUS. ANNO 1700. Croix ourlée au milieu de quatre arceaux séparés par des fleurons, le tout dans un cercle perlé.

Lorsqu'une *moëde* se trouvait rognée, un orfèvre y pratiquait un trou de façon à écarter le métal et le bouchait avec un morceau d'or d'un titre quelconque qu'il aplatissait ensuite et qui formait une tête de clou. Il donnait ainsi à la pièce le poids légal.

Sous l'administration anglaise, on poinçonna les *moëdes* d'un **G** *couronné*.

Un règlement du 6 mai 1811 prescrit une nouvelle vérification. Toute *moëde* dont la valeur en livres, sous et deniers était marquée au poinçon et surmontée d'un G couronné et dont le cordon ni l'empreinte n'auraient été altérées, devait être reçue pour la valeur indiquée. Toute *moëde* dont la valeur aurait été altérée devait être brisée. Par ce moyen, dit le règlement, la colonie se trouverait en possession d'une monnaie d'or réelle.

MONNAIES D'ARGENT

ARRÊTÉ
Relatif à la coupe des gourdes.

Délibération du 9 frimaire an XI (30 novembre 1802).

AU NOM DE LA RÉPUBLIQUE FRANÇOISE,

Le Contre-Amiral Lacrosse, Capitaine général

Et le Conseiller d'Etat Lescallier, Préfet de la Guadeloupe et dépendances,

Considérant l'inconvénient qui se fait sentir dans la Colonie, dans les marchés, pour les besoins journaliers de la vie, et les échanges et payemens des menus salaires, faute de petite monnoie, et voulant y remédier autant qu'il est possible dans la circonstance;

Arrêtent :

Art. I. Il sera coupé des gourdes en neuf parties; celle du milieu, octogone, sera de la valeur du tiers de la gourde ou de quatre escalins, et les huit segmens du cercle autour de l'octogone, valant un escalin chacun[1].

La pièce octogone sera étampée des lettres $\frac{4E.}{R.F.}$ (2) et les pièces d'un escalin seront marquées des lettres R.F. seulement (3).

1. La gourde valait 12 *escalins* ou 9 livres coloniales. L'escalin est le *schelling* (pr. skelling) des Hollandais importé aux Antilles. Il valait 15 sous et était représenté par le réal (8ᵉ de piastre) hispano-américain.

II. Ces pièces seront reçues pour les valeurs indiquées ci-dessus, dans tous les marchés ou échanges; la sortie en sera défendue sous peine d'une amende de dix fois la valeur.

III. Les piastres seront coupées et étampées au Trésor, par les soins du citoyen Monsigny, en présence du Contrôleur et des particuliers qui voudront se procurer de la monnoie, et apporteront leurs gourdes à cet effet. Cette opération sera faite aux frais de l'Etat et sera gratuite pour les particuliers.

IV. Il est défendu à toutes personnes quelconques de couper les gourdes pour en faire de la monnoie, autrement que par le poinçon public, dans la forme indiquée ci-dessus, sous peine de confiscation des ustensiles et de cent gourdes d'amende au profit du Trésor public.

V. Lorsqu'il y aura un nombre de deux mille gourdes de coupées, les poinçons et les étampes seront déposés et enfermés au Contrôle, pour n'être employés de nouveau que dans le cas où l'expérience ferait connoître un plus grand besoin de petite monnoie.

VI. Le Chef d'Administration de la Colonie et le Contrôleur sont chargés de l'exécution du présent Arrêté.

Fait à la Basse-Terre, île Guadeloupe, le 10 frimaire, an XI de la République.

Signé: Lacrosse, Lescallier.

4

Antérieurement à l'arrêté qui précède, on avait coupé la gourde en 12 parties de chacune 1 escalin, frappée d'un grand G en creux (4).

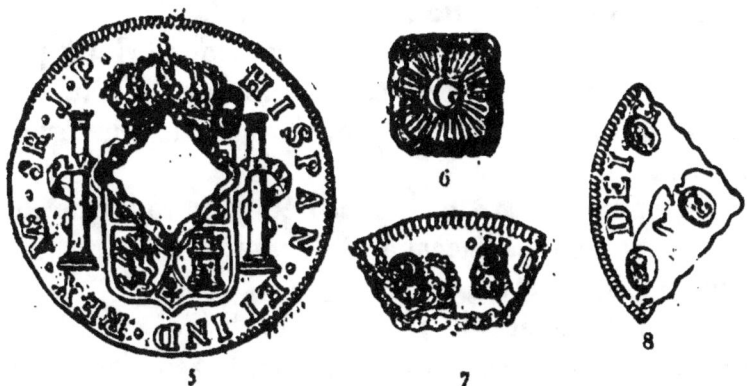

Par ordonnance du 27 avril 1811 (occupation anglaise), le gouvernement colonial mit en circulation 10,000 gourdes qu'il fit percer et couper en *gourdains*. Les gourdes percées, poinçonnées en relief d'un G couronné sur les deux faces (5), eurent cours pour 9 livres, et le morceau extrait du centre, de forme carrée et dentelé, de 12 m/m de diam., frappé d'un G rayonnant (6) fut fixé à 20 sous. Enfin, des gourdes percées furent coupées en quatre morceaux ou gourdains, poinçonnés aux deux angles d'un G couronné (7), et eurent cours pour 2 livres 5 sous.

Par la même ordonnance, les mocos de la Martinique, de la Dominique et de Sainte-Lucie, provenant de gourdes *entières* coupées en quatre et *dentelés* sur les deux coupures, après avoir été poinçonnés aux trois angles d'un G couronné (8), eurent cours pour 2 livres 5 sous.

Les gourdes dont il s'agit sont des piastres coloniales espagnoles à l'effigie de Charles III, Charles IV et Ferdinand VII et aussi, mais en petit nombre, des écus de 6 livres de France [1].

[1]. On doit relever ici une erreur d'Hennin qui, en reproduisant une coupure d'un écu de 6 livres de 1792, en attribue l'émission, la même année, au gouvernement français.

Les mocos avaient d'abord été créés dans les îles voisines ; lorsqu'à son tour la Guadeloupe vint à percer et couper des gourdes, les mocos y affluèrent de toutes parts et finirent par devenir le numéraire courant.

Cependant, en 1810, le moco était si rare que les petits marchands l'accaparaient pour le changer avec prime contre l'or.

Une ordonnance du 19 septembre 1810, mit l'interdiction à ce commerce, sous peine de 300 livres d'amende, et prescrivit de verser au Trésor tous les mocos en circulation dans la colonie.

Ce système de coupe de gourdes devait infailliblement entraîner des abus. En effet, après l'émission de la gourde percée, des faussaires aplatissaient des piastres, et, par ce moyen, en tiraient jusqu'à dix-huit carrés de 20 sous qu'ils estampaient ensuite pour les livrer à la circulation.

Dans les colonies voisines, au lieu de couper les gourdes en quatre parties de chacune un *pistrain* (2 réaux), on les divisait en 5 ou 6 morceaux. Ces mocos frauduleux, introduits à la Guadeloupe, donnaient sans cesse matière à discussion. Le gouvernement réagit enfin contre cet abus.

Une proclamation du 27 février 1813 ordonna aux sieurs Isnardon, garde-poinçon à la Basse-Terre, et Pothier, garde-poinçon à la Pointe-à-Pître, de poinçonner sans frais d'un G couronné sur les trois points saillants tous les mocos pesant au moins 1 1/2 gros [1]. Tout moco non poinçonné ne devait passer que pour 2 escalins (30 sous) et ceux qui émettaient des mocos au-dessous de la valeur légale, devaient être livrés au

[1]. 5 gr. 73. Le moco non rogné, valant un quart de gourde, devait peser 6 gr. 75.

ministère public pour être poursuivis selon la rigueur des ordonnances et les mocos confisqués.

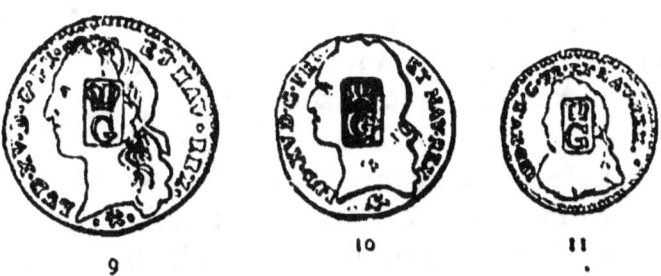

Par ordonnance du 6 mai 1811, les shillings, demi et quart de shilling d'Angleterre, et les anciennes pièces de 24, 12 et 6 sols de France, durent être portés chez le sieur Gobert, garde-poinçon à la Basse-Terre, pour y être étampés d'un G couronné (9, 10 et 11). Le cours de ces monnaies fut fixé à 40, 20 et 10 sous. Toute pièce non poinçonnée n'était reçue que pour sa valeur intrinsèque.

Le 8ᵉ de gourde (réal) valait 22 sous 6 den. tant qu'il restait des traces d'empreinte, nonobstant les croix et autres marques par lesquelles on avait entendu réduire sa valeur. Les pièces qui n'avaient plus d'empreinte devaient être poinçonnées et valoir 20 sous (12).

Le 16ᵉ de gourde (demi-réal), portant vestige d'empreinte, n'avait cours, donné isolément, que pour 10 sous ou 4 *noirs*, mais deux 16ᵉ de gourde donnés

ensemble, valaient autant que le 8ᵉ de gourde, c'est-à-dire 22 sous 6 den. Un *tampé* [1], joint à un 16ᵉ de gourde, devait former six *noirs* ou 15 sous. Le 16ᵉ de gourde, à empreinte tout à fait effacée, soumis au poinçon, ne valait que 10 sous (13).

Lorsque la colonie revint à la France, en 1816, la perturbation apportée dans les transactions par la quantité de monnaies altérées allait croissant. Les administrateurs s'occupèrent d'y remédier et prirent les mesures suivantes :

Après s'être assurés que la colonie pouvait suffire à ses besoins avec la monnaie d'argent et de billon qu'elle possédait, en grande partie reçue de la métropole, ils démonétisèrent les mocos par une ordonnance du 23 mars 1817, et prescrivirent qu'ils ne seraient plus reçus qu'au poids et à raison de 11 livres l'once (30 gr. 59). Pour en faciliter le retrait et donner aux habitants le moyen de s'en débarrasser avec avantage, le trésorier colonial les accepta à raison de 11 livres 10 sous l'once, mais seulement en paiement des contributions arriérées ou de dettes envers le Trésor, antérieures au 1ᵉʳ janvier 1817. Cette opération, prudemment conduite, délivra la colonie de la plaie qui la dévorait. Elle ne coûta que 4,500 francs au trésor public et 3,500 francs à celui de la colonie.

Cependant la gourde percée continua d'avoir cours jusqu'en 1858 à la valeur de 4 fr. 85 c. Elle fut alors supprimée.

[1]. *Tampé* ou *étampé*. La pièce frappée d'un C couronné, pour les colonies, valait aux Antilles 3 sous 9 den. ou un quart d'escalin. Les *tampés* ainsi que les *marqués* ou *noirs*, ont été démonétisés en 1828 (voir 1ʳᵉ partie, *Monnaies frappées en France*, p. 65).

La Guadeloupe n'a cessé de mettre son empreinte sur les monnaies d'argent étrangères en circulation dans la colonie. Sous la Restauration, elle les marquait d'une fleur de lis (en creux) (14). Cette contremarque se voit notamment sur des monnaies des États-Unis. Pendant la monarchie de Juillet, c'est une couronne avec les lettres **G. P.** au-dessous (en relief) (15), qui figure sur des piastres hispano-américaines, des patagons (960 réis) du Brésil et sur de menues monnaies; enfin on rencontre encore des pièces poinçonnées de **R F** (en relief) (16) [1].

[1]. Les arrêtés coloniaux qui précisent les dates de ces émissions et en exposent les motifs, font défaut. Les pièces mentionnées sous le n° 15 doivent avoir été émises de 1830 à 1870, témoin une pièce de 500 R. du Brésil de 1852 et un shilling de 1864 qui portent cette contremarque, et la couronne de l'époque de Louis-Philippe qui est tréflée, tandis que les couronnes des règnes de Louis XVIII et Charles X sont fleurdelisées. A comparer la couronne qui figure sur la pièce de 10 cent. pour la Guyane française, de 1846. Quant aux lettres G. P., on les trouve déjà sur un jeton de l'époque de Louis XV (voir 1re partie: *Monnaies frappées en France*, p. 64).

MONNAIES DE CUIVRE.

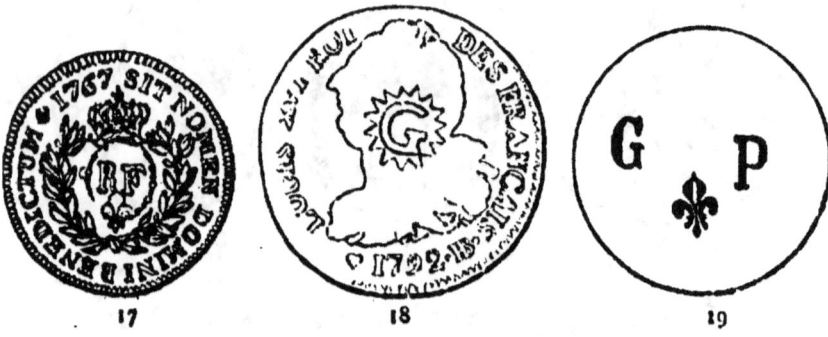

17. — Sol colonial de 1767, contremarqué en relief de R F dans une guirlande ovale (voir 1ʳᵉ partie : *Monnaies frappées en France*, p. 74).

18. — Anciennes pièces de 2 sous et de 1 sou contremarquées d'un G. Nombreuses variétés, quelques-unes d'une gravure incorrecte et la lettre retournée. La contremarque la plus remarquable figure sur une pièce de 2 sous de Louis XVI : un G en relief entouré d'un cercle dentelé en scie [1].

19. — Flan en cuivre jaune frappé en creux de G P et fleur de lis au-dessous ; d. 30, ép. 2 m/m. Cette pièce a circulé avant l'émission, en 1825, des pièces de 10 et 5 centimes coloniales.

1. Un industriel a appliqué récemment cette contremarque sur diverses monnaies d'argent, particulièrement sur des pièces de Louis XV et de Louis XVI. Le même spéculateur a encore contremarqué des lettres R F du sol de 1767, toute espèce de monnaies de cuivre et d'argent.

ARMES

DE LA VILLE DE POINTE-A-PITRE

Proposées par M. Blondel, membre du Comité municipal et adoptées dans la séance du 25 juillet 1790.

Ecusson en fasce d'argent, chargé d'une tour, de deux ponts et de deux rochers sables ; au chef d'azur chargé de trois fleurs de lis d'or sur la même ligne en pointe de sinople.

Suivant l'explication de l'auteur, les rochers figurent les îles de la Guadeloupe et de la Grande-Terre ; les deux ponts, la communication entre les deux îles et la tour, le centre commun, la ville de Pointe-à-Pitre.

On remarquera qu'au drapeau tricolore qui surmonte la tour, le rouge est à la hampe.

LA GUADELOUPE. 203

JETONS-MONNAIE.

Jetons-monnaie du Cercle du Commerce de la Pointe-à-Pitre (frappés à la Monnaie de Paris en 1825).

En argent :

20. — *Jeton de 1 doublon.* **CERCLE | DU | COMMERCE.**

℞ | | **DOUBLON** | (Dans un ovale perlé) *Piollet*[1] — 40 m/m; rond.

21 — *Jeton de 1/2 doublon.* Semblable au précédent, mais avec 1/2, — 35 m/m; octogone.

22. — *Jeton de 1/4 doublon.* Semblable, mais avec 1/4, — 34 m/m; rond.

23. — *Jeton de 1/8 doublon.* Semblable, mais avec 1/8 — 29 m/m; rond.

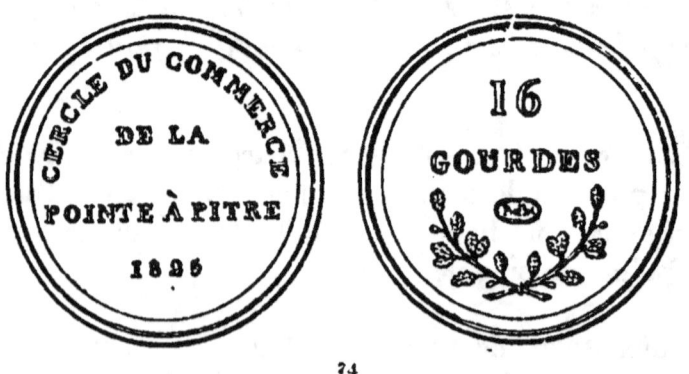

24.

24. — *Jeton de 16 gourdes.* **CERCLE DU COMMERCE.** Champ : **DE LA | POINTE A PITRE | 1825.**

[1]. Directeur du Cercle. En 1827, M. Piollet adressa au ministre de la marine une nouvelle demande de frappe. Elle lui fut refusée, le ministre ne voulant pas favoriser une maison de jeu. M. Piollet retira alors ses coins de la Monnaie.

℞ | 6 | GOURDES | (dans un ovale perlé) *Piollet.* Deux branches feuillues en exergue. — 38 m/m; rond.

25. — *Jeton de 8 gourdes.* Semblable au précédent, mais avec 8 — 30 m/m; octogone.

26. — *Jeton de 4 gourdes.* Semblable, mais avec 4 — 31 m/m; rond.

27. — *Jeton de 2 gourdes.* Semblable, mais avec 2 — 26 m/m; rond.

En fonte de fer et en bronze :

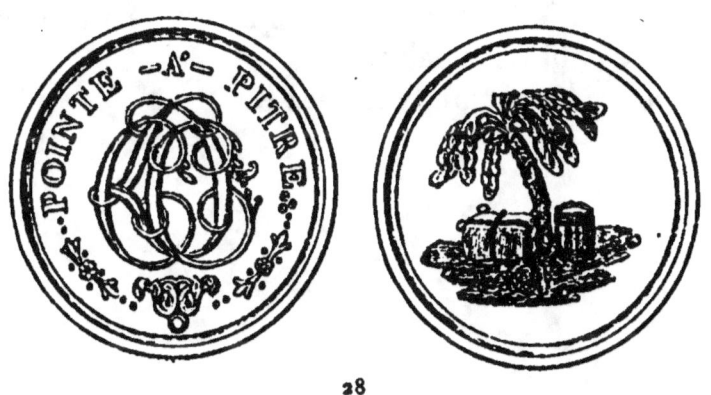

28

28. — *Jeton de 1 gourde.* Sur un tertre, un cocotier entre un ballot et un tonneau; devant, un caducée.

℞ POINTE-A-PITRE.·.Champ (en lettres cursives enlacées): C D C (Cercle du Commerce). Trois ornements en exergue. — 37 m/m; rond.

29. — *Jeton de 1/2 gourde.* Sur un tertre, une ancre entre un ballot et un tonneau.

℞ Semblable au précédent, mais avec un seul ornement en exergue. — 29 m/m; octogone.

30. — *Jeton de 1/4 gourde.* Sur un tertre, au 1ᵉʳ plan, une ancre et un caducée ; au 2ᵉ, une caisse, un coq au-dessus, un ballot et un tonneau ; au 3ᵉ, un vaisseau et un soleil.

℞ Semblable. — 26 m/m ; rond.

31. — *Jeton de 1 gourde.* Dans une guirlande de fleurs, nouée par une double rosette, J B en lettres cursives enlacées.

℞ **POINTE-A-PITRE.** Champ : | **GOURDE** | —•— Deux cornes d'abondance en ex. — 27 m/m. En étain.

32. — Jeton poinçonné de **25 | C** (en creux) **G** couronné (en relief). Ovale 22/28 m/m ; percé au sommet pour être enfilé. En laiton.

Un autre au même type avec **5**.

LES SAINTES.

33. — Monnaies de cuivre. Anciens sous français contremarqués en relief de L S (*Les Saintes*); au ℞ I G (*Ile Guadeloupe*).

34. — Autres, avec L S ; ℞ lisse.

LA DÉSIRADE.

35. — Monnaies de cuivre contremarquées en creux de G. L D (*Guadeloupe. La Désirade*).

SAINT-MARTIN.

(Partie française).

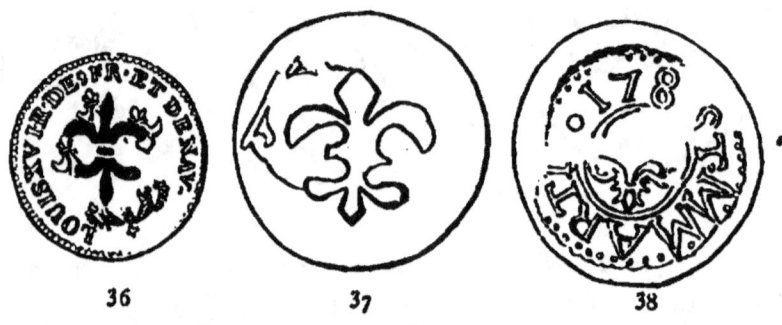

36. 37. 38.

36. — Monnaie de billon (pièce de 2 sous de Cayenne), contremarquée en creux d'une grande fleur de lis. — Au ℞ cette pièce est contremarquée en relief de S¹ M dans un grènetis, pour la partie hollandaise[1].

37. — Monnaie de cuivre (demi-penny), contremarquée en creux d'une grande fleur de lis.

38. — *Pièce frappée.* Lég. circ. à dr. (dans un cercle perlé) ST MARTIN. 178*. Champ (dans un cercle) : une fleur de lis. Gravure et frappe incorrectes. ℞. lisse. 30 m/m.

1. Il y a encore pour la partie hollandaise de St-Martin, des coupures de piastres (1/5) contremarquées St-MARTIN et un faisceau de flèches (en relief), attribut de l'ancienne fédération batave.

SAINT-BARTHÉLEMY.

(Occupation suédoise).

Argent : monnaies diverses.

Billon : 2 sous de Cayenne et 2 skil. suédois.

Cuivre : un sol de Louis XVI et 1 cent des États-Unis.

Ces pièces sont contremarquées en relief d'une couronne *suédoise* (39)[1].

40. — Une autre (1 œre suédois de 1760) est contremarquée en relief de deux vaisseaux.

[1]. La Société suédoise de numismatique de Stockholm, a publié dans son recueil *Numismatiska Meddelungen* (fasc. III), sous la signature de M. A. W. Stjernstedt, l'exposé d'une proposition présentée le 4 août 1797, par le gouverneur de St-Barthélemy au gouvernement suédois, pour la frappe d'une menue monnaie spéciale à l'île, en remplacement des pièces dites *noirs* et *sols marqués* venues des colonies voisines et qui y circulaient à raison de 66 la piastre-gourde. Après examen au Conseil d'État et par suite de certaines difficultés pratiques que soulevait cette question, elle fut abandonnée. Le gouvernement local se contenta de poinçonner d'une couronne les *sols marqués* qu'il jugea de bon aloi.

LA MARTINIQUE

MONNAIE D'OR

41. — *La Moëde*.

ARRÊTÉ
Concernant la marque des pièces d'or.

Du 4 vendémiaire an XIV (26 septembre 1805).

L'AMIRAL LOUIS-THOMAS VILLARET-JOYEUSE, GRAND CORDON DE LA LÉGION D'HONNEUR, CAPITAINE GÉNÉRAL
Et PIERRE-CLÉMENT LAUSSAT, PRÉFET COLONIAL,

Considérant qu'il convient à l'utilité publique et particulière de rendre, autant que possible, reconnaissables à présentation les diverses qualités de monnaies d'or, dont l'arrêté du 30 fructidor dernier a fixé les différentes valeurs, d'après le titre du métal, de manière qu'il ne faille pas sans cesse recourir au ministère des vérificateurs,

Arrêtent :

ART. Iᵉʳ. Les *moëdes*, à mesure qu'il en sera porté à la vérification ou dans les caisses publiques, seront, par le sieur Costet, orfèvre vérificateur, étalonneur et garde-poinçons à Saint-Pierre, marquées comme suit :

Du chiffre 22 (carats), celles d'or vrai de Portugal même les décloutées qui se trouveront être de cette qualité d'or.

Du chiffre 20 (carats), celles de fabrique d'Amérique, de Genève ou de pays étrangers[1].

Quant aux cloutées et à cordon rapporté, elles ne seront sujettes à aucune marque, se distinguant assez d'elles-mêmes à l'œil.

II. Outre la marque en chiffre prescrite par l'article précédent, le sieur Costet apposera au-dessous de cette marque, sur chaque pièce d'or, un petit poinçon portant une *Aigle*.

III. Toute *moëde* qui, aux termes du présent arrêté, ne sera pas empreinte d'une de ces marques, ne sera admise que sur le pied de 18 livres, argent des colonies ou 20 fr. 80 c., argent de France[2], le gros, poids de marc (3 gr. 82).

IV. Il sera payé un *sou marqué* ou *noir* de rétribution par *moëde* vérifiée.

Donné à la Martinique, le 4 vendémiaire an IV.

Signé : VILLARET, LAUSSAT.

1. On appelait *moëdes de fabrique* les pièces contrefaites et d'un titre inférieur à celles du Portugal.

2. D'après un arrêté du gouvernement de la Guadeloupe, du 4 floréal an XI (24 avril 1803), relatif à la fixation des valeurs des monnaies d'or et d'argent, la proportion entre l'argent de France et le cours colonial était de 3 à 5 ou comme 100 à 166 2/3.

MONNAIES D'ARGENT

42 43 44 45

ORDONNANCE

du gouverneur général, portant émission d'une petite monnoie composée de fractions de gourdes, de demi-gourdes et de quarts de gourdes, jusqu'à concurrence de 300,000 livres.

Du 1er septembre 1797.

(Occupation anglaise).

A compter du jour de la promulgation de la présente Ordonnance, il sera émis et reçu dans la circulation :

1° Des pièces d'argent provenant de gourdes coupées en quatre parties (42), pour 3 escalins ou 45 sols chaque;

2° Des pièces d'argent provenant de demi-gourdes, coupées en quatre parties (43), pour 3 *petites pièces*[1] ou 22 sols 6 den. chaque;

3° Des pièces d'argent provenant de quarts de gourde coupés en trois parties (44) pour 1 escalin ou 15 sols chaque.

Toutes ces monnaies seront dentelées dans leur coupure,

1. La *petite pièce*, coupure d'un 12e de demi-gourde (45), valait un demi-escalin ou 7 sous 6 den. (voir aussi *Ste-Lucie*).

de telle manière qu'il sera impossible de les altérer sans en laisser des marques visibles.

La distribution de ces monnaies se fera au Fort-Royal, au bureau de l'Administration intérieure, et à Saint-Pierre, chez M. Borde, receveur particulier des impositions, et chez M. Gay, ainsi que chez M. Woodyear, négocians, depuis 9 heures du matin jusqu'à midi. Toutes personnes qui se présenteront aux dits bureaux seront tenues de donner en échange desdites monnaies, des gourdes, demi-gourdes et quarts de gourde en argent, de payer 5 sols par gourde et demi-gourde, et 3 sols 9 den. par quart de gourde, pour frais de coupe, au moyen de quoi le public jouira du bénéfice de 10 sols par chaque gourde.

Il est défendu à tous particuliers, sous les peines de droit, de couper ou faire couper de leur chef, ou d'introduire dans la circulation des gourdes, demi-gourdes ou quarts de gourde coupées autres que celles qui l'ont été en vertu de nos ordres.

Dès que la coupe des espèces ci-dessus désignées aura été terminée, les instrumens qui auront servi à cette opération seront remis au greffe de la sénéchaussée de Saint-Pierre où ils resteront déposés.

Après l'évacuation de la colonie par les Anglais, l'administration française résolut de supprimer les mocos. A cet effet, une dépêche ministérielle du 15 février 1817 à l'intendant, lui portait avis de l'envoi d'une somme de 1,014,851 fr. 17. c. en piastres, fractions de piastres et pièces françaises pour subvenir au retrait des mocos en circulation. Par ordonnance des administrateurs en chef de la colonie[1], du 12 avril

[1]. Cette ordonnance fixe en même temps le cours des diverses monnaies qui circulent dans la colonie, entre autres :

La pièce de 5 francs. à 9 livres.
La piastre-gourde. à 9 livres 15 sous.
La demi-piastre-gourde. à 4 livres 17 sous.
Le franc à 1 livre 17 sous.

de la même année, cette monnaie dut être portée à la caisse de l'intendant et remboursée sur le pied de 10 livres coloniales (18 fr. 50 c.) l'once (30 gr. 59). Le 23 mai, ce fonctionnaire annonce, au ministre de la marine, le transport en France de la quantité de 7,296 marcs (1,785 kil. 717 gr.), s'élevant à la somme de 350,208 francs.

Cet envoi n'a pas été le seul. La masse des mocos en circulation paraît s'être élevée à une valeur de 1,400,000 francs. Une maison de commerce en acheta pour 400,000 francs, et le reste, un million environ, envoyé en France, y fut converti en petite monnaie qui fit retour à la Martinique.

Les pièces percées ou contremarquées dont la description suit, ont encore eu cours à la Martinique, mais les arrêtés qui s'y rapportent n'ayant pu être retrouvés, il n'est pas possible de fixer la date des émissions.

1re *catégorie.*

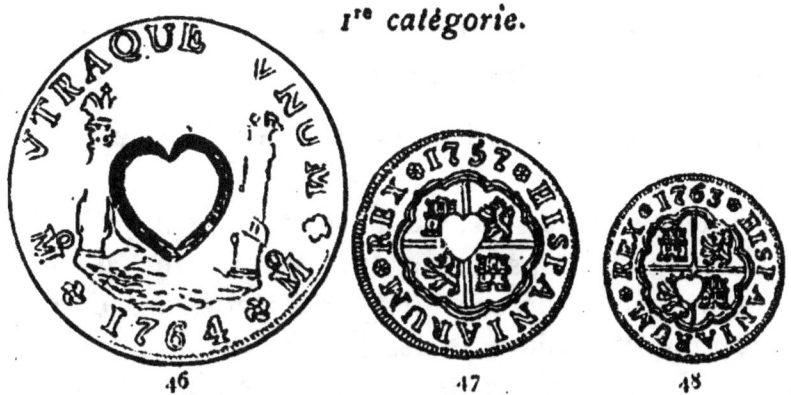

46. — Piastre percée en cœur[1] de 14 m/m.
47. — Double-réal percé en cœur de 5 m/m.
48. — Réal percé en cœur de 3 m/m.

2e *catégorie.*

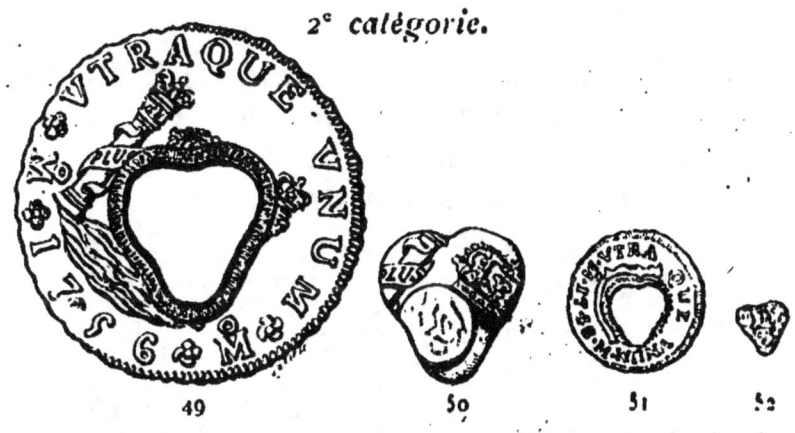

49. — Piastre percée en cœur, les bords de la découpure aplatis et rayés sur les deux faces[2].
50. — Cœur (taillé dans la piastre) 16/17 m/m.

1. Sur le plat de la reliure des *Etrennes mignonnes de la Martinique pour l'an de grâce 1781* (Bibl. de la Marine), on a frappé sept cœurs enflammés posés 4, 2 et 1 dans une guirlande de fleurs. Ce sont les armes de la colonie.
2. L'emporte-pièce découpait le cœur et du même coup aplatissait les bords de la découpure en y traçant des rayures afin qu'on ne pût les rogner. La découpure se trouvant rétrécie, le cœur ne peut plus s'y adapter.

51. — Demi-réal percé en cœur, les bords de la découpure rayés sur les deux faces.

52. — Cœur (taillé dans le demi-réal) 7 m/m.

Toutes ces pièces proviennent, pour la plupart, de piastres et divisions de Ferdinand VI (sans effigie). Il est probable que chacune des catégories ci-dessus se composait de la série des cinq pièces, la piastre et les 4, 2, 1 et 1/2 réaux. Il n'est fait mention d'ailleurs dans cet article que des seules pièces qu'on ait rencontrées jusqu'ici.

53

53. — Écu de 6 livres de France (1731), contremarqué en creux d'un cœur de 6 m/m, formé de 18 rayons convergeant vers le centre. (Cette contremarque a dû figurer également sur des piastres).

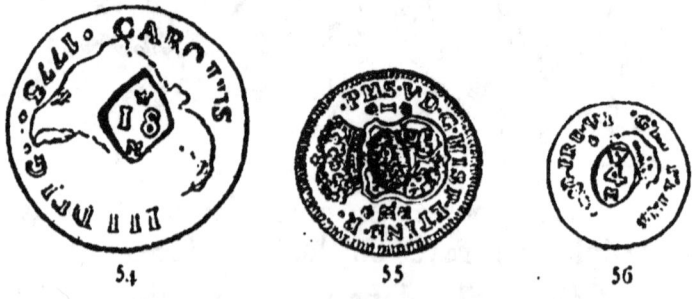

54 55 56

54. — Double-réal, contremarqué en relief dans un losange de 18, une couronne *anglaise* au-dessus, M au-dessous. Valeur 18 pence.

55. — Réal, semblable, mais avec 9. Valeur 9 pence.

56. — Demi-réal, semblable, mais avec 4. Valeur 4 pence.

MONNAIES DE BILLON ET DE CUIVRE.

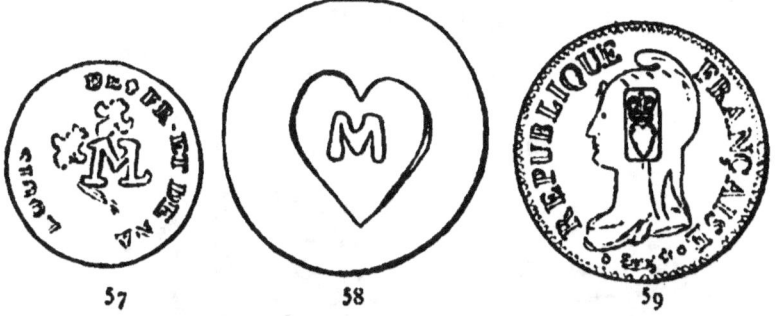

57. Pièces de 2 sous de Cayenne, contremarquées d'un M en relief ou en creux.

58. — Anciens sous français ou autres, contremarqués d'un cœur; de M ou L M en relief, dans un cœur ou dans un rectangle.

59. — Pièce de 5 centimes de l'an 8 de la République (1801), contremarquée d'un cœur, une couronne *anglaise* au-dessus (en relief).

60. — Décime de l'an 8 de la République, taillé en forme de cœur.

61. — Flan frappé en relief d'un cœur enflammé formé d'un trait, le chiffre 1 au centre; d. 21, ép. 2 1/2 m/m. Cuivre jaune. (Autres avec 2, etc.).

62. — Flan frappé en creux d'un cœur enflammé entre 3 — F ; au-dessous M, 26 m/m. Laiton.

63. — Flan frappé en creux de ST. PE (St-Pierre), 27 m/m. Cuivre rouge.

SAINTE-LUCIE

(Occupation anglaise) [1]

MONNAIES D'ARGENT.

ARRÊT

DE LA COUR D'APPEL DE SAINTE-LUCIE.
Concernant la petite monnaie.
Du 8 octobre 1811.

Le Procureur général ayant exposé que l'incertitude qu'il y avait dans les marques de la petite monnaie connue sous le nom de *trois petites pièces* (64) et de *trente sols* (65) [2] donnait lieu tous les jours à des disputes, et que la facilité

1. Sous l'administration française, Ste-Lucie dépendait du gouvernement de la Martinique. Bien qu'occupée militairement par les Anglais, cette colonie demeura, jusqu'au traité de 1814, sous l'administration civile des autorités impériales. Les empreintes françaises des monnaies émises pendant cette période font bien ressortir ce caractère de nationalité si essentiel pour leur classement. Les actes qui suivent sont tirés du *Code de la Martinique*.

2. On appelait monnaie de *trois petites pièces* la coupure de 1/4 de demi-gourde étampée de *deux* marques rondes; elle valait

qu'il y avait à marquer les *trois petites pièces* de la même manière que les *trente sols*, enhardissait de coupables fabricateurs à étamper les *trois petites pièces* de trois marques rondes comme les *trente sols*; que pour mettre fin aux abus qui résulteraient de la facilité à marquer ces portions de gourdes, il lui paraissait qu'il n'y avait point de meilleur moyen que de donner un cours forcé pour la valeur de *trente sols* à toutes les portions de gourdes qui ont cours actuellement pour *trois petites pièces*; que le nombre de cette dernière monnaie étant peu considérable, cette augmentation de valeur ne peut que favoriser la classe des nègres qui, seuls à peu près, en ont en leur possession, et que ce moyen ôtait aux coupables fabricateurs tout intérêt à mettre de fausses marques;

La Cour, après avoir délibéré, ordonne :

1° A partir de la publication du présent arrêt, toutes les petites monnaies qui sont faites avec des portions de gourdes (autres que celles marquées de trois et de deux étampes de Sainte-Lucie qui ont cours pour trois, quatre et six escalins)[1], auront cours forcé pour *trente sols* et seront prises pour cette valeur dans tous les marchés, achats et ventes;

2° Il ne pourra cependant pas être fait de paiement au-dessus de trente-six livres en cette seule monnaie de *trente sols*;

3° Les autres monnaies faites avec des fractions de quart de gourde[2], qui ont cours pour la valeur de trois *tampés*, conserveront toujours la même valeur.

1 1/2 escalin ou 22 s. 6 d., c'est-à-dire trois petites pièces ou coupures de 1/12e de demi-gourde dont la valeur était, pour chacune d'elles, de 1/2 escalin ou 7 s. 6 d. — La coupure de 1/3 de demi-gourde, étampée de *trois* marques rondes, valait 30 sous ou 2 escalins.

1. 1/6 gourde, valant 3 escalins ou 2 livres 5 sous (66[1]).
 1/4 — — 4 — ou 3 livres (67).
 1/3 — — 6 — ou 4 livres 10 sous (68).

2. 1/4 de 2 réaux, valant 3 *tampés* ou 11 sous 3 den. (69).

MONNAIES D'ARGENT.

70

ORDRE
DU COMMANDANT DE SAINTE-LUCIE.
Concernant la petite monnaie dite MOCOS DE LA MARTINIQUE.

Du 18 août 1812.

Vu les réclamations qui nous ont été faites au sujet des *mocos* dits *de la Martinique* qui sont fort au-dessous du poids fixé par les ordonnances, et qui ont été introduites en très grand nombre dans la colonie;

Considérant qu'il est urgent d'arrêter le cours d'un mal qui peut avoir les suites les plus malheureuses, surtout pour la classe indigente du pays; considérant en même tems qu'une grande partie de la monnaie de la colonie a été exportée et qu'il est nécessaire de la remplacer;

En conséquence, ordonne :

ART. Ier. Qu'il ne circulera et ne sera reçu en paiement d'autres *mocos* que ceux poinçonnés à leurs trois angles de la marque L S (lettres entrelacées, en relief) (70).

II. Que tous les *mocos* dits *de la Martinique* du poids de trois penny-weight dix-huit grains[1] et au-dessus, seront étampés de ladite marque.

III. Que Ls Feningre, orfèvre en cette ville, poinçonnera, à la réquisition des porteurs, les *mocos* du poids ci-dessus qui lui seront présentés, et qu'il lui sera alloué 7 sols 6 deniers pour chaque quatre *mocos* qui seront ainsi étampés par lui, lesquels 7 sols 6 deniers lui seront payés par les porteurs desdits *mocos*.

1. 5 gr. 831, plus d'un cinquième d'une piastre du poids de 27 grammes. Ces pièces sont dentelées sur leurs coupures.

MONNAIES D'ARGENT.

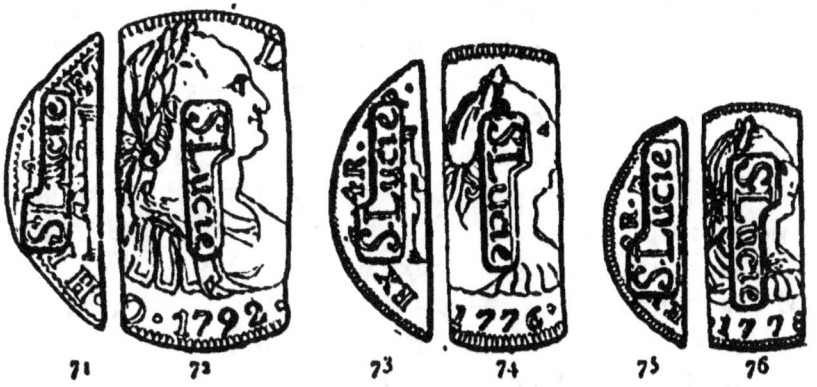

ORDONNANCE
DU COMMANDANT DE SAINTE-LUCIE
Pour l'émission et la circulation de pièces d'argent composées de fractions de gourdes.

Du 20 janvier 1813.

Ayant pris en considération l'exposé de la Cour d'appel de cette île, à nous adressé le 14 janvier dernier, représentant l'embarras qu'éprouve le public par la sortie de la monnaie de la colonie, et proposant l'adoption de certains moyens, tant pour subvenir aux difficultés actuelles que pour empêcher celles qui pourraient naître à l'avenir;

Nous avons, en vertu des présentes, statué et ordonné ce qui suit :

Art. Ier. A dater du jour de la promulgation de cette présente ordonnance, il sera mis et reçu en circulation :

1° Des pièces d'argent provenant de gourdes coupées en trois morceaux, et ce, le plus près possible des colonnes, lesquelles resteront dans le morceau de côté, et au moyen de ce, l'écu se trouvera tout entier dans celui du milieu; chacun de ces morceaux portera l'empreinte *S. Lucie*; les morceaux de côté, ainsi coupés et étampés (71), auront chacun la valeur de deux livres cinq sous ou trois escalins, et celui du milieu (72) six livres quinze sous ou neuf escalins;

2° Les demi-gourdes coupées et étampées de la même manière vaudront : chacun des morceaux de côté (73), une livre deux sous six deniers ou un escalin et demi, et le morceau du milieu (74), trois livres sept sous six deniers ou quatre escalins et demi;

3° Les quarts de gourde ainsi coupés et étampés, vaudront : chacun des morceaux de côté (75), onze sous trois deniers ou trois *tampés*, et celui du milieu (76), une livre treize sous neuf deniers ou deux escalins et un *tampé*.

II. La monnaie ainsi coupée et étampée sera distribuée par M. William Woodyear, Receveur et Trésorier de la colonie, en échange pour de l'or ou tout autre monnaie ayant cours dans cette île, à la valeur desquelles monnaies, cette présente ordonnance ne change rien; elles circuleront donc comme par le passé.

III. Aussitôt que la quantité de gourdes ordonnée par nous auront été coupées et étampées, l'instrument qui aura servi à les étamper sera déposé au greffe de la Sénéchaussée de Castries pour n'en sortir que par notre ordre, si, par la suite, nous jugeons qu'il soit nécessaire d'augmenter la monnaie dont la circulation vient d'être ordonnée[1].

IV. Il est expressément défendu à toutes personnes, sous les plus grièves peines de la loi, de couper ou faire couper, d'introduire ou faire circuler dans cette colonie aucune pièce d'argent provenant de gourdes, demi-gourdes ou quarts de gourdes coupées ou étampées à l'imitation de la monnaie qui sera mise en circulation en vertu de notre présente ordonnance; ou de rogner, limer ou autrement diminuer ladite monnaie. La circulation de ladite monnaie ne sera d'ailleurs point permise à moins que, dans les morceaux de côté, la colonne se trouve en entier, et que, dans celui du milieu, l'écu soit parfait.

1. Des faussaires modernes qui ignoraient les dispositions des ordonnances, ont coupé des piastres en *deux parties* au lieu de trois et frappé chacune de quatre poinçons avec S L ou d'un seul avec *S. Lucie*. Ils ont créé ainsi, dans un but mercantile, des pièces apocryphes.

SAINT-EUSTACHE

77.

77. — Pièce de 2 sous de Cayenne, contremarquée en creux de S E.

SAINT-VINCENT.

78. 79.

78. — Coupure de piastre (quart), poinçonnée en relief aux trois angles de S V enlacés.

79. — Pièce au C couronné, contremarquée en creux de S V^T enlacés.

LE CAP.

SAINT-DOMINGUE.

MONNAIES D'ARGENT.

ORDONNANCE
DES ADMINISTRATEURS
Touchant la petite monnoie

Du 13 juillet 1781.

FRANÇOIS REYNAUD DE VILLEVERD, GOUVERNEUR.
JOSEPH-ALEXANDRE LE BRASSEUR, ORDONNATEUR.

ART. I. Il sera envoyé promptement et sans délai un bâtiment à la Havane et même à la Vera-Cruz, si cela est nécessaire, pour y aller chercher pour cinquante mille gourdes de huitième et seizième de gourde[1].

II. Les escalins doubles et les escalins simples, dûment marqués de la croix d'Espagne, coupés et prohibés, seront portés au Trésor, où ils seront reçus au poids.

III. Il sera donné une forme ronde à ces pièces, de manière à ce qu'elles pèsent, savoir, l'escalin, vingt-cinq grains, et le demi-escalin vingt-deux grains et demi[2], lesquels auront la même valeur que les escalins et demi-escalins ronds et cordonnés[3].

IV. Il sera, de plus, frappé sur le bord de chacune de ces pièces ainsi arrondies, le poinçon de la colonie par le garde-poinçons des orfèvres.

V. Ces escalins et demi-escalins ainsi arrondis et mis à leur véritable valeur, auront cours dans la colonie, de manière, cependant, que personne ne pourra donner ou recevoir plus de quatre de chacune de ces pièces dans toute espèce de payemens ou d'achats, à quelque prix qu'ils se montent.

1. Pièces de 1 et 1/2 réal.
2. 2 gr. 355 et 1 gr. 192.
3. Pièces de 1 et 1/2 réal avec ou sans effigie.

Ces pièces ne se sont pas retrouvées. Quant au poinçon de la colonie, qui devait y être apposé, il se composait sans doute des initiales SD, souvent adoptées comme contremarque dans des cas identiques.

LE MÔLE.
(Le Môle Saint-Nicolas).

ARRÊTÉ
DES ADMINISTRATEURS
Du 4 brumaire an VII (25 octobre 1798).

Vu que la privation de petite monnoie apporte journellement des entraves au détail du commerce, et qu'il est instant de pourvoir à cet objet;

L'administration du Môle arrête ce qui suit :

La monnoie dont on est dépourvu dans cette ville sera incessamment remplacée par des pièces en argent, dont la fabrication sera exécutée sous l'autorisation particulière des administrateurs municipaux. Sur ces pièces sera gravé le nom de cette ville, et n'auront cours que dans cette commune. L'exécution de ce travail sera confiée au citoyen Gollard qui, seul, demeurera préposé à cette opération, après l'approbation de l'agence.

Fait au Môle, le 4 brumaire an VII de la République françoise, une et indivisible.

(Suivent les signatures du président et de quatre membres de l'administration municipale).

L'arrêté ci-dessus, ne précisant pas la nature des pièces émises, il est probable qu'il s'agit de double-escalins, escalins et demi-escalins avec l'inscription : LE MOLE sur de simples flans d'argent.

Fort-Liberté.
(Fort-Dauphin).

ARRÊTÉ
DES ADMINISTRATEURS

Du 17 messidor an VII (5 juillet 1799)[1].

Sur les plaintes portées à l'administration municipale de cette ville, du refus que l'on fait au marché de recevoir pour deux escalins certaines pièces d'argent dûment poinçonnées[2] et auxquelles il y en a même qui, suivant l'échange, valent davantage;

L'administration municipale de cette commune, considérant que ce refus est d'autant plus blâmable qu'il n'y a eu jusqu'à ce moment aucun changement sur la monnoye, et que permettre cette innovation serait contrevenir aux règlements déjà faits depuis longtemps;

Arrête que tous les doubles escalins et demi-escalins poinçonnés et de valeur, continueront d'avoir leur cours ordinaire, sous peine pour ceux qui refuseraient de les recevoir, d'une amende de pareille valeur de la pièce de monnoye refusée. Ladite amende applicable au profit de la gendarmerie de service.

Donné à la maison commune de Fort-Liberté, le dix-sept messidor an sept de la République française une et indivisible.

L'agent municipal : COLLET

1. Les documents monétaires concernant Saint-Domingue étant peu nombreux à partir de la Révolution, on a cru devoir en relever quelques-uns, bien qu'il n'y soit pas question d'émission de monnaie.

2. D'après l'ordonnance du 13 juillet 1781.

Santo Domingo.

LIBERTÉ. RÉPUBLIQUE FRANÇAISE ÉGALITÉ.

ORDONNANCE

TOUSSAINT LOUVERTURE
GÉNÉRAL EN CHEF DE L'ARMÉE DE SAINT-DOMINGUE.

Voulant rendre le taux des monnaies dans la Partie Espagnole de S¹ Domingue soumise à la République française égal à celui déjà établi dans la Partie Française de cette Colonie.

Considérant que cette mesure devient indispensable pour ne pas avoir deux poids et deux mesures dans un même pays:

Ordonne en conséquence que la Piastre gourde, connue dans la Partie Espagnole sous cette dénomination, et ne valant que *huit escalins*, aura à l'avenir, la valeur de *onze escalins* comme dans la Partie Française.

Sera la présente Ordonnance traduite en langue Espagnole et immédiatement lue et publiée dans les communes de la ci-devant Partie Espagnole soumise à la République, à la diligence des Agents municipaux des dittes Communes, connus précisément sous le nom de *Cavildos*, de manière à ce que personne n'en ignore et que toutes les autorités civiles et militaires tiennent strictement la main à son exécution.

Donné au quartier général de Azua, le 21 nivose, an 9 de la République française une et indivisible.

 Le général en chef,
 TOUSSAINT LOUVERTURE.

A Santo Domingo, chez A. J. Blocquerst, imprimeur du Gouvernement français.

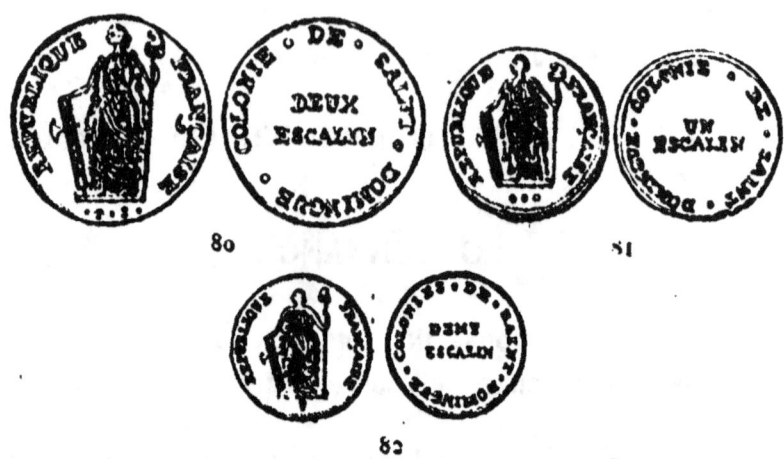

Santo Domingo.

ORDONNANCE
du Général Toussaint Louverture, Gouverneur
Du 15 nivose an X (5 janvier 1802.)

Ayant senti depuis longtemps la nécessité de procurer à la colonie de S'Domingue une monnoie courante qui pût remplacer celle actuellement existante, et dont la rareté se fait sentir tous les jours, j'ai fait frapper à Santo Domingo des doubles escalins, des escalins, des demis escalins ayant d'un côté l'effigie de la République avec cette légende : République française, et de l'autre côté l'inscription de la nature de la monnaie avec la légende Colonie de S' Domingue. Considérant aujourd'hui qu'il importe plus que jamais de la mettre en circulation, autant pour soulager le peuple que pour procurer aux militaires la facilité de se pourvoir des premiers besoins d'existence qu'ils ne peuvent souvent trouver par le défaut d'une monnoie courante, j'arrête ce qui suit :

Art. Ier. A dater de ce jour, les doubles escalins, les escalins et les demis escalins frappés à Santo Domingo de la manière qu'il est dit ci-dessus, seront reçus dans toute l'étendue de la colonie de S' Domingue, et auront la même valeur que les doubles escalins, les escalins et les demis

escalins qui ont eu cours jusqu'à ce moment: c'est-à-dire que onze escalins feront la valeur de la gourde, comme ils en sont le poids [1],

II. La monnoie ayant cours dans la partie française continuera à être reçue comme par le passé; la présente ordonnance n'ayant pour but que d'augmenter la monnoie qui est consacrée à l'usage de la colonie et aux besoins de ses habitans.

III. A l'égard de la monnoie ayant actuellement cours dans la partie ci-devant espagnole, elle sera fondue pour être transformée en la petite monnoie nouvelle; en conséquence, tous ceux qui en sont possesseurs, sont invités de la porter au trésor public où, pour onze escalins il leur sera donné une gourde.

IV. Il est expressément défendu d'exporter hors de la colonie aucune desdites monnoies, sous peine de confiscation de toute celle qui sera trouvée à bord des bâtimens lors de leur expédition.

V. Les peines portées contre les faux-monnoyeurs par les anciennes ordonnances sont renouvelées par la présente, et seront infligées envers tous ceux qui seront convaincus de contrefaction dans la monnoie nouvelle.

VI. L'exécution de la présente ordonnance reste et demeure sous la responsabilité des gouverneurs, des commandans de départemens et d'arrondissemens.

Elle sera en outre lue, publiée et affichée partout où besoin sera, transcrite sur les registres des corps administratifs et judiciaires et envoyée dans toute la colonie.

A Santo Domingo, le 15 nivose, l'an 10 de la République française, une et indivisible.

Le gouverneur de St Domingue,
Toussaint Louverture.

80. — *Pièce de 2 escalins.* Lég. à g. REPUBLIQUE — FRANÇAISE. La République à g., debout, vêtue d'une longue robe avec ceinture; une cordelière atta-

[1]. L'escalin valait 10 sous à St Domingue.

chée à ses épaules pend des deux côtés de la robe. Elle tient de la main droite un faisceau traversé par une hache et de la gauche une pique surmontée d'un bonnet phrygien. Ex. .T. S.

℞ Lég. cir. à g. COLONIE. DE. SAINT. DOMINGUE. Champ : DEUX | ESCALIN — 23 m/m.

81. — *Pièce de 1 escalin.* Semblable à la précédente, mais avec trois globules en ex. et au ℞ UN | ESCALIN — 19 m/m.

82. — *Pièce de 1/2 escalin.* Semblable, mais avec un fleuron en ex. et au ℞ COLONIES et DEMY ESCALIN — 16 m/m.

D'après Alph. Bonneville (1849) qui reproduit ces pièces sous la rubrique d'Haïti, elles sont au titre de 780 m. et pèsent 3 gr. 600, 1 gr. 710 et 0 gr. 810. Valeur intrinsèque au pair 0 fr. 61 c., 0 fr. 29 c. et 0 fr. 13 c.

Le général Kerversau rapporte [1] que Toussaint Louverture « imagina de faire battre monnoye et établit à Santo Domingo une fabrique de gourdes et d'escalins. Il voulut que ces pièces nouvelles portassent d'un côté le mot de République française et de l'autre le nom de Toussaint Louverture. L'entreprise en a été confiée à un Français nommé *Tixier* ».

Cette assertion ne se trouve pas entièrement justifiée par les pièces mises en circulation qui ne portent

[1]. *Rapport sur la partie espagnole de St-Domingue depuis sa cession à la République française par le traité de Bâle, jusqu'à son invasion par Toussaint Louverture. Présenté au ministre de la Marine par le général Kerversau. Paris, le 13 fructidor an 9 de la République française* (Man. des arch. de la Marine).

pas le nom de Toussaint Louverture, et il ne paraît pas qu'il y ait eu des gourdes fabriquées ni émises, car l'ordonnance de Toussaint qui parle bien des escalins ne fait pas mention des gourdes.

Le Môle.

ARRÊTÉ
DES ADMINISTRATEURS
Du 22 ventose an X (13 mars 1802).

L'administration municipale, informée que la plupart des marchands de cette ville et notamment ceux des marchés, refusent d'accepter en payement les pièces envoyées de France, ou ne consentent à les recevoir qu'en exigeant une injuste diminution sur leur valeur ;

Voulant s'opposer aux préjudiciables calculs de ceux qui en entravent la circulation et qui réduisent les soldats ou marins français à l'impuissance de se procurer leurs besoins ;

Arrête ce qui suit :

Les pièces envoyées de France ne pourront plus être refusées par aucun marchand, surtout pour les objets étalés en vente dans le marché. Elles seront prises pour la valeur de l'argent tournois, c'est-à-dire que la pièce de quinze sous sera acceptée pour un escalin et demi, celle de trente sous pour trois escalins, et il en sera ainsi des autres sur cette base de proportion.

L'officier chargé de la police donnera les ordres les plus sévères aux gendarmes de service pour surveiller l'exécution de la présente ordonnance laquelle sera lue et publiée en la forme ordinaire.

Fait et délibéré en la maison commune du Môle, le 22 ventose, an dixième de la République française une et indivisible.

Le Cap.

ARRÊTÉ

DU CAPITAINE GÉNÉRAL.
SUR LES MONNOIES.

Du 30 nivose an XI (20 janvier 1803).

Le Capitaine général de la Colonie de St Domingue
Considérant que l'usage adopté dans la Colonie de St Domingue de donner aux monnoies françoises et étrangères une valeur nominale de 50 o/o à celle réelle, est contraire à toutes les lois existantes, mais encore qu'elle présente des entraves continuelles pour tous les payemens,

Arrête ce qui suit :

Art. I. A partir du 1er pluviose prochain, toute somme d'argent énoncée dans les actes des notaires, des avoués, des huissiers; dans les sentences des tribunaux, dans les pétitions, mémoires et comptes présentés aux autorités civiles, militaires, judiciaires et administratives, devra être exprimée en francs, à peine, pour chaque contravention, d'une amende de 25 francs, payable par les signataires desdits actes, pétitions et mémoires.

II. A dater de la même époque, la gourde ou piastre aura son cours dans toutes les transactions et sera admise dans toutes les caisses publiques et particulières pour cinq francs cinquante centimes. Les divisions ou multiples de la gourde ou piastre, tant en or qu'en argent, auront cours pour une valeur proportionnée à leur rapport avec la piastre ou gourde.

III. Les espèces françoises formant une très petite quantité de monnoies répandues dans la Colonie, il ne sera pas tenu compte, dans les payemens, de la livre au franc; en conséquence, l'écu de six livres sera compté pour autant de francs, ses divisions ou multiples en proportion.

IV. Tous les règlemens contraires aux dispositions du présent sont abrogés.

232 LES ANTILLES.

V. Le présent sera imprimé, publié et affiché. Le préfet colonial est chargé de l'exécution du présent, qui est commun aux deux provinces de la Colonie.

Au quartier général du Cap, le 30 nivose an XI.

Signé: Rochambeau.

MONNAIES DE CUIVRE.

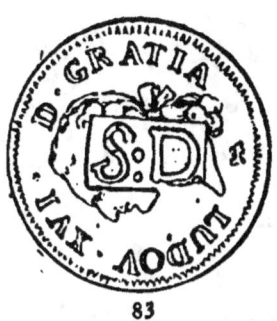

83

83. — (1792). Sol de Louis XVI de 1791, contremarqué en relief de **S. D.**

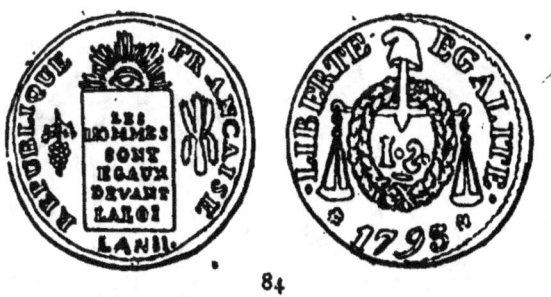

84

84. — 1793. *Sol aux balances. Imitation de sol de France.* Lég. à g. **REPUBLIQUE | FRANCAISE** (au lieu de françoise). Ex. **LAN II**. Table des Droits de l'Homme surmontée d'un œil rayonnant, accostées d'une grappe à *deux* feuilles et de cinq épis liés. La Table porte l'inscription *en relief* les | hommes | sont — egaux | devant | la loi. (sans le trait final et la signature *Dupré*).

℞ Lég. à g. LIBERTE — EGALITE. Ex. 1793 entre *deux étoiles*; balances traversant une couronne civique, l'aiguille surmonté d'un bonnet phrygien *à gauche*. Dans la couronne t. S. (la lettre tournée à gauche); un trait au-dessous. — 29 m/m. Cuivre jaune.

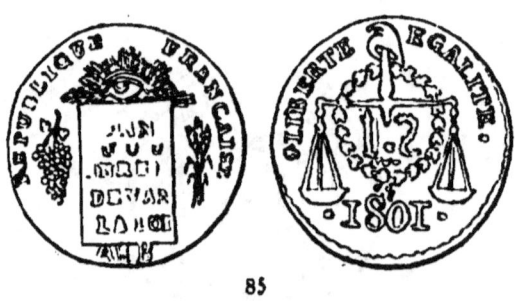

85.

85. — 1801. Pièce semblable (l'inscription de la Table est incorrecte), mais avec AN 8 et 1801. — 27 m/m. Cuivre rouge.

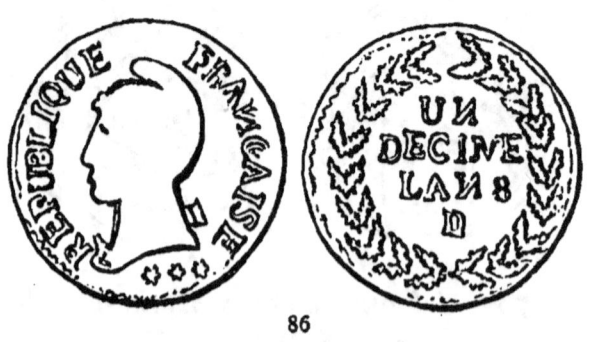

86.

86. — 1801. *Décime*. — Lég. à g. REPUBLIQUE FRANCAISE. Ex. *Trois étoiles* (au lieu de la signature *Dupré*). Tête de liberté avec bonnet phrygien.

℞ Dans une couronne civique UN | DECIME | LAN 8 | D (sur un trait). (Toutes les N sont tournées à gauche) — 32 m/m. Cuivre rouge. Pièce coulée.

87. — (Napoléon Ier, 1805-1809). Flan frappé en creux de N | SD — 29 m/m.

TABAGO

Dans sa séance du 15 janvier 1789, l'Assemblée coloniale adopta pour emblème de la colonie un *Pécari*[1] et pour devise : *Persévère*.

MONNAIES D'ARGENT.

88. — Piastre hispano-américaine percée au centre d'un trou octogone.

89. — Pièce octogone de 17 m/m (taillée dans la piastre ci-dessus), frappée d'un T en creux.

MONNAIES DE BILLON.

Pièce au C couronné et pièce de 2 sous de Cayenne contremarquées en creux de TABAGO, T (90) et T_OB (91).

MONNAIES DE CUIVRE.

92. — Pièces diverses, poinçonnées seulement de T B en creux.

[1]. Espèce de porc américain.

COMPAGNIES D'AFRIQUE

Les Marseillais ont fait la traite des blés et la pêche du corail dans les Etats et mers barbaresques dès le commencement du xvi⁰ siècle. Les capitulations accordées à François I⁰¹ par le Grand Seigneur, en 1535, autorisaient les Français à trafiquer librement sur plusieurs points déterminés de la côte d'Afrique (Méditerranée). De nombreuses sociétés ou compagnies se constituèrent et se succédèrent depuis cette époque, et s'appliquèrent, avec diverses alternatives de succès et de revers, à la pêche du corail dans les eaux de Tunis et d'Alger. La plus importante de ces Compagnies marseillaises est celle qui, fondée en 1741, dura jusqu'en 1792.

Ses comptoirs en Afrique étaient :

1° La Calle, que l'on avait fini par préférer, en raison du climat, à l'ancien Bastion de France; 2° Bône; 3° Le Collo, tous trois dans la province de Constantine, et trois petits établissements en Tunisie : le Cap Nègre, Bizerte et Tabarque, dans la petite île de ce nom.

La direction avait son siège à Marseille. La Chambre de Commerce de cette ville y était représentée, et d'ailleurs elle possédait 300 actions de 1,000 livres.

Les principaux directeurs furent Arményde Bénézet et Martin.

La Compagnie payait à Alger et à Tunis, pour ses concessions d'Afrique, des *lismes* ou redevances fort considérables. Elle était, en quelque sorte, fermière du bey de Tunis et du dey d'Alger. Tous ses paiements s'effectuaient en piastres qu'elle se procurait en Espagne, et à une certaine époque, cette monnaie faisant défaut, les agents de la Compagnie à Bône et à la Calle éprouvèrent de grands embarras, les indigènes refusant toute autre espèce de monnaie.

La piastre alors en usage en Barbarie était la piastre d'Espagne dite à la croix. Cette pièce, informe, épaisse au centre, mince vers les bords, était facilement réductible. On la rognait dans les Régences, et les employés même de la Compagnie ne se faisaient pas scrupule d'y prélever parfois jusqu'à 12 sous d'argent. Dans ces conditions et n'ayant plus le poids légal, lorsque ces piastres faisaient retour à la Compagnie, celle-ci ne pouvait que très difficilement les remettre en circulation. Pour obvier à cet inconvénient, la Compagnie voulut avoir une piastre qui lui fût propre, et en fit fabriquer plusieurs modèles à la Monnaie d'Aix en Provence, sous la direction de M. Sabatier, en 1768. Cette pièce, de mêmes titre et poids que la piastre à la croix, était ronde, à tranche cordonnée, et par conséquent non susceptible d'être rognée comme la piastre ordinaire. A la place de l'effigie et des armes du roi, elle portait CONCESSIONS DE LA COMPAGNIE ROYALE D'AFRIQUE 1768 ; au revers une croix semblable à celle des piastres à la croix [1] et en arabe le nom du comptoir pour lequel

1. Les figures, qui problablement remplaçaient les tours et les lions qui accostent la croix de la piastre d'Espagne, ne sont pas indiquées.

elle était destinée (La Calle, Bône ou Le Collo). Les nouvelles piastres furent présentées au ministre de la Marine qui en autorisa l'émission, mais quand on les soumit aux Régences, celles-ci se refusèrent à les admettre comme monnaie courante. — Des recherches faites dans les archives de l'ancienne Monnaie d'Aix et dans les musées de cette ville et de Marseille, pour établir le type exact de ces pièces, sont restées infructueuses.

Si la piastre de la Compagnie ne s'est pas retrouvée jusqu'ici, on connaît, du moins, le jeton et la médaille qu'elle fit frapper dans la suite. On relève une autorisation du ministre de la Marine, en date du 29 novembre 1773, donnée à la Compagnie royale d'Afrique (siégeant à Marseille), pour faire battre à la Monnaie d'Aix des jetons d'argent destinés à être distribués à l'assemblée des directeurs jusqu'à concurrence de 3,000 livres par an.

Jeton *de la Compagnie royale d'Afrique, fondée en 1741, pour exploiter les Concessions françaises dans les États Barbaresques.*

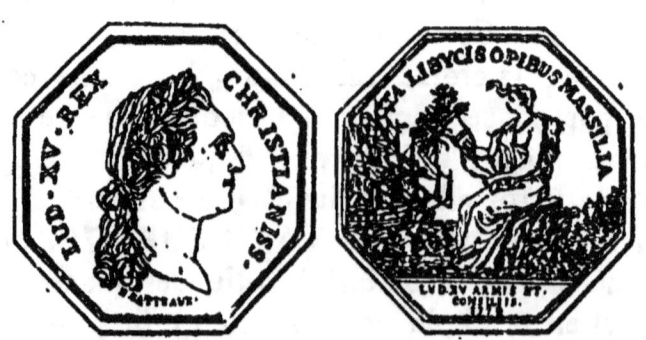

Lég. à g. LUD. XV. REX — CHRISTIANISS. Tête laurée; au-dessous N. Gatteaux.

R̄ AUCTA LYBICIS OPIBUS MASSILIA. EX. LUD. XV. ARMIS. ET. | CONSILIIS¹. | 1774.

L'Afrique, à g., sous les traits d'une négresse vêtue d'une longue robe, coiffée d'une tête d'éléphant, la trompe projetée en avant ; une dépouille de lion fixée à ses épaules. Elle tient dans ses mains une corne d'abondance d'où sortent des épis de blé et des branches de corail. Elle est assise sur un quartier de roc, N. OX. à la base. A gauche, la mer avec trois vaisseaux ; à droite, le rivage avec un fort. — 34 m/m. octogone.

MÉDAILLE.

(Catalogue des poinçons, coins et médailles du Musée monétaire de la Commission des Monnaies et Médailles. Paris, 1833. N° 155 : *le commerce de Marseille avec l'Afrique.*)

Mêmes dispositions que le jeton, mais avec *B. Duvivier F.* sous la tête du roi, et au revers l'Afrique est debout. — 41 m/m.

La Compagnie en fit frapper un exemplaire en or pour le Cabinet du roi.

Les Compagnies qui ont précédé celle de 1741 avaient fondé leur principal comptoir près de Bône, au lieu qu'elles nommèrent le Bastion de France. Ces Compagnies s'appelèrent par suite, et pendant longtemps, COMPAGNIE DU BASTION DE FRANCE (EN BARBARIE). Sanson Napollon (1627) fut un de leurs agents les plus utiles et les plus connus. Il rendit, à ce titre, de grands services diplomatiques².

1. Marseille enrichie des produits de l'Afrique. Par les armes et la prudence de Louis XV.
2. On trouvera des renseignements complets sur ces Compagnies dans une prochaine publication de M. Eugène Plantet, atta-

*
* *

On doit encore considérer comme une monnaie française pour l'Afrique, et peut-être l'attribuer à la Compagnie, une pièce qui n'est guère connue que par un surmoulé en étain, et dont l'origine et la destination restent à établir [1].

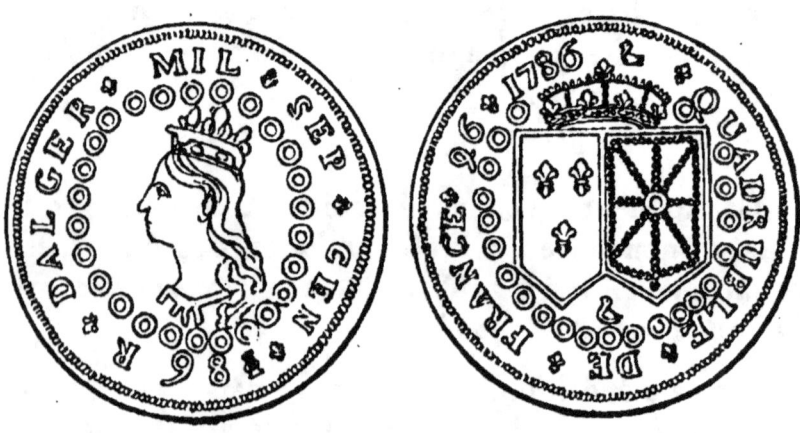

Lég. circ. à g. R DALGER MIL SEP CEN (*lyre*) 86. Dans un cercle d'anneaux, tête de femme couronnée, cheveux longs.

℞ Lég. à d. (*grue*) QUADRUBLE DE FRANCE 96 1786. Dans un cercle d'anneaux, les écus couronnés de France et de Navarre, terminés en pointe; au-dessous une *grue*.

Chaque mot des légendes est entre deux fleurs de lis. — Tr. lisse; 44 m/m.

ché au ministère des affaires étrangères, l'*Histoire des Concessions françaises en Afrique* et dans l'ouvrage publié par cet auteur en 1889: *Correspondance des Deys d'Alger avec la cour de France.*

1. Une communication trop tardive signalait, il y a une dizaine d'années, cette pièce, en or, chez un changeur de Tetuan (Maroc). Entre-temps elle avait disparu.

Hennin, pl. I, fig. 2 et 3, et pl. IX, fig. 67 et 68, présente quatre médailles en plomb, deux au buste de Louis XVI, une autre avec une main élevant une couronne et la dernière avec un trophée astronomique. Deux de ces pièces ont des légendes révolutionnaires. Le revers est celui du quadruple, mais avec le millésime de 1788. Selon Hennin, qui ne paraît pas avoir connu la pièce de 1786, « l'indication de quadruple de France que porte cette médaille, est probablement relative à une idée de son auteur sur un projet de monnaie valant 96 livres ou quatre louis. Il n'existait pas alors de monnaies semblables ».

On remarque sur cette pièce les différents qui figurent sur les monnaies frappées à Paris à cette époque, la lyre et la grue, mais l'indication de l'atelier monétaire fait défaut. Quant à un « QUADRUBLE » avec « R DALGER » et au millésime de 1788, il ne s'en est pas encore rencontré. A cette date, on note en passant que Gaillard, directeur de la Monnaie de Marseille, est autorisé par lettres-patentes à fabriquer des espèces d'argent (Talaris) pour le Levant. Ce sont les écus, à l'effigie de Marie-Thérèse et au millésime de 1780, frappés encore aujourd'hui et employés principalement dans le commerce de la côte orientale d'Afrique.

TUNISIE

Pièces de 20 et 10 francs, or; 2, 1 franc et 50 centimes, argent; 10, 5, 2 et 1 centimes, bronze. Mêmes titre, poids et dimension que la monnaie française.

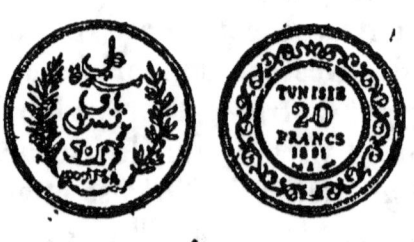

1. — *Pièce de 20 fr.* Entre deux branches de palme et de laurier, en arabe : RÈGNE D'ALY, BEY DE TUNIS. 20 FRANCS. ANNÉE 1308.

℞ Arabesque circulaire, une étoile au sommet. Champ (dans un double cercle au milieu perlé) : TUNISIE | 20 | FRANCS | 1891 | *corne d'abondance* A *faisceau.* — Grènetis; croissants et étoiles sur la tranche.

2. — *Pièce de 10 fr.* Semblable à la précédente ; mais avec 10 FRANCS. — Tr. cannelée.

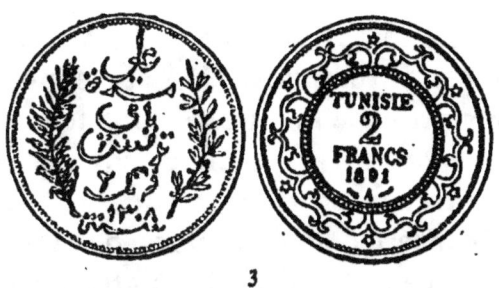

3.

3. — *Pièce de 2 fr.* Semblable au n° 1, mais avec 2 FRANCS.

℞ Arabesque circulaire accostée de 6 étoiles ; le reste comme au n° 1, mais avec 2 FRANCS. — Tr. cannelée.

4. — *Pièce de 1 fr.* Semblable à la précédente, mais avec 1 FRANC.

5. — *Pièce de 50 cent.* Semblable, mais avec 50 CENTIMES.

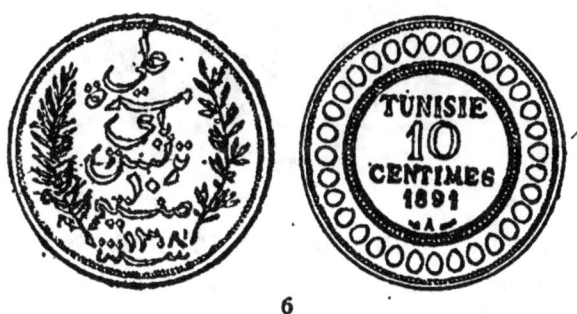

6.

6. — *Pièce de 10 cent.* Semblable au n° 1, mais avec 10 CENTIMES.

℞ Cercle formé de 32 oves ; le reste comme au n° 1, mais avec 10 CENTIMES. — Tr. lisse.

7. — *Pièce de 5 cent.* Semblable à la précédente, mais avec 5 CENTIMES.

8. —*Pièce de 2 cent.* Semblable, mais avec 2 CENTIMES.

9. — *Pièce de 1 cent.* Semblable, mais avec 1 CENTIME.

Ces pièces, émises pour une somme de 20 millions, sont destinées à remplacer les anciennes monnaies qui ont pour principe la piastre tunisienne qui vaut environ 60 centimes. Toutefois, comme il importe d'éviter une transition trop brusque et qui serait de nature à déconcerter les habitudes des indigènes, on a d'abord frappé et mis en circulation pour environ deux millions de pièces d'or portant l'inscription : 15 francs (25 piastres). Ces dernières sont considérées comme une monnaie initiatrice qui servira à marquer durant une période indéterminée, le rapport exact de l'ancienne monnaie avec la nouvelle. Frappées à l'imitation de celles émises par le gouvernement tunisien, elles n'ont ni lettre monétaire ni différents.

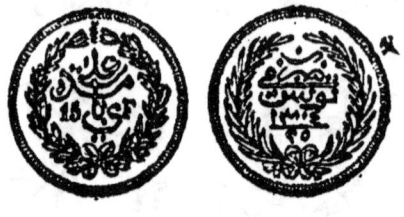

10

Dans une guirlande formée de deux branches de laurier, nouée par une double rosette, en arabe : *Règne d'Aly Bey.* 15 — F.

℞ Dans une guirlande formée de deux branches de palme, en arabe : *Frappée à Tunis. Année* 1304 (1884). 25.

GRAND-BASSAM

(CÔTE OCCIDENTALE D'AFRIQUE).

Le genre de monnaie appelé *manille*, est employé dans toute la lagune de Grand-Bassam et dans celle de Lahou. Dans cette dernière, où il y a peu d'or, c'est la seule monnaie d'échange. Tout à côté, dans le royaume d'Assinie, elle n'a pas cours. La manille est de fabrication française ou anglaise. Cette dernière est plus soignée et par suite préférée par les indigènes; son prix de revient est d'ailleurs plus faible qu'en France. Birmingham livre actuellement la ma-

nille à L. 62 la tonne. A Grand-Bassam, jusqu'en 1885, elle valait 0 fr. 30 c. la pièce. A cette époque, les huiles de palme ayant considérablement baissé de valeur, le prix est descendu à 0 fr. 20 c., prix actuel.

En saison morte, c'est-à-dire pendant six mois de l'année, les indigènes viennent échanger les manilles contre des produits européens. Pendant les six autres mois, époque de la récolte, ils vendent leurs huiles en échange de manilles. En conséquence, les trafiquants doivent se procurer chaque année plusieurs centaines de mille de manilles qu'ils écoulent en quelques mois.

Les indigènes ont en manilles des fortunes relatives. Elles servent dans leurs cases pour les besoins courants, mais dès qu'elles augmentent en nombre, la terre, le coffre-fort du noir, les reçoit en dépôt. Souvent il meurt sans que personne sache où il a enfoui tout ou partie de sa fortune. La manille disparaît ainsi, et il faut de temps en temps en faire venir d'Europe pour alimenter le trafic.

On appelle *manilles*, les fers circulaires qu'on mettait aux poignets et aux chevilles des esclaves et dont on joignait les bouts par un coup de marteau. C'est l'origine de ce genre de monnaie, en usage depuis plus d'un siècle. On la livre attachée en paquets de 20 pièces.

Composition de la manille :

Cuivre	66.48
Plomb	26.97
Etain	2.04
Antimoine	4.36
Fer	0.15
	100.000

Largeur 80 m/m; hauteur 65 m/m; épaisseur 10 m/m; poids 140 à 150 gr.

<div style="text-align:center">(*D'après une communication de M. A. Verdier, armateur, à La Rochelle*).</div>

On lira avec intérêt dans la *Revue belge de numismatique* (1890), un article de M. J. Adrien Blanchet, attaché au cabinet des médailles de la Bibliothèque nationale, sur *le bracelet considéré comme moyen d'échange antérieur à la monnaie frappée.*

OUEST AFRICAIN OU GABON-CONGO FRANÇAIS

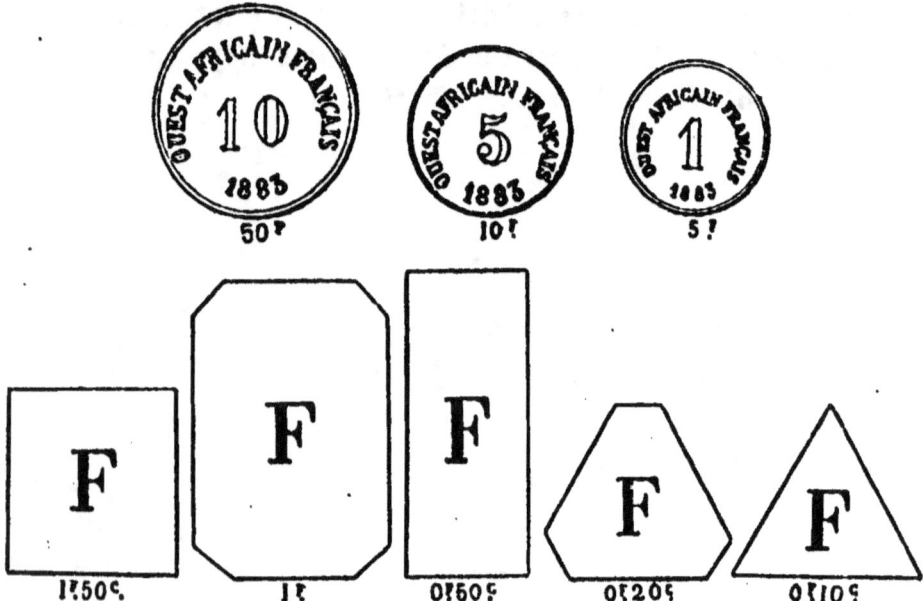

Dans les premiers temps de l'occupation de ce pays, on fit usage, pour faciliter les transactions des indigènes, de bons en papier qui servaient à payer les convois de marchandises des pagayeurs. En 1883, M. de Brazza fit fabriquer des jetons en métal, et, quatre ans après, ces jetons remplacèrent les bons en papier et devinrent dès lors la seule monnaie fiduciaire en cours.

C'est à Franceville que se font les émissions des jetons et qu'on les poinçonne de la lettre F, mais ils sont remboursés dans d'autres localités dûment prévenues par le chef de station de Franceville du montant de l'émission afférente à chacune d'elles. Le

mode de remboursement est très simple. A l'indigène qui remet un jeton pour être remboursé, le chef de station délivre d'abord un nombre de menus objets qui transforment le jeton et le décomposent en ses unités. Pour un jeton de 50 francs, par exemple, le chef de station remet 50 grains de plomb, ou 50 perles, ou 50 clous, etc., afin que l'indigène se rende compte de la valeur relative du jeton. Puis on lui explique que l'objet de paiement ou la marchandise vaut tant de ces unités.

Les jetons sont au porteur, les indigènes peuvent se les vendre entre eux.

Nous donnons ci-dessus les figures exactes des divers jetons adoptés. Si quelques-unes présentent des différences de forme et de valeur avec les modèles qui ont été imprimés au *Bulletin officiel du Gabon-Congo*, cela provient de ce que, postérieurement à l'impression et sur l'ordre du Commissaire général, ces derniers ont reçu des modifications dont nous avons tenu compte dans nos figures.

Les jetons, au nombre de huit, affectent des formes variées. Les ronds portent de chaque côté : une légende circulaire, le millésime 1883, et au centre, le chiffre de la valeur. Ils sont en cuivre jaune et ont été fabriqués à Paris; ils représentent les plus hautes valeurs. Les autres sont simplement taillés dans des feuilles de fer-blanc, de tôle ou de zinc. Tous, pour avoir une valeur courante, doivent être estampillés de la lettre F, à la station même de Franceville[1], et

[1]. Des jetons et coupures identiques avaient été poinçonnés de la lettre D pour la station de Diélé, et de la lettre L pour la station de Leketi. Ces monnaies n'ont pas été admises par les indigènes. Mais la circulaire du Commissaire général n'ayant pas été rapportée, toutes les pièces marquées de ces deux lettres restent en caisse à Franceville jusqu'à nouvel ordre.

c'est ainsi qu'ils ont circulé jusqu'au 19 septembre 1888, jour de l'incendie de ladite station. Après ce sinistre, dans le but de prévenir les fraudes qui pourraient résulter de la circulation de pièces soustraites dans les décombres, on contremarqua les jetons de cuivre d'un second poinçon P.

L'année suivante, un changement étant survenu dans le mode de paiement des pagayeurs, on dût, pour la station de Franceville seulement, resteindre l'usage de la monnaie fiduciaire aux jetons de 1 franc et de ses divisions. Dans les autres stations, toutes les valeurs admises depuis 1883, ont toujours circulé et ont encore cours aujourd'hui.

ILES COMORES

Le groupe des Iles Comores, dans le canal de Mozambique, s'est placé en 1885 sous le protectorat de la France; Mayotte, qui en fait partie, était déjà possession française depuis 1843. Une Société s'est formée à Paris pour l'exploitation de la Grande Comore, la plus importante du groupe, et a fait agréer au sultan qui la gouverne la proposition de battre monnaie à son nom. Par autorisation du sous-secrétaire d'État des Colonies, en date du 11 octobre 1889, la Monnaie de Paris frappa pour 10,000 francs de pièces de 5 francs, 5,000 francs de pièces de 10 centimes et 5,000 francs de pièces de 5 centimes aux mêmes titre, poids et dimension que la monnaie française. C'est le sultan lui-même qui a prescrit les armes diverses que porte sur une face la pièce de 5 francs.

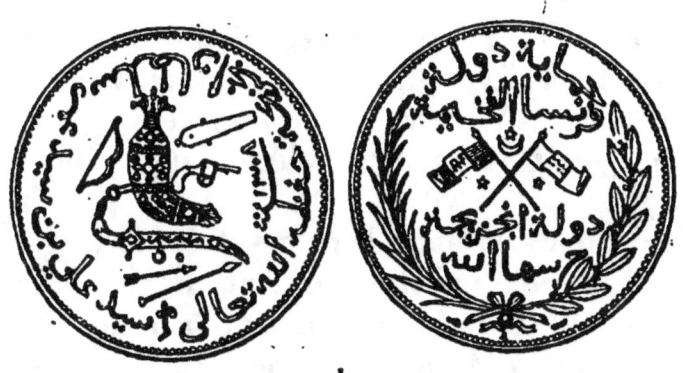

1. — *Pièce de 5 francs.* Lég. circ. arabe à dr. en remontant (*fleuron*) Saïd Ali, fils de Saïd Omar. Que Dieu, le Très-Haut, le garde. Au centre, un sabre turc

dans son fourreau, rattaché à l'extrémité de la poignée à un cangiar; à gauche, un arc; à droite, un revolver, un canon, et le millésime *sana* (année) 1308 (1890); au-dessous, une sagaie, une flèche et deux décorations.

℞ En deux lignes PROTECTORAT DU GOUVERNEMENT FRANÇAIS, GLORIEUX. Dans une guirlande de palme et de laurier, nouée par une double rosette, drapeau français avec R-F et drapeau comore en sautoir, cantonnés au 1ᵉʳ d'un croissant renversé, une étoile au centre; aux 2ᵉ et 3ᵉ d'une étoile. Au-dessous, en deux lignes DYNASTIE D'ANGHEZIDIA. QUE DIEU LA PROTÈGE. Ex. *Corne d'abondance* A *faisceau*. — 24 étoiles sur la tranche.

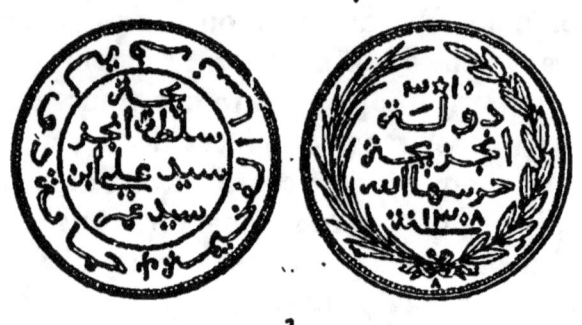

2. — *Pièce de 10 centimes*. Lég. circ. à dr. en remontant (*fleuron*) PROTECTION DU GOUVERNEMENT FRANÇAIS, GLORIEUX. Au centre, dans un cercle perlé, en quatre lignes GOUVERNEMENT D'ANGHEZIDIA. QUE DIEU LE PROTÈGE.

℞ Dans une guirlande de palme et de laurier, nouée par une double rosette, en cinq lignes CENTIMES (*étoile*) 10. LE SULTAN D'ANGHEZIDIA SAÏD ALI, FILS DE SAÏD OMAR. ANNÉE 1308. Ex. *Corne d'abondance* A *faisceau* — Tr. lisse.

3. — *Pièce de 5 centimes*. Semblable à la précédente, mais avec 5.

ILE DE LA RÉUNION
(BOURBON).

La colonie de Bourbon, fondée par la Compagnie des Indes[1], n'avait, à ses débuts, que bien peu de ressources, surtout en argent. Pour y suppléer, la Compagnie créa un papier-monnaie qu'elle donnait en paiement aux habitants. Elle mit aussi en circulation des bons payables en France, en échange des denrées qu'elle seule pouvait acheter, ne les prenant toutefois que selon ses besoins, et faisant souvent, sans indemnité, jeter à la mer les produits de toute une année, quand elle les trouvait trop abondants et craignait d'en voir avilir la valeur. Le gouvernement du roi, en reprenant la colonie des mains de la Compagnie (14 juin 1764) retira le papier-monnaie de celle-ci pour en faire un nouveau (Edit de décembre 1766). D'autres émissions eurent lieu dans la suite (juillet 1768, septembre 1771 et juin 1788) qui supprimaient également le papier émis antérieurement. Néanmoins des envois de fonds en piastres étaient faits chaque année à Bourbon, mais l'écoulement continuel de ces espèces vers l'Inde, la Chine et Madagascar, contrées avec lesquelles la colonie entretenait un commerce

[1]. Les îles de la mer des Indes étaient du domaine de la Compagnie. Bourbon, colonisée la première, eut d'abord la suprématie sur l'île de France.

libre, la laissait sans monnaie effective ; de là la dépréciation du papier.

Une dernière émission de papier fut tentée en 1793 et dût être presque aussitôt abandonnée. Cependant comme il fallait une unité pour les transactions, on s'accorda à admettre la balle de café qui devint le type, la base des échanges et des contrats pour les affaires de quelqu'importance. La livre du pays servait d'unité pour les petits achats.

En 1797, l'Assemblée coloniale qui avait remplacé tous les anciens pouvoirs, ne recevant plus de fonds de la métropole, et se trouvant arrêtée dans son administration, vota une contribution de 400,000 francs. Mais afin d'atténuer ce que cette mesure pouvait avoir de trop rigoureux pour un pays aussi pauvre en numéraire, l'Assemblée fit payer l'impôt en girofle et en café, et solda les dépenses avec les bons de dépôt de ces denrées qui étaient remises en échange de ces mêmes bons à présentation aux magasins du gouvernement. Ces bons étaient admis comme argent comptant. Ce système fonctionna admirablement jusque sous l'Empire et eut pour conséquence de faciliter à la colonie le moyen de se procurer des fonds par la vente de ses produits aux navires neutres presque tous américains, qui payaient en piastres valant ou plutôt estimées 5 fr. 50 c. l'une.

A l'origine, on comptait à Bourbon par livre coloniale à 20 sols qui avait la valeur d'environ 10 sols tournois de France; mais la monnaie réelle se composait exclusivement de pièces espagnoles. L'Espagne alors, avec ses immenses possessions d'Amérique, abondait en numéraire et ses monnaies étaient répandues dans toutes les colonies. Les pièces de 1, 1/2, 1/4, 1/8, 1/16 piastre valaient 10, 5, 2 1/2, 1 1/4 livres colo-

niales et 12 1/2 sols coloniaux. Quant aux monnaies de cuivre, on en admettait de toute espèce en les contremarquant seulement d'un B, de BOURBON ou de I L R (Ile de la Réunion).

Bourbon, en relations suivies avec l'Inde française, en avait encore adopté la monnaie. C'est ainsi qu'un arrêt du Conseil d'État du 8 février 1739, fixe la valeur de la pagode d'or à 5 livres 5 sols et celle du fanon d'argent à 4 sols 6 deniers. La roupie elle-même, en dernier lieu, eut cours jusqu'à la démonétisation des espèces étrangères, dans la colonie en 1879.

Comme menue monnaie, on émit successivement en 1779, 1780 et 1781 une pièce de 3 sols pour les *Isles de France et de Bourbon*, et, en 1818, une pièce de 10 centimes pour l' « Isle de Bourbon » (voir 1er partie : *Monnaies frappées en France*, p. 77, 80 et 103).

Cependant, dès l'année 1723, une monnaie de cuivre avait tout d'abord été fabriquée à Pondichéry, spécialement pour Bourbon, par la Compagnie des Indes, et remplacée la même année par une autre envoyée de France. Les deux ordonnances qui suivent ont été rendues au sujet de ces monnaies.

ORDONNANCE

Qui enjoint que les nouveaux sols de cuivre envoyés par la Compagnie auront cours dans toute l'Isle

Du 1er mai 1723.

Nous, Gouverneur de l'Isle Bourbon, faisons savoir que nos Seigneurs les Conseillers d'Etat aiant eu la bonté d'avoir égard à notre représentation de l'indispensable besoin où étoit cette Colonie d'une menüe monnoie pour faciliter les petits païemens des denrées qui ne se peuvent

faire en espèces d'argent dont la moindre, encore peu commune, étoit le demi-real qui, par sa haute valeur de trois sols neuf deniers, ne pouvoit servir à solder les comptes, nos dits Seigneurs aïant connu de quel avantage cela étoit pour les habitans qu'ils ont à cœur de favoriser en tout ce qui leur paroîtra être de l'utilité du bien public et de la Colonie, ont ordonné au Conseil supérieur de Pondichéry de faire fabriquer au compte de la Compagnie des monnoies de cuivre d'un et deux sols la pièce, et de les envoïer à cette Isle, ce qui a été si ponctuellement exécuté qu'elles sont actuellement es mains du Garde magasin caissier de la Compagnie que nous avons chargé avec ordre de s'en servir à païer le net des fractions d'argent qui se trouveront en solde de compte des habitans auxquels il est et sera dû par la Compagnie, parce que ces monnoies seront également reçues de l'habitant au magasin et à la caisse de St Paul, qu'elles le seront en telle partie que ce soit entre les habitans même, entre les troupes ci dessus aux autres ; en un mot, l'intention de S. M. et de nos Seigneurs les Conseillers d'Etat étant que lesdites pièces de cuivre d'un et deux sols aient généralement cours dans l'étendue de cette Colonie, entre les personnes qui la composent sans distinction, à peine, suivant les rigueurs de l'Ordonnance, de punition de galères à la première contravention. Nous ordonnons, en conséquence, que cette présente Ordonnance soit enregistrée au greffe du Conseil provincial de cette Isle, lue et affichée dans les trois paroisses à l'issue de la grand'messe, à ce que personne n'en prétende cause d'ignorance et n'eut le malheur, par simplicité ou inadvertance, de tomber dans le cas de désobéissance faute de bien connoître la gravité du crime, à quoi nous n'aurons aucun égard après que la publication en aura été faite.

Donné à St Paul, Ile Bourbon, etc.

ORDONNANCE

Qui supprime les pièces de deux sols et un sol fabriquées à Pondichéry et ne donnant cours dans l'Isle qu'aux pièces de 9 deniers apportées nouvellement de France.

Du 18 décembre 1723.

Nous, Gouverneur de l'Isle Bourbon, connoissant l'inconvénient de donner cours aux deux espèces de monnoie de cuivre frappées à différens coins qui sont actuellement sur cette Isle de Bourbon, avons interdit le cours des pièces d'un et deux sols fabriquées à Pondichéry, et substituons en place les pièces de 9 deniers fabriquées en France qui ont été apportées par le vaisseau *Le Triton*, lesquelles aiant leur valeur en matière et parfaitement bien frappées à la considération des isles françoises, auront désormais cours sur toute l'étendue de celle ci, à l'exclusion des pièces d'un et deux sols ; accordons néanmoins huitaine à commencer du jour de la publication de la présente Ordonnance, pour rapporter au magasin du Conseil des Indes dans chaque quartier, les susdites pièces d'un et deux sols pour être remboursées, soit en espèces d'argent ou en ladite monnoie de cuivre de 9 deniers, pièces aiant cours, et faute à ceux qui se trouveront chargés des susdites pièces d'un et deux sols de les avoir rapportées au magasin dans le terme prescrit, elles leur resteront en pure perte. Ordonnons aux Officiers Commandans dans les différents quartiers de faire lire cette présente Ordonnance au sortir de la grand'messe paroissiale, et ensuite de l'afficher aux portes des églises afin que personne n'en prétende cause d'ignorance.

Donné à St-Paul, etc.

(Code de l'île Bourbon.)

(1723) *Pièces de 2 sols et 1 sol, en cuivre, fabriquées par la Compagnie des Indes, à Pondichéry.*

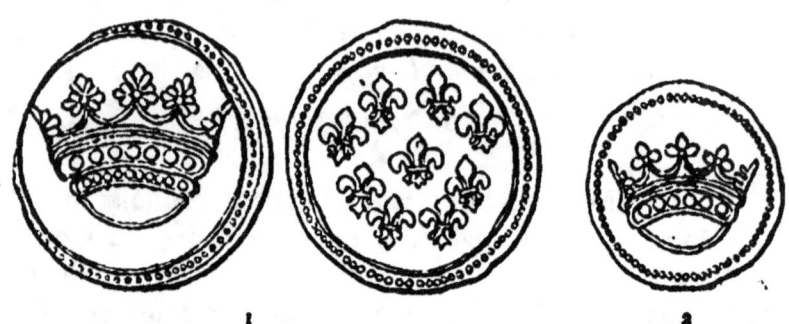

1. — *Pièce de 2 sols.* Dans deux cercles, le premier perlé, une grande couronne fleuronnée à double bandeau perlé.

℞ Dans deux cercles, le premier perlé, 9 fleurs de lis posées 4, 3 et 2. — d. 29, ép. 1 4/5 m/m.

2. — *Pièce de 1 sol.* Dans un cercle perlé, une grande couronne fleuronnée au bandeau perlé.

℞ Dans un cercle perlé, 9 fleurs de lis posées 4, 3 et 2. — d. 23, ép. 1 1/2 m/m.

La pièce de 9 deniers dont il s'agit dans l'ordonnance du 18 décembre 1723, est celle de la fabrication de 1721 (voir 1re partie : *Monnaies frappées en France*, p. 52).

Les pièces de 2 sols et 1 sol, après avoir été recueillies au magasin du Conseil des Indes, furent transportées à Pondichéry et refondues.

Mais, comme il arrive généralement lorsqu'une monnaie est retirée de la circulation, un certain nombre de pièces ne furent pas rapportées et restèrent dans la colonie. On en avait d'ailleurs introduit dans la colonie voisine, l'île de France, et en 1726,

cette dernière éprouvant une disette de monnaies de cuivre, le Conseil provincial, par arrêté du 1ᵉʳ juin, leur donna cours légal, la pièce de deux sols à raison de un sol et six deniers, et la pièce de un sol pour neuf deniers.

En 1859, au moment d'une crise financière intense, un ancien propriétaire de la colonie, M. Le Coat de Kervéguen, fut autorisé, sur sa demande, à introduire à La Réunion 227,000 pièces autrichiennes de 20 kreutzer dites *Konventionszwanzig*, monnaie de billon d'une valeur intrinsèque de 0 fr. 866.

Ces pièces furent mises en circulation pour un franc, mais ne devaient pas avoir accès dans les caisses publiques. Elles furent néanmoins reçues avec faveur, faveur que l'on doit attribuer à l'autorisation officielle et aussi à l'engagement pris par M. de Kervéguen de les rembourser le cas échant. Leur succès provoqua de nouvelles introductions faites sans demande d'autorisation, ce qui éleva leur nombre à plus de huit cent mille.

Le public leur donna le nom de Kervéguen sous lequel elles furent désignées habituellement dans la colonie. Les *Zwanzig* devinrent la monnaie des menues transactions.

Ces pièces ont été retirées et remboursées par M. de Kervéguen fils, en 1879, à la même valeur, un franc, pour laquelle elles avaient été introduites.

C'est, du reste, à ce moment qu'un décret présidentiel du 12 avril 1879 mit fin à la circulation de toutes monnaies étrangères à La Réunion.

ILE DE FRANCE

MONNAIE D'ARGENT.

La piastre Decaen.

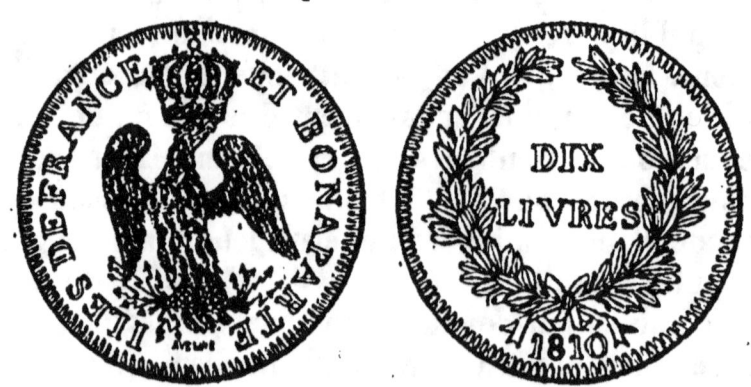

Le capitaine général Decaen, gouverneur des Etablissements français à l'Est du cap de Bonne-Espérance, fit frapper à l'Ile de France, en 1810, une monnaie à laquelle les colons donnèrent le nom de « Piastre Decaen » qui lui a été conservé. Elle fut fabriquée à Port-Louis par l'orfèvre Aveline avec les matières d'argent provenant de la prise [1], par l'amiral Bouvet, alors commandant d'un brick de guerre, du vaisseau portugais l'*Ouvidor* de neuf cents tonneaux

[1]. Valeur totale de la prise, 1,381,455 fr. ayant rendu, frais déduits, environ 1,128,500 fr. en valeur métallique.

(20 octobre 1809). Cette pièce avait cours dans les îles de France et Bonaparte (Bourbon)[1].

Les deux arrêtés ci-après des 6 et 8 mars 1810, ont été rendus au sujet de cette monnaie.

ARRÊTÉ

Du 6 mars 1810.

DECAEN, CAPITAINE GÉNÉRAL, etc.

Sur l'exposé du Préfet colonial, que les matières d'or et d'argent provenant de la prise de l'*Oviédor (sic)*, acquises par l'administration, en vertu de notre arrêté du 28 février dernier, ne peuvent être employées dans l'état et la forme qu'elles ont; qu'il pense que le meilleur moyen de les utiliser dans l'intérêt général de la colonie et pour l'avantage du service, est de les convertir en monnaies coloniales qui, à raison de leur titre et de l'empreinte, seraient plus particulièrement destinées à faciliter les transactions intérieures des deux îles;

Qu'il y a possibilité de faire frapper ces monnaies et que les frais de fabrication se trouveront dans la valeur d'émission qui leur sera fixée;

Qu'à défaut de moyens directement à la disposition de

[1]. De 1803 à 1810, l'île de France trouva dans le capitaine général Decaen, son dernier gouverneur français, un administrateur éclairé, qui dut à son énergie et aux services éminents qu'il avait rendus à la colonie d'obtenir des Anglais, lors de la reddition de l'île, une des plus honorables capitulations que l'histoire ait enregistrée. Aussi sa mémoire, après plus de trois quarts de siècle, est-elle toujours restée vivace à l'île Maurice. La religion catholique, le code Decaen, la langue française et jusqu'à la *piastre Decaen* de 1810 dont le gouvernement britannique lui-même a, de nos jours, consacré le nom dans divers documents officiels, tout en témoigne hautement. Et, si l'île de France est encore aujourd'hui aussi française de cœur que lorsque le pavillon tricolore flottait sur le port Louis, Decaen n'y a pas peu contribué.

l'administration pour monétiser ces matières, un artiste, le sieur Aveline, connu pour capable d'exécuter toutes les opérations du monnayage, possédant les matériaux et les ustensiles qu'exige ce travail, il pense qu'il est convenable de traiter avec cet artiste pour l'entreprise de la fabrication projetée, pour laquelle il demande 8 o/o pour tous frais;

Considérant qu'il y a utilité pour les deux îles et pour le gouvernement d'augmenter la quantité de numéraire en circulation dans ces colonies ; que les matières d'or et d'argent introduites par la prise de l'*Oviédor* seraient exportées sans aucun avantage public si elles étaient vendues dans leur état naturel; et qu'en les convertissant en une monnaie dont l'exportation ne puisse présenter d'appât aux spéculateurs, elles faciliteront efficacement les transactions particulières; et qu'il est d'ailleurs généralement adopté dans les colonies orientales des Européens d'avoir une monnaie qui n'en est pas exportée.

Après en avoir délibéré avec le Préfet colonial,

Arrête :

ART. I. Les matières d'or et d'argent mises à la disposition de l'administration de la marine, par notre arrêté du 28 février dernier, seront converties dans le plus bref délai en monnaie coloniale, dont le titre, le poids, la valeur et l'empreinte seront réglés par un arrêté subséquent.

II. Le présent sera enregistré; expédition en sera adressée au Préfet colonial.

Ile de France, le 6 mars 1810.

Le Capitaine général,
DECAEN.

ARRÊTÉ

Du 8 mars 1810.

DECAEN, CAPITAINE GÉNÉRAL, etc.

Sur l'exposé du Préfet colonial, que les mesures pour convertir en monnaies les matières d'or et d'argent acquises

par l'administration, en vertu de l'arrêté du 28 février dernier, sont prises, tous les moyens d'exécution préparés, et qu'il importe maintenant de régler le titre, le poids, la forme et l'empreinte de ces monnaies; que la fidélité dans l'exécution des dispositions qui seront arrêtées sera garantie par les soins d'une commission chargée de surveiller la fonte des matières, l'addition de l'alliage déterminé, et tous les détails d'exécution de la fabrication des pièces d'or et d'argent qui seront frappées;

Considérant qu'il est urgent de compléter le plus tôt possible les mesures nécessaires pour frapper la monnaie projetée et en assurer la circulation, garantie par les précautions convenables;

Après en avoir délibéré avec le Préfet colonial,

Arrête :

Art. I. Les monnaies d'or et d'argent dont la fabrication a été ordonnée par notre arrêté du 6 du courant auront les titres, poids et valeurs ci-après déterminées, savoir :

Pour la monnaie d'or.

Le titre sera de 20 karats.

La taille sera de 36 pièces et quatre septièmes au marc.

La valeur monétaire de chaque pièce sera de 40 livres, argent de la colonie[1].

Le diamètre des pièces sera de deux centimètres et deux millimètres et leur épaisseur d'un millimètre.

Pour la monnaie d'argent.

Le titre sera de dix deniers.

La taille sera de 9 pièces et un septième au marc.

La valeur monétaire de chaque pièce sera de dix livres, argent de la colonie[2].

1. 20 livres de France.
2. 5 livres de France.

Leur diamètre sera de trois centimètres et neuf millimètres et leur épaisseur de deux millimètres.

II. Ces pièces porteront pour empreinte, d'un côté l'aigle impérial couronné avec le millésime 1810 au-dessous, et ces mots : *Isles de France et Bonaparte*, pour légende; de l'autre, ces mots : *40 livres* pour les pièces d'or et *10 livres* pour celles d'argent, renfermés entre deux palmes de laurier et d'olivier; les unes et les autres porteront un cordon sur la tranche.

III. Le présent sera enregistré; expédition en sera adressée au Préfet colonial.

Ile de France, le 8 mars 1810.

Le Capitaine général.

DECAEN.

Piastre. — Lég. à g. ILES DE FRANCE — ET BONAPARTE. Aigle couronnée, la tête contournée, au vol abaissé, empiétant les foudres ; au-dessous AVELINE.

℞ Dans une guirlande de deux branches de laurier, nouée par une double rosette DIX | LIVRES Ex. 1810 — Tr. à cannelure oblique. Titre 840 m.; d. 39, ép. 2 1/4 m/m; 25 gr. 570. Valeur intrinsèque au pair 4 fr. 91 c. (Alph. Bonneville, 1849).

La fabrication a duré du 8 mars au 3 décembre 1810.

La monnaie d'or n'a pas été fabriquée [1].

1. Dans les *Notices statistiques sur les Colonies françaises*, publiées par ordre du ministre de la Marine (Paris, imp. roy., 4 vol. in-8°, 1837-1840), on relève sur une liste des monnaies qui circulaient à cette époque à l'*Ile Bourbon* (2ᵉ vol., 1838, p. 125), une « pièce d'or Decaen, de l'Ile de France, valant 20 francs ». Cette assertion ne repose sur aucun fondement.

MONNAIES DE CUIVRE.

ARRÊTÉ

Donnant cours à une monnaie étrangère introduite dans la colonie.

Du 27 octobre 1810.

(Pièces de XX, X et V CASH de l'EAST INDIA COMPANY, frappées à Madras dès 1803).

DECAEN, CAPITAINE GÉNÉRAL, etc.

Sur l'exposé du Préfet colonial qu'il a été introduit dans cette colonie une quantité assez considérable de monnaies de cuivre de onze lignes de diamètre, du poids d'un gros seize grains et portant pour type d'un côté trois lignes en caractères persans, une ligne horizontale, le nombre X suivi du mot cash, et de l'autre côté des armes;

Que ces monnaies, par leur poids et la valeur vraie du métal dont elles sont composées, peuvent former une subdivision de la pièce de trois sous, en donnant deux pièces de cuivre pour une de billon, qu'il en résultera plus de facilité pour la vente d'objets de peu de valeur;

Ayant entendu l'avis du Conseil colonial et après avoir délibéré avec le Préfet colonial et le Commissaire de justice,

Arrête :

ART. I. Les monnaies de cuivre ci-dessus désignées, seront mises en circulation à l'île de France; elles auront cours immédiatement après la publication du présent, à raison de deux pour trois sous.

II. Les demi-pièces et les pièces doubles de celles mentionnées au précédent article, auront cours dans leur rapport avec elles.

III. Il ne pourra être donnée dans les payements au-dessus de cinq piastres, qu'un vingtième de leur montant en la monnaie dont la circulation est établie par le présent.

IV. Le présent sera lu, enregistré, imprimé et affiché; expédition en sera adressée au Préfet colonial et au Commissaire de justice.

Ile de France, le 27 octobre 1810.

(Code Decaen.) *Le Capitaine général,*
DECAEN.

Dans un tableau des monnaies qui circulaient à Bourbon en 1838 (*Notices statistiques*, etc.), figure la pièce de 10 cash de l'arrêté ci-dessus, dont quatre valaient un *marqué* de 2 sous.

INDE FRANÇAISE

COMPAGNIE DES INDES

Le 24 juin 1642, le cardinal de Richelieu, reprenant les tentatives faites depuis 1603 par diverses associations de marchands pour exploiter les Indes orientales, créa, à l'instar de la Compagnie hollandaise, une Compagnie française dont il établit le siège à Lorient, avec privilège général de commerce pendant dix ans. Malgré la grande activité que déploya cette première *Compagnie des Indes*, elle ne réussit pas. Colbert la reconstitua sur des bases plus larges. En vertu d'une Déclaration du mois d'août 1664, et sous la dénomination de *Compagnie des Indes orientales*, le roi lui accordait le monopole du commerce pendant cinquante ans, avec exemption de taxes, sur l'entier domaine colonial baigné par l'océan Indien, depuis la côte orientale d'Afrique jusqu'aux îles de la Sonde. Elle dura jusqu'en 1719 et fut alors réunie à la Compagnie d'Occident pour le commerce de la Louisiane. Un édit de juillet 1720 la qualifia de *Compagnie perpétuelle des Indes*; Jean Law en fut le directeur. Le

23 janvier 1731, la Compagnie rétrocédait au roi la concession de la Louisiane et du pays des Illinois, et le 14 juin 1764, celle des comptoirs d'Afrique et des îles de France et de Bourbon. Mais un arrêt du Conseil d'État suspendit la Société qui lui succéda, et une nouvelle *Compagnie des Indes* fut constituée par arrêt du Conseil du 14 avril 1785. Cette dernière ne prit fin que par le décret de l'Assemblée constituante de 18 janvier 1791 qui déclara la liberté du commerce.

ARMES DE LA COMPAGNIE DE 1664.

Ecusson de forme ronde, le fond d'azur chargé d'une fleur de lis d'or et entouré de deux branches, l'une de palmier et l'autre d'olivier, jointes au bout et portant une autre fleur de lis d'or. Pour devise : *Florebo quocumque ferar* [1]. Pour supports, deux figures, l'une de la Paix et l'autre de l'Abondance.

ARMES DES COMPAGNIES DE 1719 ET 1785.

Ecusson de sinople à la pointe ondée d'argent sur laquelle est couché un fleuve au naturel, appuyé sur une corne d'abondance ; au chef d'azur semé de fleurs de lis d'or, ayant deux sauvages pour supports et une couronne tréflée [1].

1. Je serai florissante partout où je me porterai.
1. La Compagnie des Indes pouvait apposer ses armes sur les édifices publics, vaisseaux, canons et partout où elle le jugeait à propos, mais elle n'avait pas le droit de battre monnaie pour son compte dans le royaume. Seuls, ses agents, dans l'Inde, pouvaient fabriquer des monnaies spéciales pour les besoins locaux. C'est donc à tort qu'on attribue à la Compagnie des Indes l'émission

Ces dernières armes sont celles de la Compagnie d'Occident, supprimée par édit de décembre 1674. La devise est la même que celle de la Compagnie de 1664; cependant un jeton de 1723 a pour devise *Spem auget opesque parat*[2].

SCEAU.

Ludovicus XIIII Franciæ et Navarræ Rex. Sigillum ad usum supremi Consilii Galliæ orientalis.[1]

PLOMBS

Qui servaient à la marque des mousselines et toiles de coton débitées par la Compagnie.

1^{re} Compagnie. 2^e Compagnie.

 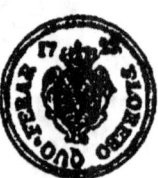

de la *livre d'argent* aux deux L adossées et couronnées, de 1720.

Un édit du mois de décembre 1719 avait en effet ordonné la fabrication de nouvelles espèces d'or et d'argent fin en l'hôtel de la Monnaie de Paris; mais « sur ce qu'il a été représenté au Roy en « son Conseil par les Directeurs de la Compagnie des Indes, que « l'Hostel de la Monnoye establi à Paris ne suffit pas pour l'accé- « lération du travail de la fabrication des livres d'argent », un arrêt du Conseil du 13 janvier 1720 ordonne que « la fabrication « des livres d'argent se pourra faire dans tous les Hostels des « Monnoyes qu'il plaira à la Compagnie des Indes de choisir, « même dans les ouvroirs establis au Louvre en 1709 ».

Il suit de là que la Compagnie n'a été chargée que de la *fabrication* de la livre d'argent qui, comme les autres espèces spécifiées dans l'édit de 1719, ne devait avoir cours que dans le royaume.

2. Elle augmente l'espoir et prépare la richesse.
1. La figure du sceau ne s'est pas retrouvée. Nous en indiquons seulement les légendes.

JETONS

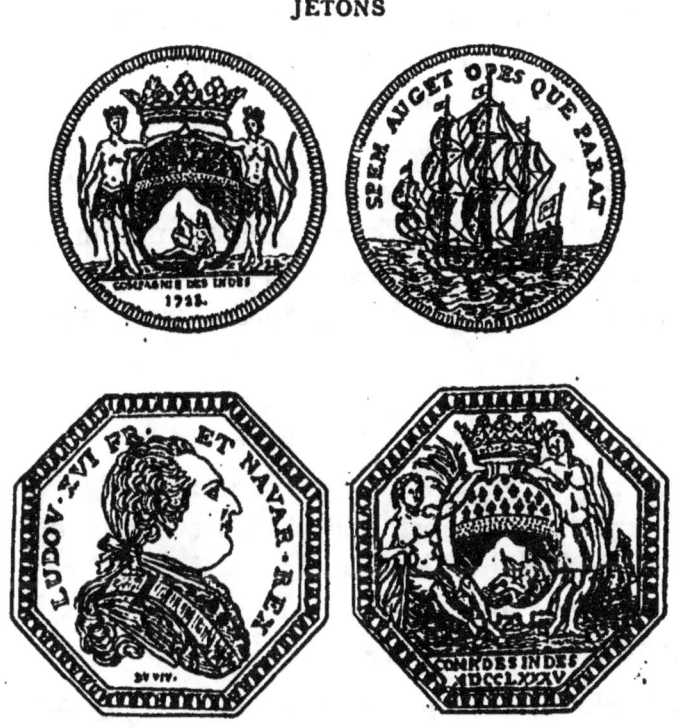

MONNAIES [1].

Les monnaies fabriquées à Pondichéry pour les Etablissements français dans l'Inde, sont de deux sortes : celles au type français et celles au type indigène.

[1]. La seule notice qui ait été publiée sur ce sujet, consiste en quelques pages que fit paraître en 1877, dans l'*Annuaire de la Société française de numismatique et d'archéologie*, M. Paul Clérot, conservateur du Musée monétaire de la Monnaie de Paris, sous le titre de *la Monnaie de Pondichéry*, d'après des notes qui lui ont été fournies de Pondichéry même. Ces notes sont incomplètes et erronées. On constate encore, que dans aucun ouvrage anglais sur la numismatique de l'Inde en général, il n'est traité du monnayage français.

Les monnaies au type français comprennent :

1° En argent, le *fanon* — les Anglais disent *fanam*, du sanscrit *panam*, pièce de monnaie ;

Le *double-fanon* et le *demi-fanon*.

2° En cuivre, la *cache* — à Madras *cash*, dérivé du sanscrit *karcha*, ancien poids.

Autrefois il y avait le *doudou*, dénomination populaire de la pièce de 4 caches, et le *demi-doudou*.

En dernier lieu, le doudou ancien est devenu la cache.

Les monnaies au type indigène, sont :

1° En or, la *pagode* — nom donné par les premiers explorateurs portugais à toute monnaie d'or portant une divinité hindoue.

La pagode se divisait à l'origine en 26 fanons, puis elle fut réduite à 24 fanons.

2° En argent, la *roupie* — du sanscrit *rûpyam*, la monnaie en général.

La demi-roupie et le quart-roupie.

La roupie se divise en 8 fanons.

Pendant longtemps les espèces monnayées étaient considérées comme marchandises dans l'Inde et subissaient de continuelles variations, de sorte que la roupie se changeait tantôt à 7 1/2 fanons, tantôt à 8 fanons et quelques doudous. Le change des fanons variait de 16 à 20 doudous, suivant la rareté ou l'abondance des fanons ou des doudous.

Les évaluations qui suivent de ces monnaies sont tirées de P.-F. Bonneville, *Traité des monnaies d'or et d'argent*, Paris, *1806*, et de Aug. Bonnet, *Manuel monétaire et d'orfèvrerie*, Paris, *1810*.

PONDICHÉRY.

MONNAIES D'ARGENT AU TYPE FRANÇAIS.

Double-fanon. Titre 948, 942, 913 m.; diam. 15, épais. 2 m/m; poids 3 gr., 2 gr. 762. Valeur intrinsèque au pair 0 fr. 63 c.

Fanon. T. 948, 942 m. (à l'origine 9 32/288 toques de Malabar = 925 m.); d. 13; ép. 1 1/2 m/m; 1 gr. 593 1 gr. 50. Val. 0 fr. 31.

Demi-fanon. T. 948; d. 9; ép. 1 m/m; 0 gr. 70. Valeur 0 fr. 14 c.

Ces pièces présentent les différents types suivants :

1

1. — *Fanon.* Dans un cercle, lég. circ. à dr. PONDICHERY 1700 ; au centre, une fleur de lis.

℞ Dans un grènetis, quatre double L formant une croix, reliées par un cercle; au centre, une fleur de lis.

2 3

2. — *Double-fanon.* Dans un double cercle au milieu perlé, une fleur de lis sous couronne fleurdelisée.

℞ Dans un grènetis, quatre double L formant une croix, reliées par un cercle; au centre, une fleur de lis.

3. — *Fanon.* Semblable à la pièce précédente.

Les deux types ci-dessus appartiennent à la 1re Compagnie des Indes. Les pièces ci-après, frappées à partir de 1720, pour la 2e Compagnie, et jusqu'à celles émises en 1837, ne présentent aucune distinction propre à préciser l'époque de leur fabrication.

4 — *Double-fanon.* Petite couronne hindoue fleuronnée.

℞ Cinq fleurs de lis fermées.

5. — *Fanon.* Couronne pointillée en manière de fleurons. — ℞ Cinq fleurs de lis fermées.

6. — *Demi-fanon.* Semblable à la pièce précédente.

Ces pièces et les suivantes sont entourées d'un grènetis sur les deux faces.

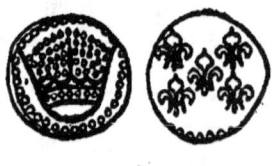

7. — *Double-fanon.* Couronne hindoue dont le bonnet est perlé.

℞ Comme le n° 4.

8. — *Fanon.* Semblable à la pièce précédente.
(Autre, avec la couronne du double-fanon).

9. — *Demi-fanon.* Aux mêmes types.

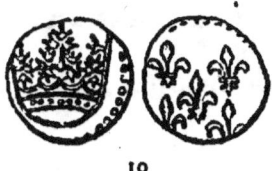

10.

10. — *Double-fanon.* Couronne hindoue fleuronnée.
℞ Comme le n° 4.

11. — *Fanon.* Couronne hindoue dont le bonnet est perlé.
℞ Comme le n° 4.

12. — *Demi-fanon.* Semblable à la pièce précédente.

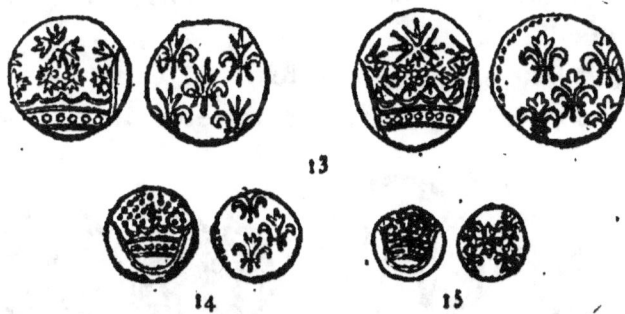

13.

14. 15.

13. — *Double-fanon.* Couronne hindoue fleuronnée.
℞ Cinq fleurs de lis ouvertes (deux variétés).

14. — *Fanon.* Couronne hindoue dont le bonnet est perlé.
℞ Cinq fleurs de lis ouvertes.

15. — *Demi-fanon.* Semblable à la pièce précédente.

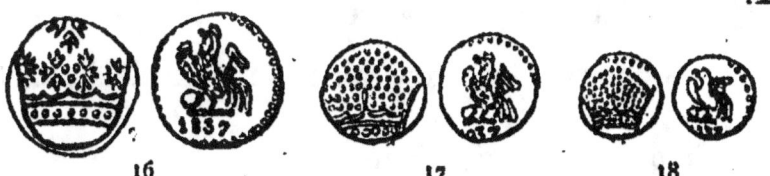

16. 17. 18.

16. — 1837. — *Double-fanon.* Couronne hindoue fleuronnée.

℞ Coq gaulois, la patte droite sur le monde, la gauche sur un tortil; au-dessous, 1837.

17. — *Fanon*. Couronne hindoue dont le bonnet est perlé. — ℞ Coq gaulois.

18. — *Demi-fanon*. Semblable à la pièce précédente.

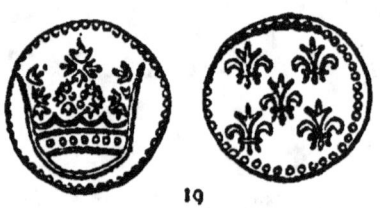

19. — *Double-fanon*. Grande couronne hindoue fleuronnée.

℞ Cinq fleurs de lis ouvertes.

Ce type présente plusieurs variétés de couronnes.

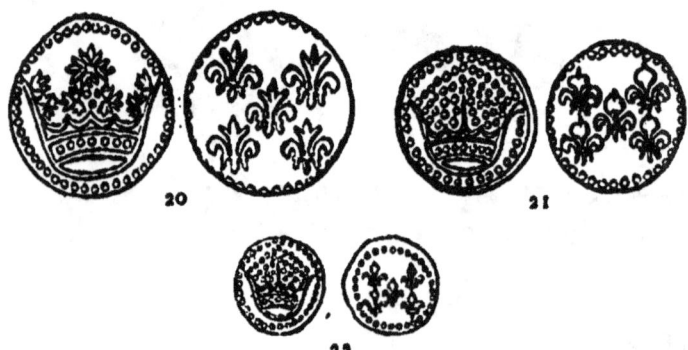

20. — *Double-fanon*. Grande couronne hindoue fleuronnée.

℞ Cinq fleurs de lis ouvertes.

21. — *Fanon*. Couronne hindoue dont le bonnet est perlé.

℞ Cinq fleurs de lis fermées.

22. — *Demi-fanon*. Semblable à la pièce précédente.

Les deux derniers types n°° 19, et 20 à 22, sont aux mêmes titre et poids que les pièces qui précèdent, mais d'un diamètre plus grand : 19, 16 et 11 m/m et par conséquent de moindre épaisseur. La série n° 20 à 22, frappée sur des flancs découpés d'avance, semble de plus récente fabrication. Ces pièces doivent avoir été émises par un autre Établissement que celui de Pondichéry, mais qui n'a pu être déterminé [1].

MONNAIES DE CUIVRE AU TYPE FRANÇAIS.

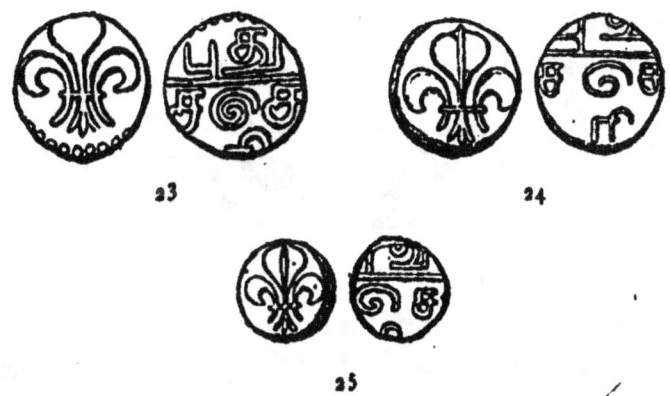

23. — *Doudou*. Grande fleurs de lis.
ɴ̨ Lég. tamoule en trois lignes PUDU I TCHÊ I RI [2] — Grènetis ; d. 17, ép. 2 m/m ; 4 gr. 148.

24. — *Demi-doudou*. — Semblable à la pièce précédente. 15 m/m.

25. — *Cache*. Aux mêmes types. 11 m/m.

1. Les anciennes archives de Pondichéry sont en grande partie détruites et les coins monétaires ont disparu.

2. *Pûdû*, nouvelle, *tchêri*, résidence de parias. Chacune des aldées ou villages de Pondichéry, possède une tchêri ou paria-tchêri, c'est-à-dire un village paria, distant de 50 à 300 mètres du village casté aux habitants duquel les parias servent d'ouvriers ou de pancals (journaliers agricoles) pour la plupart.

La cache primitive fabriquée à raison de 173 pièces à la serre de Pondichéry (278 gr. 128), devait peser 1 gr. 607. Il en fallait 64 pour un fanon.

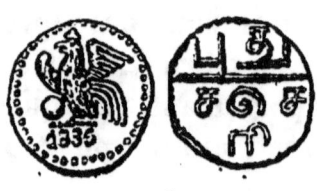

26

26. — 1836. *Cache* (nouvelle). Coq gaulois, la patte droite sur le monde, la gauche sur un barreau ; au-dessous 1836.

℞ PUDU I TCHÊ I RI. — Grènetis. 16 m/m (2 variétés).

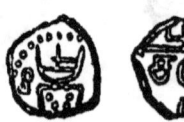

27

27. — Pendant l'occupation de 1693 à 1698, les Hollandais ont frappé à l'instar de leurs monnaies de Negapatam, une cache à la figure de Kâli, déesse de la destruction, avec le revers *Pûdûtchéri*.

MONNAIES AU TYPE INDIGÈNE.

En or :

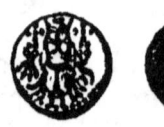

28

28. — *Pagode*. Dans un grènetis, la figure debout de Lakchmî, déesse des richesses.

℞ Convexe, semé de perles (simulant des grains de riz, symbole de l'abondance); au centre, sur une surface plate de 4 m/m, un croissant suivi d'une perle. — Titre 815, 809 m ; d. 11, ép. 3 m/m; 3 gr. 40, 3 gr. 35, 3 gr. 346. Val. intrins. au pair 9 fr. 54, 9 fr. 46 c., 9 fr. 39 c.

Cette pièce a été émise dès 1705. On cessa de la frapper quelques années avant la Révolution. Elle a disparu de la circulation [1].

En argent :

Roupie. Titre 951, 941 m. (En 1739, il était de 9 5/8 toques = 962 1/2 m.) d. 23 à 25, ép. 2 1/2 à 3 m/m: 11 gr. 45, 11 gr. 26, 11 gr. 20. Val. 2 fr. 44 c., 2 fr. 42 c.

Demi-roupie. T. 951 m.; d. 19, ép. 2 m/m ; 5 gr. 70. Val. 1 fr. 20 c.

Quart-roupie. T. 951 m.; d. 13, ép. 1 1/2 m/m; 2 gr. 80. Val. 0 fr. 60 c.

Ces trois types sont les seuls que nous ayons rencontrés ; cependant le catalogue de la collection Jules

[1]. Guil. Conbrouse, dans son *Catalogue raisonné des monnaies nationales de France*, 2ᵉ part., p. 20, cite, pour Pondichéry, une « roupie d'or aux lis, 45 grains (2 gr. 250) à 953 mill. » qui pourrait être la même pièce reproduite par Hoffmann, pl. CXII, n° 88, sous le nom de pagode. Cette pièce est au type du double-fanon, c'est-à-dire avec couronne et fleurs de lis, mais du diamètre d'un simple fanon. Ce ne peut être qu'une fantaisie de monnayeur. Une pagode au type français ne devant avoir cours que dans les limites de Pondichéry, il semble qu'on aurait choisi un autre type que celui des fanons d'argent faciles à dorer et à passer pour des pagodes.

INDE FRANÇAISE.

Fonrobert (Berlin, 1878), mentionne encore les divisions suivantes :

1/8 roupie, 12 m/m, 1 gr. 80.
1/16 roupie, 10 m/m, 0 gr. 70.
1/32 roupie, 9 m/m, 0 gr. 40.
1/64 roupie, 7 m/m, 0 gr. 20.

Ces pièces ont été frappées de 1736 à 1839 au nom des quatre empereurs qui se sont succédé sur le trône de l'Inde et bien que l'empire ait pris fin en 1806, à la mort du dernier Mogol, Châh Alam II. Elles sont à tranche lisse et ont toujours conservé leur forme primitive et irrégulière. Une amélioration quelconque dans la fabrication les eût fait rejeter par les indigènes. En 1765, la Compagnie des Indes envoya à Pondichéry une machine à marquer les espèces sur tranche. Elle ne fut pas utilisée.

LES ROUPIES DE PONDICHÉRY.

I. Roupie de Mûhammad Châh.

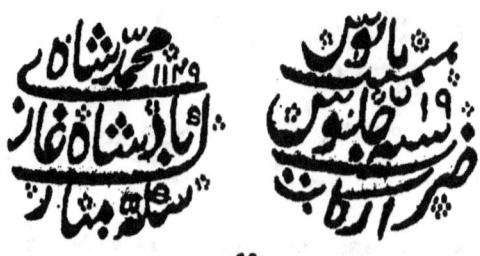

29

29. — Première roupie frappée au nom de Mûhammad Châh, la 19ᵉ année de son avènement, l'an 1149 de l'Hégire (1737-38). En hindoustani (en commençant par le bas) [1].

Sikka mûbarak badchâh ghâzi Mûhammad Châh, 1149.

[1]. On a figuré les pièces sur un plus grand diamètre afin de compléter les légendes.

ڕؒ *Zarb Arkât sana 19* (croissant) *djulûs maïmanat mânûs.*

Monnaie bénie du victorieux empereur Mûhammad Châh.

Frappée à Arcate [1], l'an 19 (*croissant*) de l'avènement du règne glorieux.

Les légendes des roupies de Pondichéry sont plus ou moins écourtées, suivant le plus ou moins de diamètre des pièces.

Le seul signe caractéristique qui les distingue est un croissant placé après l'année de l'avènement du Mogol (en lisant de droite à gauche). — On retrouve cet attribut sur les monnaies de la dynastie musulmane de Bijapour, dans l'Inde du Sud, soumise par l'empereur Aurang Zêb vers la fin du 17ᵉ siècle.

Les roupies d'Ahmed Châh Bahadûr et d'Alamgir II, successeurs de Mûhammad Châh n'offrent aucun changement dans leurs légendes, sauf le nom du Mogol.

II. Roupie de Ahmed Châh Bahadûr.

30

30. — 4ᵉ année du règne (1164 = 1751-52).

1. C'est l'atelier monétaire d'Arcate qui a fourni les coins des premières roupies fabriquées à Pondichéry. Celles-ci ont conservé

III. Roupie d'Alamgir II.

31

31. — 4ᵉ année du règne, 1171 (1758).

Il y a encore deux variétés de roupies d'Alamgir II avec les légendes suivantes :

1° *Abû aladil azîz addîn Châh Alamgir bâdchâh ghâzi khilad Allah malaka.*

Le père de la justice, l'élu de la foi, Châh Alamgir le victorieux empereur. Que Dieu fasse durer son royaume!

℞ Frappée à Arcate, etc., années 2 et 3 du règne, 1168 et 1169 (1755 et 1756).

2° *Sikka zad bar haft kichûr tâbân hamehân mûhr o mâh.*

la rubrique « frappée à Arcate » qui leur permettait de circuler hors du territoire français.

Les roupies dites d'Arcate, émises également par les Anglais, ont pour différent à Madras un lotus, et à Calcutta une rose.

L'élu de la foi frappa monnaie dans les sept régions[1], brillant comme le soleil et la lune.

℞ Frappée à Arcate, etc., années 3 à 6 du règne, 1170 à 1173 (1756 à 1759).

IV. Roupie de Châh Alam II.

32.

32. *Zad bar haft kichûr sikka saya fazl Châh Alam badchâh ilah hâmi din Mûhammad.*

L'empereur Châh Alam, ombre de l'excellence, ardent en la foi de Mahomet, a frappé cette monnaie pour les sept régions[1].

℞ Frappée à Arcate, la 49ᵉ année du règne (1221 = 1806).

Les divisions de la roupie ont les mêmes légendes que la roupie.

1. Quand Timûr-leng (Tamerlan) conquit le trône de l'Inde, après avoir vaincu les rois de Cachemire, Bengale, Decan, Goudjarate, Lahore, Pourab et Païchavar, il unifia ces royaumes et se proclama empereur et souverain des sept régions.

INDE FRANÇAISE.

33. — Demi-roupie d'Alemgir II. 1^{re} année, 1168 (1754-55).

34. — Quart-roupie d'Ahmed Châh Bahadûr, 3^e année (1163 = 1750-51).

KARIKAL

(ET PONDICHÉRY.)

35. — *Doudou.* Lég. tamoule en trois lignes : KA | REIK | KAL.
℞ PUDU | TCHÉ | RI. — 16 m/m.

36. — *Demi-doudou.* Semblable à la pièce précédente. — 12 m/m.

37. — *Cache.* Semblable. — 10 m/m.
Ces pièces ont été frappées à Pondichéry.

YANAON.

38.

38. — *Pagode d'or* dite aux trois *swami* — du sanscrit *svamin*, seigneur. — Les figures debout de Venkâteçvara ou Vichnou entre ses deux femmes Rûkminî et Padminî.

℞ Convexe, semé de perles; au centre, un croissant avec une perle au milieu.

Cette pièce, frappée à Pondichéry, a la même valeur que la pagode de Pondichéry.

MAZULIPATAM

(1751-1759).

« Lorsque la France possédoit cette place et ses dépendances, elle avoit un hôtel des monnoyes où l'on frappoit des roupies d'argent et des dabous de cuivre. Les unes et les autres sont encore réputés dans toutes les échelles de l'Inde par l'excellence de leur fabrication. La roupie étoit évaluée à 48 sols, elle se subdivisoit en dabous dont la valeur augmentoit suivant la plus ou moins grande quantité répandue dans le

commerce du Decan. Le dabou étoit aussi divisé en cauris[1] comme au royaume de Bengale ».

(Tableau des diverses monnoyes de la Presqu'isle de l'Inde, de la Chine, etc., Pondichéry, 1775, *Man. des arch. de la Marine*).

39.

39. — Les premières roupies frappées pendant l'occupation française, sont au nom de Ahmed Châh Bahadûr et portent : Frappée à Mazulipatam, la 4ᵉ année du règne (1164 = 1751-52). Un *trident* pour différent.

40. — Le dabou — du persan *dûb*, épais — porte le nom du Mogol et l'année de l'Hégire. Au ℞ *Matchhlipathan* et l'année du règne. (Cette pièce ne s'est pas retrouvée).

A Yanaon on donne 46 à 48 dabous pour une roupie.

1. Le cauri est un petit coquillage importé des îles Maldives; c'est le *cyprœs moneta* des naturalistes, appelé vulgairement porcelaine. A Pondichéry, cinq cauris valaient une cache.

MAHÉ.

« Il se frappe à Pondichéry des roupies et des fanons pour les frais de la souveraineté de Mahé et pour le commerce de la côte Malabare. Les roupies sont plus grandes que celles pour la côte Coromandel, mais elles ont la même empreinte, le même poids et le même titre. Les fanons sont plus grands, d'un poids plus élevé et d'un titre différent de celuy des fanons de Pondichéry où ils ne circulent pas. Ils doivent être au titre de 9 toques 19/32 (959 3/8 m.).

« La roupie de Mahé se divise en 5 fanons (comme à Surate).

« Le fanon se divise en 15 biches (ou pécha, de *païça* dont les Anglais ont fait *pice*) de cuivre ».

(*Tableau des diverses monnoyes*, etc.).

41. — *Roupie.* Titre 951 m.; d. 29, ép. 2 m/m; 11 gr. 50, 11 gr. 473. Val. intrins. au pair 2 fr. 44 c.

42. — *Demi-roupie.* T. 951 m.; d. 22, ép. 1 1/2 m/m. Val. 1 fr. 20 c.

43. — *Quart-roupie.* T. 951 m.; d. 18, ép. 1 m/m. Val. 0 fr. 60 c.

Ces pièces, étant d'un plus grand diamètre que celles de Pondichéry, ont leurs légendes entières.

INDE FRANÇAISE.

44.

44. — *Fanon*. Lég. hind. en deux lignes commençant par le bas FRANS I CAMPANI (Compagnie de France).

℞ En deux lignes commençant par le bas BHUL-TCHÉRI (Pondichéry) P¹ | SANA (année) | 1750. — d. 14, ép. 1 1/2 m/m; 2 gr. 30. Val. o fr. 45.

Autres à différents millésimes: 1792, 1820, etc.

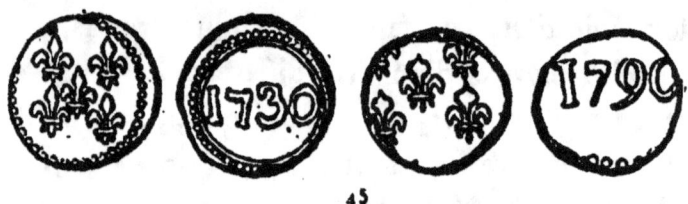

45.

45. — *Biche*. Dans un grènetis, cinq fleurs de lis.
℞ Dans un grènetis et un cercle 1730. Autre avec 1790. — d. 18, ép. 3 m/m.

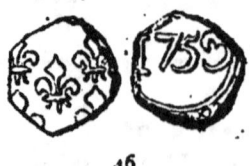

46.

46. — *Demi-biche*. Semblable à la pièce précédente. — d. 13, ép. 2 1/2 m/m.

Autres à différents millésimes.

1. Indication de l'atelier monétaire; de même qu'on marquait d'un T les fanons fabriqués à Tellicherry, possession anglaise au Nord de Mahé. — *Bhûltchéri* ou *Phûltchéri*, dénomination indigène.

CHANDERNAGOR.

En 1738, Dupleix, alors gouverneur à Chanderna-gor, obtint le privilège de frapper monnaie en Bengale. Un mémoire daté de Cassimbazar, le 18 mars 1739, rend compte de la fonte, à la Monnaie de Moxoudabat (Mùrchidâbad), de 1,000 piastres envoyées par le Conseil supérieur de Pondichéry pour être converties en roupies.

47

47. — Ces roupies sont au nom de Mûhammad Châh, et portent: Frappée à Mùrchidâbad, la 21ᵉ année du règne, 1151 (1739). Le différent monétaire est une fleur de *jasmin*.

On relève dans le catalogue Jules Fonrobert, les pièces suivantes pour Mùrchidâbad.

3215. Roupie de la 10ᵉ année du règne de Châh Alam II, 1183 = 1769, avec fleur et croissant pour différents, 24 m/m, 11 gr. 60.
3216. 1/2 roupie, comme la précédente, 22 m/m, 5 gr. 80.

INDE FRANÇAISE.

3218. 1/4 roupie, 11ᵉ année, 1183 = 1769/70, 16 m/m, 2 gr. 80.
3219. 1/8 roupie, 12 1/2 m/m, 1 gr. 40.
3220. 1/16 roupie, 10 m/m, 0 gr. 70.
3221. 1/32 roupie, 9 m/m, 0 gr. 40.
3222. 1/64 roupie, 7 m/m. 0 gr. 20.
3224. 1/4 roupie, 12ᵉ année, 1185 (1771).
3225. 1/8 roupie.
3226. 1/16 roupie.
3227. 1/32 roupies.
3228. 1/64 roupie.

Ces cinq dernières avec un croissant seulement pour différent.

SURATE.

« En 1749, Miatchen, nabab de Surate, avait accordé à M. Le Verrier, chef du comptoir français, la permission de convertir en roupies les piastres et autres monnaies étrangères sans payer les droits de coin ».

(*Anquetil Duperron*. Appendice à sa traduction du Zend Avesta. Monnaies de l'Inde).

48

48. — Ces roupies sont au nom d'Ahmed Châh Bahadùr et portent : Frappée à Surate, la 2ᵉ année du règne (1162 = 1749-50).

L'*Annuaire des Etablissements français dans l'Inde pour 1889* donne, dans ses éphémérides, la suivante :

« 13 janvier 1729. La Compagnie fait fabriquer des fanons à Covelom. »

Covelom, plutôt Covelong, dans le district de Chingleput, à 22 milles S. de Madras, sur la côte du Carnatic, village aujourd'hui, était autrefois une ville fortifiée assez importante. En 1750, elle tomba au pouvoir des Français qui la rendirent en 1752 à lord Clive alors capitaine.

La date de l'*Annuaire* serait donc erronée. Quant aux fanons que la Compagnie aurait fait fabriquer, il n'a pas été possible d'en spécifier le type.

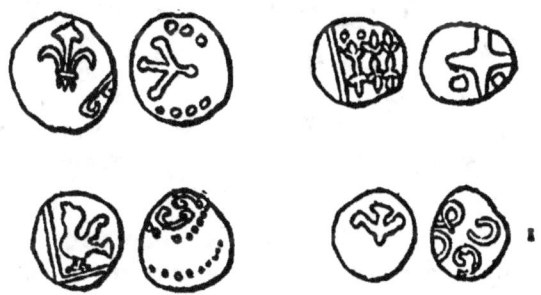

M. le lieutenant général George Godfrey Pearse, C. B., Royal Horse Artillery, de Londres, qu'un long séjour dans l'Inde et une étude constante ont amené à une grande connaissance de la numismatique de l'Hindoustan, nous a communiqué les dessins de plusieurs petites pièces de cuivre qui auraient été recueillies à Madura dans le Carnatic et dont quelques-unes présentent des types français. D'après M. Pearse, dont nous avons déjà pu apprécier les renseignements de plus d'un genre, ces pièces auraient été frappées de

1. Inscription telougou qui pourrait se lire *Vijaya*, victoire.

1758 à 1760, en l'honneur des Français, par quelque prince indigène épris de la puissance de nos armes pendant la glorieuse époque du gouvernement de Dupleix. Cette haute opinion du pouvoir des Français était également partagée par les indigènes de Madura. (*J. H. Nelson, The Madura country, a Manual compiled by order of the Madras Government*, Madras, 1868, 3ᵉ part., p. 279-80).

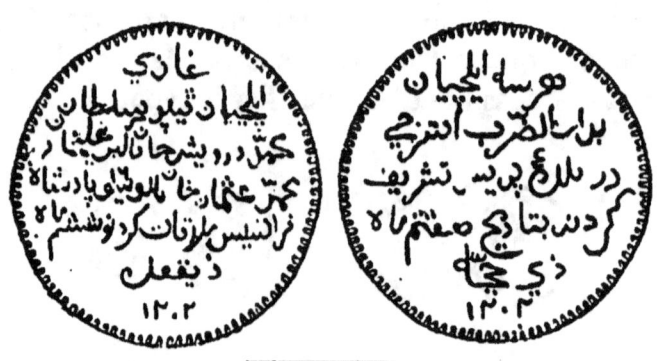

Médaille frappée en l'honneur des ambassadeurs de Tippou Sahib, envoyés en France en 1788, pour solliciter l'alliance française contre l'Angleterre.

Légendes en langue persane :

Les ambassadeurs de Tippou Sultán le conquérant[1] : Mohammed Derviche-Khân, Akbar Ali-Khân et Mohammed Osmân-Khân se sont rencontrés (*sic*) avec Louis XVI, roi des Français, le 6 du mois zi-ka'dèh (pour zil-ka'dèh) 1202 = 9 août 1788.

₰ Les trois ambassadeurs ont honoré de leur visite l'hôtel royal des monnaies de la ville de Paris, à la date du 7 du mois zi-hiddjèh (pour zil-hiddjèh) 1202 = 9 septembre 1788.

(*Trad. de M. Barbier de Maynard*).

1. Le mot *ghazi*, placé en tête de la légende, ne s'applique qu'aux Musulmans qui ont fait le *djihad*, « la guerre aux fidèles ».

TABLEAU RÉCAPITULATIF

des roupies frappées dans les Établissements français de l'Inde au nom des Grands Mogols de l'Hindoustan.

I. (Abûl Fatha Naçr ed-din) Mûhammad Châh, de la dynastie des Bébérides. Il régna de 1131 à 1161 de l'Hégire = 1719-1749 et de 1152 à 1161 — 1739-1749.

1res roupies frappées à Pondichéry, fin 1736, sous la rubrique de :

1. *Arkât*, 19e année du règne, 1149 de l'Hégire (1737-38).

Roupies frappées par Dupleix, en Bengale, dès 1739 :

2. *Mûrchidâbad*, 21e année. 1151 (1739).

II. (Abûl Naçr) Ahmed Châh Bahadûr. De 1161 à 1167 (1748-1754).

3. *Arkât*, 1re année. 1161 (1748-49).

Roupies frappées à Mazulipatam, de 1751 à 1754 :

4. *Matchhli-pathan*, 4e année. 1164 (1751-52).

Roupies frappées à Surate, par M. Le Verrier, dès 1749 :

5. *Sûrât*, 2e année. 1163 (1749-50).

III. (Aziz ed-din Mûhammad) Alamgir II. De 1167 à 1173 (1754-59).

6. *Arkât*, 1re année. 1167 (1754).

7. *Matchhli-pathan*, 1re année 1167 (1764) à
— 6e — 1173 (1759) fin
de la domination française à Mazulipatam.

IV. (Jalal ed-din) Châh Alam II. De 1173 à 1221 (1759-1806).

8. *Arkât*, 1re année, 1173 (1759).

HISTORIQUE ET DOCUMENTS

PREMIÈRE PÉRIODE DE FABRICATION

LES FANONS

Extrait d'une lettre de François Martin, écuyer, chevalier de N.-D. du Mont-Carmel et de Saint-Lazare de Jérusalem, gouverneur, et des marchands du Comptoir de Pondichéry, écrite à la Compagnie Royale des Indes orientales de France.

Au Fort de Pondichéry, le 22 février 1701.

« ... Nous fîmes battre l'année dernière des fanons d'argent de 26 à la pagode. Afin qu'ils eussent cours dans le pays, on les fit à peu près du titre suivant le cours que les matières usoient pour lors. Elles ont augmenté dans la suite, les fanons ont passé ailleurs et l'on trouvoit du profit à les y porter; l'on n'en trouvoit plus à Pondichéry et nous n'avions point de matières à en faire battre de nouveaux. Nous avons pris une autre voye, afin d'arrester cette monnoye dans Pondichéry et son district. Les fanons que nous

avons fait fabriquer à présent sont de 26 à la pagode, mais bien moindres en valeur que les premiers; il en faut 32 pour la juste valeur de la pagode. Les denrées que l'on apporte du dehors sont vendues sur ce pied que l'on a mis les fanons. Comme les personnes qui les reçoivent ne peuvent pas les passer pour le mesme prix dans le pays, nous avons establi quatre personnes qui font les fonctions de changeurs où l'on porte ces espèces qu'ils payent en pagodes à 26 fanons chacune, suivant le cours que nous leur avons donné. Il en revient deux avantages à votre Compagnie, le premier que le nombre de ces fanons diminue avec le tems, les gens du pays en employent à des ouvrages, il s'en perd et ce nombre qui manque est un profit assuré puisqu'il ne peut plus revenir aux changeurs. Depuis huit mois que nous avons establi cet ordre, ces gens rapportent de gain 20 pagodes par mois, ce sont 240 pagodes par an dont l'on ne retiroit que 60 à 70 pagodes. Il y auroit pourtant un autre inconvénient à craindre que l'on ne fît des fanons dehors à l'imitation des nôtres pour les apporter dans la population et les changer, à cela l'on observe les personnes qui se présentent aux changeurs et s'il y a une quantité de fanons, l'on s'informe d'où ils les ont eüs; l'on ne voit pas qu'il se soit rien passé à présent sur cet article. Il n'y a pas de graveurs fort habiles en ces quartiers, les coings sont assés mal faits et faciles à contrefaire, si Messieurs nous envoyent des coings faits en France, bien gravez, nous ne serons pas dans la crainte que l'on les imite. Mr Deslandes emporte avec luy des fanons pour montre. »

Le vœu de chevalier Martin n'a pas été exaucé. La Compagnie des Indes n'a jamais envoyé à Pondichéry de coins gravés en France, et dans la suite, les

fanons ont continué à être frappés avec des coins gravés par des artistes indigènes. Ces pièces sont d'une fabrication toute rudimentaire. Frappées au marteau, à coins libres, sur des lentilles d'argent, les bords en sont quelquefois éclatés et les figures souvent tronquées. Les pièces au type des n[os] 20, 21 et 22 font cependant exception à cette méthode.

On relève encore, par rapport aux fanons, les documents qui suivent :

Extrait d'une lettre des Directeurs généraux de la Compagnie des Indes :

Paris, le 9 novembre 1719.

« ... Comme les fanons qui ont cours dans Pondichéry sont aux armes de l'ancienne Compagnie, il convient d'en interdire le cours et d'en fabriquer de nouveaux aux armes de la nouvelle. Elle vous envoïe, pour cet effet, deux cachets à ses armes ».

Réponse du Conseil supérieur à la lettre ci-dessus :

Pondichéry, le 17 février 1721.

« ... Nous avons l'honneur de vous envoïer une boëte contenant les diverses espèces de monnoïes de l'Inde que nous avons pu recüeillir avec un mémoire détaillé sur icelles.

« Nous avons entièrement supprimez les fanons aux armes de l'ancienne Compagnie et nous en avons fait fabriquer de nouveaux conformément à notre délibération du 12e juillet dernier. Dans la boëte, il y en a une douzaine dans un paquet ».

Cachet de la Compagnie
de 1664

Cachet de la Compagnie
de 1719

Les fanons aux armes de l'ancienne Compagnie sont ceux des nºˢ 1, 2 et 3 où ne figure qu'une seule fleur de lis; les fanons aux armes de la nouvelle Compagnie sont ceux des numéros suivants où les fleurs de lis sont en nombre.

LA PAGODE [1]

En 1705, le chevalier Martin, voulant utiliser les monnaies d'or provenant de la cargaison du *Phœnix d'or*, vaisseau hollandais de 54 canons et de 220 hommes d'équipage, pris au combat du 13 janvier 1705, par le capitaine de vaisseau baron de Pallières, résolut de les convertir en pagodes, et afin de les faire accepter des indigènes, et par là leur procurer

[1]. Les pièces dites *pagodes* tirent leur nom de la figure qui y est représentée, le dieu Venkatêçvara, c'est-à-dire Vichnou. Le mot *pagode* était primitivement masculin en portugais, français, etc., et signifiait proprement « dieu de l'Inde ».

L'étymologie la plus probable est la suivante : il convient de voir dans *pagode* une adaptation du nom indien *Bhagavat, Bhagavata, Bhagavati* prononcé *Pagavada, Pagavadi* ou même *Pagwada, Pagwadi*, dans le Sud de l'Inde, c'est-à-dire dans la région où les Européens avaient leurs premiers et leurs plus anciens établissements (*Note de M. le prof. Julien Vinson*).

partout la circulation qui était refusée aux fanons, ces derniers, frappés en type français, n'ayant cours que dans Pondichéry et son district, il adopta pour ces pagodes le même type que pour celles qui avaient cours dans le pays et tout le long de la côte de Coromandel sous le nom de *varâha* (sanglier) ou *varâha moudra* (frappe ou coin du sanglier). On en frappa environ dix mille. Le clergé de Pondichéry et son chef, l'évêque de San Thomé[1], firent des remontrances au sujet de cette fabrication qui, bien que confiée à des Malabars, avait cependant lieu, pour la sûreté des matières, dans l'enceinte du fort Louis[2], où était située la Monnaie. Dans l'émission de la pagode à la marque hindoue, ils prétendaient voir un hommage à la divinité qui y était représentée et que les Hindous nomment *Lakchmî*, déesse des richesses et de l'abondance « et que, pour cela, dans leurs contracts de conséquence arrestez, ils la portent à la bouche, aux yeux et au front, comme un hommage de reconnoissance du marché fait et conclu par son secours et de l'espérance qu'ils ont qu'il leur sera avantageux par ce moïen ».

Ensuite de cette opposition du clergé, la fabrication fut interrompue et le Conseil souverain de Pondichéry en référa aux directeurs généraux, à Paris. « La Compagnie, écrivent les Directeurs, ne fait
« aucun doute qu'il ne lui soit d'un extrême avan-
« tage de faire frapper à sa Monnoie des pagodes au
« titre ordinaire ; c'est pourquoy elle vous ordonne
« d'en faire fabriquer toutefois et quantes que l'occa-
« sion s'en présentera et que le service de la Com-
« pagnie le demandera. Elle estime que les difficultés

1. Ville fondée par les Portugais à une lieue Sud de Madras.
2. Du nom de capucin qui en avait dirigé la construction en 1694.

« que l'Eglise fait de permettre de fabriquer de ces
« sortes de monnoies parce qu'il y a dessus l'empreinte
« d'une idole, est très mal fondée, d'autant plus
« qu'on ne rend aucun culte à cette monnoie et que,
« dans toute religion, il est ordonné de rendre à
« Cézar ce qui appartient à Cézar. C'est pourquoy
« n'hésitez nullement à exécuter les ordres de la
« Compagnie et, s'il arrivoit quelque opposition de
« la part des ecclésiastiques, vous irez toujours votre
« chemin et vous les remettrez à ce que la Compa-
« gnie en ordonne à Paris ». A cette injonction, le
Conseil répond : « Nous avons mis la main à l'œuvre
« pour l'exécution de cet article duquel nous avons
« laissé entendre le contenu aux personnes qui s'y
« sont cy devant opposées, elles sont restées dans le
« silence. Ainsy les choses iront leur cours pour
« l'exécution des ordres de la Compagnie. »

En 1720, nouvelle protestation, nouvelle réplique des Directeurs : « Il est certain, disent-ils au Con-
« seil, que si vous pouviez avoir la permission du
« Mogol de fabriquer des pagodes d'or dans Pondi-
« chéry à son coin et au même titre de fin, toute la
« difficulté seroit levée avec les RR. PP. jésuites,
« capucins et missionnaires, puisqu'elles ne repré-
« sentent que des caractères arabes ; mais si, au con-
« traire, cette fabrication est interdite aux nations
« européennes et qu'il ne soit permis que de fabri-
« quer celles qui représentent la pagode, pourquoi ne
« profiteroit-on pas des mesmes avantages que les
« Anglois qui fabriquent à Madras de ces dernières [1]
« sur la fabrication desquelles ils ont un profit
« assuré. Les missionnaires la refusent-ils des parti-
« culiers qui leur doivent cette monnaie, disent-ils

1. La pagode à l'*étoile* au revers.

« qu'ils n'en veulent pas parce qu'elle représente une
« idole ? non ; ils sont plus sages, ils s'en servent par-
« faitement bien ; il n'y a pas plus de mal à la faire
« fabriquer qu'à s'en servir ; aussi continuez cette
« fabrication puisqu'elle est non seulement nécessaire
« pour l'usage de la vie, mais encore pour le com-
« merce. » En accusant réception de cette notifica-
tion, le Conseil fait observer qu' « il n'est pas néces-
« saire de la permission du Mogol pour la fabrication
« de cette monnoie qui n'a cours qu'à cette côte
« (Coromandel) ».

CORRESPONDANCE

ENTRE LE CONSEIL SOUVERAIN DE PONDICHÉRY ET L'ÉVÊQUE DE SAN THOMÉ, AU SUJET DE LA FABRICATION DES PAGODES.

Copie d'une lettre escrite par Messieurs du Conseil souverain à Monseigneur l'Evesque de St Thomé, du 30 may 1705.

Monseigneur, la situation où nous nous sommes trouvez depuis le départ de nos vaisseaux pour leur retour en France, nous ayant obligez à convertir en monnoye du pays les matières d'or que nous avions dans nos magazins, pour pouvoir fournir aux dépenses que nous sommes obligez de faire journellement, tant pour la continuation du commerce de notre Compagnie, la construction de notre fort, que pour le payement et l'entretien de notre garnison, les RR. PP. Jésuites et les RR. PP. Capucins de cette ville nous ont repris de ce que nous avions donné la marque ordinaire du pays qui est une pagode à la monnoye que nous avons fait frapper. Comme nous avons été forcez de prendre ce party dans l'occurence qui s'est présentée et que bien loin d'avoir eu aucune intention de contribuer au culte des idoles, comme on nous le reproche, nous avons seulement songé à faire le bien et l'avantage de notre Compagnie par un moyen qui nous a paru estre sans aucune conséquence pour

la religion ; nous prenons la liberté de nous adresser à Votre Grandeur comme à notre pasteur et notre Evesque, pour lui exposer toutes les raisons qui nous ont déterminé dans cette rencontre et recevoir d'elle les moyens nécessaires pour remettre le calme dans nos consciences dans lesquelles on veut faire entrer de terribles scrupules.

Après le départ de nos vaisseaux, le peu de pagodes que nous avions en caisse ayant été consommé, nous avons cherché le moyen d'en recouvrer par la vente des matières d'or que nous avions en magazin. Les marchands du pays qui connoissoient notre besoing et qui voyoient d'ailleurs que nous allions commencer notre quatrième bastion, ce qui augmenteroit considérablement nos dépenses, se sont tenus serrez et ne nous ont fait aucune offre ou du moins ils les ont faites à un prix si peu convenable que nous ne pouvions le leur accorder sans causer une perte notable à la Compagnie. Cependant le tems se passoit et nos dépenses montant par mois à une quantité considérable de pagodes, nous nous sommes veus quinze jours durant sans une pagode à notre caisse et à la veille d'estre obligez de cesser nos fortifications, notre commerce, et de nous voir hors d'estat de payer notre garnison. Cette extrémité jointe à la maladie de M. le chevalier Martin qui estoit en péril, nous faisoit craindre et avec raison d'estre deshonorez sy sa mort arrivant, nous tombions dans le cas cy dessus exprimez. Ces raisons nous ont donc porté à prendre le party de convertir en monnoyes les matières d'or que nous avions. Il s'est agy ensuite de sçavoir quelle marque nous donnerions à cette monnoye ; enfin après des consultations faites avec les marchands, nos besoings croissans de jour en jour et nous estant indispensable d'avoir une monnoye qui eut cours, tout le monde nous asseurant qu'elle nous resteroit inutile sy nous lui donnions une autre marque que celle usitée dans le pays, nous avons été forcez de la marquer d'une pagode conformément aux autres qui ont cours à cette coste. Voilà, Monseigneur, les raisons qui nous ont forcez à prendre ce party, nous répétons que nous avons l'honneur de nous adresser à Votre Grandeur

afin que sa charité la porte à nous instruire au cas que nous ayons manqué.

Traduction de la réponse que Monseigneur de St Thomé a faite à la lettre cy dessus, en date du 4ᵉ juin 1705.

Messieurs, j'ay lu votre lettre et le sujet que vous avez eu de faire fabriquer des pagodes avec le coing dont les gentils se servent suivant leur usage. Je suis asseuré de votre probité chrestienne ainsy que de celle de tous Messieurs les François et que ce que vous avez fait n'étoit pas dans la vûe de rendre aucun culte à l'idole, mais seulement pour fournir au besoing que vous avez de cette monnoye. Je scay de plus le zèle que vous avez pour la destruction des temples des gentils et de leur culte; cependant comme les gentils font frapper sur leur monnoye la figure de leur idole en son honneur, il sembleroit que les catholiques en faisant battre voudroient coopérer avec l'intention des gentils, ce qui seroit néantmoing téméraire de le croire de vous, Messieurs; mais je ne puis par cette raison approuver que vous fassiez battre les pagodes avec la figure de l'idole, réfléchissant aussy que le roy très chrestien pourroit trouver mauvais de ce que l'on fasse frapper des pagodes avec la figure de l'idole plutôt qu'avec ses armes, la qualité de l'or et le poids estans de mesme que les pagodes courantes, elles pourront estre receues généralement de tous ainsy que l'est par toute l'Inde, le St Thomé avec la figure de St Thomas et les armes de Portugal. Vous avez fait battre des fanons avec les armes royales de France, vous pourriez de mesme faire battre des pagodes ou il y auroit d'un costé une fleur de lys et de l'autre une espèce de chogron[1] ou ce que vous voudrez. C'est tout ce que je crois devoir répondre à votre lettre, je seray toujours prest à vous rendre mes très humbles services.

1. En senscrit *Tchakram*, disque, un des attributs de Vichnou.

Copie d'une lettre de Monsieur le Chevalier Martin escrite à Monseigneur de St Thomé, le 15 juin 1705.

Monseigneur, j'ay eu l'honneur de faire escrire à Votre Grandeur par les sieurs de Flacourt et de Hardancourt au sujet des pagodes que la nécessité nous a obligez de faire fabriquer à Pondichéry. J'ay receu la réponse qu'il a plu à Votre Grandeur de faire en date du 4ᵉ du courant. Nous avons fait examiner s'il seroit possible de se servir de l'expédient que Votre Grandeur propose en donnant à nos pagodes la mesme marque que nous avons donné à nos fanons; mais quelque application que nous y avons apporté, nous avons été très seurement informez que nos pagodes n'auroient point de cours sy nous y mettions une autre marque que celle usitée. Il est vray que nos fanons courent, mais ce n'est que dans Pondichéry, et il nous est très important que nos pagodes courent dans les terres. L'embarras ou nous nous trouvons, Votre Grandeur ne condamnant pas absolument les dites pagodes dans sa réponse, nous a obligez de nous adresser au R. P. Esprit comme à notre curé ainsy qu'aux RR. PP. Jésuites, pour avoir leur sentiment sur cette affaire, ce qu'ils ont absolument refusé. Ainsy, Monseigneur, comme les mesmes raisons qui vous ont été déduites par notre lettre précédente subsistent toujours et que nous ne pouvons trouver aucun expédient pour nous dispenser de marquer les pagodes suivant la coutume du pays, je prie Votre Grandeur de vouloir bien nous mander en réponse sy nous pouvons en seureté de conscience continuer à frapper les dites pagodes, l'affaire est de la dernière conséquence pour le service de la Compagnie.

Traduction de la lettre que Monseigneur de St Thomé a escrite à Monsieur le Chevalier Martin, en date du 20ᵉ juin 1705, pour réponse à la lettre cy dessus.

J'ay cru que j'avois répondu à la lettre de Messieurs du Conseil avec tant de clarté que l'on ne pouvoit demeurer en doute de ne pas pouvoir faire battre des pagodes avec la

figure de l'idole, disant que je ne pouvois approuver ce que ces Messieurs avoient fait, parce que comme les gentils faisoient frapper avec la figure de l'idole pour l'honorer et la vénérer, il a semblé que ce seroit coopérer avec eux à l'honneur qu'ils luy rendoient et supposer que je ne pouvois pas l'approuver, terme dont je me suis servy comme estant le plus civil et le plus respectueux. Il est certain que je le désapprouvois, ne pouvant donner mon consentement pour cela à des catholiques romains et à des catholiques tels que sont Messieurs les François pour la fabrique de cette sorte de monnoye et encore la défectuosité seroit d'autant plus grande en y donnant le titre de Pondichéry qui est une place appartenant à Messieurs les François. Il est certain aussy que Sa Majesté très chrestienne n'approuvera pas des pagodes avec la figure de l'idole au lieu que ce devroit estre ses armes.

A l'égard de ce que les pagodes frappées du mesme coing des fanons n'auroient de cours qu'à Pondichéry seulement n'est pas un argument pour que les pagodes frappées d'une autre marque que celle de l'Inde n'ayent point de cours comme l'ont beaucoup de celles de Madras qui sans la figure de l'idole sont courantes néantmoing dans tout ce pays, desquelles j'en ay quelques unes entre les mains, et la Compagnie royale aura le mesme profit que celles que peut avoir celles frappées de l'idole. Voilà ce que j'ay à y répondre, souhaitant que vous vous portiez mieux afin que je me puisse réjouir en recevant de vos lettres. Dieu vous conserve, etc. Votre très humble serviteur et amy. Ainsi signé

<div style="text-align:center">Evesque de Meliapor.</div>

Pour copie dont les originaux sont entre les mains de moy soussigné, secrétaire du Conseil souverain et de la royale Compagnie de France.

A Pondichéry, le 30 septembre 1706.

<div style="text-align:center">De la Prevostiere.</div>

LES ROUPIES

La fabrication des roupies, la monnaie générale de l'Inde, a été la préoccupation constante et l'objet de longues négociations de la part du gouvernement de Pondichéry. Le 26 février 1715, le Conseil supérieur écrit aux Directeurs généraux, à Paris : « Par un
« S' Saint-Hilaire, sujet du Roy, exerçant la chi-
« rurgie auprès d'un seigneur, parent du Nabab,
« gouverneur de la province de Carnate, nous espé-
« rons d'obtenir incessamment la permission de faire
« battre à Pondichéry des roupies, ce qui produira
« un avantage considérable à la Compagnie lors-
« qu'elles auront le mesme cours que celles qui se
« fabriquent à Madras[1]. » Des circonstances locales empêchèrent la réalisation de cette espérance.

Cependant, les Directeurs de la Compagnie, après avoir constaté, sur le rapport de ses agents, que les Anglais tiraient un grand profit pour leur commerce de la fabrication des roupies, engage le Conseil à poursuivre directement auprès du Nabab l'autorisation d'en frapper de son côté. Le Conseil répond, le 18 février 1721, qu'il a envoyé à cet effet un brahmane auprès du prince, avec l'offre de 12,000 roupies pour l'obtention du privilège, mais que le secrétaire du Nabab avait exigé 25,000 roupies et l'envoi de cette somme par un Français qui serait en outre porteur de présents; que devant ces exigences et alors

1. On fera observer que ce n'est qu'en 1742 que la Compagnie anglaise des Indes orientales obtint le privilège de frapper des roupies dites d'Arcate.

qu'à la somme demandée il faudrait nécessairement ajouter 5,000 roupies pour les frais de voyage du négociateur, le Conseil, vu l'état précaire de ses finances, n'a pu qu'ajourner sa décision.

Plus tard, dans une lettre du Conseil en date du 15 octobre 1724, on relève encore que Dupleix, pendant le séjour du sieur Saint-Hilaire à Madras, reçoit de ce dernier la nouvelle assurance d'obtenir l'autorisation qu'il avait déjà sollicitée; mais, comme précédemment, le sieur Saint-Hilaire ne parvint à aucun résultat.

En 1727, dans un Mémoire adressé au ministre de la Marine sur l'état des Etablissements de la Compagnie des Indes, et daté du 6 octobre de la même année, Desboisclairs, capitaine de vaisseau, ajoutait :
« Il y a une autre affaire qui porteroit les fermes,
« droits et revenus de la Compagnie à un très haut
« point, c'est la fabrication des roupies à Pondichéry,
« laquelle attireroit une augmentation de commerce
« très considérable par le séjour et passage des plus
« fameux marchands de toutes les parties de l'Inde.

« Il est honteux à la Nation que les Anglais soient
« seuls possesseurs de ce privilège que l'on pourroit
« aussy acquérir par plusieurs moyens. Je les ay rap-
« portés dans l'article de l'addition au Mémoire de
« Pondichéry qui traite de cette affaire, et cette fabri-
« cation est un objet qui peut amener à des opéra-
« tions d'une si grande importance que la conduite
« en doit être réservée au Ministre. » Les arguments invoqués par ce Mémoire décidèrent la Compagnie à provoquer une nouvelle délibération du Conseil supérieur de Pondichéry qui prit alors la résolution de porter directement la question devant le Mogol, en recommandant de conduire les négociations dans le plus grand secret pour ne pas donner l'éveil aux

Anglais qui avaient tout intérêt à les faire échouer. On ne voit pas la suite donnée à ces nouvelles démarches.

Ce n'est, en effet, que plusieurs années après que le gouverneur de Pondichéry, Pierre-Benoit Dumas, put enfin annoncer la conclusion si longtemps désirée de l'affaire, dans sa lettre mémorable du 12 octobre 1736, au contrôleur général des finances, à Paris : « Je viens, dit-il, d'estre assez heureux pour avoir « rendu à la Compagnie un service fort considérable « en obtenant de notre Nabab la permission de frap- « per à perpétuité des roupies à Pondichéry; c'est « sans contredit un des plus grands avantages et des « plus honorables que la nation françoise ait jamais « obtenu aux Indes. La Compagnie continuant son « commerce, cette permission lui donnera de cent « cinquante à deux cent mil roupies de bénéfice « annuel. J'ay esté très sensible à la réussite de cette « négociation et d'avoir couronné mes services par « une opération de cette importance. » Dumas écrit, encore le 25 janvier 1737 : « ... Notre monnoye va son « train sans avoir rencontré jusqu'à présent aucun obs- « tacle. La Compagnie a gagné sur la fabrication « seulement des roupies envoyées cette année en « Bengale, 120 mil roupies. » Puis, dans une autre lettre du 15 octobre 1739 : « Les roupies de la « fabrique de Pondichéry ont continué d'avoir cours « à Bengale jusqu'à présent sans aucun obstacle. Sur « les difficultés survenues cy devant, j'avois écrit à « Nizam Elmoulouk pour obtenir de luy des ordres « pour que les roupies fabriquées à Pondichéry eus- « sent cours sans aucune difficulté à Bengale, à « Mazulipatam et à Yanaon. L'arrivée de Nadir Cha « et la prise de Dély ont suspendu pendant long- « temps la réponse de ce premier ministre; cepen-

« dant, comme j'avais obtenu des lettres de recom-
« mandation auprès de luy de notre Nabab et
« d'Iman Saeb, qu'un François nommé le S^r de Voul-
« ton, se trouve aujourd'huy auprès de luy en qualité
« de médecin, notre affaire a été si bien sollicitée que
« je viens de recevoir depuis huit jours réponse à mes
« lettre avec trois Paravanas[1] ou ordres, l'un pour le
« Nabab de Bengale, le second pour celuy de Yanaon
« et le troisième pour le Faussédar[2] de Mazulipatam,
« par lesquels il leur ordonne de donner un libre
« cours à nos roupies dans toutes les terres de leur
« gouvernement. La lettre que ce seigneur m'a écrite
« est très honneste, il l'a accompagnée d'un serpo[3],
« ce qui est regardé dans ce pays comme un honneur
« considérable et une grande marque de distinction.
« J'envoye à la Compagnie copie de toutes ces
« pièces[4] ».

1. Lettres-patentes.
2. Fâudjdâr, chef d'une force armée.
3. Sirpao. Quand les vice-rois ou hauts dignitaires voulaient faire honneur à un personnage de condition inférieure, ils lui envoyaient un sirpao, consistant en vêtements de soie, de velours, etc.
4. Dumas fut récompensé par le gouvernement français du service rendu à la Compagnie par l'octroi de lettres de noblesse et du cordon de St-Michel.

RÈGLEMENT

POUR LA MONNOYE DE PONDICHÉRY

*Délibération du Conseil supérieur
Du 26 décembre 1736.*

Etant nécessaire de donner un arrangement à la Monnoye de Pondichéry et à la fabrication des roupies, après avoir pris à cet égard tous les éclaircissements et instructions possibles, et fait faire plusieurs essais, tant à Pondichéry qu'à Madras et à Alamparvé [1], des diverses qualités de piastres que nous avons reçues de France cette année, et fait faire des épreuves des roupies frappées à Arcate et à Alamparvé dont le titre doit servir de règle à celles que nous devons marquer à Pondichéry, il a été, après un sérieux examen, arresté et délibéré ce qui suit d'une voix unanime :

Règlement pour la Monnoye de Pondichéry, arresté au Conseil supérieur de Pondichéry, le vingt six décembre mil sept cent trente six.

Tout l'argent qui sera apporté à la Monnoye de Pondichéry sera remis entre les mains des marchands Soukourama, Tirevedy, Balle chetty, Gontour Vinqen chetty et Pedro Canacarayen, entrepreneurs pour la fonte des matières, afin de le réduire au titre des roupies d'Arcate et d'Alamparvé qui demeurera fixé à neuf toques dix-neuf trente-

1. « Ville à 9 lieues au Nord de Pondichéry. La Compagnie y tenoit garnison avant la guerre de 1757. »

deuxièmes ou 28 toques 5/8, et le poids de 24 roupies 3/8 à la serre.

Les marchands Soukourama et consorts courront tous les risques des fontes des matières qui leur seront remises depuis qu'ils en seront chargés, jusqu'après les avoir remises à l'essayeur ou tocador préposé par la Compagnie et en feront tous les frais généralement quelconques et entretiendront à leurs dépens tous les écrivains, pions et ouvriers nécessaires.

Il sera expressément défendu à l'essayeur d'entrer en société ou part avec les entrepreneurs de la fonte, ny avec les orfèvres chargés de la fabrique des roupies, sous peine d'être punis sévèrement et chassés du service. La même défense aura lieu à l'égard desdits entrepreneurs et orfèvres.

Suivent les épreuves faites et réitérées à la Monnoye de Pondichéry :

Les piastres colonnes vieilles ont été trouvées du titre de 9 21/64 toques ou, pour compter à la façon des Malabars, le poids d'une roupie de ces piastres pour être réduit au titre d'argent fin a perdu 2 1/4 fanons de toque. L'argent le plus fin étant à trente fanons de toque, lesdites piastres, converties en roupies de 9 19/32 de toque, rendront, suivant ladite épreuve, les frais de monnoyage déduits par 100 serres.., R. 2.322 3[s 1]

Les piastres de Séville rondes et à cordon dont vingt ayant été tirées pour montre et marquées I, ont été trouvées au titre de 9 1/4 toques, ayant perdu

1. « La roupie arcate est estimée à Pondichéry à 2 liv. 8 s.; elle est composée de 16 anas estimés à 3 sols. »

L'ana *(anna)* monnaie de compte à Pondichéry, est effective à Madras.

deux et deux fanons de toque pour être réduites au titre d'argent fin, ont rendu comme dessus, les frais de monnoyage déduits . 2.302 3

Les piastres, appelées Jex communément ordinaires, dont la montre a été marquée II, ont été trouvées au titre de 9 7/32 toques et ont perdu sur le poids d'une roupie 2 5/8 fanons pour être rendues au titre d'argent fin, et rendront net comme dessus 2.292 5

Les piastres carrées neuves mexicaines, marquées III, ont été trouvées du titre de 9 13/64 toques et ont perdu sur le poids d'une roupie pesant trente petits fanons 2 21/32 fanons pour être réduites au titre d'argent fin et rendront net . 2.289 14

Les piastres rondes nouvelles à cordon portant l'empreinte de deux colonnes, marquées IIII, se sont trouvées du titre de 9 3/16 toques et ont perdu sur le poids d'une roupie 2 11/16 fanons et rendront net . 2.285

Les piastres faites comme les anciennes colonnes, marquées V, ont été trouvées du titre de 9 11/64 toques et ont perdu sur le poids d'une roupie 2 3/4 fanons et rendront net. 2.282 3

Les entrepreneurs pour la fonte des matières d'argent seront tenus de remettre à la Monnoye par chaque cent serres de piastres de l'argent au titre des roupies ainsi qu'il suit, et ce conformé-

ment à la convention qu'ils ont faite ce jour avec le Conseil et la quantité de piastres qui leur ont été remises, sçavoir :

Pour les piastres sévillanes rondes et à cordon marquées I, pour 100 serres R. 2.335

Pour les piastres dites ordinaires, marquées II, pour 100 serres. 2.328

Pour les piastres mexicaines neuves et carrées marquées III, pour 100 serres 2.326

Pour les piastres rondes nouvelles à deux colonnes marquées IIII, pour 100 serres. 2.318

Pour les piastres colonnes nouvelles marquées V, pour 100 serres . . 2.318

Il est convenu entre le Conseil d'une part et lesdits marchands Soukourama, Tirevedy et consorts d'autre part, qu'ils seront chargés pendant trois ans consécutifs de la fonte de toutes les matières d'argent qui seront mises à la Monnoye aux conditions cy dessus, à compter du 1er janvier 1737 jusqu'au dernier décembre 1739.

L'argent, avant d'être reçu des entrepreneurs et mis à la Monnoye, sera remis à l'essayeur ou tocador pour l'examiner et connoître s'il est au titre de 9 toques 9/32, ce qu'il sera tenu d'examiner avec la dernière exactitude.

Lorsque l'essayeur aura jugé l'argent que les entrepreneurs de la fonte remettront, être du titre des roupies, il sera remis aux orfèvres chargés de la fabrique des roupies.

L'essayeur, en livrant l'argent aux orfèvres du titre des roupies, en coupera en leur présence deux morceaux ou essais, les enfermera dans deux morceaux

de toile dont l'un bien cacheté et scellé du cachet de l'essayeur, sera remis entre les mains du chef des orfèvres et l'autre, cacheté du cachet des orfèvres, restera entre les mains de l'essayeur.

Les orfèvres doivent avoir attention en recevant des matières d'argent pour faire des roupies, de les bien examiner pour voir si le titre est conforme à celuy réglé cy devant et si l'essayeur ou tocador ne s'est pas trompé.

Les orfèvres seront partagés en deux bandes distinguées sous le nom d'anciens et de nouveaux. Les chefs que le Conseil établit pour les anciens orfèvres seront les nommés Valaida paten, Parenjody paten, Villamony, Ramangya ; ceux des nouveaux orfèvres revenus d'Alampervé seront les nommés Poly paten et Era paten. Ils répondront en leur propre et privé nom de toutes les matières qui leur seront remises, tant pour les vols que pour les fraudes qui pourroient être faits par leurs ouvriers qu'ils seront les maîtres de choisir. Ils travailleront séparément et les matières d'or et d'argent leur seront distribuées également.

Il est défendu aux orfèvres de travailler aux monnoyes chez eux, ny en aucun autre endroit que dans la maison qui sera destinée par la Compagnie à cet effet.

Il leur est pareillement défendu d'emporter de la Monnoye aucun argent chez eux, ny d'y faire aucune fonte de matières même pour des particuliers et sous prétexte de travailler la nuit pour accélérer l'ouvrage, si ce n'est pour la vaisselle ou autres ouvrages de leur métier.

Tous vols et friponneries ou malversations qui seront faits par les orfèvres et autres ouvriers travaillant dans la Monnoye seront punis de mort suivant

les ordonnances et leur procès leur sera fait et instruit au Conseil supérieur.

Lorsque les orfèvres auront réduit les matières d'argent en flans ou morceaux d'argent du poids d'une roupie prests à recevoir l'empreinte, ils les feront voir à l'essayeur ou tocador qui examinera si le titre n'a point été altéré à la fonte et ensuite les délivrera aux marqueurs et informera sur le champ le directeur de la Monnoye de la quantité de flans qu'il y aura à marquer, afin qu'il délivre le nombre de coins ou chapes nécessaires.

Ces coins ou chapes seront entre les mains de M' Legou, directeur de la Monnoye, qui les gardera soigneusement sous la clef, et ils lui seront remis régulièrement tous les soirs et aussytost qu'on cessera de marquer.

Après que les flans auront reçu l'empreinte, le tocador, en présence du directeur de la Monnoye, des orfèvres et des deux changeurs de la ville, en fera la vérification une seconde fois, tant pour le titre que pour le poids. Mille roupies doivent peser quarante six marcs cinq onces.

Le travail des orfèvres, le déchet sur leur fonte, les droits du tocador, du naynard et du courtier et tous les frais de monnoyage qui se payaient cy devant à dix sept roupies et demie pour mille, sera à l'avenir réglé à seize roupies pour mille [1].

L'empreinte des roupies qui se fabriqueront à Pondichéry sera entièrement pareille à celles d'Arcate sur lesquelles d'un costé est écrit en persien : Patcha Gazi Machammadoucha siqué mobarré, ce qui signifie en françois : Le sceau du brave Empereur Mahametcha s'augmente ; et de l'autre costé est

1. En 1741, il fut accordé à Pedro Modeliar, courtier de la Compagnie, 1/2 pour mille.

écrit : Sana jalousse maimanette manous nouzsda zerbou Arcate, ce qui signifie : La 19ᵉ année de l'augmentation de son règne, cette monnoye a été faite à Arcate[1].

Fait et arresté en la Chambre du Conseil supérieur au fort Louis, à Pondichéry, les jour, mois et an que dessus.

Signé : Dumas, Delorme, Legou, Signard, Dulaurens, Deshoin.

Enregistré à Pondichéry, audience tenante, le vingt six décembre mil sept cent trente six.

[1]. On a donné plus haut la lecture et la traduction exactes de ces légendes. — Par *noussda*, il faut entendre *nevèz-dè*, dix-neuf.

LA FABRICATION

Des barres d'argent du volume d'un petit doigt sont délivrées à un certain nombre d'ouvriers assis à terre et munis de balances et de poids, d'un marteau et d'un instrument, sorte de ciseau ou de poinçon. Devant, et à portée de chaque ouvrier, est fixée une pierre en manière d'enclume. Les barres sont coupées en morceaux, égaux par approximation, et pesées. Un morceau se trouve-t-il trop léger, au moyen d'un poinçon, on y incruste un fragment de métal; s'il est trop lourd on le rogne et l'on procède ainsi jusqu'à ce que le poids exact soit obtenu. Ces coupures passent alors aux mains d'un second ouvrier dont tout l'outillage consiste en un marteau et une enclume de pierre, et il les bat de façon à leur donner une forme ronde de la dimension et de l'épaisseur convenues et prêtes à recevoir l'empreinte du coin. Ce dernier est composé de deux parties : l'une, enfoncée fortement dans le sol, l'autre d'environ huit pouces de long est tenue dans la main droite de l'opérateur qui, accroupi sur ses talons — posture habituelle de tout ouvrier hindou — emplit sa main gauche de pièces qu'il glisse avec une inconcevable rapidité sur le coin fixe avec le pouce et le médium et les rejette adroitement avec l'index quand un autre ouvrier armé d'un maillet leur a donné l'empreinte, en frappant avec la plus grande rapidité sur le coin tenu dans la main droite du monnayeur.

Les pièces sont dépourvues de cordon, et comme les flans n'ont pas la largeur des coins, les légendes se trouvent généralement tronquées.

Le privilège de frapper monnaie à Pondichéry, accordé à Dumas par l'empereur Mûhammad Châh de Delhy, avait été délivré à Dost Ali Khan, Nabab au vice-roi de la province de Carnate, à l'instigation de Gûlam Iman Hûssen Khan Bader, autrement dit Iman Sâheb, trésorier de la province, qui avait encore fourni des coins de roupies de l'atelier monétaire d'Arcate. Pour reconnaître cet éminent service et ratifier la convention passée le 18 août 1746, entre Iman Sâheb et le gouvernement français, le Conseil supérieur de Pondichéry, dans sa séance du 10 septembre suivant, accorda à Iman Sâheb et à sa descendance mâle en ligne directe, un pour mille sur la fonte des matières d'argent qui seraient converties en roupies à la Monnaie de Pondichéry. La famille d'Iman Sâheb a perçu ce droit à travers les vicissitudes de nos Etablissements de l'Inde jusqu'à la fin du siècle dernier.

Extrait du journal (en tamoul) d'Anandarangappoullé, courtier de la Compagnie française des Indes[1].

1ᵉʳ septembre 1736. — Arrivée d'Alamparvé d'un sirpao et d'un paravana de Dost Ali Khan, autorisant la frappe des roupies d'Arcate à Pondichéry.

21 coups de canon tirés dans le port, autant sur chacun des trois vaisseaux en rade. Fête dans la ville.

Cela avait coûté :

80,000 roupies données au Nabab;

25,000 roupies données aux gens de sa cour;

15,000 roupies données à Iman Sâheb.

120,000 roupies.

1. Communiqué par M. le professeur Julien Vinson.

Plus 8,000 pagodes pour frais divers, démarches, etc.

13 juillet 1739. — *Délibération du Conseil supérieur.*
Cours des roupies d'Arcate.
100 pagodes pour 320 roupies.
7 1/2 fanons pour 1 roupie.

« Lorsqu'on commença à fabriquer des roupies à Pondichéry, dit un Mémoire en date du 12 février 1739, adressé aux Directeurs de la Compagnie, on se régla sur le titre de celles qu'on fabriquoit à Alamparvé et qui étoient de 9 19/32 toques [1] (959 3/8 m.). Elles sont à présent de 9 5/8 toques. Sur ce pied, si 10 toques représentent nos 12 deniers de fin, ces 9 5/8 toques représentent 11 den. 13 1/5 gr. (962 1/2 m.) [2] ».

« La roupie de Pondichéry, composée de matières d'argent, piastres d'Espagne, est la moins susceptible d'alliage de toutes les monnoyes de la partie de l'Inde; aussi, après avoir circulé dans la presqu'isle, les trésoriers des Rajas, Nababs, Seigneurs Gentils et Maures les recueillent avec soin pour les adjoindre dans la Cassana ou trésor de leur maître. »

« La Monnoye de Pondichéry est alimentée de matières converties en roupies et en fanons : 1° Par le Roy qui envoye les fonds nécessaires pour les frais de souveraineté; 2° par les armateurs de chaque vaisseau, un chargement bien combiné doit avoir un quart de la cargaison en piastres; 3° par la bourse des par-

1. « En Europe, la matière d'argent de fin se divise en 12 deniers de fin, le denier de fin en 24 grains de fin, de sorte qu'un marc d'argent de fin contient 288 grains de fin.

« Dans l'Inde, elle se divise en 10 toques, chaque toque se divise suivant les fractions que présente le numéraire, comme 1/2, 1/4, 1/8, 1/3, 1/6, 1/5, etc. ».

2. Confirmé par P. F. Bonneville, p. 205.

ticuliers ; 4° par les retours que plusieurs négociants de Pondichéry qui ne sont pas armateurs se font faire en piastres, et de France et des Isles ; 5° par les nations[1] voisines, notamment les Danois et les Hollandois qui y envoient, pour être converties en roupies, des piastres, des florins, des rixdules, des écus d'Empire et autres matières ; 6° enfin par ce que les habitants de l'Inde apportent de vieille vaisselle et bijoux. »

On relève dans un autre Mémoire, que de 1736 à 1744, la Monnaie de Pondichéry a frappé 2,155,500 roupies chaque année.

Le bâtiment primitif de la Monnaie, devenu trop exigu par suite de l'extention de la fabrication, fit place à un hôtel des Monnaies construit en 1738. Un plan, exécuté en 1743 et conservé aux archives de la Marine, en montre la façade et les dispositions intérieures. Il avait coûté 5,520 pagodes. Cet édifice fut entièrement rasé à la suite de la prise de Pondichéry par les Anglais en 1761. Il a été reconstruit après la paix de 1763. Le plan de Pondichéry, dressé en 1741 pour l'*Histoire des Indes orientales*, par l'abbé Guyon (Paris, 1744), en marque l'emplacement (n° 10). L'hôtel des Monnaies est occupé aujourd'hui par la Bibliothèque publique et les anciennes archives.

1. C'est-à-dire les Etablissements des nations.

LETTRES-PATENTES

de Mahomet Cha, Empereur Mogol,
adressées a Aly Daoust Kan,
Nabab ou vice-roi de la province d'Arcate[1].

Aly Daoust Kan, Nabab d'Arcate. Au brave, courageux et puissant gouverneur de Pondichéry, Monsieur Dumas. Que Dieu lui fasse la grâce de se bien porter.

La réputation que vous vous êtes acquise d'être un véritable et fidèle ami s'est répandue de toutes parts. C'est pourquoi dans la vue de gagner votre amitié, je vous accorde la permission de battre des roupies à Pondichéry au coin d'Arcate, conformément au Paravana que je vous envoie. Cidis Jorkan et Iman Saheb m'ont prié de vous envoyer un éléphant avec son harnois; je vous l'envoie. Faites-moi le plaisir de me donner souvent de vos nouvelles. Le premier du mois de Rabala Sany, l'an 19 du règne de Mahomet Cha (c'est-à-dire le premier de la lune d'aoust 1736).

ORDRES

POUR DONNER LIBRE COURS AUX ROUPIES FABRIQUÉES A PONDICHÉRY.

Traduction d'une lettre de Nizam Elmoulouk à Monsieur le Gouverneur, envoyée à Iman Saeb, receue le 5 septembre 1739.

Que Monsieur le Gouverneur de Pondichéry qui brille par l'éclat de la valeur de ses richesses soit jouissant d'une parfaite santé. J'ay receu la lettre que vous m'avez écrite, j'en ay compris le contenu. Conformément à votre désir,

1. Ce document ne s'est pas retrouvé aux archives de la Marine. Il est reproduit ici d'après l'*Histoire des Indes orientales*, de l'abbé Guyon.

j'ay écrit pour donner cours aux roupies qui se fabriquent à Pondichéry, à Alava Daoula, à Nourondikan Bahadour et à Aly Koulykan. Vous devez sçavoir que mon souhait est que vous jouissiez d'une parfaite santé. Il faut continuer à m'écrire des nouvelles de vos quartiers comme vous avez fait cy devant. Je n'ay plus rien à vous mander. J'ay connu par les lettres de Goulam Iman Oussenkan le désir que vous avez que je prospère, cela m'a fait beaucoup de plaisir. Je vous fais la faveur de vous envoyer un Serpo. Il n'y a rien davantage à vous marquer.

Traduction d'un Paravana de Nizam Elmoulouk à Alava Daoula, Soubédar[1] de Bengale envoyé par Iman Saeb, receue le 5 septembre 1739.

Vous qui avez un pouvoir égal à celuy des ministres du Roy, qui estes un Seigneur valeureux et qui présidez à toutes les puissances du pays où vous estes, dont la réputation s'est répandue partout, vous qui estes aimé de moy et qui estes digne de tous les employs et estes comblé de toutes sortes de prospérités, Alava Daoula, je souhaite que vous soyez par la grâce de Dieu en parfaite santé. A Pondichéry, on fabrique des roupies. J'ay appris par M{^r} Dumas, Gouverneur de Pondichéry, que les seraps[2] de Bengale apporteroient des obstacles au cours de ces roupies, c'est ce qui m'oblige de vous écrire que s'il y a quelque différence de ces roupies aux roupies courantes d'Arcate, il faut me le mander; s'il n'y en a point, il faut que vous donniez des ordres qu'elles soient receues dans toute l'étendue du Souba[3] de Bengale.

1. *Soubedhar*, gouverneurs de grandes provinces ou vicerois dans l'empire Mogol ; en 1739, sous Mûhammad Châh, ils se sont rendus indépendants.
2. Changeurs.
3. Gouvernement.

Traduction d'une obligation passée à Nizam Elmoulouk, par Bigiram, vaquil[1] de M' Dumas, Gouverneur de Pondichéry, envoyée par Iman Saeb, receue le 5 septembre 1739.

Les roupies qui se frappent à Pondichéry sont égalles à celles qui se frappent à Arcate dans la toque et la chape[2]. Si Nouroudikan, Soubédar de Chicacoul et Aly Koulikan, Faussédar de Mazulipatam écrivent qu'il y a moins dans la toque et la chape, je m'oblige par cela personnellement envers vous et dans cette forme j'ay passé cette obligation le 2 du mois à Rabillaval, l'an 24 du règne de Mohamet Cha (et de nostre estile le 5 juin 1739).

Traduction d'une lettre d'Iman Saeb à Pedro Modelare pour estre expliquée à M' Dumas, Gouverneur, receue le 5 septembre 1739.

J'ay écrit une seconde fois à Nizam pour le prier d'envoyer des Paravanas au nom du Soubédar de Bengale et des autres Soubédars pour que les roupies qui se frappent à Pondichéry ayent cours sans aucun empeschement. J'ay aussy recommandé à mon frère qui est auprès de Nizam de travailler à les obtenir moyennant la grâce de Dieu. Il est venu de Dely 4 Paravanas, un pour Alava Daoula, Soubédar de Bengale, un autre pour Nouridikan Bahadour, Soubédar de Chicacoul, le troisième pour Aly Koulikan, Faussédar de Mazulipatam et le dernier en réponse de la lettre de M' le Gouverneur avec un Serpo pour luy; de plus il m'en est aussy venu un afin que M' le Gouverneur soit prévenu de leur contenu. J'ay fait faire des copies de ces lettres que je luy envoye. J'ay remis l'original de la lettre pour M' le Gouverneur et le Serpo à Mirza Assat Daoula qui doit les porter à Pondichéry. Il faut aller au

1. *Vakil*, intendant.
2. Le titre et le coin.

devant et les recevoir en cérémonie comme c'est la coutume. Il y a à Dely un Européen des gens de M⁺ le Gouverneur auprès de Nizam, lequel a beaucoup travaillé auprès de ce Seigneur pour avoir ces Paravanas et la réponse à la lettre de M⁺ le Gouverneur, sans avoir pu les obtenir jusqu'à présent; peut estre que dans la suite il en enverra des copies comme celles que j'ay envoyées, mais qui ne pourront servir de rien. Je suis toujours prest dans toutes les affaires qui concernent M⁺ le Gouverneur puisque je m'y employe. Cet Européen est Imdel, je vous écris cela afin que vous le sachiez. Quand il partira quelque vaisseau de M⁺ le Gouverneur pour le Bengale, il faudra m'envoyer la lettre avec la bourse [1] au Soubédar dudit endroit Alava Daoula; les deux autres lettres qui sont au nom du Faussédar de Mazulipatam et du Soubédar de Chicacoul à Yanaon, il faut me les envoyer. J'écrirai à Golgonde au Nabab Nanarouzingue Nigamel Daoula de la part de qui je ferai venir deux autres Paravanas pour le Nabab de Chicacoul et le Faussédar de Mazulipatam, conformes à ceux là qui seront chapés de sa chape [2] et des lettres à leur adresse que je leur enverray, afin que les roupies de Pondichéry ayent cours dans les terres de leur dépendance. Si M⁺ le Gouverneur m'envoye la réponse à la lettre de Nizam, je la feray tenir. On a fait entendre au Nabab Nizam que les roupies frappées à Pondichéry ont moins de toque et de poids que celles d'Arcate, dans le dessein d'en empescher le cours. J'ay receu des lettres qui me le marquent. Mon frère qui est là a trouvé l'occasion d'establir Bigiram, vaquil et un agent ou résident de M⁺ le Gouverneur et l'a engagé de donner un écrit par lequel il s'est obligé personnellement et rendu caution auprès de Nizam Elmoulouk au cas que les roupies de Pondichéry ne soient pas égalles à celles d'Arcate dans la chape et dans la toque. Par ce moyen, le doute dans lequel étoit Nizam a esté levé. La copie de cette obligation m'a esté

1. Les personnages de haute condition renfermaient leurs lettres dans trois bourses, de mousseline, de soie et de brocard.

2. Scellés de son sceau.

remise, je vous l'envoye. Il faut que Mʳ le Gouverneur écrive au Directeur qui est à Bengale d'engager le Soubédar dudit endroit quand il fera réponse à la lettre qui luy sera envoyée, de marquer que les roupies de Pondichéry sont entièrement égalles à celles d'Arcate, et de faire pour cet effet les dépenses nécessaires. Nizam a écrit fort poliment à Mʳ le Gouverneur et lui a envoyé la lettre dans une bourse, ce qu'il ne fait qu'à l'égard des personnes qu'il considère. Je prie Dieu qu'il vous comble de ses prospérités.

Traduction d'une lettre de Goulam Oussenkan (Iman Saeb), à Mʳ le Gouverneur, receue le 11 septembre 1739.

Que Mʳ le Gouverneur de Pondichéry qui favorise ses amis soit en parfaite santé. Je ne puis vous exprimer le plaisir que j'ay de vous voir dans ce jour d'allégresse. Il est arrivé par la grâce de Dieu et moyennant votre bonne fortune et votre grande réputation, la lettre de faveur de Boudikan Azera Nabab Assaf Jaha en réponse de celle que vous lui avés écrite avec un Serpo pour vous et trois Paravanas pour faire avoir cours aux roupies fabriquées à Pondichéry, adressées à Alava Daoula, Soubédar de Bengale et Nouroudikan Bahadour, Soubédar de Chicacoul et Aly Koulikan, Faussédar de Mazulipatam. Cette lettre avec le Serpo et les trois Paravanas je les ay donnés à Mirza Assat Daoula que j'envoye auprès de vous pour vous les remettre. De si bonnes nouvelles doivent vous réjouir vous et tous vos amis. Il faut continuer toujours à m'écrire des nouvelles de votre santé et me marquer ce qu'il y aura à faire pour votre service.

Traduction d'une lettre de Goulam Oussenkan à Pedro Modelare pour estre communiquée à Mʳ le Gouverneur, receue le 10 septembre 1739.

J'ay receu des nouvelles de la Cour du Mogol, je vous en ai envoyé la copie pour la faire voir à Mʳ le Gouverneur parce que Nizam favorise Alava Daoula, Soubédar de Ben-

gale. Ce Souba luy a esté continué. Comme ce Soubédar est fort estimé de Nizam et qu'il est toujours dans le dessein d'obéir à ses ordres, le Mogol a commandé à Nizam de luy envoyer incessamment sa confirmation, ce qui a esté exécuté. Dans le mesme temps, il doit luy avoir donné des ordres pour le cours des roupies. C'est Dieu qui procure tout cela, qui est au dessus de nostre pouvoir. Il faut faire amitié avec Segatichet qui porte de l'empressement à la réussite de cette affaire afin que les roupies ayent un libre cours.

Collationné par nous soussignés et certifions la présente copie conforme aux traductions.

A Chandernagor, le 11 octobre 1764,

Signé : DENARD, RAULY.

PRIVILÈGE

ACCORDÉ A M^r DUPLEIX, GOUVERNEUR DE CHANDERNAGOR, POUR FAIRE FRAPPER DES MONNAIES EN BENGALE.

Copie traduite du Paravana original cy joint que les François ont obtenu du Nabab Soujakan, pour frapper des monnoyes d'or, d'argent et de cuivre, en date du 10 janvier 1738.

Aux officiers des monnoyes de Moxodabat[1]. A Akebernaga[2] ou Ragemol[3] et Johanguernagar[4], ou Daka[5], sçavoir faisons. Par le firman du défunt Roy et conformément aux Paravanas des anciens Nababs et Divans, la Compagnie a toujours payé les droits et autres coutumes sur les marchandises et autres emplettes conformément aux Hollan-

1. Mûrchidâbad.
2. Akbarnagar.
3. Râdjmahal.
4. Djahangirnagar, plus communément Jahanâbad.
5. Dacca.

dois dont elle a obtenu cy devant le Paravana en confirmation desdites coutumes.

Comme elle n'a point apporté dans ce tems des matières d'or et d'argent pour faire des roupies, c'est pour cela qu'il n'est point parlé dans ce dit Paravana qu'elle en fabriquera dans nos tancasals ou monnoyes.

Il y a quelques jours que Monsieur Dupleix, directeur de la Compagnie de France, nous a représenté que si nous voulions bien accorder un Paravana conforme à celuy des Hollandois, il feroit venir des matières d'argent sur les vaisseaux de la Compagnie pour estre frappées et converties en roupies. A ces causes et en considération du bénéfice qu'il en reviendra à l'Empereur, nous luy accordons la permission d'apporter lesdites matières d'or, d'argent et de cuivre à nos tancasals en payant les mesmes droits que payent les Hollandois. Fait en date du 17 du mois de Ramazan, l'an 20 du règne de l'Empereur (ou le 10 janvier 1738).

Le revers du texte persan porte cette suscription :

Paravana original obtenu du Nabab de Mexoudabat, Momme Soujakan, pour frapper des roupies[1] d'or, d'argent et de cuivre aux Monnoyes de Moxoudabat, Rajemol et Daka, en date du 10 janvier 1738, sous la gestion de Mr Burat, second du Conseil et chef à Casseinbazar[2] et Monsieur Dupleix, Directeur.

(Archives de la Marine).

1. C'est-à-dire des monnaies.
2. A 38 ou 40 lieues plus haut d'Ougly (Hougly), en remontant le Gange.

ENVOI A PONDICHÉRY
D'UNE MACHINE A MARQUER LES ESPÈCES SUR TRANCHE.

Extrait de l'*Enregistrement des Minutes des Arrêts de la cour des Monnoyes de Paris*. Du 6 mars 1765.

Arrêt pour les Syndics et Directeurs de la Compagnie des Indes.

Vû par la Cour la requête présentée par les Syndics et Directeurs de la Compagnie des Indes rendante à ce qu'il plût à la Cour, vû le certificat signé des supliants joint à ladite requête, icelui en date du premier mars présent mois, aux termes duquel il résulte que par un firman ou édit de l'Empereur Mogol adressé au Nabab, Gouverneur de la province d'Arcate, en l'année mil sept cent trente six, ce prince a accordé le privilège à la Compagnie des Indes de France de battre monnoye à Pondichéry, établissement françois dans ladite province aux Indes orientales; attendu qu'il s'agit de remonter ledit établissement qui se trouve compris dans la restitution que l'Angleterre est tenue de faire à la France aux Indes orientales en conséquence du traité de paix définitif conclu à Paris, le dix février mil sept cent soixante trois, et qu'à l'occasion du même établissement la Compagnie des Indes se trouve avoir besoin, pour le service de ladite Monnoye, d'un instrument servant à marquer sur tranche ou cordonner les espèces au moyen duquel, a chargé le nommé Jacques Girault, maître taillandier, demeurant à Paris, faux bourg Saint Jacques, de faire et perfectionner ledit instrument et que ledit Girault refuse d'en faire la liquidation sans une permission préalable de la Cour; dans ces circonstances, accorder aux supliants la permission nécessaire pour autoriser ledit Girault à leur remettre

l'instrument dont il est question, ladite requête signée Rarmonet, procureur, l'ordonnance de la Cour étant ensuite de ladite requête du six mars présent mois, en soit montrée au Procureur général du Roy ; vû aussi le certificat des Syndics et Directeurs de la Compagnie des Indes, en date du premier du présent mois, joint à ladite requête ; conclusion du Procureur général du Roy, ouy le rapport de maître L® Etienne Regnout, Conseiller à ce conseil, tout considéré.

La Cour, faisant droit sur la requête du supliant, ordonne que description sera faite par devant le Conseiller rapporteur en présence de l'un des directeurs de la Compagnie des Indes, assisté du Procureur, de la machine dont est question propre à marquer sur tranche les espèces qui seront fabriquées dans la Monnoye de Pondichéry pour avoir cours aux Indes orientales, à l'effet de quoy ordonne que Jacques Girault, maître taillandier à Paris, sera tenu de faire apporter au greffe de la Cour ladite machine dont du tout sera dressé procès verbal, à la charge pour ledit Directeur de la Compagnie des Indes de se charger de ladite machine et de donner la soumission au nom de la Compagnie de n'en faire aucun usage en France, comme aussi à la charge pour ladite Compagnie des Indes de rapporter, dans le délai de deux ans, un certificat du préposé de la Compagnie à Pondichéry, de l'arrivée et remise de ladite machine, lequel certificat sera déposé au greffe de la Cour pour servir et valoir ce que de raison. Fait en la Cour des Monnoyes, le sixième jour de mars mil sept cent soixante cinq.

Les directeurs de la Compagnie des Indes à Paris semblent avoir ignoré le système dont se fabriquaient les monnaies à Pondichéry, autrement ils se fussent dispensés d'envoyer cette machine dont l'utilité ne se faisait pas sentir.

DEUXIÈME PÉRIODE DE FABRICATION

Pendant l'occupation anglaise, de 1793 à 1816, la Monnaie de Pondichéry cessa de fonctionner, sauf dans le court intervalle de paix, de 1802 à 1803. Sous la Restauration, elle reprit le cours de ses travaux.

Lorsque nos Etablissements nous furent rendus par les traités de 1815, le gouvernement local se mit en devoir d'exercer le droit que la France avait autrefois de battre monnaie à Pondichéry, droit qu'il était essentiel de conserver, moins encore sous le rapport fiscal que sous le rapport politique.

Ces considérations, M. J. Dayot, intendant général, les expose dans la lettre qu'il écrit au ministre de la Marine et des Colonies, de Pondichéry, le 15 avril 1817 :

« J'ai annoncé à V. Exc., par une lettre du 4 mars dernier, que nous allions nous occuper des réparations de l'hôtel de la Monnaie et en reprendre les travaux. Le principal objet que nous nous proposions alors, était de faire rentrer la nation dans l'exercice d'un droit de souveraineté considéré par les Indiens comme le sceau du pouvoir. Jamais nous n'aurions pu leur persuader que nous renoncions volontairement à une prérogative que leurs princes recherchaient avec ardeur. Ils n'auraient vu dans cet abandon, auquel ils n'auraient pas cru, qu'une manière de dissimuler un affront qu'ils auraient supposé nous être fait par les

Anglais. Il importait donc de détruire cette erreur fâcheuse à laisser subsister. Nous leur avions si souvent répété que notre irrésolution à rouvrir nos ateliers n'avait pour cause que la crainte de nous laisser entraîner à des dépenses inutiles, puisque notre roupie ne serait pas reçue dans les caisses anglaises, que dès l'instant qu'ils nous ont vus décidés à frapper monnaie, ils se sont empressés de contribuer de tous leurs moyens à nos efforts. A notre grand étonnement, en peu de jours il nous est arrivé 70,000 piastres, et déjà les réparations de l'hôtel sont presque payées.

« Rien ne peut donner une idée de la joie que les entrepreneurs ont manifestée lorsque les premiers lingots ont été fondus. Dans aucun pays, l'habitude et les préjugés n'ont autant d'empire que dans l'Inde. Le rétablissement de la Monnaie rendait à leur ancien état des hommes qui n'en avaient point voulu prendre d'autre. Les fonctions les plus importantes étant toujours exercées par des brahmes, les deux chefs de famille encore existantes jouissaient du bonheur de pouvoir initier leurs fils à leurs travaux après avoir perdu peut-être l'espérance de les avoir pour successeurs.

« Il est assez difficile de calculer cette branche de revenus. Si les Anglais n'eussent pas réprouvé notre roupie en la prohibant, il est probable que leurs fournisseurs de matières auraient eux-mêmes alimenté notre Monnaie, mais malgré la défaveur qu'ils lui ont marquée, je pense que les pays qui ne sont pas sous leur domination nous enlèveront près de 12 laks[1] par an, ce qui donnera 12,000 roupies au Trésor. »

1. 1 *lack* = 100,000 roupies. 100 lacs ou 10 millions de roupies = 1 *crore*.

A la réouverture de la Monnaie, une volumineuse correspondance fut échangée entre le gouvernement de Madras et celui de Pondichéry. Ce dernier proposait, afin de simplifier les comptes et en vue des inconvénients qui pourraient résulter par suite de l'établissement de la Monnaie française, de fabriquer les roupies exactement aux mêmes poids et valeur que celles frappées à Madras, et de leur donner cours dans les territoires de l'Honorable Compagnie. A cette proposition, le gouvernement de Madras répondit en substance que, sans attendre sur cette question la décision du Conseil du Gouverneur Général, l'empreinte de la monnaie française devait être telle qu'on pût facilement la distinguer du monnayage du Gouvernement Britannique; car si les pièces de Pondichéry étaient établies sur le modèle des monnaies frappées par le Gouvernement Britannique, comme il y a lieu de le croire, le Gouvernement Britannique serait, de fait, responsable de la valeur intrinsèque d'une monnaie qu'il n'aurait pas les moyens de contrôler.

En conformité des instructions du Gouvernement Britannique, divers spécimens de monnaies frappées à Pondichéry furent envoyés par le consul anglais, le 12 juin 1817.

A cette même date, M. A. Millon de Verneuil, directeur de la Monnaie de Pondichéry, écrivait au Gouvernement de Madras :

« J'ai l'honneur de vous envoyer huit spécimens des monnaies que nous avons frappées depuis la remise de la place de Pondichéry au gouvernement français, savoir :

« Une roupie (un petit croissant a été ajouté au coin comme marque de roupie française [1]);

[1]. Cette marque a *toujours* figuré, ajoute à son tour en repro-

« Une demi-roupie ;

« Un double-fanon de Pondichéry ;

« Un simple fanon ;

« Un demi-fanon ;

« Un doudou ou quadruple cache ;

« Un demi-doudou ou double cache ;

« Une simple cache, dont 64 font un fanon.

« Nous n'avons pas frappé jusqu'à présent de monnaie d'or, c'est-à-dire l'ancienne pagode française au *croissant* qui est au même poids et au même titre que la pagode à l'*étoile* de Madras. La Monnaie de Pondichéry a cessé de frapper cette pièce plusieurs années avant la Révolution. Elle s'est bornée à frapper des pagodes aux *trois Savamy*, autrement dites, et ajoutons à tort, pagodes de Madras.

« Cette monnaie était destinée au commerce des toiles dans notre Etablissement de Yanaon. Nous la frapperons probablement de nouveau dans quelque temps[1]. »

A propos du croissant qui, dans la lettre ci-dessus, est indiqué comme étant la marque distinctive de la roupie de Pondichery, le commissaire britannique observe, dans une lettre datée du 7 mai 1817 : « La nouvelle monnaie française étant actuellement en circulation à Pondichéry, je fis la remarque que les légendes sont les mêmes ou à peu près que celles des roupies de la Compagnie, et que la seule marque distinctive est un petit croissant sur l'une des faces. Je dois ajouter que la valeur intrinsèque de cette pièce est légèrement supérieure à celle de la nôtre. »

duisant cette lettre, M. Edgar Thurston, Superintendent Government Central Museum, à Madras, dans son *History of the Coinage of the Territories of the East India Company in the India Peninsula, and Catalogue of the Coins in the Madras Museum* (Madras, 1890), d'où ces documents sont tirés.

1. Elle a été en effet refrappée en 1817.

De son côté, la Commission monétaire de Madras déclare que la roupie française dite d'Arcate, frappée à Pondichéry, est d'une valeur un peu plus élevée que la roupie anglaise d'Arcate frappée à Madras, mais qu'elle manque de régularité et de précision quant au poids et au titre.

Enfin, dans une lettre au gouvernement de Madras, datée du 17 mai 1817, la Commission fait remarquer que l'ancienne roupie de Pondichéry pèse 175 1/2 grains (11 gr. 372) et est au titre de 11 dz. 9 dwt. (953 m.), tandis que la roupie de Madras pèse 180 grains (11 gr. 664) et est au titre de 11 dz. 2 dwt. (916 2/3 m.).

Les roupies et demi-roupies frappées à partir de 1817, sont au nom de Châh Alam II, 1221 de l'Hégire, et la dernière année de son règne (1806).[1]

LA FABRICATION

Septembre 1818.

(Extrait d'une note de l'administration.)

La Monnaie de Pondichéry est ouverte aux particuliers qui y apportent des piastres et matières d'argent, et en reçoivent la valeur en espèces après déduction des droits fixés par les ordonnances.

La fonte, l'affinage et le monnayage des matières d'argent et de cuivre sont donnés par entreprise à des Malabars qui en répondent et sont chargés de tous les frais de fabrication. Le directeur délivre les coins et surveille le titre et le poids des espèces. Il a sous ses ordres un interprète, un changeur et quatre écrivains malabars payés par le Trésor. Le gouvernement fournit l'acier pour les coins et les chausses de ces coins ; cette dépense est minime.

Tarif des droits perçus sur les espèces frappées.

1° Sur les roupies, 27 pour mille répartis comme suit :

Pour le trésor (droits seigneuriaux)	10	p. 1000
Droit d'Iman Sâheb.	1	p. 1000
Droit du brahme anicar.	1 1/4	p. 1000
Droit de monnayage, partagé entre tous les ouvriers et entrepreneurs de la Monnaie.	14 3/4	p. 1000
Total . . .	27	p. 1000

2° Droits sur les fanons, 20 pour mille :

Pour le trésor (droits seigneuriaux).	10	p. 1000
Droit du brahme anicar.	2 1/2	p. 1000
Pour le monnayage des orfèvres-ouvriers	7 1/2	p. 1000
Total	20	p. 1000

Il est de plus alloué aux orfèvres-monnayeurs un déchet sur la fonte des fanons de 1 1/10 fanons par marc (244 gr. 753) ou 6 fanons 41 25/47 caches par mille, à la charge des particuliers.

3° Droits sur les doudous, 20 doudous par livre de cuivre (la livre rendant 117 23/25 doudous) :

Pour le trésor (droits seigneuriaux)	4 doudous par livre
Pour le brahme anicar	1 3/5 — —
Pour le monnayage des orfèvres-ouvriers	14 2/5 — —
Total	20 d. par liv. environ

Il est de plus alloué aux orfèvres-monnayeurs un déchet sur la fonte des doudous de 5 15/64 doudous par livre de cuivre, également à la charge des particuliers.

Le droit de un pour mille d'Iman Sâheb, porté sur les journaux de la Monnaie et affecté à sa descendance a été payé exactement jusqu'en 1803, époque de l'administration passagère de M. Léger. Mais depuis le dernier rétablissement du pavillon français à Pondichéry en 1816, aucun membre de la famille d'Iman Sâheb ne s'est présenté pour réclamer ce droit, la descendance mâle d'Iman Sâheb étant éteinte. En conséquence ce droit se trouve acquis au trésor.

L'emploi de brahme anicar ou inspecteur des ouvriers, ayant été supprimé récemment et rempli par un simple interprète avec une paye fixe et modi-

que par mois, le droit de 1 1/4 pour mille qui était affecté à ce fonctionnaire (et compris dans les 16 pour mille de monnayage alloués aux ouvriers), se trouve acquis au profit du trésor qui, dès lors, perçoit 12 1/4 pour mille sur la fabrication des roupies, soit :

Droits seigneuriaux. 10 p. 1000
Droit d'Iman Sâheb 1 p. 1000
Droit du brahme anicar. . . . 1 1/4 p. 1000

Total. . . 12 1/4 p. 1000

Par cette combinaison, le droit du brahme anicar de 2 1/2 pour mille sur les fanons, étant réuni aux droits seigneuriaux de 10 pour 1000, donne 12 1/2 pour 1000 pour le trésor sur la fabrication des fanons.

Enfin le droit du brahme anicar de 1 3/5 doudous par livre sur les doudous, étant réuni aux droits seigneuriaux de 4 doudous par livre, donne 5 3/5 doudous par livre pour le trésor sur la fabrication des doudous.

Résumé des droits perçus par le trésor.

Sur les roupies. 12 1/4 p. 1000
Sur les fanons 12 1/2 p. 1000
Sur les doudous 5 3/5 doudous par livre de cuivre.

La fabrication des fanons et des doudous est sujette à être restreinte annuellement et même suspendue suivant les circonstances. Ces petites monnaies n'ayant pas comme les roupies un cours illimité dans l'Hindoustan, et ne se répandant qu'à une faible distance du territoire de Pondichéry, leur très grande abondance les discréditerait et porterait préjudice aux particuliers et aux receveurs domaniaux. On n'a fabriqué jusqu'au 1ᵉʳ septembre 1818 que pour environ 10,000 roupies de fanons, tandis qu'en 1817 on

en a battu pour plus de 40,000 roupies. On a fabriqué en 1817 pour 40 bars (192 quintaux) de doudous, et en 1818 on n'en a pas battu pour un seul bar, attendu que la quantité actuellement en circulation est plus que suffisante pour les besoins de la colonie. Ce n'est que lorsque le change sera au-dessous de 16 doudous par fanon qu'on battra de nouveau des doudous pour alimenter la Monnaie.

En 1817, les doudous étant rares et au change de 13 doudous par fanon, parce que depuis 25 ans on n'en avait pas fabriqué à Pondichéry, il y eut un grand empressement de la part des particuliers à apporter du cuivre à la Monnaie, attendu que le bar (480 livres) qui ne leur coûtait que 87 pagodes à l'étoile, leur rendait, converti en doudous, plus de 112 pagodes. Les administrateurs qui avaient d'abord accepté environ 9 bars de cuivre en ne percevant que les droits ordinaires de la Monnaie, exigèrent ensuite un droit extraordinaire de 120 pagodes, 21 fanons et 6 doudous pour 11 1/2 bars de cuivre et enfin 320 pagodes pour 20 derniers bars reçus et battus en doudous.

Malgré les difficultés suscitées par le gouvernement anglais pour empêcher la circulation des roupies de Pondichéry (il fit même fondre celles qui se trouvaient à Madras), cette monnaie à laquelle on a eu soin de conserver son ancien titre (9 toques 7/12 de fin = 958 1/3 m.) et son ancien poids (2 gros 70 grains 93/100 marc = 11 gr. 401), était préférée à la roupie de Madras ainsi qu'à toutes les autres roupies de l'Inde parce qu'elle contenait moins d'alliage. Les marchands de Pondichéry en faisaient des envois considérables dans le Mysore et à Hyderabad.

Depuis le 24 mars 1817, époque de son rétablisse-

ment, jusqu'en 1830, époque de la suspension temporaire de ses opérations, l'hôtel des Monnaies de Pondichéry a donné annuellement au fisc local les produits suivants, savoir :

En		
1817	3,639	francs.
1818	16,875	
1819	22,422	
1820	28,076	
1821	4,842	
1822	494	
1823	481	
1824	1,380	
1825	2,395	
1826	3,075	
1827	5,389	
1828	20,423	
1829	5,899	
1830	2,982	
Total	123,372	francs.
Moyenne des 14 années	8,812	francs.

En 1830, l'hôtel des Monnaies de Pondichéry fut contraint de fermer ses ateliers par suite du décroissement de ses produits, décroissement causé par suite des dispositions que le gouvernement anglais avait prises pour paralyser la fabrication monétaire dans cet établissement. En effet, dès 1817, l'administration de Madras avait déclaré que la roupie de Pondichéry ne serait plus reçue dans les caisses des collecteurs anglais. Cette mesure n'ayant pas paru suffisante, la Monnaie de Madras offrit 219 roupies de Madras contre 1,000 piastres, tandis que la Monnaie de Pondichéry n'en pouvait donner que 213 1/2. Dans ces conditions, l'administration de Pondichéry se vit

obligée de réduire successivement les droits sur la fabrication des espèces depuis 12 1/4 pour 1,000 roupies jusqu'à 4 3/4, taux à peine suffisant pour le paiement de la dépense des agents subalternes et des travaux de l'hôtel des Monnaies ; mais ce moyen n'atteignant pas le but, il fallut bientôt suspendre tout à fait la fabrication.

Cependant, vers le commencement de 1837, le gouvernement de Madras cessa lui-même de fabriquer des monnaies, et par suite d'une décision qu'il prit, mais rapportée quelques mois après, qui supprimait la monnaie de Madras et obligeait à faire toutes les conversions de piastres à Calcutta, le commerce se trouva très gêné par cette mesure. Le gouvernement de Pondichéry mit cette circonstance à profit pour rétablir le service de la Monnaie.

TROISIÈME PÉRIODE DE FABRICATION

Extrait du registre des procès-verbaux des délibérations du Conseil privé de Pondichéry.

Séance du 3 mars 1837.

M. l'Ordonnateur donne lecture du rapport suivant :

Monsieur le Gouverneur, dans le projet de budget de nos Etablissements de l'Inde pour l'exercice 1833, l'administration locale proposa par mesure d'économie la suppression du service de la Monnaie et appuya en même temps cette proposition des causes ci-après :

« 1° Que pour convertir, sans perte, les piastres
« d'Espagne en roupies, il ne faudrait pas les payer
« au-delà de 216 roupies les 100 piastres, et qu'à ce
« taux il serait impossible de s'en procurer puisque
« celles qui sont envoyées à Bourbon en acquit de la
« rente de l'Inde coûtent 218 roupies ;

« 2° Que, en ce qui concerne le vieux cuivre qui
« venait de Maurice et de Bourbon, il est devenu
« également très rare et qu'au prix de la place (92
« pagodes le bar), la fabrication des doudous, loin de
« donner comme par le passé un bénéfice au Trésor,
« couvrirait à peine les avances ».

M. le Ministre, en renvoyant à l'administration ce budget revêtu de son approbation, lui fit observer, dans une note mise en regard de l'article *droits sur les monnaies*, que si ce service ne pouvait être maintenu en activité sans qu'il dût en résulter une perte

notable pour la Caisse coloniale, il fallait s'abstenir sans doute, de rétablir les fabrications, mais que cette considération pourrait seule motiver la prolongation de cet état de choses qui a l'inconvénient de faire perdre aux Indiens l'usage des monnaies au type français, et en même temps qu'il laisse éteindre, en quelque sorte, le droit qui avait été conservé à l'Inde française de battre monnaie, droit qui se rattache à l'époque où la puissance française brillait, dans ces contrées, de tout son éclat.

Qu'en conséquence, si les frais ordinaires de l'Etablissement pouvaient être couverts par les bénéfices de fabrication, si même la caisse coloniale ne devait supporter qu'une perte momentanée et peu sensible, M. le Gouverneur était autorisé à rendre, après en avoir délibéré en Conseil privé, un arrêté pour rétablir le service de la monnaie à Pondichéry.

Par suite de ces réflexions et plus encore l'intérêt que commande et une plus grande facilité dans les relations commerciales et le bien-être de plusieurs centaines de malheureux, j'ai cherché à m'entourer de tous les renseignements qui pouvaient me faire apprécier si ce service était susceptible d'être remis en activité avec avantage pour la caisse coloniale. Je vais vous mettre sous les yeux ceux que j'ai recueillis.

Les dépenses de l'hôtel de la Monnaie comportent deux chapitres : traitement du directeur et des employés et fournitures diverses.

Le chapitre traitement s'élève annuellement à la somme de. Fr. 3.726 29

Le chapitre fournitures diverses doit être porté par approximation, mais au minimum, à. 400 »

Total de la dépense. . . Fr. 4.126 29

Pour faire face à cette dépense, il ressort pour le Gouvernement un seul article de recette résultant d'un droit de monnaie appelé dans d'autres temps *droit de seigneuriage* et qui est de 4 3/4 par mille roupies, et, pour que la dépense de 4,126 fr. 29 c. soit couverte, il faudrait que l'apport des matières d'argent fut assez considérable pour permettre de frapper 460,000 roupies environ. La question est donc réduite à l'appréciation de ce seul fait prévisionnel : les négociants apporteront-ils à la Monnaie de Pondichéry, et chaque année, une quantité de matières présentant pour leur conversion un minimum de 460,000 roupies?

A défaut de bases certaines, j'ai consulté à cet égard non seulement les plus habiles employés de l'ancienne monnaie, mais encore les habitants que leur expérience m'avait signalés comme les plus aptes à approfondir la question. Ils ont été de l'avis que, si le gouvernement de Madras ne reprenait pas le cours de ses fabrications, la Monnaie de Pondichéry pourrait compter sur la conversion annuelle de dix lacks de roupies au minimum et que dans l'hypothèse, très admissible d'ailleurs, de la reprise des opérations de Madras, les choses restent ce qu'elles étaient par le passé, le gouvernement de Pondichéry aurait certainement 5 ou 6 lacks à convertir annuellement. Ils ont ajouté que la fabrication de monnaie d'or, en augmentant sensiblement les revenus de la colonie, serait un bénéfice inappréciable pour le commerce de Pondichéry qui, recevant des ports de l'Est de la poudre d'or en échange de ses marchandises, ne parvient à l'écouler qu'en subissant des pertes énormes ou en l'entreposant d'une manière onéreuse pendant un temps considérable, dans l'espérance, souvent déçue, d'un placement moins désavantageux.

Dans l'état, la réponse est favorable, mais il reste à examiner quel serait le sort de notre établissement de monnayage, si le gouvernement de Madras, persévérant dans le système qu'il a suivi à diverses reprises, exagérait le prix des piastres dans l'intérêt de l'anéantissement de notre fabrication. Ici, la réponse ne se fait point attendre : la fabrication à Pondichéry sera frappée de mort aussitôt que le gouvernement anglais élevera au-dessus de 200 roupies le prix de 100 piastres courantes. Cette hypothèse, d'ailleurs, est peu admissible en présence des relations de bienveillance réciproque qui lient aujourd'hui la France et la Grande-Bretagne. Il ressort donc comme fait positif que les recettes de la Monnaie pourront couvrir les dépenses.

Je n'ai point fait entrer en ligne de compte, lorsque j'ai parlé des recettes de la Monnaie, celle qui résulterait de la fabrication des caches et des fanons, parce qu'elle est généralement peu considérable et que la circulation des fanons est bornée au territoire de Pondichéry. Ces pièces cependant sont celles qui rapportent le plus, car, indépendamment des droits, leur fabrication comporte un bénéfice assez fort sous le rapport du titre qui est plus de deux fois inférieur à celui des roupies. La roupie, en effet, a 5/120 d'alliage et le fanon 11/120.

Il est encore une autre recette, peu importante sans doute, mais qui n'est point à répudier. Je veux parler de la conversion de la vieille argenterie pour laquelle les anciens droits ont été maintenus. On sait qu'à Pondichéry elle se vend presque toujours, dans les encans, de 15 à 18 o/o au-dessous de son poids et qu'il serait facile, en faisant des achats, de gagner au moins la demie de cette différence.

Puisque je suis entré dans ces petits détails, je

reviendrai sur la fabrication de l'or et vous signalerai, Monsieur le Gouverneur, après les avantages considérables qu'elle offrirait au commerce, l'intérêt particulier qu'elle présenterait aux marchands de l'intérieur qui viennent apporter leurs marchandises à Pondichéry, intérêt qui serait aussi le nôtre. Les marchands reçoivent ordinairement des roupies, ne pouvant trouver de papier, ce qui pour eux est un embarras et un danger; s'ils pouvaient se procurer de l'or à la Monnaie, or qu'on leur ferait payer moins cher que chez les changeurs, nous obtiendrions encore un bénéfice, et l'on m'a assuré qu'il pourrait, dans certaines circonstances, être à un taux très favorable.

Permettez-moi, maintenant, Monsieur le Gouverneur, d'entrer dans quelques considérations au sujet du type de nos roupies, que nous avions d'abord le projet de changer, et afin aussi de dissuader le Ministre qui pouvait croire, d'après une note mise au budget de 1833, qu'elles sont au type français.

Certes, le Gouvernement, par le temps de progrès qui court, verrait avec bonheur une amélioration apportée dans la forme de nos pièces; mais la faveur dont elles jouissent dans quelques contrées de l'Inde tient, indépendamment de la supériorité de leur titre, à cette forme elle-même, si barbare qu'elle soit, et l'opinion générale des négociants est qu'il faut la leur conserver, persuadés qu'ils sont que la plus légère modification, en les rendant méconnaissables aux yeux des peuples stationnaires, les détermineraient à les rejeter. Nos roupies de Pondichéry offrent donc un exemple curieux de la valeur que l'empreinte donne au métal et ce n'est point le premier de ce genre qui a été observé. J.-B. Say rapporte, dans son *Traité d'économie politique*, un fait qui vient à l'ap-

pui de l'assertion de nos commerçants : « Lorsque « les Américains des Etats-Unis, dit-il, ont voulu « fabriquer leurs dollars, qui ne sont autres que des « piastres, ils se contentèrent de fai. passer les « piastres sous leur balancier, c'est-à-dire que, sans « rien changer à leur poids et à leur titre, ils effacè- « rent l'empreinte espagnole pour y imprimer la leur. « Dès ce moment, les Chinois et autres peuples de « l'Asie ne voulurent plus les recevoir sur le même « pied. Cent dollars n'achetaient plus la même quan- « tité de marchandises que cent piastres. » Je ne sais si cet état de choses a changé pour les dollars et si l'expérience a fait, en faveur de ces pièces, justice des pauvres calculs de l'ignorance, mais il est certain qu'aujourd'hui encore les princes indiens ne recher- chent que nos roupies et qu'à Meïzour surtout, ils payent fort cher l'acquisition de nos roupies par la considération que leur empreinte comporte un éloge de leur Dieu. Je pense donc encore avec J.-B. Say, qu'on peut s'en rapporter à l'intérêt particulier qui apprécie mieux que tous autres la *forme* sous laquelle la *valeur* procure les plus gros retours. Le Gouver- nement est d'ailleurs trop éclairé pour n'avoir point reconnu que nos roupies, qui sont monnaies dans les usages de détail à Pondichéry, deviennent, par leur exportation, de véritables marchandises acceptées sous les rapports de leur forme et de leur poids, et que, l'une ou l'autre de ces propriétés variant, il en résulterait de la perturbation dans les échanges com- merciaux et dans la plus grande partie des comp- toirs.

Tels sont, Monsieur le Gouverneur, les renseigne- ments que j'ai pu me procurer et d'après lesquels il résulte qu'en admettant que la Présidence de Madras reprît ses fabrications, les recettes de la Monnaie de

Pondichéry pourraient encore couvrir les dépenses ordinaires de cet établissement. En conséquence, j'ai l'honneur de vous proposer de rétablir ce service. Si vous adoptez ma proposition, je vous prie de vouloir bien revêtir de votre signature le projet d'arrêté ci-joint, qui fixe le traitement du directeur et des employés sur le même pied qu'autrefois.

Je suis avec respect, etc. *Signé* : Buirette Saint-Hilaire.

Lecture est ensuite faite du projet d'arrêté :

M. le Gouverneur invite MM. les membres du Conseil à lui faire connaître leur opinion au sujet des propositions contenues dans le rapport de M. l'Ordonnateur.

M. le Procureur général pense qu'il serait convenable que l'un des côtés des monnaies portât l'effigie du Roi. Les nouvelles roupies que le gouvernement anglais fait frapper actuellement, dites roupies de la Compagnie, par lesquelles il se propose de remplacer toutes les anciennes monnaies en circulation dans l'Inde, portent l'effigie du souverain de la Grande-Bretagne. M. le Procureur général propose d'adopter une disposition semblable pour celles frappées à la Monnaie de Pondichéry.

M. le Gouverneur répond qu'indépendamment de l'impossibilité de se procurer les matrices nécessaires pour cet objet, qui n'existent pas et n'ont jamais existé à la Monnaie (les roupies de Pondichéry ayant de tout temps été frappées au type indien), sans les faire venir de France, ce qui nécessiterait un long délai dans la reprise des travaux de fabrication, l'exemple récent, offert par le gouvernement anglais, doit faire éviter soigneusement toute altération dans les types employés jusqu'à ce jour pour les monnaies battues à Pondichéry. M. le Gouverneur rapporte à

ce sujet et à l'appui de l'exemple fourni par J.-B. Say et cité par M. l'Ordonnateur et qui a, dans le temps, occupé plusieurs fois les colonnes des journaux de Calcutta et de Madras et qui lui a été dernièrement répété par sir Frederick Adams, le Gouverneur actuel de la Présidence de Madras, c'est que, dans plusieurs parties de l'Inde et particulièrement au Bengale, la population a manifesté non seulement de la répugnance, mais souvent une résistance très vive à recevoir les nouvelles monnaies de la Compagnie, au type européen; que dans plusieurs circonstances le gouvernement a été obligé d'avoir recours à la force armée pour rétablir l'ordre, et qu'il est arrivé que des régiments entiers de troupes indiennes ont refusé de recevoir leur solde en nouvelles espèces. Cet état de choses était tel que Sir Frederick Adams regardait encore comme problématique l'établissement définitif des nouvelles monnaies et pensait qu'il ne serait peut-être pas impossible que le gouvernement anglais ne fût obligé d'y renoncer. M. le Gouverneur fait observer que si ce gouvernement a éprouvé une pareille résistance de la part des populations qui lui sont soumises, malgré les actes qui déterminaient le poids, le titre et la valeur des nouvelles monnaies (qui étaient les mêmes que pour celles de la Présidence de Madras) et qui ordonnaient qu'elles seraient seules, à partir d'une certaine époque, considérées comme légales, il n'est pas douteux que les roupies de Pondichéry, qui ne peuvent avoir de circulation que dans les limites très resserrées du territoire français et qui doivent cependant être regardées principalement comme objets d'échange destinés à être exportés, ne perdissent par la moindre altération; que l'administration française n'aurait aucun moyen de faire connaître, hors de son terri-

toire, la faveur dont elles ont joui jusqu'à présent parmi les natifs et principalement à la Cour de plusieurs princes indiens, et qui tient à la garantie que la forme et l'empreinte de ces roupies avec lesquelles ils sont familiarisés, leur donnent de la supériorité de leur titre sur celles émises par le gouvernement anglais. M. le Gouverneur regarde donc comme très important de se conformer aux désirs du commerce qui est en cela le plus directement intéressé, et de conserver le type dont on s'est servi jusqu'à ce jour.

M. le Gouverneur est d'avis, du reste, que le rétablissement de la Monnaie ne peut être qu'avantageux, puisque les négociants faisant fabriquer pour leur propre compte, le gouvernement ne fait pas de mises dehors et n'a, par conséquent, aucune chance de perte à courir, si ce n'est celle très minime de la somme mensuelle que coûte la solde du personnel de la Monnaie qui pourrait être, si on le jugerait convenable, réformé aussitôt que l'on s'apercevrait que les droits perçus par le gouvernement ne sont plus suffisants pour couvrir les dépenses du service.

La remise en activité de cet établissement, indépendamment des avantages et facilités qu'elle présente au commerce, permet d'ailleurs à l'administration de replacer plusieurs agents de l'ancienne Monnaie, tandis que, d'un autre côté, les travaux de fabrication donnent des moyens de travail et d'existences à un grand nombre de familles que l'habitude et l'esprit de caste empêchaient de se livrer à d'autres branches d'industrie.

M. l'Inspecteur pense que, quant aux monnaies d'or dont la valeur est plus considérable et qu'il est plus facile d'altérer en les rognant ou autrement, il serait convenable, sans changer, du reste, en rien les empreintes, d'y ajouter un cordon qui rendrait leur

détérioration plus difficile. Il ne pense pas qu'un aussi léger changement puisse leur faire perdre la faveur dont elles jouissent.

M. le Gouverneur est d'avis que les observations qu'il a présentées au sujet de la proposition de M. le Procureur général, se reproduisent avec moins de force, il est vrai, à propos de celle de M. l'Inspecteur. Il ne voit pas non plus la nécessité de changer en rien la forme des monnaies d'or qui n'a, jusqu'à présent, donné lieu à aucune réclamation. On ne doit pas perdre de vue, du reste, que ces monnaies n'ont jamais été et ne seront vraisemblablement jamais en circulation à Pondichéry. Elles sont toujours exportées dans différents pays de l'Inde où elles sont considérées comme objets d'échange plutôt que comme monnaies et reçues pour leur poids; le gouvernement n'a donc pas à s'inquiéter de la détérioration de ces monnaies en pays étrangers où elles n'ont pas un cours légal.

M. l'Inspecteur fait observer que le projet d'arrêté porte simplement que le service de la Monnaie sera rétabli, mais a omis de désigner quelle est la nature des pièces qui seront frappées et émises; quels seront leurs poids, leurs titres et leurs empreintes. Il lui paraît nécessaire que l'arrêté contienne ces différentes indications en prenant pour base ce qui a eu lieu jusqu'à présent.

Le Conseil adopte cette disposition qui devient un des articles du projet d'arrêté.

M. le Gouverneur prend l'arrêté suivant :
Nous, etc.
Vu les considérations exprimées au budget de 1833 en regard de l'article *droits sur les monnaies* et par suite desquelles le Ministre nous autorise à rétablir

le service de la Monnaie à Pondichéry, si les frais ordinaires de l'établissement peuvent être couverts par les bénéfices de fabrication, ou lors même qu'il ne devrait en résulter qu'une perte momentanée et peu considérable pour la caisse coloniale;

Considérant que les causes qui ont porté en 1830 l'administration locale à supprimer ce service n'existent plus, et qu'il est démontré au contraire que même dans l'hypothèse, très admissible d'ailleurs, de la reprise des opérations de fabrication des monnaies de la Présidence de Madras, les recettes de la Monnaie de Pondichéry pourraient encore couvrir les dépenses ordinaires de cet établissement;

Considérant encore l'intérêt que commandent et une plus grande facilité dans les relations commerciales et le bien-être de la population indienne;

Sur le rapport et la proposition du Commissaire ordonnateur;

De l'avis du Conseil privé;

Avons arrêté et arrêtons ce qui suit :

Art Ier. Le service de la Monnaie à Pondichéry est rétabli à partir du 1er mars 1837.

II. Les monnaies d'or et d'argent qui seront fabriquées auront les mêmes empreintes, le même titre et le même poids que par le passé.

C'est-à-dire :

	Fin	Alliage	Poids gros grains
Les pagodes étoile.
Les roupies	115/120	5/120	2.70 33/40
Les fanons	109/120	11/120	0.27 85/100 1/2

III. Le personnel à attacher à ce service et la solde à lui allouer, ainsi que le supplément à donner à

M. le trésorier comme directeur de la Monnaie, sont fixés comme avant la suppression de ce service, savoir :

Un directeur, supplément.... Fr.	2.000 »
Un écrivain teneur de livres, solde	356 29
Un caissier............	450 »
Un écrivain malabare et maître essayeur............	356 29
Un sous-écrivain malabare....	148 45
Un vérificateur des monnaies...	148 45
Deux pions à 118 fr. 76 c. l'un..	237 52
Une balayeuse...........	29 29
Total..... Fr.	3.726 29

IV. Le sous-commissaire ordonnateur est chargé de l'exécution du présent arrêté qui sera enregistré partout où besoin sera.

Donné au Gouvernement à Pondichéry, le 3 mars 1837. Signé : Le *Général de Saint-Simon.*

Par le Gouverneur, le sous-commissaire ordonnateur. Signé : *Buirette St-Hilaire.*

La réouverture de la Monnaie de Pondichéry avait attiré une grande quantité d'argent, et dès le premier mois, en avril, elle avait frappé 150,000 roupies. Mais peu de temps après, la Monnaie de Madras ayant repris ses travaux, cette activité ne tarda pas à se ralentir. La Monnaie de Pondichéry n'a pas moins rapporté au fisc, la première année de sa réouverture, 1835 roupies, c'est-à-dire 4,404 francs. Les dépenses de son personnel se sont élevées durant le même temps à 3,105 francs, ce qui donne un bénéfice de 1,299 francs pour cette première année.

Les travaux cessèrent définitivement au 1ᵉʳ janvier 1840 [1].

Les roupies qui furent frappées sont au nom du dernier Mogol, Châh Alam II, 1221 de l'Hégire, la dernière année de son règne. On n'émit pas de demi-roupies.

On frappa des doubles fanons, des fanons et des demi-fanons.

Les caches furent frappées dès le 1ᵉʳ novembre 1836.

Quant à la pagode à l'*étoile* visée dans l'arrêté du Conseil, il semble que le gouvernement local ait perdu de vue l'ancienne pagode française au *croissant*, qu voulut émettre une monnaie d'or à l'imitation de celle de Madras. Néanmoins, aucune monnaie d'or n'a été frappée pendant la dernière période de fabrication.

[1] *Notices statistiques sur les colonies françaises*, publiées par ordre du ministre de la marine et des colonies, 1837-1840.

ARRÊTÉ

*Qui rapporte celui du 29 novembre 1836
sur le prix des fanons.*

Pondichéry, le 6 mars 1839.

AU NOM DU ROI

Nous, Pair de France, Maréchal des camps des armées du Roi, Gouverneur des Etablissements français dans l'Inde;

Vu notre arrêté du 29 décembre 1836 qui fixe à dix-huit caches la valeur du fanon;

Considérant que l'expérience a démontré qu'aucune fixation ne peut être prescrite à cet égard, puisque la fluctuation du cours des caches est telle qu'il n'est pas possible de leur assigner une valeur fixe, cette valeur étant subordonnée à celle du cuivre et à la quantité en circulation sur la place;

Sur le rapport et la proposition du Sous-Commissaire Ordonnateur;

De l'avis du Conseil privé;.

Avons arrêté et arrêtons ce qui suit :

Art. I. L'arrêté du 29 décembre 1836, qui fixe à dix-huit caches la valeur du fanon, est rapporté.

II. Le Sous-Commissaire de la Marine, Ordonnateur, est chargé de l'exécution du présent arrêté qui sera enregistré partout où besoin sera.

Donné au Gouvernement de Pondichéry, le 6 mars 1839

Signé : LE G^l SAINT-SIMON.

Par le Gouverneur,
Le Sous-Commissaire-Ordonnateur,
Signé : *Pagnon.*

ARRÊTÉ

*Qui suspend la fabrication des caches
à dater du 1ᵉʳ janvier 1840.*

Pondichéry, le 30 décembre 1839.

AU NOM DU ROI

Nous, Pair de France, Maréchal des camps des armées du Roi, Gouverneur des Etablissements français dans l'Inde;

Attendu qu'une quantité considérable de caches encombre la place et les caisses du trésor;

Sur le rapport et la proposition du Commissaire Ordonnateur;

Avons arrêté et arrêtons ce qui suit:

Art. I. La fabrication des caches est suspendue à partir du 1ᵉʳ janvier 1840.

II. Le Commissaire Ordonnateur est chargé de l'exécution du présent arrêté qui sera enregistré partout où besoin sera.

Donné au Gouvernement de Pondichéry, le 30 décembre 1839.

Signé : LE Gˡ SAINT-SIMON.

Par le Gouverneur,
Le Commissaire-Ordonnateur
Signé : *L. Delmas.*

ARRÊTÉ

*Fixant le taux des doubles fanons, fanons
et demi-fanons de Pondichéry.*

12 novembre 1853.

ÉTABLISSEMENTS FRANÇAIS DANS L'INDE

Nous, Gouverneur des Etablissements français dans l'Inde;

Vu l'arrêté du 9 août 1847, qui dispose, par son article 3, que les monnaies d'or et d'argent comprises dans le tarif

arrêté à Madras les 29 décembre 1843 et 2 janvier 1844, n'auront cours forcé ou légal dans les Etablissements français de l'Inde, qu'au taux où elles sont reçues dans les possessions anglaises;

Attendu que cette mesure a eu pour effet de restreindre la circulation des fanons de Pondichéry, et de réduire la quantité de petites monnaies à celle que peut fournir l'administration anglaise;

Considérant que cette quantité est de beaucoup insuffisante à assurer le service du change et à faciliter les transactions du petit commerce;

Vu la lettre de M. le Trésorier, en date du 29 octobre dernier;

Sur la proposition du Chef du service administratif;

Le Conseil d'administration entendu;

Avons arrêté et arrêtons ce qui suit :

Art. I. A partir du 1er décembre prochain, les doubles fanons, fanons et demi-fanons de Pondichéry, tant anciens que nouveaux, auront cours légal ou forcé, dans les Etablissements français de l'Inde, au taux de 48 caches les premiers, de 24 caches les seconds, et de 12 caches les derniers.

II. Est rapporté l'arrêté du 9 août 1847 en ce qu'il a de contraire au présent.

III. Le Chef du service administratif et les chefs de service dans les Etablissements secondaires sont chargés, chacun en ce qui le concerne, de l'exécution du présent arrêté, qui sera enregistré partout où besoin sera.

Donné à l'hôtel du Gouvernement, à Pondichéry, le 12 novembre 1853.

Signé : CONTRE-AMIRAL VERNINAC.

Par le Gouverneur, le chef du service administratif,

Signé : *A. Moras.*

ARRÊTÉ

Fixant l'époque du retrait de la circulation des différentes variétés de fanons fabriqués à Pondichéry.

Pondichéry, le 7 juin 1871,

Nous, Commissaire de la Marine, Gouverneur p. i. des Etablissements français dans l'Inde,

Vu l'arrêté du 12 novembre 1853 fixant le taux du cours légal ou forcé, dans les divers Etablissements français de l'Inde, des doubles fanons, des fanons et des demi-fanons, tant anciens que nouveaux, fabriqués à Pondichéry, à l'effigie du *coq gaulois* et des *fleurs de lis*;

Considérant que l'état d'usure de ces dites monnaies d'ancienne fabrication, en leur faisant perdre une partie de leur valeur intrinsèque, les rend d'un écoulement très difficile et qu'il en résulte des perturbations pour les menues transactions journalières;

Attendu que cette situation a provoqué de justes réclamations, de la part surtout des ouvriers dont les salaires, déjà minimes et composés en majeure partie de ces anciennes monnaies, se trouvent encore diminués de la perte qui résulte pour eux du taux du change;

Attendu d'un autre côté, que ces monnaies n'ayant aucun cours sur le territoire anglais, ne sont pas admises ou acceptées dans les nombreuses transactions existantes entre les cultivateurs des deux nations et que cet état de choses fait naître une gêne et des complications;

Vu les avis émis par MM. les Trésorier-payeurs et le Chef du service des contributions;

Vu les articles 48 et 105 de l'ordonnance organique du 23 juillet 1840;

Sur la proposition de l'Ordonnateur Directeur *p. i.*;

Le Conseil d'administration entendu;

Avons arrêté et arrêtons :

Art. I. Dans un délai de trois mois, à partir de la promulgation du présent arrêté, les doubles-fanons, fanons et

demi-fanons à l'effigie du *coq gaulois* et des *fleurs de lis*, fabriqués à Pondichéry, cesseront d'avoir cours légal ou forcé dans les divers Etablissements français de l'Inde.

II. A l'expiration du délai ci-dessus fixé et jusqu'au 31 décembre 1871, ces monnaies seront reçues par toutes les caisses en acquits de droits ou de contributions.

En outre, elles pourront être présentées en échange, pendant le même délai; contre d'autres monnaies aux caisses du Trésor de Pondichéry et dans les Etablissements secondaires.

III. Le Trésorier-payeur et ses préposés cesseront, à partir de la promulgation du présent arrêté, de comprendre, dans les paiements faits à leurs caisses, les doubles-fanons, fanons et demi-fanons de Pondichéry.

IV. Ces monnaies seront, à la fin de chaque mois, lors de la vérification des caisses, comptées et mises en réserve dans les caveaux de sûreté, pour être ultérieurement converties en roupies à la Monnaie de Madras, pour compte du Trésor local.

Les frais résultant de l'opération de conversion seront imputés au budget de la colonie, chap. II. art. 8.

V. L'Ordonnateur Directeur de l'intérieur et les Chefs de service dans les Etablissements secondaires sont chargés, chacun en ce qui le concerne, de l'exécution du présent arrêté qui sera inséré dans les deux langues au *Moniteur* et au *Bulletin officiel* de la colonie.

Donné en l'hôtel du Gouvernement, à Pondichéry, le 7 juin 1871.

Signé : MICHAUX.

Par le Gouverneur :
L'Ordonnateur,
Directeur de l'intérieur, p. i.
Signé : *Irasque*.

SITUATION MONÉTAIRE
en 1885 [1].

Les cours de la roupie subissent les fluctuations du marché monétaire de Londres, plus spécialement encore les variations du prix d'adjudication des bons du trésor émis par le gouvernement anglais sur celui des Indes; l'abondance ou la pénurie du métal argent influe directement aussi sur le taux de la roupie qui, après s'être maintenu jusqu'en 1875 à une valeur flottant aux environs de 2 fr. 50 c., est aujourd'hui à 2 fr. 05 cent., mais le cours normal de la roupie à Pondichéry est réglé d'après le décret présidentiel du 13 septembre 1884 :

Art. I. — A partir du 1er janvier 1885, le taux légal à attribuer aux roupies dans les possessions françaises de l'Inde sera payé d'après le cours commercial de ces monnaies dans la colonie.

II. — Au mois de novembre de chaque année, un arrêté du Gouverneur rendu en Conseil privé, sur la proposition du trésorier-payeur et d'après la moyenne des cours effectifs du change pendant les douze mois précédents, déterminera ce taux.

DÉCRET PRÉSIDENTIEL
Du 22 septembre 1890.

Art. I. L'article 2 du décret du 13 septembre 1884 est rapporté.

II. — A la fin de chaque trimestre, un arrêté du Gouverneur rendu en Conseil privé sur la proposition du Tré-

1. *Notices coloniales publiées à l'occasion de l'Exposition universelle d'Anvers en 1885. Paris, imp. nat., 1885.*

sorier-payeur, fixe pour le trimestre suivant le taux légal à attribuer à la roupie dans le payement des valeurs émises par la poste, d'après le cours effectif du change, sans fraction de centimes.

III. — Dans le cas où une variation importante du cours commercial de la roupie le rendrait nécessaire et urgent, le Gouverneur peut exceptionnellement, sans attendre les époques règlementaires, modifier le taux légal de cette monnaie dans la forme indiquée à l'article 2.

La monnaie nationale a disparu de l'Inde française, la monnaie anglaise l'a remplacée ; et bien qu'on y compte encore par roupie, fanon et cache, le double-anna tient lieu de fanon et le pie fait l'office de la cache. On doit regretter que le gouvernement français ait laissé péricliter son droit de battre monnaie qui, aux yeux des indigènes, est une marque tangible de souveraineté. En frappant une monnaie au type rançais, une convention pourrait être établie avec le gouvernement anglais qui lui donnerait cours sur le territoire britannique. Une convention de ce genre a été conclue par les Portugais pour les monnaies qu'ils fabriquent à l'usage de leurs établissements dans l'Inde et qui sont aux mêmes poids et titre que la monnaie indo-britannique. Il faut espérer que le gouvernement français, guidé par cet exemple, accordera à nos Etablissements la satisfaction de posséder une monnaie nationale qui les dispensera d'avoir absolument recours à celle de nos voisins.

COCHINCHINE FRANÇAISE

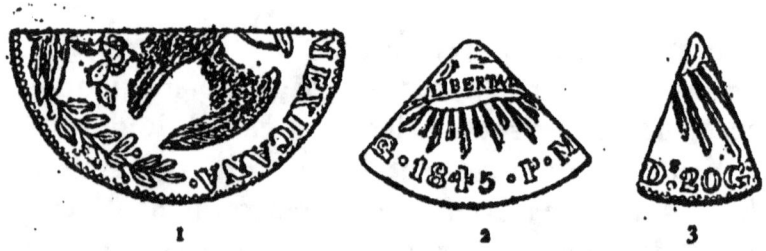

1 2 3

La piastre mexicaine est monnaie courante en Cochinchine, comme, du reste, dans tout l'Extrême-Orient. Avant l'émission de la pièce française de 50 cents et de ses divisions en 1879, et pour suppléer à l'insuffisance de la menue monnaie d'argent, on coupait des piastres par moitié, quart et huitième ; la moitié était dénommée roupie (1), le quart shilling (2) et le huitième demi-shilling ou clou (3).

CAMBODGE

Pièces de 4, 2, 1 francs, 50 et 25 centimes, argent; 10 et 5 centimes, bronze. Frappées à Pnom-Penh, au millésime de 1860, année de l'avénement du roi Norodom.

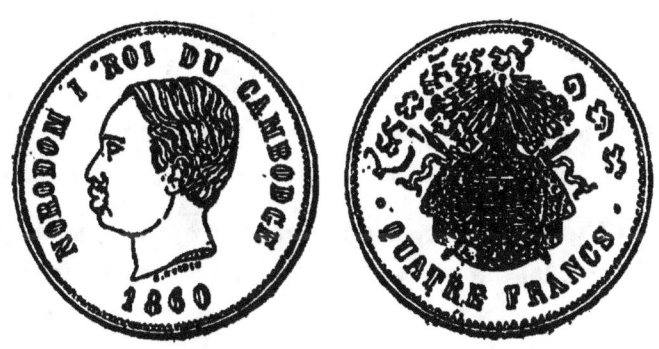

1. — *Pièce de 4 fr.* Lég. cir. à g. NORODOM I ROI DU CAMBODGE. Tête à g.; au-dessous c. wúrden. Ex. 1860.

℞ Lég. circ. siam. à g. crŏng campuchéa. buŏn slèng (Royaume de Cambodge. Quatre slèng). Ecu ovale d'azur chargé d'une vasque, d'une coupe, d'un glaive posé en fasce et d'une bisse, posés l'un sur l'autre, le tout d'or. L'écu embrassé de deux branches de laurier et accolé du cordon de l'Ordre du Cambodge, est posé sur un manteau d'hermines relevé par deux lances passées en sautoir et sommé de la couronne royale de Cambodge rayonnante d'or. Ex. ·QUATRE FRANCS· — Tr. cannelée; d. 34 1/2, ép. 2 3/4 m/m; 20 gr.

2. — *Pièce de 2 fr.* Semblable à la précédente, mais avec PIR SLÈNG (deux slèng) DEUX FRANCS — d. 27, ép. 2 1/2 m/m; 10 gr.

3. — *Pièce de 1 fr.* Semblable, mais avec MUEY SLÈNG (un slèng) UN FRANC — d. 23, ép. 1 1/4 m/m; 5 gr.

4. — *Pièce de 50 c.* Semblable, mais avec MUEY HUÔNG (un huông) 50 CENTIMES — d. 18, ép. 1 m/m; 2 gr. 50.

5. — *Pièce de 25 c.* Semblable, mais avec MUEY PEY (un pey) 25 CENTIMES — d. 15, ép. 1 m/m; 1 gr. 250.

6. — *Pièce de 10 c.* Semblable, mais avec MUEY TIEN (un tien) DIX CENTIMES — Tr. lisse; d. 30, ép. 2 m/m; 10 gr.

7. — *Pièce de 5 c.* Semblable, mais avec SAMCÈP CAS (trente cas) CINQ CENTIMES — d. 25, ép. 1 1/2 m/m; 5 gr.

NOUVELLE CALÉDONIE

JETONS DE SOCIÉTÉS POUR L'EXPLOITATION DU NICKEL

Le Nickel, Société anonyme

1. — SPÉCIMEN « LE NICKEL » ALL : 25.75. Ex. ·SOCIÉTÉ ANONYME· Champ (dans un cercle) : 25.

℞ NICKEL DE LA NOUVELLE-CALÉDONIE. Ex. *1881* Champ (dans un cercle) : 25 — 24 m/m. Nickel.

2. — Un autre, semblable, mais avec 10 — 22 m/m.

3. — Un autre, semblable, mais avec 5 — 20 m/m.

Société franco-australienne.

4. Lég. à dr. GOMEN — DIGEON & C° Tête à g., au-dessous C. T.

℞ Lég. circ. SOCIÉTÉ FRANCO-AUSTRALIENNE. Ex. *1881* Champ (dans un cercle) : 5 — 27 m/m. Nickel.

RECTIFICATIONS ET ADDITIONS

1^{re} PARTIE

Page 48, titre, ligne 2. — *Au lieu de* : douze cent cinquante mille marcs, *lire* : cent cinquante mille marcs.

Page 50, ligne 3. — *Au lieu de* : dans l'Édit qui suit, *lire* : dans l'Édit ci-après de juin 1721.

Page 55, § 5, ligne 1. — *Au lieu de :* (17 juillet 1823), *lire :* (17 juillet 1723).

Page 64, ligne 4. — *Au lieu de :* Parat ultimo, *lire :* ultima.

Page 66, note 1, ligne 22. — *Au lieu de* : cette monnaie était envoyée en France, *lire* : était envoyée de France.

Page 69, note 1, § 2. — *Au lieu de :* d'autre part, des pièces en C couronné, *lire :* des pièces au C couronné.

Page 77, note 2. — *Au lieu de :* Édit du mois de décembre 1771, *lire :* décembre 1770.

Page 78, note, dernière ligne. — *Au lieu de :* six liards (fabr. de 1710), *lire :* six blancs (fabr. de 1710).

Page 122, dernière ligne. — *Au lieu de :* 2° le sapèque, *lire :* la sapèque.

2^e PARTIE

Page 191, note 1, dernière ligne. — *Au lieu de :* contremarquées, *lire :* frappées ou contremarquées.

Page 249, figure (valeur 5). — Dessous cette figure, *au lieu de :* 10 fr., *lire :* 25 fr.

Page 250, ligne 20. — *Après les mots :* dans nos figures, *ajouter :* sans toutefois garantir les dimensions des cinq [jetons] inférieurs et de la lettre F.

TABLE DES MATIÈRES

	Pages.
Introduction.	1
L'ancien régime monétaire des colonies.	5
Les colonies françaises, précis historique	9

PREMIÈRE PARTIE

MONNAIES FRAPPÉES EN FRANCE

Compagnie des Indes Occidentales. 39

COLONIES DE L'AMÉRIQUE

1670. Déclaration du roi pour la fabrication de pièces de 15 et 5 sols en argent et de *Doubles* de cuivre, pour les Iles et Terre-ferme de l'Amérique 41
Arrêt du Conseil d'Etat touchant la monnaie particulière pour les Isles et Terre-ferme de l'Amérique. 44
1672. Arrêt du Conseil augmentant le cours des espèces d'argent dans les Iles françaises et Terre-ferme de l'Amérique. 46
1716. Edit du roi pour la fabrication de pièces de cuivre de 12 et 6 deniers pour les Colonies de l'Amérique. . 48
1717. Lettres-patentes pour donner cours aux susdites pièces. 50

COLONIES EN GÉNÉRAL

Pages.

1721. Edit pour la fabrication d'espèces de cuivre de 18, 9 et 4 1/2 deniers pour les colonies de l'Amérique et autres.................... 52

1723. Décision du Conseil de Marine pour donner cours au Canada à la pièce de 9 deniers........... 54
Lettre de MM. de Vaudreuil, gouverneur, et Begon, intendant, sur le refus des habitants de recevoir cette monnaie.................... 54

1724. Arrêt du Conseil portant diminution des espèces de cuivre pour la Louisiane................ 56

ILES DU VENT

1730. Edit pour la fabrication d'espèces d'argent de 12 et 6 sols pour les Iles du Vent de l'Amérique.... 58

COLONIES DE L'AMÉRIQUE

1751-1758. Jetons pour les colonies françaises de l'Amérique........................... 61

COLONIES EN GÉNÉRAL

1763. Edit pour la réformation d'espèces de billon, lesquelles refrappées en pièces de 2 sous, auront cours aux colonies..................... 65
Note sur l'origine de la pièce au C couronné..... 66
Colonies françaises et étrangères qui ont adopté cette pièce..................... 70

ILES DU VENT

1766. Edit pour la fabrication des pièces d'argent de 18 et 9 sous pour les Iles du Vent............ 72

COLONIES EN GÉNÉRAL

1767. Edit pour la fabrication de pièces en cuivre de un sou à l'usage des colonies............. 74

ILES DE FRANCE ET DE BOURBON

1779. Edit pour la fabrication d'espèces de billon de 3 sols pour avoir cours aux Iles de France et de Bourbon. 77

ILES DE FRANCE ET DE BOURBON
ET AUTRES COLONIES

Pages.

1781. Edit pour la réformation d'espèces de billon, lesquelles refrappées en pièces de 3 sous auront cours aux Iles de France et de Bourbon et autres colonies. .. 80

Remarque sur la pièce pour les *Colonies françaises*. 83

CAYENNE

1779. Ordonnance du roi fixant le prix des piastres et *sols marqués* et autorisant le cours d'une monnaie de carte. .. 84

1781. Déclaration du roi concernant la monnaie de la Guyane. ... 86

1782. Edit pour la réformation d'espèces de billon, lesquelles refrappées en pièces de 2 sous seront transportées à Cayenne. 89

1783. Lettre du ministre de la Marine au gouverneur de Cayenne. ... 91

Les Colonies réclament une monnaie particulière... 92

Lettre du ministre de la Marine au contrôleur général des finances. ... 95

1788. Edit pour la réformation d'espèces de billon, lesquelles refrappées en pièces de 2 sous seront transportées à Cayenne. 96

ILES DU VENT ET SOUS-LE-VENT

789. Edit qui ordonne la fabrication d'espèces de billon de 2 sous 6 deniers à l'usage des Iles du Vent et Sous-le-Vent ... 99

Motifs pour lesquels cette pièce n'a pas été mise en circulation. ... 101

CAYENNE

1816. Nouvelle pièce de 2 sous en billon. 102

ILE BOURBON

	Pages.
1816. Rapport au roi	105
Ordonnance pour la fabrication d'une pièce de 10 centimes en billon	106

GUYANE FRANÇAISE

1818. Rapport au roi	105
Ordonnance pour la fabrication d'une pièce de 10 centimes en billon	106

COLONIES EN GÉNÉRAL

1825. Ordonnance pour la fabrication de pièces de bronze de 10 et 5 centimes pour le Sénégal	108
Ordonnance pour la fabrication des mêmes pièces pour Cayenne	109
1826. Ordonnance pour la fabrication des mêmes pièces pour la Martinique et la Guadeloupe	110
1839. Nouvelle fabrication des mêmes pièces	112

GUYANE FRANÇAISE

1845. Ordonnance pour la fabrication d'une pièce de 10 centimes en billon	114

COCHINCHINE FRANÇAISE

Monnaies émises ou frappées de 1878 à 1885	116

INDO-CHINE FRANÇAISE

Monnaies frappées de 1885 à 1890	120
Arrêté du gouverneur de la Cochinchine sur les monnaies divisionnaires de la piastre	122

TABLEAU RÉCAPITULATIF

DES

MONNAIES COLONIALES FRAPPÉES EN FRANCE

ET ÉMISES DE 1670 A 1890.

COLONIES DE L'AMÉRIQUE

	Pages
1670. Pièce de 15 sols, argent (fig. 1)	41
— 5 — — (fig. 2)	41

COLONIES EN GÉNÉRAL

1721, 1722. Pièce de 9 deniers, cuivre (fig. 4)	52
1763. Pièce de 2 sous, billon (fig. 22)	65
1767. — 1 sol, cuivre (fig. 23)	76
1825, 1827, 1828, 1829. Pièce de 10 centimes, bronze (fig. 36)	108
1825, 1827, 1828, 1829, 1830. Pièce de 5 centimes, bronze (fig. 40)	108
1839, 1841, 1843, 1844. Pièces de 10 et 5 centimes, bronze (fig. 45 et 49)	112

ILES DU VENT
(ANTILLES)

1731, 1732. Pièce de 12 sols, argent (fig. 9)	58
— 6 — — (fig. 10)	58

ILES DE FRANCE ET DE BOURBON

1779, 1780, 1781. Pièce de 3 sols, billon (fig. 24 et 29)	77 et 80

ILE BOURBON

1816. Pièce de 10 centimes, billon (fig. 34)	103

CAYENNE, GUYANE FRANÇAISE

Pages

1780, 1781. Pièce de 2 sous, billon.
1782. — 2 — — (fig. 30). 89
1783, 1786, 1787, 1788. Pièce de 2 sous, billon.
1789. Pièce de 2 sous, billon.
1818. — 10 centimes, billon (fig. 35). 105
1846. — 10 — — (fig. 53). 114

COCHINCHINE FRANÇAISE

1878. Pièce de 1 centime de France, émise pour une sapèque.
1879. Pièce de 50 cents, argent (fig. 58) 117
 — 20 — — (fig. 59) 117
 — 10 — — (fig. 60) 117
 — 1 cent, bronze (fig. 62) 118
 — 1/5 — — (fig. 63) 118
1884. — 50 cents.
 — 20 —
 — 10 —
1885. — 1 cent.
 — 1 —

INDO-CHINE FRANÇAISE

1885. Piastre, argent (fig. 71). 120
 Pièce de 50 cents, —
 — 20 — —
 — 10 — —
 — 1 cent, bronze.
1886. Piastre.
 Pièce de 1 cent.
1887. Piastre.
 Pièce de 20 cents.
 — 1 cent
 — 1/5 —
1888. Piastre.
 Pièce de 10 cents.
 — 1 cent.
 — 1/5 —
1889. Piastre.
 Pièce de 1 cent.
1890. Piastre.

DEUXIÈME PARTIE

MONNAIES ÉMISES PAR LES COLONIES

CANADA ET LOUISIANE

	Pages.
La monnaie de carte. — Historique.	125
Cartes qui se trouvent dans les dépôts publics à Paris.	136
Conseil de Marine. — Mémoire sur la monnaie de carte	141
Délibération de MM. de Vaudreuil, Raudot et de Monseignat pour la fabrication d'une nouvelle monnaie de carte (1ᵉʳ octobre 1711).	153
Ordonnance de MM. de Vaudreuil et Raudot pour donner cours à une nouvelle monnaie de carte (25 octobre 1711).	156
Bordereau de nouvelle monnaie de carte fabriquée en 1711 (5 novembre 1711).	157
Déclaration du roi au sujet de la monnaie de carte. Nouvelle émission (5 juillet 1717).	160
Déclaration du roi qui ordonne que les cartes n'auront cours que pour la moitié de leur valeur (21 mars 1718).	165
Ordonnance du roi qui proroge jusqu'en 1719, le cours de la monnaie de carte (12 juillet 1718).	168
Ordonnance de MM. de Vaudreuil et Begor qui proroge le cours de la monnaie de carte (1ᵉʳ novembre 1718).	169
Ordonnance du roi qui ordonne la fabrication de 400,000 livres de monnaie de carte (2 mars 1729).	171

TABLE DES MATIÈRES

Pages.

Déclaration du roi en interprétation de celle du 5 juillet 1717 (25 mars 1730) 174

Ordonnance du roi pour la fabrication de 200,000 livres de monnaie de carte d'augmentation (12 mai 1733) 177

Ordonnance du roi pour une nouvelle fabrication de 120,000 livres de monnaie de carte (28 février 1742) 179

Ordonnance du roi pour une augmentation de 280,000 livres de monnaie de carte (17 avril 1749) 180

Ordonnance du roi pour la fabrication de 200,000 livres de monnaie de carte qui aura cours à la Louisiane (14 septembre 1735) . 181

Déclaration du roi concernant les monnaies de carte et les billets établis au Canada et à la Louisiane (27 avril 1744) 184

LES ANTILLES

Ancien régime monétaire 189

LA GUADELOUPE ET SES DÉPENDANCES

MONNAIES D'OR

Moëdes, contremarquées d'un C et d'un C couronné 191

MONNAIES D'ARGENT

Découpure de gourde (piastre), poinçonnée de $\frac{4\,E}{R\,F}$ (fig. 2). 194

Segment poinçonné de R F (fig. 3) 194

Coupure de 1/12 de gourde, poinçonnée d'un grand G (fig. 4). 195

Gourde, percée d'un trou carré poinçonnée d'un G couronné (fig. 5) . 196

Carré découpé dans la gourde, frappé d'un G rayonnant (fig. 6) . 196

Segment provenant de la gourde percée, poinçonné d'un G couronné (fig. 7) . 196

Coupure de 1/4 de gourde *entière*, poinçonnée d'un G couronné (fig. 8) . 196

Pièces de 1 shilling, demi et quart de shilling, et pièces de 24, 12 et 6 sous de France, poinçonnées d'un G couronné (fig. 9 à 11) . 198

TABLE DES MATIÈRES.

Pages.

Réal et demi-réal *effacés*, poinçonnés d'un G couronné (fig. 12 et 13) . 198

Monnaies diverses, contremarquées d'une fleur de lis, d'une couronne royale ou de R F (fig. 14 à 16). 200

MONNAIES DE CUIVRE

Pièces contremarquées de R F, G ou G P (fig. 17 à 19) . . . 201

Armes de la ville de Pointe-à-Pitre. 202

Jetons-monnaie du Cercle du commerce de la Pointe-à-Pitre et autres (fig. 24 et 28). 203

Les Saintes.

Monnaies de cuivre, contremarquées de L S (fig. 33 et 34). 206

La Désirade.

Monnaies de cuivre, contremarquées de G. L D (fig. 35) . . 206

Saint-Martin.

Monnaies de billon et de cuivre, contremarquées d'une fleur de lis (fig. 36 à 38) 207

Saint-Barthélemy.

Monnaies d'argent, de billon et de cuivre, contremarquées d'une couronne (fig. 39). 208

LA MARTINIQUE

MONNAIE D'OR

Moëde, contremarquée d'une Aigle 209

MONNAIES D'ARGENT

Coupures de 1/4 de gourde, 1/4 de demi-gourde (4 réaux) et 1/3 de quart-gourde (2 réaux), dentelées (fig. 42 à 44). . 211

Coupure de 1/12 de demi-gourde dite *Petite pièce* (fig. 45) 211

Gourdes et divisions percées en cœur, et cœurs provenant de gourdes et divisions percées (fig. 46 à 52). 214

Ecu de 6 livres de France, poinçonné d'un cœur (fig. 53). 215

Pièces de 2, 1 et 1/2 réaux, poinçonnées de 18, 9 et 4 (fig. 54 à 56). 215

MONNAIES DE BILLON ET DE CUIVRE

	Pages.
Pièces contremarquées de M, L M et autres (fig. 57 à 61).	216

SAINTE-LUCIE

Coupures de 1/4 et 1/3 de demi gourde (4 réaux), poinçonnées de 2 et 3 marques rondes (fig. 64 et 65)	217
Coupures de 1/6, 1/4 et 1/3 de gourde, poinçonnées de S L (fig. 66 à 68)	218
Coupure de 1/4 de quart-gourde (2 réaux) (fig. 69)	218
Coupure de 1/4 de gourde, poinçonnée de S L (fig. 70)	219
Gourde et divisions, coupées en trois parties et poinçonnées de S. Lucie (fig. 71 à 76)	220

SAINT-EUSTACHE

Pièce de 2 sous de Cayenne, contremarquée de S E (fig. 77).	222

SAINT-VINCENT

Coupure de gourde et pièce en C couronné, contremarquées de SVᵗ (fig. 78 et 79)	222

SAINT-DOMINGUE

MONNAIES D'ARGENT

Le Cap. Ordonnance des administrateurs touchant la petite monnaie (13 juillet 1781)	223
Le Môle. Arrêté des administrateurs pour la fabrication d'une monnaie d'argent (4 brumaire an VII)	224
Fort-Liberté. Arrêté des administrateurs au sujet des monnaies (19 messidor an VII)	225
Santo Domingo. Ordonnance du général Toussaint Louverture au sujet de la piastre-gourde (21 nivose an IX).	226
Santo Domingo. Ordonnance du général Toussaint Louverture pour la fabrication et l'émission d'une nouvelle monnaie d'argent (15 nivose an X) (fig. 80 à 82)	227
Le Môle. Arrêté des administrateurs au sujet des monnaies (12 ventose an X)	230

TABLE DES MATIÈRES.

Pages.

Le Cap. Arrêté du capitaine-général qui applique le nouveau système décimal aux monnaies (30 nivose an XI). . 231

MONNAIES DE CUIVRE

Pièces diverses (fig. 83 à 87). 232

TABAGO

Emblème et devise de la colonie. 235

MONNAIES D'ARGENT

Piastre percée et découpure de piastre poinçonnée d'un T (fig. 89) . 235

MONNAIES DE BILLON ET DE CUIVRE

Pièces diverses, contremarquées (fig. 90 et 91) 235

COMPAGNIES D'AFRIQUE

Les comptoirs. — Essai de piastre. Jeton (fig.). Médaille . 237
Le quadruple d'Alger (fig.). 241

TUNISIE

Nouvelles monnaies (fig. 1 à 10). 243

GRAND-BASSAM

La manille (fig.). 246

OUEST AFRICAIN ou GABON-CONGO FRANÇAIS

Jetons-monnaie (8 fig.). 249

ILES COMORES

La monnaie de la Grande-Comore (fig. 1 et 2) 252

ILE DE LA RÉUNION (BOURBON)

Ancien régime monétaire. 254
Ordonnance pour donner cours aux nouveaux sols de cuivre envoyés par la Compagnie des Indes (1ᵉʳ mai 1723 (fig. 1 et 2). 256

	Pages.
Ordonnance qui supprime les pièces de un sol et de deux sols fabriqués à Pondichéry et ne donnant cours qu'aux pièces de 9 deniers apportées de France (18 décembre 1723)...........................	258
Mise en circulation d'une monnaie autrichienne en billon (1859)...............................	260

ILE DE FRANCE

La piastre Decaen (fig.).........................	261
Arrêtés des 6 et 8 mars 1810 relatifs à la piastre Decaen. .	262
Arrêté donnant cours à une monnaie étrangère en cuivre introduite dans la colonie (27 octobre 1810).......	266

INDE FRANÇAISE

Compagnie des Indes. Armes des Compagnies de 1664, 1719 et 1785. Sceau. Plombs (fig.). Jetons (fig.)	269

MONNAIES

Les deux types de monnaies.....................	273
Pondichéry. Monnaies d'argent au type français : les fanons (fig. 1 à 22).............................	274
Monnaies de cuivre au type français : le doudou et la cache (fig. 23 à 26).............................	278
Cache frappée pendant l'occupation hollandaise (fig. 27). .	279
Monnaies au type indigène : en or, la pagode (fig. 28) . . .	279
En argent : les roupies (fig. 29 à 34).................	280
Karikal. Doudou et cache (fig. 35 à 37)	285
Yanaon. Pagode (fig. 38)	286
Mazulipatam. Roupie (fig. 39) et dabou de cuivre.....	286
Mahé. Roupie. Fanon (fig. 44). Biche de cuivre (fig. 45 et 46)....................................	288
Chandernagor. Roupie (fig. 47)...................	290
Surate. Roupie (fig. 48)	291
Covelong. Fanons	292
Madura. Caches (fig.)	292
Tableau récapitulatif des roupies frappées dans les Etablissements français de l'Inde	294

TABLE DES MATIÈRES.

HISTORIQUE ET DOCUMENTS

Première période de fabrication.

	Pages
1700. Les fanons.	295
Cachets des 1^{re} et 2^e Compagnies des Indes (2 fig.).	298
1705. La pagode.	298
Correspondance entre le Conseil souverain de Pondichéry et l'évêque de San Thomé au sujet de la fabrication des pagodes.	301
1715 à 1736. Les roupies.	306
Règlement pour la Monnaie de Pondichéry.	310
La fabrication.	317
Lettres-patentes qui autorisent la fabrication des roupies à Pondichéry.	321
Ordres pour donner cours aux roupies de Pondichéry.	321
Privilège accordé à Dupleix, gouverneur de Chandernagor, pour frapper des monnaies en Bengale.	326
Envoi à Pondichéry d'une machine à marquer les espèces sur tranche.	328

Deuxième période de fabrication.

1817. Réouverture de la Monnaie.	330
Correspondance entre les gouvernements de Pondichéry et de Madras au sujet des roupies.	332
La fabrication.	335

Troisième période de fabrication.

1837. Rétablissement du service de la Monnaie.	341
Arrêté sur le prix des fanons (6 mars 1839).	354
Arrêté qui suspend la fabrication des caches (30 déc. 1839).	355
Arrêté fixant le taux des fanons (12 novembre 1853).	355
Arrêté qui retire les fanons de la circulation (7 juin 1871).	357
1885. Situation monétaire.	359
Décret présidentiel au sujet du taux des roupies (22 septembre 1890).	359
Conclusion.	360

COCHINCHINE FRANÇAISE

Pages.

Coupures de piastres mexicaines (fig. 1 à 3) 361

CAMBODGE

Monnaies d'argent et de bronze (fig.) 362

NOUVELLE-CALÉDONIE

Jetons de Sociétés pour l'exploitation du nickel. 364

Rectifications et Additions. 365

Cet ouvrage se trouve, à Paris :

Chez l'Auteur, 3, rue de Montholon ;

et chez

MM. C. ROLLIN et FEUARDENT, *Librairie numismatique*,
4, quai des Grands-Augustins ;

Raymond SERRURE & Cⁱᵉ, *Experts en Médailles*,
33, rue de Richelieu ;

Augustin CHALLAMEL, *Éditeur, Librairie coloniale*,
5, rue Jacob.

www.ingramcontent.com/pod-product-compliance
Lightning Source LLC
Chambersburg PA
CBHW071610220526
45469CB00002B/305